U0006079

Michael Bird

illustrated by
Kate Evans

# VINCENT'S STARRY NIGHT
## And Other Stories

# 藝術史的
# 一千零一夜

麥可・博德——著　凱特・伊文斯——繪

蘇威任——譯

精美插畫版

原點

# 目　錄

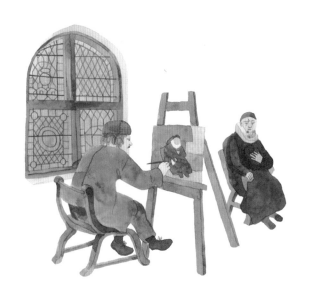

## 藝術的關注 1950 – 2014

# 屬於魔法的一部分
## *Part of the Magic*

　　這本藝術史，起始於四萬年前位於德國的一處洞穴內，結束在2014年北京的人行道上。中間這段期間，我們會在各種不同的場合與藝術家碰面——在山上，採石場，沙漠中，棚子裡，蒸汽船上，宮殿，墓地裡，更不用說畫室和工作室了。有的藝術家在岩石和牆壁上作畫，有的畫在木板、帆布和紙上。他們用石塊、金屬、黏土、鐵絲，甚至麥片粥來做雕塑。他們耐心在灰泥上拼貼數千顆馬賽克顆粒，將彩色玻璃碎片或瓶蓋組合起來，撕碎報紙，拍照攝影。為什麼藝術家要花費時間和力氣來做這些事？也許在這本書裡的每位藝術家，都會給你一個不一樣的答案。

　　他們的答案取決於他們生活在什麼時代，以及居住在哪裡。歐洲冰河時期做雕刻和繪畫的人怎麼回答這個問題？他們也許沒有「藝術」之類的字眼來形容自己的行為，但這並不礙事。這些早期人類已經能熟練製作一些在當時看起來必定具有魔力的東西。能夠將想法、夢想化成摸得到、看得見的物件和形象，變成生活裡的東西，向來就是一種魔法的展現。儘管我們已不再獵長毛象，我們仍然有強烈的慾望想要把思想和感情中那看不見的生命和外在世界做聯繫。許多無法（或不容易）以語言表達的事情，藝術就成為我們的語言。

　　透過藝術作品，我們與這些創作者產生了連結，即使他們生活的時代和地點顯得如此遙遠。不過，藝術家的生活和人們對於藝術的想法，已隨著時間的流轉有所改變，因此這些作品一定帶有某些神祕感。究竟當一名羅馬壁畫家、中世紀的伊斯蘭抄經人、或維多利亞時代的攝影師是什麼滋味？透過故事，這本書放入了許多藝術事件——人物、日期、歷史事件——

不過，僅靠這些事實並不能構成完整的畫面。歷史裡通常存在很多缺口，必須用想像力加以填補。

「歷史」一詞，聽起來像是一則完成的故事，彷彿過去發生了什麼事、它們究竟意謂著什麼，都已經白紙黑字寫得一清二楚了。我對藝術的看法並不是這樣，不管是神廟裡的壁畫或網路上的一幅作品，這也是我想透過一系列故事來講藝術史的原因。一則故事即便已經聽過了，也能經由想像力在當下發生的一樣。也許你很清楚接下來會發生什麼事，但它仍然像是第一次發生的那樣。藝術家常說無論他們已經累積了多少經驗，一旦投入另一件新作品時，就像再度邁入一段未知的旅程。

本書裡的一些藝術家，能夠以一種前無古人的方式在進行繪畫或雕塑創作；另外也有些藝術家，將帶領我們用全新的眼光來看生活中的尋常事物。他們每個人所創作的作品，對我來說，都各有獨到的存在感。當我看到、想到它們時，就好像打開了一扇門，呼吸到不一樣的空氣。

不論對藝術家，或對於每個想接觸藝術、瞭解藝術的人來說，藝術有時令人感覺無比親近，有時卻又像隔重山一般遙遠，真是既熟悉又陌生。我們不禁會想像：「要是能夠正確理解一件藝術品，它應該看起來會『正常』一點。」但我一點都不想讓藝術失去它的奇異感。這是屬於魔法的一部分。

- MB

# 從洞窟走向文明

## Caves to Civilisations

西元前40,000-20

人類演化成和我們現在差不多的模樣，大約有二十萬年的歷史了。但是直到五萬年前，人類才開始創作藝術。顯然，所謂的藝術創作——利用天然材料進行雕刻或塑形，或繪製形象，是人類演化過程裡的一大進步。想像和發明，以及將想法變成具體的東西，創作出以前不存在的東西或形象，是人類的一項才能。目前我們清楚知道的第一件藝術，是上一個冰河時期在歐洲北部的人做出來的。

　　從冰河時期到羅馬帝國崛起的這段時間，發生了一些對日後人類生活影響深遠的變化。懂得栽培農作物和豢養家畜，雖未必能產生偉大的藝術，但的確促成城鎮的出現，以及日後城市的興起。在城市裡，便有許多工作需要由專業畫家和雕塑家來完成。文明（civilisation）一詞係演化自拉丁文civis，意即市民、公民。

　　藝術作品，包括馴鹿骨的雕刻，洞穴壁上的動物寫生，或是石雕，墓葬飾品，比起其他東西都能更清楚告訴我們數千年前的人們是如何生活和思考的。因為有藝術家，現在我們對埃及、希臘、羅馬、中國等古老文明仍保有生動的形象，雖然古埃及人、古希臘人、古羅馬人和古代中國人早已不復存在。

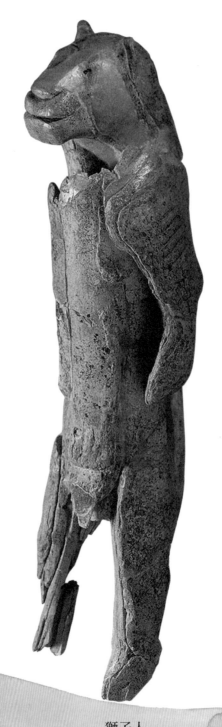

獅子人
*Lion Man*

德國史塔德爾洞窟（Stadel Cave）
約西元前40,000-35,000

# 1
# 獅子人
## Lion Man
### 最早的藝術家

　　來和獅子人見個面。火光在獅臉上搖曳，牠的眼睛似乎睜大了，嘴巴微微張開笑了。牠會露出嘴裡的尖牙對你咆哮，向你撲來嗎？或者牠會放下武裝，把你當朋友看，一起仰天大笑呢？

　　你很難知道會是哪種情況。你也不可能知道，在光影後面那伸手不見五指的黑暗裡，是否有一頭真正的獅子潛伏著。無邊無際的黑暗，就像一艘船漂流在夜晚無盡的汪洋裡。寒冷的夜空，舉頭只見星點紛飛的銀白雪花。

　　不過，有些事情倒是很確定。需要什麼東西，一定得自己動手做。想吃什麼，一定得自己去尋找或獵捕。

　　在這片寒冷的土地上，不穿上獸皮製成的衣服是無法存活的，而縫製衣服的骨針需要花幾個小時塑形和磨利。將

馴鹿皮或狐狸皮之類有軟毛的一側作為內裡，可禦寒保暖讓你活下去。野兔皮更加柔軟，更適宜為兒童製作衣服。每個人都需參與幫忙——狩獵，縫衣服，做飯。利用尖銳的燧石鑿削，製造箭頭、斧頭、刀刃，為每項必須完成的工作製作工具。此外也要有人看顧營火，一旦火熄了，在這麼寒冷的冬夜要花上多少功夫才能再將火點燃呢？

這就是四萬年前的歐洲。有一半的英國國土和整個斯堪的納維亞半島都覆蓋在冰雪之下，有些地方的積雪厚達幾公尺。再往南一點，現在的法、德兩國土地，氣候就像西伯利亞一樣冷。一到夏天，地表的冰一融化，植物便迅速生長開花。假如你懂得找吃的，可以採集到水果，挖掘到可食用的根莖。

當時的人類數量還不多。小撮的人群聚集在一起，搭建營地和庇護所。只要同一個地方能找到食物，他們就待在那裡，不然，他們就繼續遷徙。蟄伏在洞穴裡的猛獅，獵捕小熊和馴鹿。長毛象成群在光禿禿的平原和山谷間盤桓，就像一丘丘的長毛小山。牠們強而彎曲的長牙讓你不敢靠太近；一群獵人聯手，也許能圍捕到一隻大象。獅子和長毛象目前還不用擔心人類會危害牠們，這裡仍是牠們的王國。

夏日才正當頭，溫暖的日子差不多已屈指可數。人類和狼、熊、獅子一樣，一起承受漫長無止盡的冬夜。生命燃燒得跟火炬一樣快速而明亮，如果你能度過三十歲生日，那表示你真夠幸運。不過這裡沒有時鐘和日曆，你永遠不知道自己生日是哪一天。這裡沒有國家的分別，當然土地上也沒有國界。沒有文字，意謂著沒有過去的記錄，也就不知道過去和現在有什麼區別。

　　偶爾有些時候，生存的辛苦勞動會輕鬆一些。有夠多的東西可吃，人們有時間可以做點別的事情。他們吹奏起音樂，用禿鷹的翅膀骨做成小笛子。他們跳舞，聊天，不用說一定有人會開始講故事。這些故事的內容已無從得知，也許是關於看不見的神靈，能讓太陽升起、季節變化的力量；也許是打獵的見聞，如何生死交關危機四伏。

　　當獵人和獅子迎面對峙時，他知道要嘛殺了牠，要嘛牠會咬死他。他盯著獅子的眼睛，體認到對方與自己擁有相同的感覺——勇氣、恐懼、決心——剎那間全部交融在一起。在長矛射出和獅子躍起之前，人與獅是平等的。他們彼此相互了解。

　　那是一種無比奇特的感覺。誰能找出適當的話語來形容這種感覺呢？也許這就是為什麼，在四萬年前現今的德國，一個叫史塔德爾洞窟的地方，有人用長毛象牙雕刻了這隻獅子人。這個人花了將近四百小時的時間，利用尖銳的石頭巧妙地在這支堅硬的象牙上雕刻。雕刻者沒有協助家人打獵或炊飯，但他的成就一樣了不起。原本難以捉摸的感受變成你可以具體看見、親手觸摸的東西。一隻半人半獅的生物可以出現在夢裡，但去哪裡才找得到呢？

　　「就在這裡，」雕刻者說。「來摸摸他，跟他說話，看他的影子跳舞。來跟獅子人見面。」

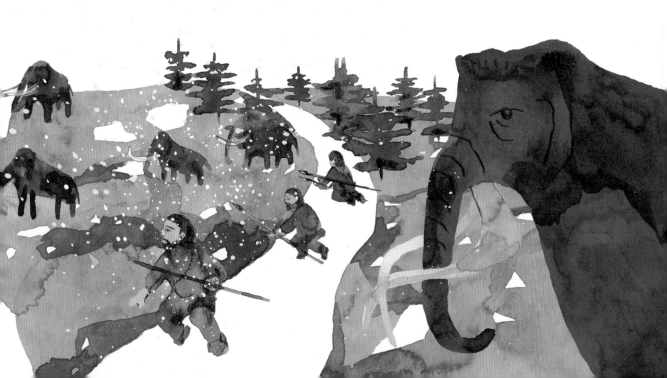

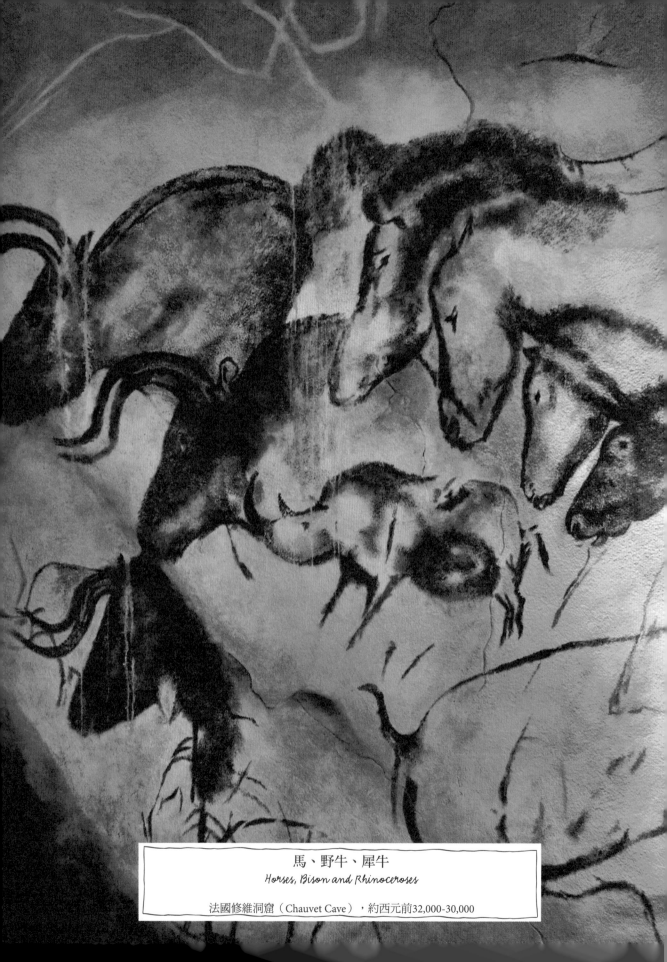

馬、野牛、犀牛
*Horses, Bison and Rhinoceroses*

法國修維洞窟（Chauvet Cave），約西元前32,000-30,000

# 2

## 動物的魔法
### Animal Magic

洞穴畫家

又經過了數千年。數百世代的生命起落，不過歐洲的生存環境仍沒有太大的變化。有時氣候變得較為溫暖，冰雪覆蓋的面積縮小。然後，慢慢地，慢到你察覺不到有什麼改變，寒冬和冰雪又悄悄回來了。

距今三萬年前，在現今法國中部的一處河谷裡，這地方向來沒太多人煙，只有小聚落零星點綴其間，人們紮營而居，或尋找有懸岩可遮風避雨的場所。他們經常遷徙，穿越森林和草地，穿梭在野生動物之間。

人類會不會跟自己說：「我們跟動物真的很不一樣。看看我們用自己的雙手能做出這麼多東西？」但動物也會做東西，鳥會築巢，狐狸會掘洞造窩。牠們也懂得溝通，照顧年幼者，形成團體生活。可是牠們不會用骨針縫製毛皮衣，不懂得磨利箭頭，或自製笛子來吹奏。動物也做夢，但牠們不懂如何把頭腦裡才看得到的夢境造形雕刻出來，比如獅子人。牠們也不會用爪子去沾紅土或炭灰來作畫。

這座山谷兩邊是險峻的石灰岩峭壁，分布著深不見底的洞穴，有些甬道甚至只勉強能讓一個人匍伏著爬進去。除了穴居的熊，沒有動物能住在這些洞裡，卻有人類爬進來作畫。他們在洞穴壁上畫

出動物的形象。馬、獅子、馴鹿、野牛、長毛象——野外大地上漫遊的動物。

　　洞穴裡也有手印，他們直接將手印蓋在洞穴壁上，或用顏色反襯出手形。從手印大小來看，許多洞穴畫是由女性繪製的。但群體裡的每個成員，包括大人和小孩，都會來看這些畫，他們的腳印留在洞內的軟土上。數萬年後腳印仍在，從腳印的分布看起來，他們像在跳舞。

　　畫家怎麼懂得調製出那些活潑、溫暖的顏色？有橘紅色、鮮黃、棕色。他們知道要去哪裡找來可研磨成粉末的有色岩石。有的岩石質地鬆軟，可以像蠟筆一樣直接拿來畫畫；被火燒得黝黑的炭棒也能加以利用。有時畫家會將粉末調水，直接以手當筆；或把粉末含進嘴裡用唾液沾溼，再將顏料噴到岩壁上。他們為自己的藝術下了很多功夫練習，懂得利用岩壁先天的凹凸來配合動物造形。遇到凸起的岩壁，他們就把它變成野牛的頭或犀牛的背。

　　陽光射不進這裡，藝術家必須借助簡單的燈火照明來畫畫，燃燒會冒煙的動物脂肪。他們得敲打石塊擊出火花。明暗不定的火焰，光和影在洞穴壁上搖曳跳動，畫裡的動物似乎也在動。他們跳舞時，舞者的影子在動物之間奔跑跳躍。

趁著獵人把動物屍體拖回營地切開煮食的機會，畫家對動物的細部研究得很透澈。畫家也觀察活生生的動物，他們知道獅子如何抬頭怒吼，或一匹馬準備開跑前弓起的脖子，其他的馬也跟著蓄勢待發。

看看這群馬頭，牠們有警覺的耳朵和柔軟的鼻子，跟同伴摩肩擦踵。那匹馬張大了嘴，你聽，你能聽見牠在說什麼嗎？岩洞裡其他地方畫的獅子，正在漫步和咆哮。你可以直盯著牠們的臉龐毋須害怕，或者那是一種令人興奮的恐懼，因為你知道自己不會受到傷害。

畫家在他們的藝術裡施展了魔法。他們將獅子或一頭熊的力量帶進山洞裡，而你卻不用逃開。畫中的動物一同參與了舞蹈，說故事，分享溫暖的火。事後，牠們的形象牢牢印在你的腦海裡，比身邊出現的真實動物更加靠近，牠們嘶吼，呼嘯，咆哮。在你的腦海裡，動物的影像也和洞穴壁上搖曳的圖畫一樣舞動著。

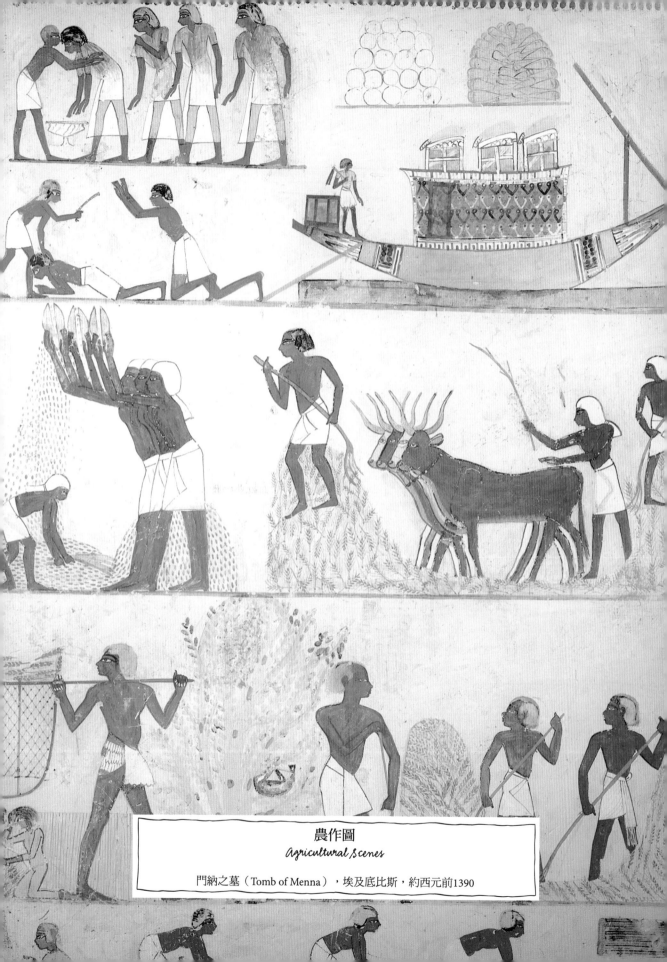

農作圖
*Agricultural Scenes*

門納之墓（Tomb of Menna），埃及底比斯，約西元前1390

# 3

# 畫裡的故事
## *Picture Stories*
### 古代的畫家、雕刻師和抄寫員

　　大清早。天色已經微亮，但是太陽神熾熱的頭還沒從地平線下伸出。空氣裡露水凝結，海藍色的天空無比靜謐。過不久，熱氣將開始浮動。熟透的小麥嘎吱作響，男人們用銅製鐮刀收割，以一列隊伍緩緩前進。受驚的鳥兒四散飛起，吱吱尖叫，嘈雜鼓動。田野之外看不見的地方，尼羅河奔流不息，河面寬廣，滾滾有力。當男人停下工作，起身張望，他們能看見帆船，彷彿船隻在小麥田裡航行。

　　地底下，一位畫家在燈盞照明下正在為人物上色，他已經畫滿門納墓室的內裡牆面。門納（Menna），是一位掌管農耕業務的高官。畫家畫了在麥田裡工作的農人，我想之後他會畫門納和家人在河面上捕魚和抓鳥，甚至他的貓也一同隨行。

　　這幅壁畫距今將近三千五百年前，從洞穴畫家的時代算起又過了數萬年。沒有人能夠去追溯在這麼漫長的時間裡發生過什麼事，只知道他們是一個極其淵遠流長系譜裡的最新成員。他們繼續做著人類最擅長的事情——運用周遭的生活環境，成就出他們自己想要的東西。

　　一萬三千年前，生活在地中海以東陸地的人類發展出農耕技術。與其花力氣獵捕野生動物，他們直接將動物馴化，山羊、牛和綿羊被人類豢養，圈圍在柵欄內。他們不再採集植物和漿果，而是在一塊土地上播種。如果一個家庭從一大片麥田裡收穫了充足的小麥，不僅供應全家食用無

虞，還能將剩餘穀物儲存起來，也許多出來的糧食足夠拿來交換一些有用的物品，譬如一只水罈或炊鍋，這是有專門技藝的陶工巧手捏製的，一個竟日在田裡辛勤耕作的農夫是做不來的。

　　埃及的麥田裡早已烈日當空。這個場景對於洞穴畫家來說簡直難以想像。遠方由土色巨塊堆疊成的線條，那是房屋。農耕意謂著人們需要定居下來。開始有村莊，小鎮，還有城市，城市裡的房子遠比田間簡樸的農舍更加宏偉。大城市成為成千上萬人口的居家之地。

　　像尼羅河這樣的大河，以及更東邊的底格里斯河和幼發拉底河，挾帶的淤泥孕育出肥沃的土壤，足以生產豐富的作物來養活城市人口。人們不僅只耕耘土地，還出現了有錢的商人、教士，以及政府官吏，像門納就是其中的一員。此外，還有畫家和雕刻家，他們專門在為寺廟、墳墓、宮殿做裝飾。

　　城市生活比農村帶來更多機會，但生活也變得更為複雜。一個國王或商人該怎麼掌管一切事務？有稅要徵收，糧倉裡的穀物需要清點。此外，建蓋廟宇的國王希望自己死後每個人都能記住他的名字。光是口頭說：「別擔心，我們絕對不會忘記」是不夠的。為了解決這些問題，以及其他難題，促使人們發明了神奇的文字。

　　世界上最早出現的文字是圖象式的。譬如，一個圓圈意謂「太陽」，弧線三角形像一張牛的臉就代表「牛」。到現在為止一切都沒有問題。不

過，如果你想寫「昨天」或「船向北航行」，這些圖形還得以不同的方式運作。一個圖案或記號，有時代表一個字，有時是構成單詞的聲音，有時兩者兼而有之。那人們該怎麼分辨呢？雖然大多數人不懂得書寫，好在有訓練有素的文士或抄寫員，他們十分熟稔這套符號該如何運作。

畫家、雕刻師、抄寫員，他們的技能在其他人眼裡簡直是一種魔法。他們能讓你看見、讓你明白某些不實際存在於眼前的東西。一個國王再怎麼神通廣大，也不能無所不在，但他的畫像、雕塑以及皇室頒布的諭令，卻能在他所統治的大小城鎮建築物上出現。這些形象和文字越莊嚴宏偉，訊息也就越強烈。

在底格里斯河與幼發拉底河流域一帶，圖象文字逐漸演化為由線條和記號構成的書寫形式，這些記號已

經與它們代表的東西一點也不相像了。然而埃及人仍堅持他們的圖象式書寫，或稱為象形文字。他們對自己的埃及行事方式感到自豪，為什麼要改變呢？埃及是諸神統治的國度，接下來才有國王即所謂的法老（最接近神性地位的人），然後有祭司和貴族，最下層是貧窮的農工和奴隸。這就是埃及，亙古以來，永恆不變，就像太陽神每天都將結束祂夜間的旅行，穿越死亡之地而重生。

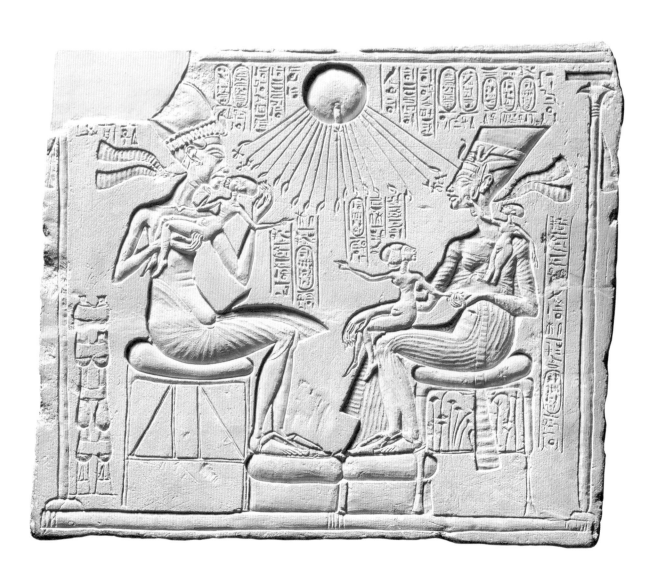

阿肯那頓王室一家
*Akhenaten and His Family*

來自埃及阿肯那頓（今稱為阿瑪納）
西元前約1353-1336

# 4

## 用我的方式看
### *Seeing It My Way*

#### 阿肯那頓的藝術家

接到法老的諭令時，王室雕刻家和畫家們都驚訝得說不出話來。他們竟然要把法老王阿肯那頓（Akhenaten）畫成長長的橡皮臉，馬鈴薯下巴，大鼻子，招風耳，擠得出肥油的肚子和彎彎的大腿。過去還不曾以這種方式表現過埃及法老王。

當阿肯那頓在距今約三千三百七十年前登基時，埃及歷任的法老已經超過一百位，埃及那套生活方式看來也將永遠持續下去。法老的名字和超人功績都透過繪畫、雕塑、文字記錄在宮殿、墳墓和寺廟中，也同樣能在百姓的日用品裡看到。一塊研磨化妝品的石板上，便雕刻了那爾邁法老像（King Narmer）*，法老王正用權杖擊打敵人頭部。還有賽提一世（Seti the First）*的巨型雕像，壓倒性睥睨一整支大軍，敵人們就像被法老王戰車碾過的麥子。

埃及雕刻師必須耐性十足。他們手上最堅硬的金屬工

*古埃及第一王朝的首位法老，即開國君主，在位期間為西元前3100至西元前3050。有關這時期的資料，當中最重要的是那爾邁石板。石板上的簡單文字，是僅存有關第一王朝與第二王朝的詳細記錄，在當時埃及的象形文字已經成形。

*新王國時期，第十九王朝的法老，在位時期約西元前1290年6月至西元前1279年5月31日，在位時大興土木，留下許多宏偉建築。

具是青銅製的，青銅對刀劍或長矛來說也許很適合，但用它來雕刻玄武岩這類堅硬的石頭就非常吃力。雕刻師可能得花上數個月的時間，用一塊更硬的石頭來刻劃原石。這種雕刻稱作凹浮雕（Sunk relief），是埃及雕刻師精通的技法，即在光滑的石面上陰刻出造形和象形文字。當明亮的陽光斜射在凹浮雕上，打出的銳利陰影看起來就像是一幅硬筆畫。

據我們所知，有些法老王的鼻頭上可能長疣，或耳朵有毛。但藝術家們總設法把法老王的臉弄得光潔無瑕，中規中矩，而且老實說，相當空洞。他們像戴著一張面具，或者說帝王的頭腦裡連一個念頭也沒有。

阿肯那頓心想：「如果他們還準備把我弄成那個樣子，他們的震撼教育可就要來了。」他堅持自己的雕像和畫像必須像個真實的人。阿肯那頓甚至還可能要求藝匠們把他的鼻子和下巴做得比實際更大，如此一來他的臉更容易被辨認。阿肯那頓和他的王妃娜芙蒂蒂（Nefertiti）有六個女兒。在王室藝術家的巧手下，她們在父母膝下玩耍嬉鬧，和一般小孩無異，完全不像以往那種僵硬、毫無人性的風格。

阿肯那頓跟所有埃及人一樣，成長在眾多神祇形象環繞的世界裡，但他認為改變的時刻到了。他廢除這些大大小小神祇的地位，宣稱只有一位神存在——阿頓，其意指太陽圓盤。為了將「一神」的訊息推廣給全埃及人民，阿肯那頓對雕塑家和畫家允許繪製的神像和場景傳統做了一番徹底的革新。禁止刻畫原本那些有貓頭、鱷魚頭、鷹臉或豺狼臉的舊神，現在只能呈現阿頓，也就是說，只能畫一個圓圈。這個圓有光線射出，末端有小手，撫觸著法老王和他的家人，王室一家人承接著阿頓的光芒。在阿肯那頓的新宗教裡，必須記得這一個圖象。

「真是大不敬啊！」舊教的祭司私底下抱怨連連，「這會惹得眾神憤怒啊。」阿肯那頓完全

不在意。這件事由他負責,他要做出改變。他要臣民完全拋棄舊方式舊習俗。將來的一切,都會是嶄新的。

阿肯那頓原本以阿蒙霍特普四世(Amenhotep The Fourth)之名即位,他為自己取了新名字阿肯那頓,意思是「阿頓的僕人」。他在尼羅河畔建立一座新城市,稱作阿肯那頓,即「阿頓的地平線」。他建造新的廟宇、宮殿和房舍。

一位名叫圖特摩斯(Thutmose)的雕塑家在阿肯那頓城經營工房,他用一塊石灰岩雕刻出娜芙蒂蒂王后的半身像。在圖特摩斯巧手下,她看起來很漂亮,嘴角帶著柔和的笑容,也許真實生活裡的她就是這個模樣。娜芙蒂蒂時髦的頭上戴著埃及后冠,這又是阿肯那頓做出的另一項改變。早期的法老從未允許讓王后或妃子被描繪為跟帝王平起平坐。圖特摩斯必定曾因為技藝超群而獲得阿肯那頓和娜芙蒂蒂的信任。他自己便住在一幢大別墅裡,像貴族一樣擁有馬車和馬匹。

長相滑稽的阿肯那頓,美麗的娜芙蒂蒂,六個乖巧的女兒——簡直是完美的家庭。就算家人之間有爭執或耍脾氣,從王室塑像和浮雕作品裡也絕對看不出來。浮雕裡的女孩在母親和父親身上玩耍,而阿頓的光芒向下輻射,像在幫他們搔癢。埃及強烈的陽光襯托出雕刻裡的每個細節,彷彿藝術家不是別人,就是阿頓本人。

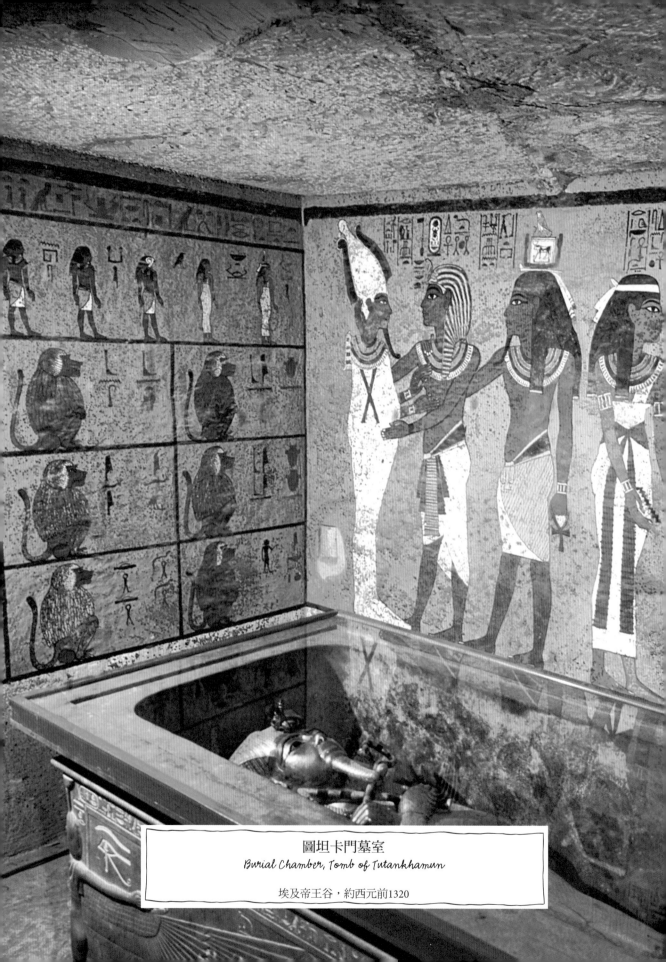

圖坦卡門墓室

*Burial Chamber, Tomb of Tutankhamun*

埃及帝王谷，約西元前1320

# 5

# 生命繼續下去
## *Life Goes On*

### 圖坦卡門之墓

　　如果阿肯那頓以為，接下來的法老都會乖乖遵照他的指引，他可是錯得離譜了。「這個『一神』的玩意兒，不是埃及之道。」舊教祭司義正辭嚴地抗議。不過，他們仍苦等了十七年，才等到阿肯那頓逝世，至少，現在他們可以改回埃及原本的宗教和藝術表現形式。不久後，圖坦卡門登上王位。這位法老還只是個小男孩，登基時也許只有九歲。而且即位不到十年他也死了，死因為生病，受傷，也可能兩者皆有。

　　對埃及人來說，死亡並不是結束，而是打開另一扇通往來世之門。富有的人期待來世享有比現世更美好的生活——美食、音樂、華服、奢豪的居家布置，與朋友宴飲聚會，呼之即來的僕人。即使不那麼有錢的埃及人，也能期待一個更幸福的來世，只要他們妥善做好準備工作。

　　首先，屍體必須有專業人士做好防腐處理，這項工作是在有豺狼頭的阿努比斯神（Anubis）的監督下進行。木乃伊製作團隊小心地從側面剖開身體，取出肝臟、肺、胃和腸。他們從鼻孔伸進一支鉤子，把大腦攪爛，吸出腦漿。接著用鹹藥膏塗抹全身皮膚，乾燥四十天。結束後將身體洗淨，塗上香膏。完成這幾道手續後，便可以將屍身用一層層的亞麻繃帶包裹起來。最後，將木乃伊放入一具木棺，再放進另一重棺木裡。

　　同時間有另一組工人和藝匠團隊在為墓室做準備。法老王的地下墓穴會有幾間墓室，其中一間存放石棺，石棺就像一個有蓋的深浴缸，迎放備

妥木乃伊的木棺。在埃及乾燥的氣候環境下，木乃伊可以存放千百年都不會腐爛。

　　製作木乃伊讓藝術家一直有事情做。在帝王谷（臨近路克索〔Luxor〕），只有手藝精湛的藝術家有資格參與皇家墓穴的工程。墓室牆面上以豐富的色彩繪滿了埃及眾神與法老的畫像。所有人物都由主繪者先勾勒輪廓，再由其他藝術家著色。壁畫完成後，墓穴裡會放滿珠寶、雕像、家具以及食物。它就像一間高級的百貨公司，裡面有法老王在來世會用到的所有東西，包括伺候他的陶製小僕人。

　　皇室墓穴需要花很長時間來作準備。圖坦卡門年輕猝逝，實在太突如其來，這也意謂他得被迫安葬在一個為其他人準備的小墓穴裡，這個墓穴剛好接近完工。墓室的大小僅僅堪用，裡頭有一座閃閃發亮的神龕，幾乎占滿所有空間，像是一間貼滿金箔的小木屋。裡面又有三座神龕相互嵌套在一起，然後是石棺，石棺內有三層木棺。

　　最裡層，也就是法老王木乃伊的棺柩，是以純金打造，造形就像穿著帝王袍的圖坦卡門。靈柩裡，木乃伊頭部覆蓋著法老的金色面罩和華麗的皇冠，皇冠鑲嵌藏藍色青金石、半寶石、彩色琉璃。圖坦卡門是阿肯那頓和數名妻妾中的一位所生的兒子，從那張輝煌奪目的面具，很難看出像不

像父親。他沒有阿肯那頓的正字標記：長鼻子和長下巴，圖坦卡門年輕的臉帝王相十足，未沾染一點人間氣息。

圖坦卡門的墓一經封死，就不允許任何人再抱著一睹這些珠寶黃金的妄想。鑲嵌象牙和青銅的椅子，豺狼頭的阿努比斯黑檀木神像，黃金面具，所有東西都將永遠封埋在暗無天日的地底下。當圖坦卡門在來世要用到它們時，這些東西都已為他備妥。

看起來像是巨大的浪費，盜墓者正好也這麼想。盜匪抱著挖到皇室墓穴一夜致富的美夢，冒著死罪盜墓，有時也因受困墓穴而慘遭活埋。多年來，盜墓者成功潛入多處帝王谷墓穴，他們也找出了圖坦卡門的墓葬位置，但不知什麼原因沒能打開法老王木乃伊所在的內室。密室就這樣原封不動地保存超過三千年。

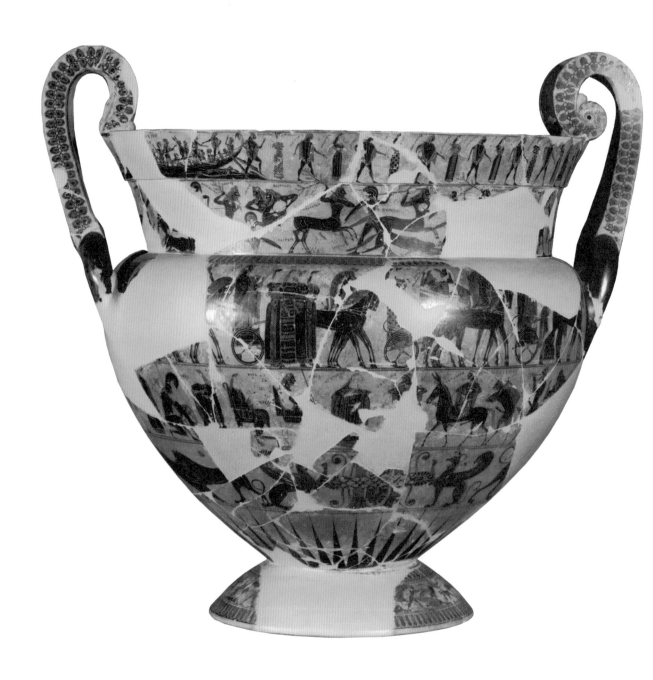

有希臘神話場景的葡萄酒甕
*Vase for Wine with Scenes from Greek Myths*

希臘，約西元前575-560

# 6

# 旅人的故事
## *Travellers' Tales*

陶甕畫家克萊提亞斯

　　從埃及朝西北出發，穿越地中海航行大約十到十二天，汪洋中開始浮現島嶼。峭壁像蜷伏在水中的巨人，山谷往內陸延伸，布滿綠意成蔭的松林和銀光閃耀的橄欖樹叢。穿過了重重島嶼，便是希臘大陸。在圖坦卡門的時代，這片土地係由尚武的諸國王統治，各自據有山頂的宮殿。不論是敵是友，這裡的人都說著同一種語言，在埃及人聽來裡則顯得完全陌生。

　　隨著時間推移，地中海上來往的船隻越來越多，從埃及到克里特島，從希臘到義大利，不勝枚舉。他們載著一甕一甕的葡萄酒和雪松油，銅塊、金塊、武器、珠寶，以及精美彩繪的陶甕。漂洋渡海而來的東西，不論用途和妙處都超乎人們的想像。商人和旅人彼此交換無與倫比的故事，有人航行到比落日更遠的地方，有人遭遇過六頭怪物的攻擊，總之不乏這一類他們自己宣稱的故事。

　　距今約二千六百年前，好戰的國王們已經消失很久了，希臘小城邦林立。最重要的建築不再是國王的宮殿，或是說不再是人間國王的宮殿。最宏偉的建築是神殿，希臘人為他們的神特別建造的房子。

　　希臘人認知的神和人類沒有太大的不同，只是更魁偉，更有力，也更美麗。希臘人在神廟裡安放神的雕像，彷彿神就住在裡面。隨著城市越來越大、越來越富裕，原本的舊神廟也要改頭換面。木樑柱和木板牆已經不夠氣派，他們看上了大理石，以大理石雕成的高大柱子，在陽光下顯得無

比耀眼。建築這些大理石神廟和製作雕刻，為建築師和雕刻家創造了大量工作。

希臘諸神不論男神或女神，行為也和人類沒有兩樣。祂們會吵架，欺騙，墜入愛河，有時也和人類談戀愛。一旦有了男人和女人，也就有說故事的題材，譬如誰的爸爸或媽媽是天神，比如英雄海克力斯（Herakles），他是眾神之王、霹靂雷擊之神宙斯的兒子。這和埃及真的很不一樣。埃及的阿頓神比任何一位希臘神都更神祕而強大，但你無法想像祂會對你說話或擁有一個家庭。

戰爭王國時代的英雄故事，甚至比諸神神話更令人著迷。邁錫尼國王阿格曼儂（Agamemnon），對特洛伊城發動十年的戰爭，或是雅典王子忒修斯（Theusus）與米諾陶（Minotaur）搏鬥。這頭半牛半人的怪物被克里特島的米諾斯國王關在黑暗的地下迷宮裡，專吃年輕男女的鮮肉，直到忒修斯把牠殺死。

陶甕畫家克萊提亞斯（Kleitias），跟大多數的希臘藝術家一樣，他們對這些故事瞭若指掌。在他雅典的工房裡，他為盛酒的陶甕、酒杯、陶碗繪上圖案。首先，捏陶師艾爾戈提摩斯將一塊黏土放在轉盤上塑出優雅造形的容器。待黏土變乾後，克萊提亞斯先用炭筆在兩側勾勒線條，然後以畫筆沾上極細的黏土和水調合的塗料繪出圖案。陶器送入窯內，高溫讓克

萊提亞斯畫過的圖案變黑，窯燒好的陶器則蛻變成亮麗的赭紅色。

　　克萊提亞斯會與雅典的其他陶甕畫家相互較量技藝。同一個耳熟能詳的故事到了不同藝術家的手中，往往增添了讓人意想不到的驚喜，多出一些前人沒想到的細節。和絕大多數埃及藝術家和工匠有一點最大的不同，他們會在作品上簽上自己的名字。如果連自己的畫作都不能歸功於自己，畫家幹嘛精益求精？

　　克萊提亞斯在這只酒甕上畫下的人物不下兩百個。其中有特洛伊戰爭的場面，還有忒修斯和牛頭怪的故事。看，就在甕口下緣，一艘划槳船已駛向岸邊，槳手們起身躍起，揮舞雙臂，為忒修斯的凱旋歸來興奮歡呼。其中一名水手已經迫不及待跳入水中朝海灘游去，海邊的慶祝派對已經開始啦。生動的場面有如克萊提亞斯親眼目睹一般。

　　酒會上的客人尤其熱衷於談論酒甕上的繪畫故事，更不忘吹噓自己的獎盃。「看到沒，」主人一手指著游泳者，「這簡直是神來之筆，我這只酒甕是克萊蒂亞斯畫過最棒的作品。」

　　「確定嗎？我的朋友。」一名客人靠過來，臉上泛著紅紅的酒氣，「我那個雅典娜的誕生，直接從宙斯頭上蹦出來才叫精彩絕倫吧。」

　　得天獨厚的銀礦，加上繁忙的港口，雅典一日比一日興旺。這應歸功雅典娜女神將她的子民照顧得無微不至。她的神廟屹立於雅典衛城，這裡是市中心巍然聳立的巨岩。現在正是雅典人榮耀雅典娜的時候，因為她讓雅典城變成了全希臘最偉大的城邦。

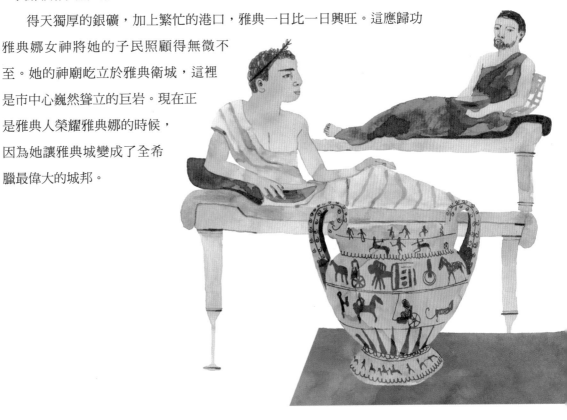

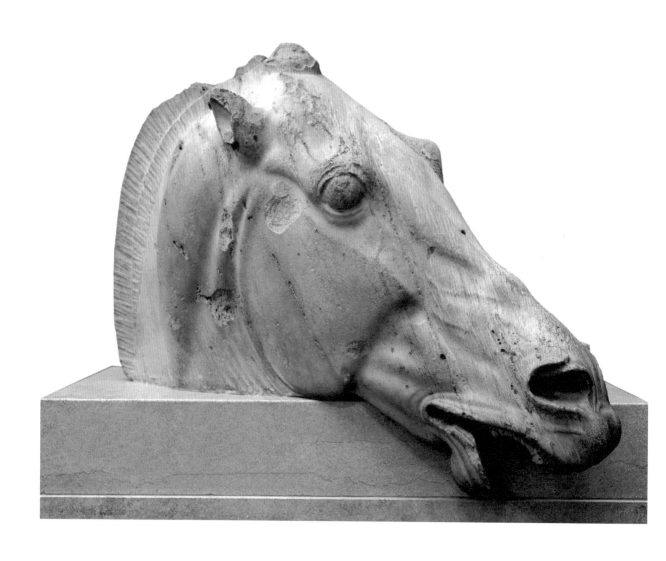

馬頭
*Head of a Horse*

來自希臘雅典帕德嫩神廟
西元前438-432

# 7

# 偉大的想法
## Big Ideas

菲迪亞斯和帕德嫩神廟

在雅典的陶器工坊區，陶匠很早就開始一天的工作。窯內燃燒的木材飄出一縷縷煙霧，籠罩在黎明的街道上。東方地平線上的雲層剛轉為粉紅色，如玫瑰般柔和的晨曦，輕撫著衛城的最高點，帕德嫩神廟——為雅典娜女神新砌的大理石神廟——外圍還包著木頭搭起的鷹架，卻掩不住內蘊的光華。

九年下來，在衛城巨大的平頂岩上，雅典人一路目睹這座超大型建築緩緩蓋成，終於到了完工階段。五年前，開始建造屋頂；現在到了最後的收尾：眾神的雕像。這些雕像會擺在神廟前後兩側上方、被殿頂夾擠出的三角形空間。從地面的距離你無法看得很清楚，但是一旦有機會靠近這些雕像，那就像眾神面對面地出現在你的眼前。

工人們一階一階爬上鷹架最高的平台。從高處俯瞰，他們將整座城市一覽無遺。遠方的港口裡擠滿了帆船，迷你得像玩具一般小。今早大伙兒不用急著上工，他們已接獲通知，有人會來發表演說。

迎接他們的是菲迪亞斯（Phidias）。每位工匠都認得他，他就是負責整座神廟雕塑的名雕刻家，平常他們倒也不和他這麼親近。他寬闊的肩上披著一件上等的亞麻袍子，卻掩不住因為揉捏黏土、雕鑿石頭和操作工具而粗糙厚實的雙手。

「大家都準備好了嗎？」菲迪亞斯問道。

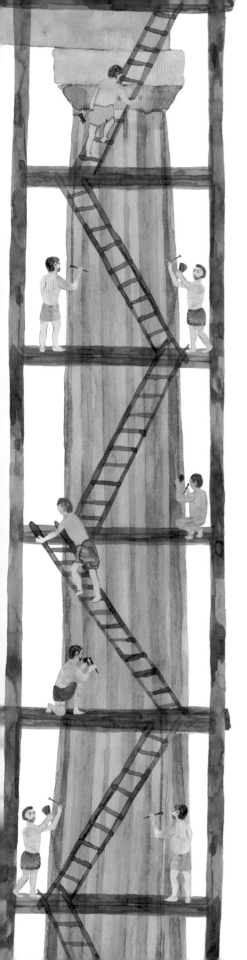

工頭點了點頭。

「我身邊這位朋友，」菲迪亞斯一邊說話，一邊轉身面向身旁的人，「不需要多加介紹。讓我們歡迎偉大的伯里克里斯（Pericles）！」

在一陣歡呼和踏腳聲後，全場安靜下來。台上這位真的是伯里克里斯嗎？他可是城邦裡的頭號大人物。不管在戰場，或是在議事廳，伯里克里斯都是帶頭的號召者。在他一聲號令下，舊雅典娜神廟變身為龐大的建築工地。他先向所有人致謝，接著對菲迪亞斯做了一個禮貌的手勢，示意：「你先來吧。」

菲迪亞斯指著他身後的雕刻人物，透露他和團隊為雅典創作這些大理石眾神家族所付出的辛勞。從現在起，祂們會一直居高臨下，永遠庇佑著這座城市。他說話的同時，一邊也輕撫著大理石駿馬的口鼻，彷彿它是一隻活生生的馬。

「看到沒？這幾匹馬是幫太陽神赫利俄斯（Helios）拉車的神駒，牠們將太陽從海波之下拉往天空；中央部位是雅典娜的誕生，從宙斯頭上一誕生就已經全副武裝。在另一邊，看，」二十個人的頭同時轉過去，「月亮女神的名駒。一整個晚上牠們都在為塞勒涅（Selene）拉車，拉過整個天際，所以牠們差不多已筋疲力盡了。看到了嗎？」

雕塑家是怎麼做到的？月神之馬的皮膚因為用力而顯得疲倦，鼻孔放大。你幾乎聽得到牠們氣喘吁吁的聲音，看見一顆顆的汗珠，而牠們不過是石頭罷了。牠們就像這整棟建築物，都是一塊塊重得讓你搬不動的石頭，會磨得你雙手粗糙又乾裂的石頭。

　　工人們早已習慣聽候菲迪亞斯的差遣，他對這類表演十分在行。但他們其實並不了解，菲迪亞斯無時無刻都在思考著精進自己的魔法。他們仔細端詳女神衣裳的精美皺褶，細緻到你以為它會隨著一陣微風飄起來，而這些也都是石頭雕成的。

　　接下來輪到伯里克里斯。光是他君臨天下之姿，就已經讓人充滿期待了。他一開口講話，更是精采絕倫，令人欲罷不能。他讓你體認到，你實際參與了一個偉大的計劃，因為這不僅僅是一座新神廟，它更是世上有史以來最偉大的神廟。是你一塊一塊將石頭疊起，才有它今日的面貌。

　　他說：「我從來沒有那麼為我的雅典同胞感到驕傲，也從來沒有像今天早上，因身為一介凡人而感到如此謙卑。謝謝你們付出的所有辛勤，感謝我的朋友菲迪亞斯鬼斧神工的技藝，讓我們有幸在眾神之前分享這一刻。」

　　即使那麼鼓舞人心，但現在得繼續工作了。還有雕像需要移動至定位，稍後畫家也會過來，為眾神的臉孔和袍子添上明亮的顏色。

　　菲迪亞斯和伯里克里斯走下階梯。你聽到他們一邊開玩笑和聊天。

　　「那首詩是怎麼寫的？」菲迪亞斯大喊，「赫利俄斯一駕上祂的馬車……」

　　「在金色頭盔下的雙眼射出銳利目光，」伯里克里斯答道。

　　不一會兒，兩人的聲音已經淹沒在槌子敲打和鑿刀的鏗鏘聲裡，工頭又登上鷹架台，高聲下達指令。

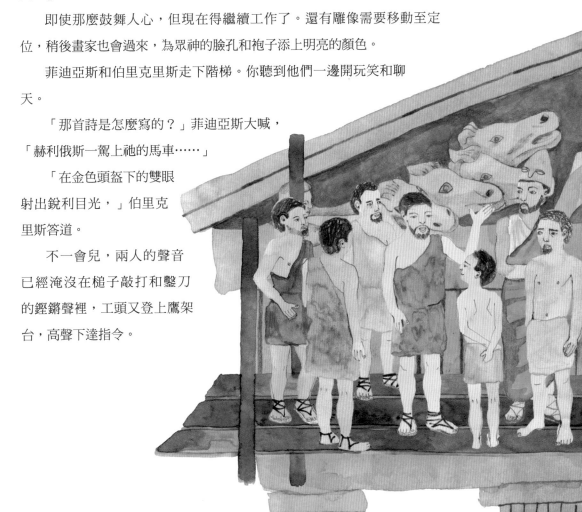

# 雅典
## Athens

### 希臘（約西元前432年）

帕德嫩神廟座落在一塊巨岩山丘上，俯瞰著雅
典這座現代城市。神廟所在
的雅典古建築群，稱為
衛城（Acropolis）。

**遠眺**
從帕德嫩朝西遠眺，可以看到愛
琴海。

**奉祀雅典娜**
三角楣（Pediment, 殿頂
構成的三角形）上的雕
像描繪雅典娜的誕生，
以及雅典娜與海神波賽
頓之間的競爭，角逐誰
能成為雅典的守護神。

**成功的故事**
除了作為神廟，伯里克里斯亦期待將帕德嫩打造成
雅典的成功象徵。神廟所在的位置，正是原本被波
斯大軍摧毀的神廟舊址。

**價值不菲的雕像**
菲迪亞斯不僅規劃了帕德嫩神廟外部的雕刻，也製
作了一尊巨大的雅典娜雕像，供奉在神廟內，雕像
以數噸的黃金和象牙打造而成。

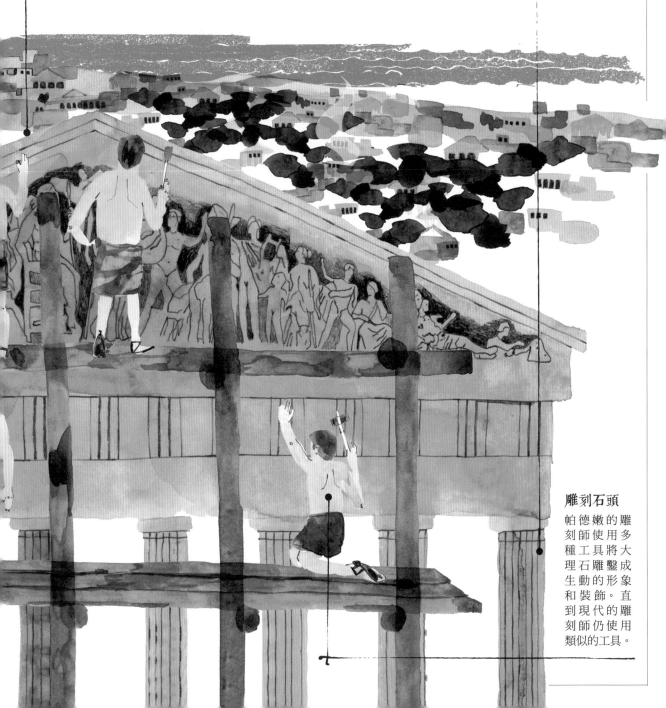

**雅典娜之殿**
帕德嫩這個字的希臘文涵意是「處女之宮」，這也是雅典娜女神的諸多
封號之一。雅典這座城市便根據她而命名。

**不忘過去**
帕德嫩神廟係石造建築，但建築形式刻意模仿舊神
廟的簡單木屋形式，只是它不再用木頭作樑柱，而
改採大理石。

**雕刻石頭**
帕德嫩的雕
刻師使用多
種工具將大
理石雕鑿成
生動的形象
和裝飾。直
到現代的雕
刻師仍使用
類似的工具。

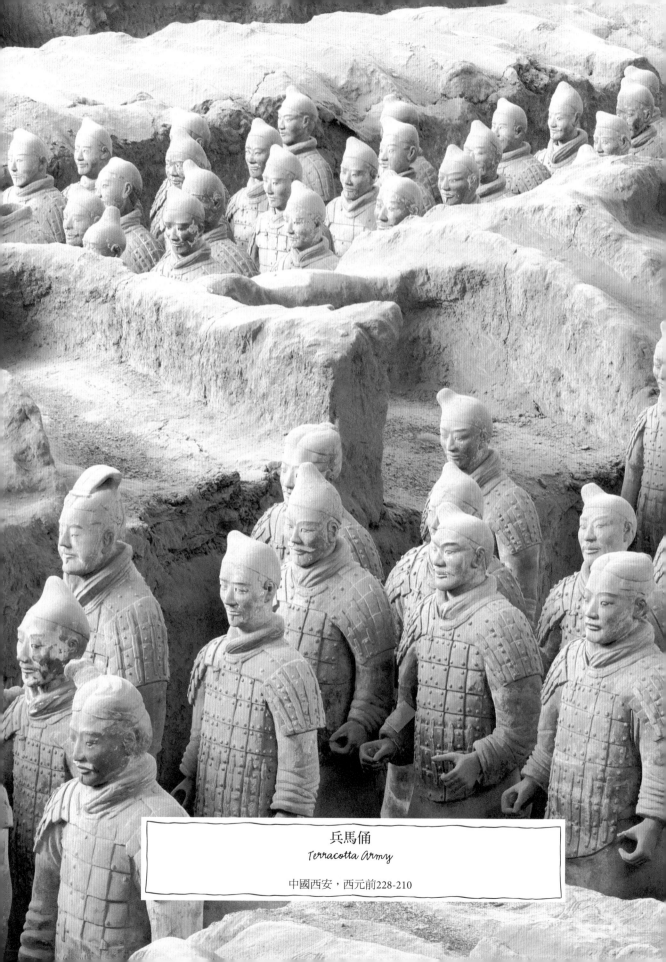

兵馬俑
*Terracotta Army*

中國西安，西元前228-210

# 8

# 戰士工廠
## The Warrior Factory

### 秦始皇的工匠

　　工頭老姜的胸口有種說不出的沉悶。今天應該是大肆慶祝的日子，早上督察上司才到現場巡視過，看老姜為新完工的泥俑戰士做最後的修飾。從第一個真人大小的戰俑完工送入窯場至今，已經過了十個年頭了，老姜和他的工班，製作出的兵馬俑超過了一百尊。這件工作的每個細節都馬虎不得，每一片重疊的甲冑、頰帶、靴帶，為了每一尊雕像，工匠們都必須全力以赴，用盡巧思。然後，同樣的工作又一再反覆，一而再再而三。

　　老姜的班子是七十個工班裡的其中一個，他們的任務就是製作出一整師的兵馬俑。窯場裡的雄雄火焰從來沒有停歇過。戰士從烈焰中走出，化成堅硬不摧的兵馬俑。再施予顏色，配上真槍實刀，超過七千名的戰士，守衛著秦始皇的陵墓。

　　秦始皇戰無不勝的軍隊已經征服了周邊所有鄰邦，建立龐大的秦帝國，也就是中國。他樹敵眾多，有兵馬俑保衛他的遺體，才得以嚇阻敵靈的復仇。即便在死後，皇帝也要繼續統治地下的帝國。他擁有一座龐大的宮殿，裡面有文武百官、優伶弄臣，也有山水庭園，運河渠道流動的不是水而是水銀。傳說皇帝製作真人大小兵馬俑的靈感是來自遙遠西域的旅者，這些人曾經看過一位家喻戶曉的希臘國王銅像，名叫亞歷山大大帝。

老姜生性謙遜，但他為班子的成就感到自豪。熟練的工人沒有犯過任何錯誤，只有一尊泥塑在窯燒時裂開。沒有人因為技藝不精而被處死。「皇帝會好好犒賞你們的。」長官露出微笑。老姜不信任他，這種人的笑臉對你沒有好處。

多年以來，督察一直派其他工頭來跟老姜學習雕塑陶俑臉孔的方法。助手拿來一個剛脫模的黃土人頭模型。老姜上了幾層細黏土，表面變得光滑如絲絨。他以木刮刀和拇指兼用，不一會兒功夫就做出弓形的眉毛、優雅的八字鬍和下頦鬚，而且每一張臉都不同。一團黏土在他手裡頓時活過來了。

通常老姜得自己在工房裡想像士兵的臉孔。偶爾也會有官兵走訪，可以充當他的真人模特兒，老姜並不在意他們一副目中無人的倨傲眼神。

他們一站定，老姜就仔細端詳起他們的表情。也並不是所有官兵都氣焰囂張，最近就有一個人親切地跟他聊起老鄉雲夢，還有自己的妻兒。

今天下午，老姜聽到工房外的中庭傳來不尋常的聲音。官兵在吆喝：「你們這裡的工作結束了。收拾好東西，準備離開。」他想官兵也只是奉命行

事，不過，他們的口氣聽起來並不和善。

「啊哈，終於找到你了，工頭老姜。」

這個聲音讓老姜跳了起來。是那位來自雲夢的和氣軍官。

「我一直到處找你。你瞧瞧。」軍官的手伸進袍子內，拉出一小塊絲綢包住的東西。

「我跟內人說您幫我做了一個傳神的塑像，於是她做了這個送給你。喜歡嗎？」

老姜打開手帕，裡面是一個泥塑的小戰士，看得出來是軍官的兒子，臉蛋就像一塊小蛋糕，繪出簡單的鼻子，嘴巴，和眼睛。甲冑是劃十字劃出來的。

一名士兵在外面大喊：「明早拂曉，所有人不論身分，一律在官府前面集合。」

「發生什麼事了？」老姜急切地問。

軍官瞥了一眼老姜身後，壓低聲音：「皇上下令要所有兵馬俑匠人陪葬。聽我的忠告，趁太陽升起前趕快逃走，走得越遠越好。」

天一黑，工頭老姜連忙將木刮刀和其他零碎細軟收拾妥當，躡手躡腳離開工房。他一直走到遠離了皇帝的陵墓，轉頭仍看得到身後窯場發出的紅光和工舍的燭火。他想像一排一排的的兵馬俑戰士，站在又深又長的坑道裡，目光炯炯凝視著黑夜。他拉緊了襪子，加快腳步往前奔去。

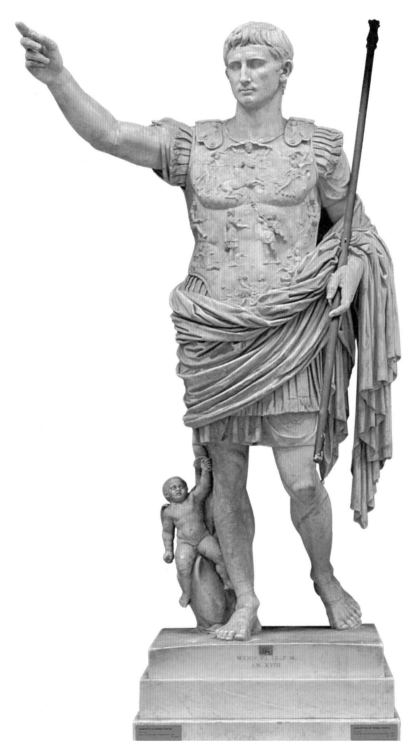

**奥古斯都皇帝**
*Emperor Augustus*

羅馬，約西元前20

# 9

# 高大的訂單
## A Tall Order

### 雕刻家和皇帝

秦始皇一心一意要阻絕任何統治者再籌組一支地下軍團跟他對抗的機會,因此下令將所有工匠工頭連同他們製作的兵馬俑一起陪葬。但他絕對不是最後一位相信雕像神祕力量的皇帝。

大約二千二百年前,當時秦始皇正率領真實的大軍南征北討,在鄰國的土地上開闢出血跡斑斑的大道。遠在義大利的羅馬,也逐漸形成另一個帝國的中心。接下來的二百年裡,戰無不勝的羅馬軍團征服了歐洲廣大的幅員,還擴及北非和地中海東部的土地。羅馬已經變得比雅典、甚至任何希臘城邦都更加富裕,更遼闊,也更強大。

就征討,統治,貿易,建築,和解決世間種種問題而言,羅馬人自認是首屈一指的。不過一旦牽扯到藝術,他們承認,還不敢跟古希臘偉大的藝術家相提並論。那不妨退而求其次,先收集希臘藝術吧。青銅雕像一件一件從希臘海運至羅馬,在這裡,這些藝術品可以賣到很高的價錢。

羅馬的有錢人懂得怎麼樣讓賓客對他們刮目相看。希臘的神像現在不再立放於神廟裡,而是擺在羅馬的晚宴派對和花園裡供人欣賞。雕像的需求量大增,複製品也應運而生。有時直接從原作壓出模子,再澆灌青銅製作成銅雕。要不然雕塑家會先在原雕像上各處做好測量,然後將測量結果複製到另一塊準備雕刻的大理石上。

至於羅馬的領導人,他們更是擅長以宏偉來收服人心的專家。「我們

從希臘佬那邊學來的一件事，」奧古斯都思忖著：「不就是怎麼讓凡人看起來也能像神一樣強而有力嗎？我的雕像，當然要用希臘風格來表現。」

希臘雕像最好的複製品出自希臘人之手，自然也不足為奇。奧古斯都吩咐：「把那個雕刻家給我找來，那個叫什麼來著的雅典人。」

皇帝左思右想，擺什麼樣的姿勢最好？他和埃及的法老阿肯那頓一樣，亟欲將自己的雕像樹立在帝國的每個角落，讓老百姓一眼就認得出來。但他可不想像阿肯那頓那樣看起來太普通，或者太古怪。「皇帝要是一個榜樣。令出如山，莊重高貴，萬民來儀。神武有力是必然的，最好是具有人味，卻又像神一樣。」

這位雕塑家已經見過太多羅馬人把他們當僕役使喚。他們自認很文明，但在他看來，他們對藝術一竅不通。他帶了一個模型來給奧古斯都看，是用黏土塑的，外表包覆了一層蜂蠟，臉部和手部細膩到不行，皮膚表面光滑而逼真。

雕塑家解說道：「我的靈感來自希臘藝術家波利克萊塔斯（Polyclitus）的傑作《持矛者》。這件作品結合了年輕的氣力和無與倫比的活力，您同意嗎？」

「嗯……你不會真的打算讓我裸體吧？」皇帝說。

雕塑家製作了第二件模型。這次他把奧古斯都表現為羅馬軍隊的總司令，邁出步伐，舉起手臂指向前，像在對部隊發表鼓舞人心的演說。他寬闊的鎧甲上有小人構成的圖案，那是奧古斯都所征服的人民，以及庇佑他的眾神。

奧古斯都對他的肖像滿意嗎？這張臉的確相當肖真，但雕塑家巧妙把皇帝的前額表現得尊貴堂皇，頭髮更多波浪和年輕，耳朵不像實際那麼突出。

「好極了，」奧古斯都深思了好一會兒。「和我心裡想的一模一樣。好傢伙，非常謝謝你。那麼我們先從青銅器開始，差不多這麼高，」他把手舉起超過頭頂。「然後再用大理石做五尊。全部由你負責，沒問題吧？

我想在廣場上樹立一尊。內人也會想在她的別墅有一尊,還有⋯⋯」

「呃⋯⋯皇上,將軍們都還在等您。」一名大臣對皇帝耳語。

「好,好」,奧古斯都轉過頭,對著雕刻家:「要這麼高,別忘了。」

雕刻家鞠躬。皇帝大步走向戰爭委員會,涼鞋在大理石地板上發出啪噠啪噠的聲響。

雕塑家站在模型旁邊。雕像好像在向皇帝揮手告別,彷彿叫他退下。它很開心自己獨享了一個高大宏偉、講話有迴音的大廳。

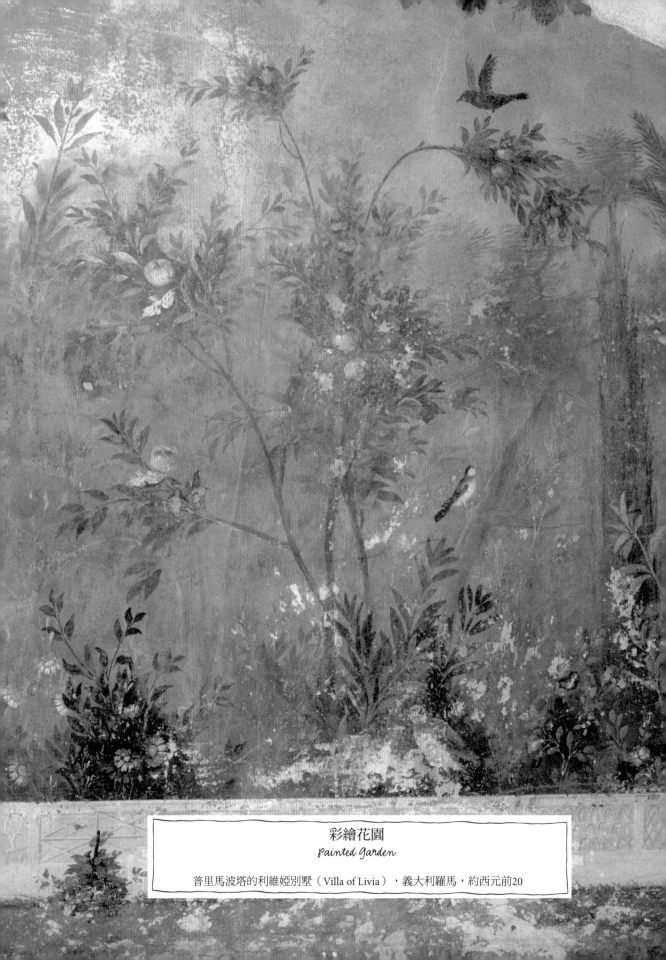

彩繪花園
*Painted Garden*

普里馬波塔的利維婭別墅（Villa of Livia），義大利羅馬，約西元前20

# 10

## 美景共欣賞
### *Enjoy the View*

羅馬畫家

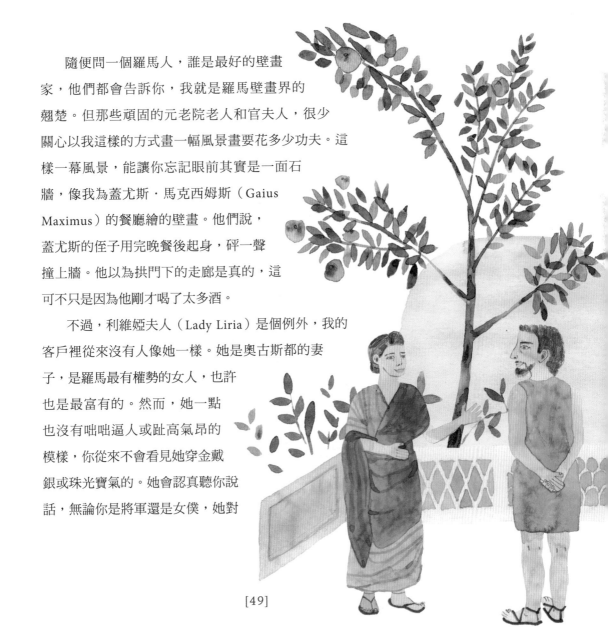

　　隨便問一個羅馬人，誰是最好的壁畫家，他們都會告訴你，我就是羅馬壁畫界的翹楚。但那些頑固的元老院老人和官夫人，很少關心以我這樣的方式畫一幅風景畫要花多少功夫。這樣一幕風景，能讓你忘記眼前其實是一面石牆，像我為蓋尤斯·馬克西姆斯（Gaius Maximus）的餐廳繪的壁畫。他們說，蓋尤斯的侄子用完晚餐後起身，砰一聲撞上牆。他以為拱門下的走廊是真的，這可不只是因為他剛才喝了太多酒。

　　不過，利維婭夫人（Lady Liria）是個例外，我的客戶裡從來沒有人像她一樣。她是奧古斯都的妻子，是羅馬最有權勢的女人，也許也是最富有的。然而，她一點也沒有咄咄逼人或趾高氣昂的模樣，你從來不會看見她穿金戴銀或珠光寶氣的。她會認真聽你說話，無論你是將軍還是女僕，她對

每個人都一視同仁。我很期待去利維婭夫人的別墅畫畫。別墅座落的地點風景秀麗，就在羅馬城外台伯河畔的一處高地。

今天早上泥水匠正在那邊工作，為餐廳牆面敷上一層灰泥。現在是初夏，但已經熱氣薰天，無法在戶外閒逛。我喜歡濕灰泥的氣味，夾雜著泥土的新鮮氣息。幸好夏日宴會廳位於地下室，即使在最熱的日子裡空氣也總是清涼的。灰泥不會乾得太快。樓上傳來馬賽克師傅的拼圖聲，他們正在拼貼地板的花樣。我可不想做他們的工作，在那裡跟數以萬計的碎大理石和陶片比耐性。他們拼出的圖案很難有流動感——不像繪畫那麼流動，希望你明白我的意思。濕灰泥只抹在今天我要畫的部分，顏料要在灰泥變乾前被灰泥吸收，這樣，顏色便跟牆壁結合為一體，而不只附著於表面。如此一來，色彩便能長久保持鮮豔，也比較不容易斑剝或被擦拭掉。不過，你必須從一開始就想好要畫什麼，一旦畫錯就很難修改。

我畫的風景都是出自我自己的想法——樹木、矮叢、花鳥——人們會以為走進空氣清新的大自然裡，忘記自己其實置身在地下室的房間。在牆壁和天花板的接合處，我畫了岩石線條，讓人以為你是從山洞裡往外看。我的奴隸魯弗斯，這個來自高盧的紅髮小子他會幫我調顏料。

昨天在畫香桃木葉子時，我沒注意到利維婭夫人走進來，她就站在我後面。一聽到她的講話聲，我的畫筆差點掉到地上。

「您怎麼能讓這些葉子看起來這麼綠、這麼油亮？我簡直可以聽見它們在風中沙沙作響。」

「我是用這個畫的，夫人。」

我叫魯弗斯給她看一碗綠色的顏料。的確漂亮極了，像是森林裡的小水塘。「我們用綠色的黏土，」我向她解說：

「再磨碎一些埃及藍，用水調合。」

「我懂了。還有這裡⋯⋯」她摸到牆壁。「哦，還沒乾。你們還想到要帶一隻小鳥來這裡作伴。」黃色顏料在她的指尖瑩瑩發亮，她擦到我安排在樹林間一隻正在歌唱的金色黃鸝鳥。

「夫人，這裡。」我遞給她一張乾淨的亞麻擦手布。

她笑了，我也笑了。

我懂了這個玩笑，你瞭解吧。她並沒有粗心大意，她意指的故事是古希臘兩位最偉大的畫家宙克西斯（Zeuxis）和巴赫西斯（Parrhasius）之間著名的比賽。宙克西斯畫了一串維妙維肖的葡萄，連鳥兒都飛來啄食。接著巴赫西斯帶宙克西斯去看他的畫，畫被一塊布蓋住。「你為什麼把它蓋起來？」宙克西斯問。「我可以拉開布瞧瞧嗎？」巴赫西斯笑了。宙克西斯才發現那塊布本身就是畫的，他真覺得自己是個笨蛋。「你贏了。」他告訴巴赫西斯。莉維婭夫人把我當成一個有教養的人，而不是一個只會畫牆壁什麼都不懂的老粗。

等我修補完手摸痕跡時，差不多也天黑了。外頭的樹影愈來愈長，你嗅一嗅，聞得到飄來的樹香，松樹，香桃木，月桂樹都在別墅四周，就像我筆下的樹一樣。我又聽到，沒錯，我沒有聽錯，一種流動的聲音，時歇時起，像一個頑皮的小孩隨意吹著象牙笛子，彷彿就在附近，剛從莉維婭夫人的餐廳裡傳來的、一隻正在唱歌的金色黃鸝鳥。

# 神聖的場所

## Sacred Places

800-1425

　　中世紀，是指從西元五世紀羅馬帝國衰亡、一直到古希臘羅馬文明重新在義大利被發現，這期間有將近一千年的時間。

　　中世紀期間歐洲的藝術，大多與基督教會有關。藝術家為教堂做裝飾，把聖經裡的故事轉換成具體的形象，讓不識字或買不起書畫的人也能瞭解聖經。大部分的書籍都是在修道院裡製作和保存。抄寫人和泥金字裝飾人投入極多的時間，努力抄寫宗教經典，以及文學、科學、哲學典籍，並繪製裝飾性插圖。藝術家的待遇就像一般工人一樣，一天的工作結束後拿錢，一份工作結束後解僱。

　　歐洲之外，又是不一樣的世界。在其他地方沒有所謂的「中世」時期，生活方式和藝術類型也顯得持續而未曾間斷。這段期間不論在世上各個地區，對外接觸都極其有限。在歐洲建蓋大教堂的人，不知道同一時間在柬埔寨也有大型的吳哥廟在興建。歐洲畫家從來沒看過中國的山水畫，也沒見識過非洲藝術家逼真的雕刻。基督教的抄經員和穆斯林書法家，也在同一時期分別在各自的傳統脈絡下，複製自己的聖經文本。

　　縱然在世界各地的藝術實踐，偶爾出現某種類似性，但藝術家實際上彼此隔著遙遠的距離。即使他們有好奇心和想像力，旅行仍然是一件漫長且危險的事，不同的想法很難交流分享。

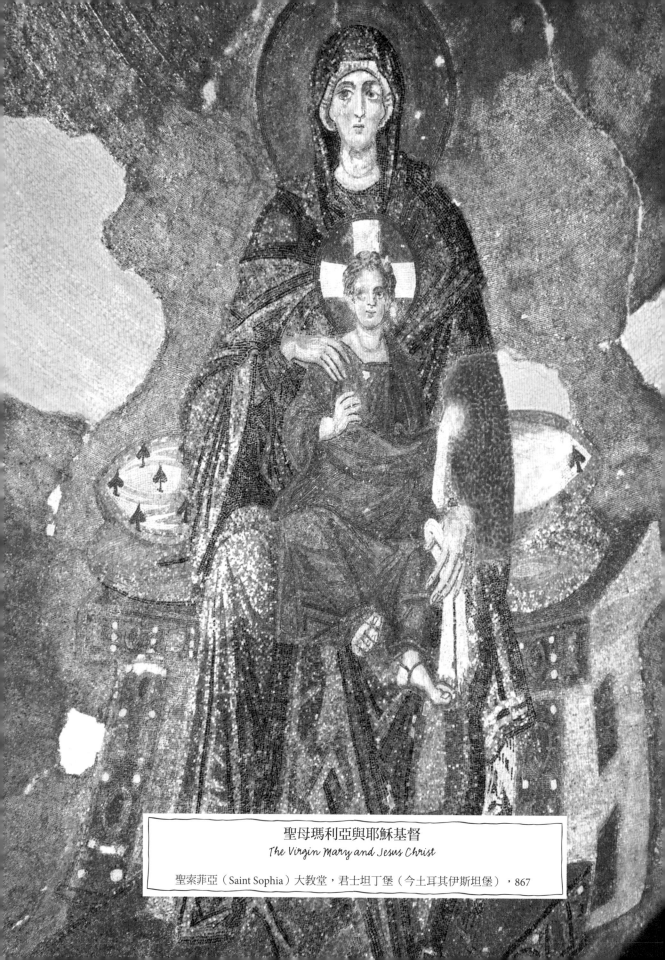

聖母瑪利亞與耶穌基督

*The Virgin Mary and Jesus Christ*

聖索菲亞（Saint Sophia）大教堂，君士坦丁堡（今土耳其伊斯坦堡），867

# 11

## 眼對眼
### *Eye to Eye*

聖索菲亞的馬賽克師

「上面一點－點－點。」話語在半空中迴盪，彷彿有人站在圓頂上吶喊。但這個聲音其實來自很遠的地面。拉拽滑輪的繩索發出嘎嘎聲，表示另一箱盛滿馬賽克碎片的籃子正在上升。

寇拉克斯（Corax），同伴都叫他烏鴉，因為馬賽克師傅一直都窩在屋頂最高處，他粗啞的聲音裡夾雜著灰塵和咆哮。他搭在鷹架上，瞇起眼睛檢查工作成果，擺在眼前的只能說是一團莫名其妙的形狀。瞎了，他被金光給閃瞎了。夕陽餘輝從教堂西側的窗子射入，光線在天花板上的金色馬賽克之間亂閃，刺透他的眼睛。他攀住一根鷹架，把身體往前挪移。

「停！」他大喊。「停－停－停」，回音還持續著。繩子放鬆了。

寇拉克斯已經在這裡工作六個月了，他負責為君士坦丁堡的聖索菲亞大教堂天花板貼上馬賽克。謝天謝地，他不用貼金色。那幾千平方公尺的面積，數百萬個小玻璃方塊，每一塊都要在背面貼上金箔然後經過窯燒。這是個很需要技術的工作，每一塊玻璃都要擺出一定角度，這樣人們抬頭看時才會滿眼金光閃爍。不過寇拉克斯工作的難度最高，他負責排出聖像的臉孔。

今天他用不到更多馬賽克片了。他只需完成一件事：聖母也就是上帝母親的右眼。光是從她的長袍下擺到頭頂的金色光暈，便有正常人身高的好幾倍。即使是坐在她膝上的小男孩耶穌，也比君士坦丁堡最高大的男人

還高。

　　寇拉克斯對聖
經故事熟爛於心，
年輕的瑪利亞在馬
槽裡生下耶穌，那
是一個卑微平凡的
場景。但如果小嬰
兒就是上帝，一想
到這點，瑪利亞也
就成了上帝的母
親，這就是為什麼在這個教
堂天頂的馬賽克圖案中，這位年
輕女性會顯得如此巨大，讓人仰之彌
高。閃閃發亮的馬賽克圍繞在寇拉克斯身
旁，他覺得自己彷彿被帶往夜空，置身在熒熒
星斗裡。也許天堂就是這樣吧。

　　「唉，」寇拉克斯嘆了口氣，「我現在做得出只
應天上有的絕妙佳作，可惜，手邊的工作到天黑前都還做不
完。」

　　用馬賽克製作臉孔是一件細密到不能再細密的工作，必須動用數
千片極細小的碎片。寇拉克斯把不同顏色的小立方塊錯落鑲嵌，從遠處看
時，顏色就像繪畫一樣交融在一起。他已為聖母年輕可愛的臉頰施上一抹
溫潤的紅暈，全都用最小的玻璃、大理石和陶瓷立方塊。

　　他想為她的右眼添加一點東西，在她下眼瞼加一道陰影，這樣會使眼
珠子看起來更白。石膏還夠濕，還抓得住馬賽克。今早他已先用畫筆在新
抹的石膏上純熟地畫好線條，現在照著鑲嵌即可。

　　一直以來，她的左眼都盯著他看，瞳孔像一顆午夜閃爍的寶石，和他

的拳頭一樣大。這讓他覺得不太舒服。如果，在他完工後，鷹架拆除了，教堂的主管抬頭一看，發覺他幹的好事，眼珠竟然貼壞了？

「拜託，拜託，」他低聲對著這赫然聳現的可愛臉龐說：「幫幫忙，別讓我出錯。」

他讓聖母一隻眼睛直盯著他，另一隻眼睛轉到一旁。如果錯誤已經犯下該怎麼辦？他打了一個呵欠，肚子咕嚕咕嚕叫了起來。好餓啊，他突然覺得。

太暗了，已經無法工作。「明天再想辦法吧，」他這麼想。

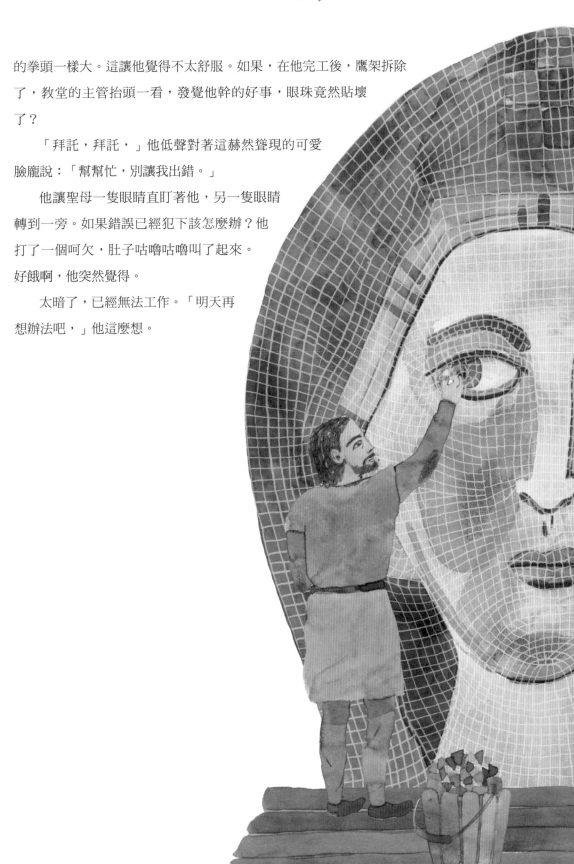

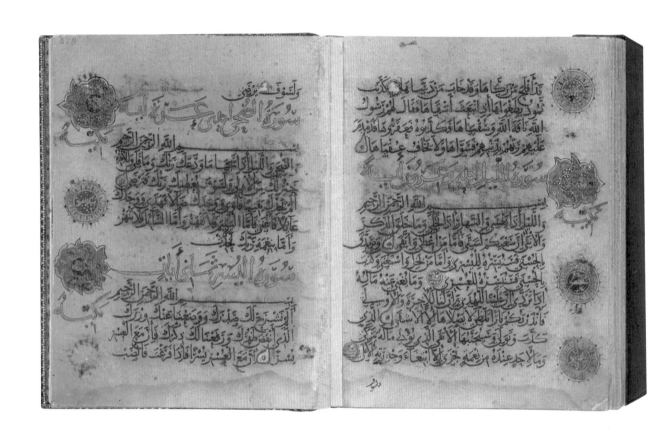

可蘭經

*The Qur'an*

伊拉克巴格達，1001

# 12

## 書法家的夢想
### *The Calligrapher's Dream*

伊本・巴瓦卜 Ibn al-Bawwab

　　一千年前，巴格達這座城市便以它的書法家聞名。書法意謂「優美的書寫」。經過巴格達書法家的實踐，阿拉伯語發展出一套完美的書寫方式。書法家為可蘭經複寫了許多美麗的抄本，這是伊斯蘭教的聖書，而伊斯蘭教，是由先知穆罕默德創立的宗教。

　　伊本・巴瓦卜是巴格達最頂尖的書法家。現在他年事已高，但仍持續對年輕學生傳授書法藝術。據說，他將整部七萬七千多字的可蘭經抄寫了超過六十次。

　　「師父，這是真的嗎？」他的學生問。「可蘭經的每句每行您都背起來了嗎？」

「也許是的，」伊本‧巴瓦卜說。誰敢這麼大言不慚？每回開始書寫可蘭經，他都感覺這些從筆尖流洩出的神聖話語，像是第一次冒出來的一樣。他會深深吸一口氣，慢慢將氣吐出，準備好下筆姿勢。縱筆直下，挺拔俐落，曲線，加點，再一筆直書。他衷心期盼每個人都能像他一樣，透過穩健而流動的運筆，體會內在平靜的美好經驗。

伊本‧巴瓦卜拍了拍手。「我們開始練習吧。書法的第一步，正確削好筆尖。」

每個學生都有一枝蘆葦筆，和伊本‧巴瓦卜手上的筆一樣。筆尖必須用鋒利的小刀仔細削好，筆幅要有正確的寬度。墨水是由煤煙和水混合製成。藍、白、金色則作為頁首頁尾的裝飾，多為華麗複雜的線條圖案。

書法藝術需要全心投入，多年前伊本‧巴瓦卜的老師就是這麼教他的。她是巴格達第一位偉大的書法家伊本‧穆格拉（Ibn Mugla）的女兒。伊本‧穆格拉發明出一套阿拉伯文書寫的特殊方式。他用筆尖畫出菱形小點，每個字母都有一定點數——六點、七點、或八點。伊本‧巴瓦卜花了很大的功夫精通這套書寫法，他的父親是一個卑微的「巴瓦卜」——門房，完全沒念過書。伊本‧巴瓦卜開始做第一份工作時還不會讀書，也不會寫字，他是一名油漆工。

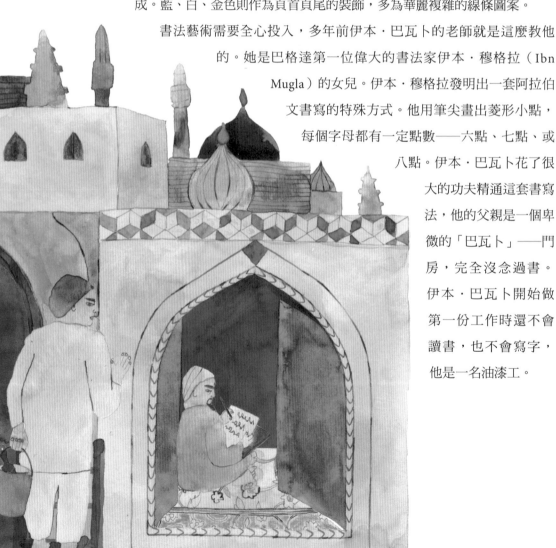

聽說有一天他爬上梯子，準備為一間屋子的牆壁油漆。有一扇窗戶沒有關緊窗板，透過縫隙他看見房間裡面。一個男人背對他坐著，左膝上放著一塊寫字板，他正在寫字。房間牆上書架置滿了卷軸和書本，地上鋪著的波斯地毯銀樹開花，像春天的青草地。「我要成為那個人。」伊本‧巴瓦卜對自己說。

他的運氣很好，伊本‧穆格拉的女兒同意教他寫字。她先教他寫阿拉伯文字母，每個字母都反覆千百遍。她也示範怎麼準備寫字紙，用一塊瑪瑙來打磨。最後，老師允許他進行第一次的可蘭經抄寫。「很好，」老師說：「你已經成為書法家了，在書末簽上名吧。」

伊本‧巴瓦卜成立了自己的書法私塾，教授男孩和女孩們特殊的點寫體系寫法，讓每一個字母都工整而正確。

「不行，不行！」伊本‧巴瓦卜檢查一個學生的字。「太粗心了。來，我教你怎麼寫才對。」伊本‧巴瓦卜嘆了口氣。隨著年齡增長，他不再像以往那麼有耐性。

他的精力也大不如前。以前上完課後，他還可以繼續寫上幾個小時；現在一到晚上，僕人易卜拉辛提著油燈進來往往聽到他鼾聲連連。伊本‧巴瓦卜經常做同樣的夢。夢中他在書寫，手裡的筆一寫出「樹」，字就冒出綠芽，長成樹枝和葉子。當他寫下「河」，字就蜿蜒成底格里斯河，流過巴格達的城牆。「孔雀」也嬌豔地開屏。然後他寫下「生命」……但，每次他都不知道接下來發生了什麼事，因為他總是在這一刻醒過來。

「我又打呼了嗎？易卜拉辛。」

易卜拉辛放下手裡的燈，搖搖頭，害羞地笑了。

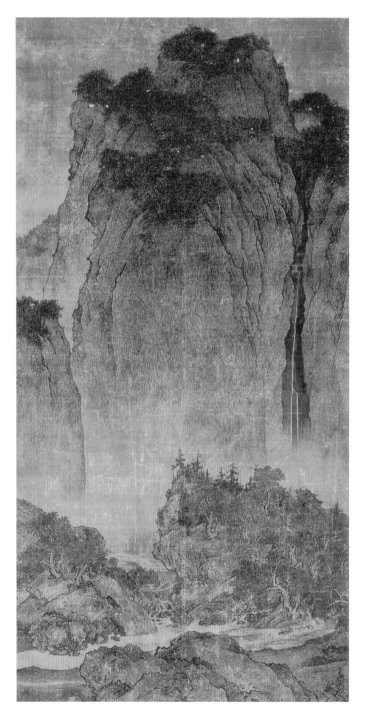

谿山行旅
*Travellers among Mountains and Streams*

約990-1020

# 13
## 山水人
### Mountain Man

范寬

　　在伊本・巴瓦卜寫完最後一本可蘭經抄本不久，一位名為范寬的中國畫家，徘徊在翠華山的山林間，尋找一條下山的路。他睡在鋪著厚厚乾松針的地面上，頭頂上的懸岩正好為他遮蔭避雨。這不是范寬第一次在山上過夜，他打從內心相信，如果你想要了解自然，就必須去觸摸它，嗅聞它，聆聽它，不是只遠遠看著它。

　　黎明時分，下了一場細雨，四周因濕氣而煙霧瀰漫，只看得到幾步前的東西。不遠處有瀑布墜入深谷的聲響；范寬並不擔心，他就是順著路往前走。

　　「什麼人，不要過來。」

　　一個老頭子從霧裡出現，手上抓著一把耙子朝范寬亂揮，身旁的狗也跟著狂吠。「別過來。」

　　「別怕別怕，這位仁兄」，范寬平靜說道。「我好像迷路了。」

　　老農夫知道山裡住著一個惡魔，眼睛會噴火。不過眼前走近的這位陌生人看起來並不像惡魔，他講話的樣子像個私塾大夫或朝廷官員，身上卻穿著粗布衫，還黏著松針。他的鬍子上沾著一顆顆霧氣凝結的水珠。

「你在這附近幹什麼？」

農夫仍緊抓他的耙子，但不朝范寬揮舞了。

「噢，」范寬對老人懷疑的眼神笑了笑。「沒什麼。只是看，思考。」

看？思考？這算哪門子答案？

范寬發現，大家對他花這麼多時間在山上感到不解。在洛陽，年輕一輩的畫家總是懇求他：「師父，教我們怎麼畫出像您作品的山水吧。」

「你們必須跟一個比我更好的老師學習，」范寬告訴他們。「他是誰？住在哪裡？」他們熱切問道。「他的名字是大自然，」范寬答道：「就住在你們身旁。」

今早范寬從避雨處向外眺望，山峰正躲在雲層後面。他聽見一隻老鷹的尖銳叫聲，還有瀑布轟隆隆的響聲。他聞到土地潮濕的氣味，和松枝的芬芳。別人要笑就讓他們笑吧，范寬覺得山就是他的好友，他們深深了解彼此。

「范寬畫山，天下無雙」，買下范寬山水畫的高官，吹噓著自己的收藏。他們把長長的卷軸懸掛在自家豪宅牆上，滿屋子的藻繪家具，寶鼎重器，綾羅綢緞。范寬心想：「你們夢想在山林間恣意徘徊，像個自由的靈魂，然而最後仍選擇在高貴的府第裡批改公文度過人生。」

范寬得出表現山岩的方法，他畫的岩石令你眼睛一亮，想伸出手去觸摸。毛筆蘸上墨，點出數百個小雨點，柔軟的筆毛和水墨，竟出人意表地模擬出堅硬剛勁的岩石。

「畫家筆下有『三遠』，要畫得出三種距離，」范寬指導學生。「近，中，遠。我畫的谿山行旅圖裡，人物在近景，他們非常小，這樣一

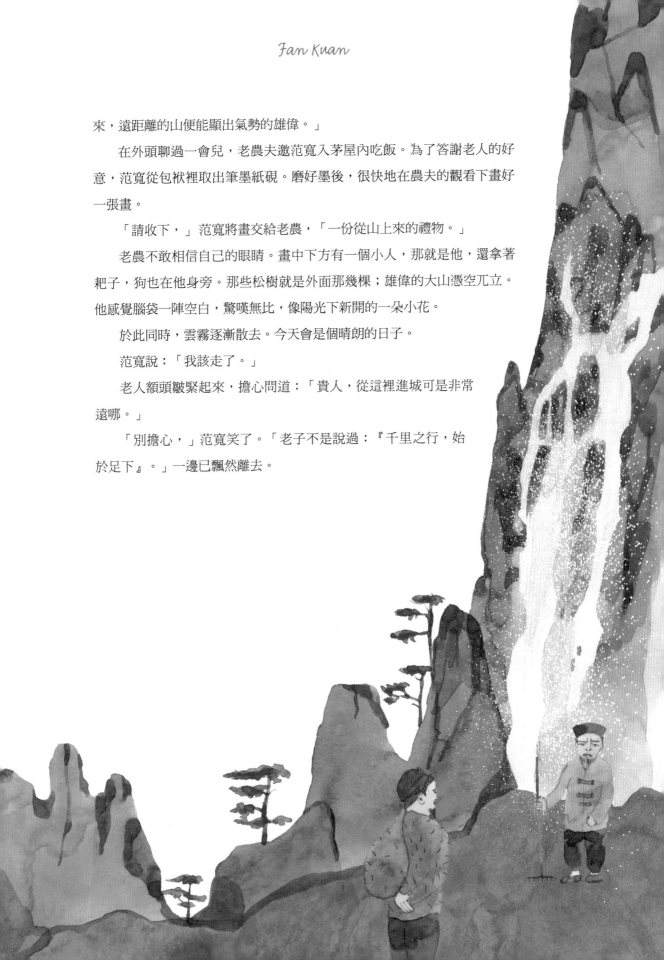

來，遠距離的山便能顯出氣勢的雄偉。」

　　在外頭聊過一會兒，老農夫邀范寬入茅屋內吃飯。為了答謝老人的好意，范寬從包袱裡取出筆墨紙硯。磨好墨後，很快地在農夫的觀看下畫好一張畫。

　　「請收下，」范寬將畫交給老農，「一份從山上來的禮物。」

　　老農不敢相信自己的眼睛。畫中下方有一個小人，那就是他，還拿著耙子，狗也在他身旁。那些松樹就是外面那幾棵；雄偉的大山憑空兀立。他感覺腦袋一陣空白，驚嘆無比，像陽光下新開的一朵小花。

　　於此同時，雲霧逐漸散去。今天會是個晴朗的日子。

　　范寬說：「我該走了。」

　　老人額頭皺緊起來，擔心問道：「貴人，從這裡進城可是非常遠哪。」

　　「別擔心，」范寬笑了。「老子不是說過：『千里之行，始於足下』。」一邊已飄然離去。

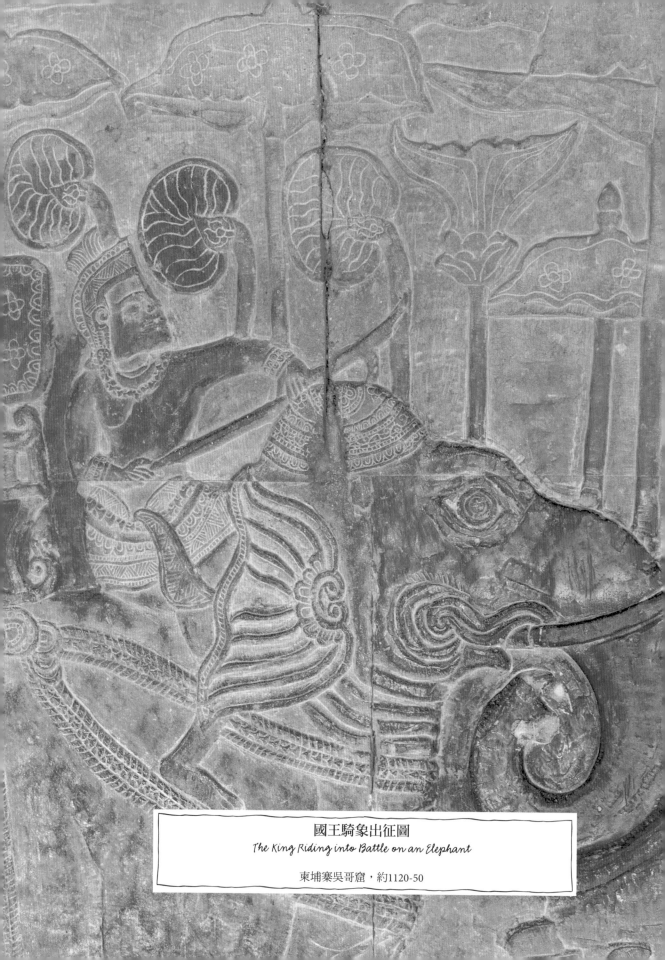

**國王騎象出征圖**
*The King Riding into Battle on an Elephant*

柬埔寨吳哥窟，約1120-50

# 14

## 浮在水面的城市
### *Floating City*

### 吳哥窟的建造者

辟潤太年輕了，不記得大廟興建之前這裡的樣子。三十年前，吳哥寺開始動工時，他父親也不過是個男孩；但是大象帕將一定記得。可能在吳哥還是一個為稻田和叢林所圍繞的小村莊時她就出生了，現在她已經是一隻很老的大象。

辟潤跟父親一樣，都是熟練的馴象師。

「好女孩，再用力點。」他坐在象脖子上，雙腿夾住她不斷拍動的耳後。「好耶，石頭動了。」

大象帕將的腳一直陷在爛泥巴裡，但至少大石頭已經開始移動了。在帕將前方，沿著瘴氣氤鬱的泥濘道路，成排的大象形成一列不見盡頭的隊伍，數百頭大象拖著數百塊巨石。行列最末端，在地平線盡頭，一大片像雨季積雲疊起的東西，那就是吳哥窟。

　　這座偉大的寺廟興建於九百年前，座落在現今柬埔寨的土地上，當時的統治者是高棉國王蘇利耶跋摩二世（Suryararman The Second）。吳哥這座高棉城市，無疑是自古以來最大的城市，居民多達一百萬人。繁榮的吳哥城四周有運河和蓄水池環繞，調節雨季的豐沛雨水，灌溉稻田豐收連年。蘇利耶跋摩二世率領部隊，配上令敵人聞之喪膽的大象大軍，攻城略地，戰無不勝。

　　蘇利耶跋摩二世估量，展現他的強大王國的最好方法，就是興建一座宏偉的寺廟，而且要像一座城那麼大。國王的首席建築師和大祭司建議他，這座大廟應該作為宇宙中心的縮影。一旦享完人間的壽數，蘇利耶跋摩無疑將繼續作為寰宇的主宰，應該就葬在吳哥廟中。蘇利耶跋摩遵照印度教的信仰傳統，規劃整座太廟包含五座高塔，有如印度教須彌山的五座山峰，作為眾神的居所。寺廟周圍有寬闊的護城河，猶如大海圍繞聖山。

　　想法恢宏是一回事，付諸實踐又是另一回事。那麼大一座廟要怎麼蓋？像大河一樣又寬又深的護城河只能以人工挖掘，石頭也必須由人工開採和雕刻。有幾萬噸的土石需要搬運。

　　「大象」，首席工程師說。「我已推算過，六千頭大象，可以勝任這個工作。哦，估計要三十到三十五年之間。」

　　「大象不會挖洞，大象不能雕刻。這些工作要誰來做？」蘇利耶跋摩如果不懂什麼叫作務實，也算不上是個國王了。

　　「啊，是是是，差點忘了說。人力需求大約在三十萬上下，也許二十五萬人就夠用了。能夠為陛下盡綿薄之力，對他們來說就是無上的榮耀啦。」

　　城市邊緣已清理出一片廣大的土地，人們來回走動，拉著沾上色粉的墨繩。他們在地上標定位置，拉出筆直的細線，須彌山和海洋的輿圖浮現，吳哥廟的城牆和護城河位置也已經歷

歷可辨。

辟潤的阿姨和舅舅，以及成千上萬的男女百姓，都動員來挖掘護城河。農耕季節他們各自在農田裡耕作，其餘時間就加入吳哥窟的興建。朝護城河望去，那裡就像一條萬頭攢動的人流，每個人都彎著腰在鏟土或挑土。漸漸地，城牆的輪廓已經出現，然後，中央的太廟也像山一樣隆起。

大象帕將終於把石塊拉到廟中央，鑿刀敲擊著石頭叮咚作響。辟潤低頭看見雕刻師傅已經在廟牆上雕出一個景，一個人騎著一匹勇猛的戰象。

「帕將，你看，你成名了。」他在象耳朵旁邊低語。「那是誰？」辟潤伸手指著，問雕刻師傅。

「那是國王騎象出征，」師傅解釋道。「聖上的大軍正浩浩蕩蕩地打擊敵軍呢。」

辟潤不敢說，他想問的其實是大象的名字。

廟牆上一排又一排的雕刻，有的展示戰爭場面，有的是舞蹈的女孩和女神，還有蘇利耶跋摩以及大臣與宮女在朝廷裡的畫面。

「好偉大的場面。」辟潤嘆了口氣。「可這都是貴人的生活，我們沒份啊，帕將。」

帕將眨了眨滿是皺紋的眼睛。辟潤猜想，不知道她剛才憶起什麼事情。他們調頭朝河邊走回去。在河這邊，大石頭一塊一塊從駁船上卸下，河邊的竹叢特別鮮美多汁呢。

# 吳哥窟
## Angkor Wat

束埔寨（十二世紀）

吳哥窟大約是世界上最大的廟宇建築。它是高棉帝國
首都吳哥古城的主廟，座落在現今暹粒市附近。寺廟
建於 1120 至 1150 年間，當時吳哥的人口多達一百萬。

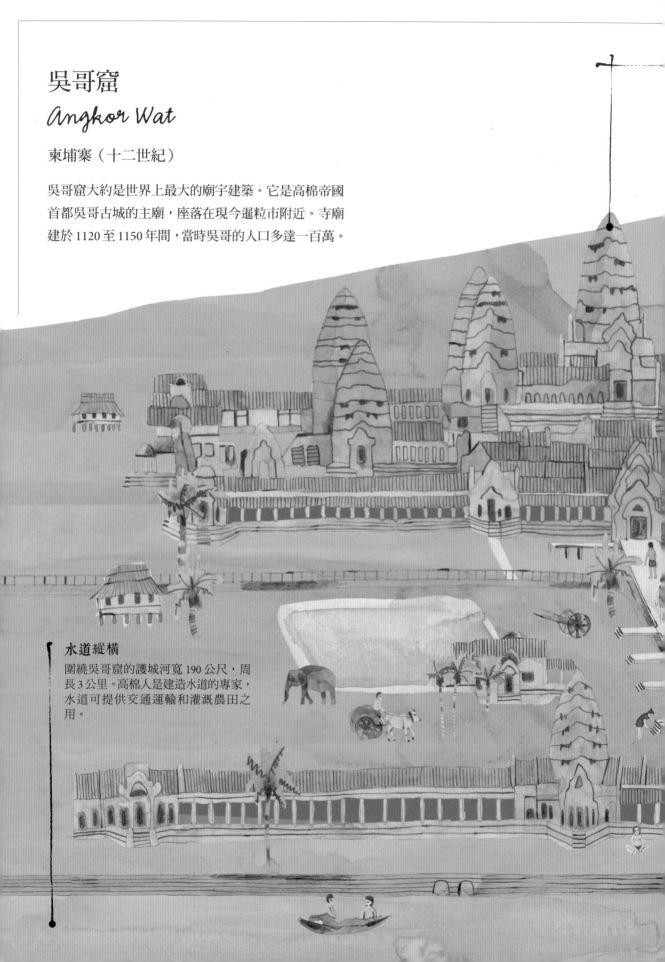

### 水道縱橫
圍繞吳哥窟的護城河寬 190 公尺，周
長 3 公里。高棉人是建造水道的專家，
水道可提供交通運輸和灌溉農田之
用。

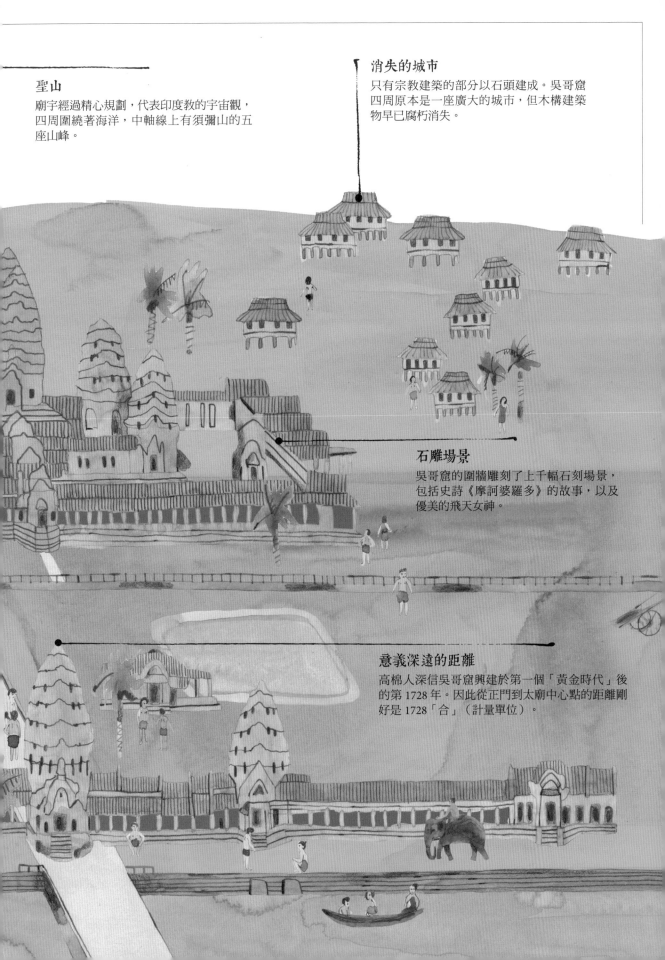

### 聖山

廟宇經過精心規劃，代表印度教的宇宙觀，四周圍繞著海洋，中軸線上有須彌山的五座山峰。

### 消失的城市

只有宗教建築的部分以石頭建成。吳哥窟四周原本是一座廣大的城市，但木構建築物早已腐朽消失。

### 石雕場景

吳哥窟的圍牆雕刻了上千幅石刻場景，包括史詩《摩訶婆羅多》的故事，以及優美的飛天女神。

### 意義深遠的距離

高棉人深信吳哥窟興建於第一個「黃金時代」後的第 1728 年。因此從正門到太廟中心點的距離剛好是 1728「合」（計量單位）。

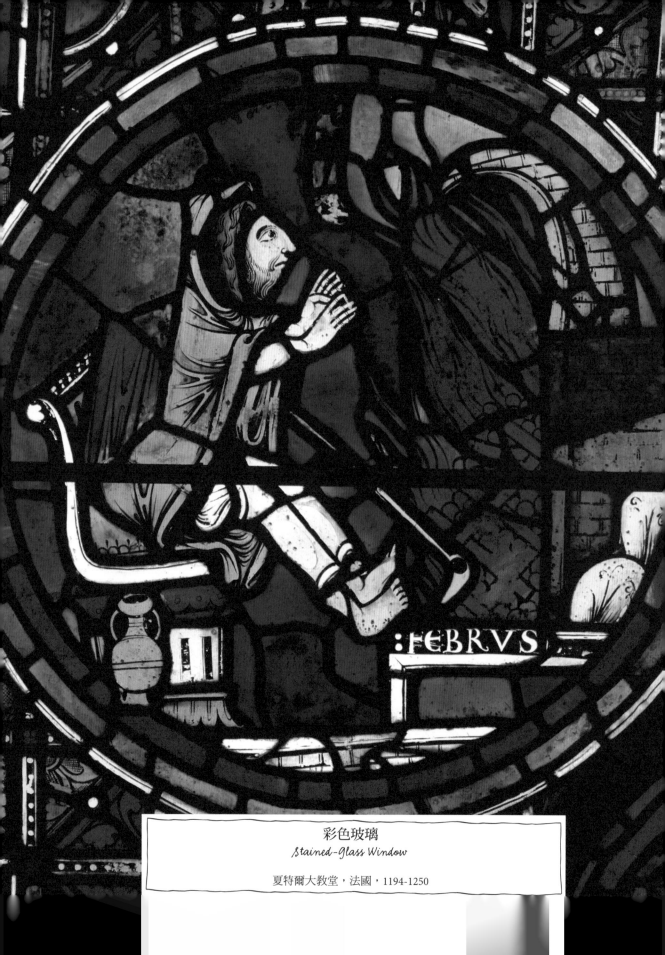

彩色玻璃
*Stained-Glass Window*

夏特爾大教堂，法國，1194-1250

# 15
## 奇幻的光線
### *Light Fantastic*
#### 夏特爾的彩色玻璃師

在亞洲當蘇利耶跋摩二世動員大量人力和大象興建太廟時，另一種不同的、同樣超凡入勝的石造廟宇，也同時在歐洲興建起來。在君士坦丁大帝將基督教定為羅馬帝國的國教之後，已經成為一個強大的組織。基督教會現在有能力興建宏偉的教堂，例如君士坦丁堡的聖索菲亞大教堂，牆面穹頂貼滿了昂貴的馬賽克。

距今大約九百年前，法國、德國和英國的教堂建築師，蓋出了稱之為大教堂（cathedral）的建築。這是一種嶄新的設計，屋頂不再作圓拱而採用尖拱，並以飛扶壁來支撐牆壁，這樣可以蓋出更高的屋頂，減少牆壁的厚度，窗戶也開得比以前更大。在聖索菲亞大教堂裡，光彩奪目的馬賽克有如珠寶。法國新落成的夏特爾（Chartres）大教堂，內部也同樣色彩斑斕。不過這次的光線是透過兩側高大的玻璃窗從戶外射入，窗戶上鑲嵌著妍麗的彩色玻璃，給人感覺這更像一棟玻璃建築物，而不是石造建築。

藍、紅、綠、黃，當陽光從窗戶射進來時，大教堂裡的一切便染上了顏色。國王、王后、聖人雕

像，高大的石柱，地板上的磚花，人們的臉和衣服。色彩穿透巨大挑高的空間，經過寒冷的空氣混合、交融。藍色和紅色變成了柔和的紫羅蘭；黃色和藍色變成飄逸的綠，帶著春天的氣息。這種景象之前從來沒人見過。

玻璃的製作方法跟以前一樣。把沙子加熱至融化，然後摻入顏色，再次加熱玻璃；像繪畫一樣為玻璃上色。小塊的彩色玻璃用鉛條一塊一塊拼嵌起來，固定在框框裡像是一幅拼圖。彩色玻璃藝匠透過這樣的方法製作出紋飾花樣，或一幅有故事的圖畫，裡面充滿豐富的細節。

「這個人長得好像爸爸。」彩色玻璃學徒余培，跟在舅舅背後看著他嫻熟地將各種顏色的玻璃鑲嵌成圓形的圖案。這是一個典型的二月場景，有個人伸出雙手，在熊熊烈火前取暖。

余培的母親把余培安排在她弟弟的工坊裡學習。「你在這裡要叫我師父，不是舅舅。」他提醒余培。

「你看，」余培大喊：「他在烘他的臭腳。」

「全家人一定都這麼做，」師父嗤之以鼻。他在一塊猩紅的玻璃上穩穩劃出火焰的輪廓。大火頓時有了生命。他朝余培咧嘴一笑，「我腦海中剛好又有一雙腳出現。」

一片嵌著一片，圓形的彩色玻璃就這樣完成了。每個圓圈都代表十二星座中的一個，或十二個月裡的每月勞動圖。余培獲准畫六月收穫玉米

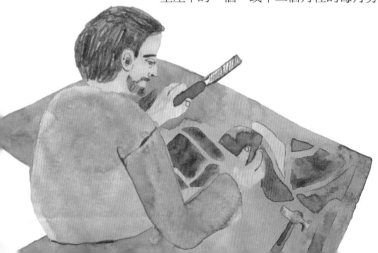

的農夫的臉。師父的教導十分嚴格，余培必須一五一十按照圖繪本上的圖案來畫，不能犯錯。不過師父自己倒是喜歡在這裡或那裡添加一點小細節。

等到二十四個圓圈全部完成，就可以將它們組合成一扇高大的玻璃窗，立在夏特爾大教堂的南側。一些商人團體已經包辦了這筆費用，他們極渴望藉此證明自己的信仰是多麼虔誠。當然，也告訴大家他們有多有錢。

一天下午，師父帶著余培走進大教堂欣賞他一起參與製作的窗子。「二月」的圖案是男人和火焰，旁邊是「雙魚座」，有兩條魚的標誌。上面一格是「三月」，農人正在修剪葡萄藤。最高處，在窗戶的頂端，是耶穌的形象。

余培看得著迷。鑲嵌玻璃平擺在工作台面上時，實在很難區別這塊玻璃和那塊玻璃的顏色，有時也不容易想像這麼多形狀的玻璃要如何組合在一起。但現在，即便只有冬日低斜的陽光，畫面也有如燈火一般通明。

在大教堂外，建築工人用鋸剩的木頭升起營火，火焰在寒凍的天空跳動飛舞。

「哦，師父，我的腳趾頭凍僵了。」余培呼出的氣變成一團煙。「我得把它們救回來。」

師父點點頭。余培一脫鞋，他趕緊把頭撇開。

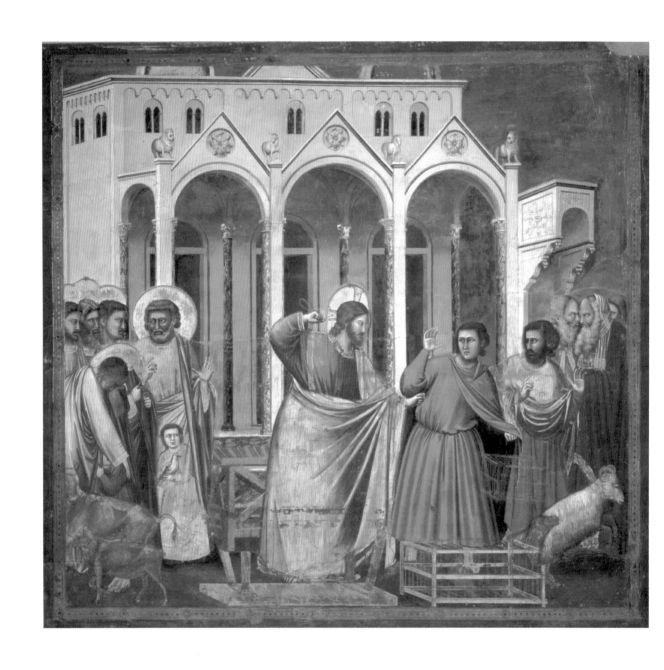

從聖殿趕走錢幣兌換商人
The Expulsion of the Money-Changers from the Temple

約1305

# 16
## 栩栩如生的故事
### Real-Life Stories

喬托 Giotto

　　畫家喬托出生於距今大約七百五十年前，在一處名為維斯比尼雅諾（Vespignano）的小村莊，距離佛羅倫斯不遠。他的老師是切尼‧迪‧佩波（Cenni di Pepo），外號契馬布埃（Cimabue），意思是牛頭。牛頭是當時義大利最頂尖的畫家，但是看過喬托作品的人很快就瞭解到他畫得和老師一樣好。但說實話，甚至更好。

　　「我要用不一樣的方式來畫畫，」喬托下定決心。「我要用繪畫來說故事，人們看到我的畫會這麼想：『如果我也在現場，看到的景象大概就是這樣。』」

　　喬托和大多數年輕藝術家一樣，雄心勃勃地想要為一間重要的教堂作畫。

　　「當人們推門走進一間教堂，就是想暫時拋開平凡的世界。他們想被亮晶晶的馬賽克弄得目眩神迷，感受光線穿透彩色玻璃，欣賞大幅的人物繪畫，」他自忖。「我們義大利的教堂已經豐富得像一座藏寶庫了，裡面盡是美妙的藝術作品。我還能畫出什麼新東西？」

　　教堂壁畫所講的故事通常取材自聖經裡的耶穌生平。契馬布埃對於自己在阿西西（Assisi）聖方濟教堂所繪的作品感到很自豪，阿西西位於佛羅倫斯南方需走幾天的路程。喬托在契馬布埃的耶穌之死畫作前凝視良久，他很認真地看。耶穌位於畫面中央，巨大的身軀釘在十字架上，兩邊的門

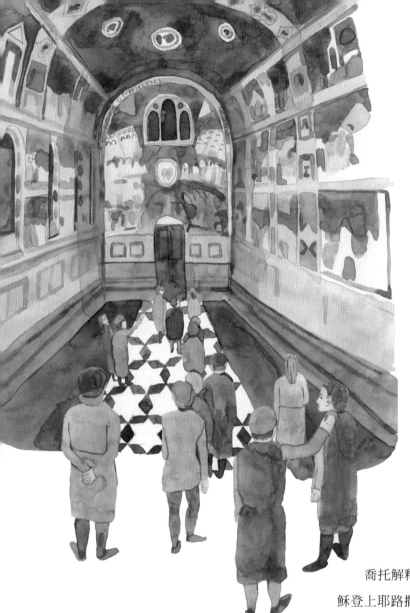

徒伸出手臂。

「也許他們看起來太像神聖的雕像了，不太像真實的人。」喬托思索著。

隨著喬托的名聲越來越大，有人向北義大利帕多瓦（Padua）富有的史科洛文尼（Scrovegni）家族推薦了喬托。他們僱用了喬托，請他為家族嶄新的禮拜堂牆面繪製聖經場景。喬托最後畫下了不止四十幅圖畫。這就是他所需要的機會，讓自己的想法獲得實現。

「我來為您舉個例子，」喬托解釋道：「其中有個場景是耶穌登上耶路撒冷的聖殿。聖殿是猶太教最神聖的地方，耶穌想來這裡靜一靜，思考和祈禱。但他發現了什麼？一個像菜市場一樣喧鬧的地方，攤販在聖殿裡販賣獻祭的動物，兌幣商人把朝拜者的現金換成當地貨幣。」

「您一定也親眼看過這種場景，在佛羅倫斯市場，在帕多瓦，在義大利每個鄉鎮。我自己就記得維斯比尼雅諾那個油頭滑臉的放債人，向來安靜得像頭羔羊的神父，就變臉大罵：『你以為教堂像客棧一樣隨你來去

嗎？』如果有人在上帝的殿裡不敬，他們就該滾出去。」

　　喬托筆下的人物不會像雕像一樣面無表情地站在牆上，他想像聖殿裡的景象，像是在劇場舞台上的情景。主要情節放在中央，旁邊和角落也有小劇情在進行。

　　「你凝視人們的表情和動作時，你可以體察到他們的想法和感受。」喬托指出。「我想讓耶穌看起來怒不可遏的樣子。『這是上帝的聖殿』，聖經裡他這麼說，『而你們倒使它成為賊窩了。』他一拳敲在兌幣者的桌上，『等等，這些是幹什麼的？』其中一個準備說話，但耶穌打斷了他。他已經拉下長袍繫帶，準備給商人來一鞭。另一個孩童剛從市場買來一隻鴿子，他從門徒的長袍下探頭出來，另一個人掩住自己的臉。這個戲劇性的時刻，就是我想呈現的繪畫。」

　　喬托在史科洛文尼禮拜堂工作了兩年半。他直接畫在新抹的濕灰泥上，這種畫法相當耗時，因為畫家一次只能繪一小塊區域，必須趕在灰泥變乾前畫好。這種繪畫法稱為溼壁畫（fresco），義大利文是新鮮的意思，古羅馬時代的畫家也採用同樣的畫法。

　　人們對喬托表達讚美：「您的畫真是迥然不同。看到您畫的耶穌趕走錢幣兌換商人，我心想，當時那一幕應該就是如此。」大家公認喬托重新發現了古希臘和羅馬的藝術精髓，那些古代藝術家成就了那麼具有真實感的雕塑和繪畫。藝術家達成這樣的成就竟是如此久遠前的事了，現在看起來就像是全新的藝術手法。

　　後來喬托成為極成功的藝術家。但有些事比他從繪畫裡賺到很多錢來得更加意義深遠。他開始體驗到一些東西，那是過去的藝術家未曾覺察到的。我們可以這麼說，只要人們繼續在思考藝術，談論藝術，寫作藝術，喬托的名字就永遠不會被人遺忘。

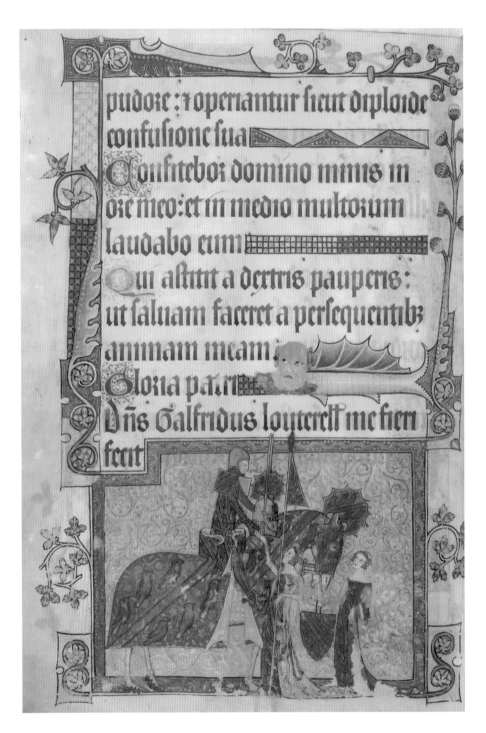

呂特雷爾詩篇集

*The Luttrell Book of Psalms*

約1325-35

# 17
# 生命的種種面向
## All Sides of Life
### 中世紀抄經人和泥金字裝飾人

　　傑佛瑞‧呂特雷爾爵士（Sir Geoffrey Luttrell）病得很重了。他住在伊恩漢姆莊園裡，躺在床上，閉著眼睛。妻子阿格妮絲夫人躡手躡腳走出房間。「他是不是快死了？」她問醫生。「他的命運操在上帝手裡，」大夫答道，在這種情況下他也只能這麼說。

　　傑佛瑞爵士知道自己生病後，擔心是不是上帝對他生氣了？他決定為自己和家人訂製一本聖書，向上帝表明自己的堅貞信仰。這將會是一本詩篇集，收錄聖經《詩篇》裡的詩歌。

　　距離莊園幾天的路程、在英格蘭東部的林肯這座城市裡，一位抄經人一直認真地書寫傑佛瑞爵士的詩篇集，他寫在以牛皮製成的大張皮紙上。七百年前的書籍就是這麼樣做成的，有時光是一本書就會用掉整座牛舍裡的牛皮。抄經人在寫字間工作，他負責為林肯大教堂和附近的教堂抄寫聖經，供神父使用；他也為當地的士紳貴族服務。書裡的文字是拉丁文，拉丁文曾經是羅馬帝國的官方語言，現在是教會的官方語言，而絕大多數的當地人只會說英語。

　　抄經員寫完後，泥金字裝飾員便接手，他負責填滿頁面的空白處，繪上聖像、精美的卷葉，想像的動物，這裡面有形形色色的微形場景。傑佛瑞爵士希望自己的書裡除了有精美的泥金字畫，也要有日常生活的景致──農民耕作、蓄養動物、彈奏音樂、彼此爭吵……。

今早在寫字間外的街道上，有人在相互叫囂。咆哮和辱罵干擾了泥金飾字人的安寧，讓他難以聚精會神。

「臭肥豬仔！」一個男人大吼。

「呆頭麻子臉，去你的。」接著有砸碎瓷器的聲音。緊接著又一陣狂號。

泥金師傅用手掩住耳朵。

「我受夠了。」他吁了一口氣。「這種大吵大鬧真讓人難以忍受，教我怎麼畫呢？」

這幅畫裡有傑佛瑞爵士、他的妻子和媳婦。傑佛瑞騎著馬，身著盔甲，準備參加長槍比武競賽。他和馬兒身上都披著呂特雷爾的家徽——飾有藍地的銀鳥。阿格妮絲夫人舉起手，為丈夫送上厚重的鋼盔。泥金師首先將繪圖區域貼上金箔，接著他用極細膩的筆觸勾勒人物線條，描繪臉孔和服飾細節，最後再上色，製作豐富的圖紋。

年輕的泥金飾字學徒羅賓走到窗前，探頭向外看發生了什麼事。外面有兩個人在打架，一個人把啤酒杯砸往另一個人頭上。「我有靈感了，」羅賓心想。他速寫了一張打鬥場景，拿給師傅看。

師傅一看到畫便笑了出來。「我喜歡，」他說。「這張畫傑佛瑞爵士應該也會喜歡。不過，」他朝羅賓肩膀一斜，「這個男人的嘴巴要往那邊

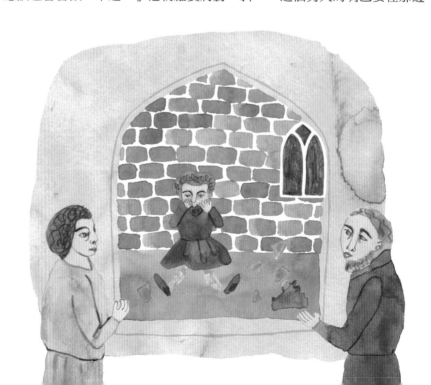

多歪一點。就這樣。」

　　隔天，師傅完成了傑佛瑞爵士騎馬圖，他囑咐羅賓把畫帶到伊恩漢姆莊園給呂特雷爾一家人看。這段路途很遠，幸好仲夏的日子溫暖而乾燥。莊園外圍環繞著一大片草地，農民正在收割散發清香的牧草，準備儲存作為乾草之用。羅賓跳到路旁，讓一輛兩頭牛拉的牛車通過，上面堆滿了牧草。

　　在伊恩漢姆莊園涼爽的大廳裡，他遇到準備離開的醫生。樓上的傑佛瑞爵士靠坐在床上，面容憔悴，高燒未退。阿格妮絲夫人站在一旁，她向羅賓招手，羅賓將傑佛瑞爵士的畫像放到他床前。

　　「先生，師傅請您看看對這幅畫是否滿意。」

　　病人的眼皮動了一下。他似乎在微笑，然後又深深嘆了口氣……他還在呼吸吧？又睡著了嗎，還是……？

　　那真是值得大書特書的一天。比武大會輪到傑佛瑞爵士上場，意興風發的爵士，就跟微縮畫裡面一樣敏捷開朗。他的灰斑駿馬早已按耐不住，不停踱腳、噴鼻氣，甩動脖子，巴不得馬上向前衝。全副武裝的傑佛瑞爵士已經通體溼透，從盔甲的眼縫裡，他感覺到夏日涼風正往臉上吹拂。他舉起重重的長矛，人群開始歡聲雷動。「呂特雷爾，呂特雷爾！」他手握長矛，另一端靠著胸甲上的矛架，一股腦兒朝著黑頭盔的對手衝刺過去。馬蹄下的大地也跟著震動起來。

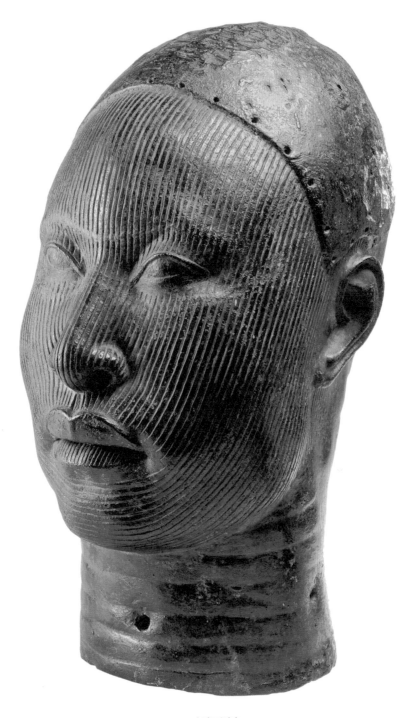

國王頭
*Head of a King*

來自非洲伊費（Ife），1300-1400

# 18
## 國王頭
### Head People
#### 伊費的青銅鑄師

　　阿貝比站在複合大門前。太陽已下山了，父親和兩個哥哥正準備出門。

　　「我也要去。」她喊道。

　　「哦，你不能去，」哥哥歐魯費米轉過頭來回答。「這是男人的工作。你是小女孩不能去。」

　　「我要跟你們去。」阿貝比揉著眼睛擠出眼淚。「男生能做的，女生也可以做。」

　　「不行，」歐魯費米喝道。「回去睡覺，天已經黑了。」

　　阿貝比的父親是冶金工匠，他是伊費（Ife）一帶最受尊敬的人。他用澄亮的黃銅和青銅製作劍、矛和雕像。阿貝比的哥哥也準備成為冶金師。但為什麼他們可以學習祕技，她就不能呢？他們究竟在為國王奧尼（Oni）做什麼神祕的工作，還不允許人窺伺？

　　阿貝比從來沒有見過奧尼，他住在伊費的聖城皇家禁院內。這裡是約魯巴人（Yoruba）的王國，他們是西非人，大約在七百年前甚至更久以前，這裡有全世界最優秀的冶金師，製作出上等的工藝品。其他地方如中國、日本、歐洲等地，冶金師也鑄造精良的武器和盔甲。日本武士使用的鋒利武士刀，或傑佛瑞・呂特雷爾爵士訂製的騎士盔甲和馬匹護具，都是個中傑作。而約魯巴冶金師的工藝祕技，一樣不同凡響。

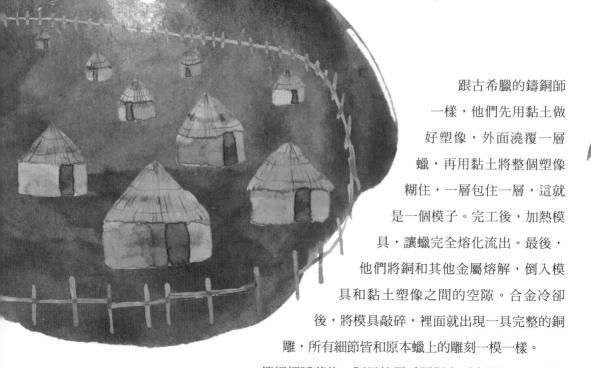

跟古希臘的鑄銅師一樣，他們先用黏土做好塑像，外面澆覆一層蠟，再用黏土將整個塑像糊住，一層包住一層，這就是一個模子。完工後，加熱模具，讓蠟完全熔化流出。最後，他們將銅和其他金屬熔解，倒入模具和黏土塑像之間的空隙。合金冷卻後，將模具敲碎，裡面就出現一具完整的銅雕，所有細節皆和原本蠟上的雕刻一模一樣。

等媽媽睡著後，阿貝比躡手躡腳走到大門口，一溜煙跑出去。今晚是滿月，她循著哥哥和爸爸的足跡往前走，影子在身後跟著她。兩邊的叢林裡悉悉窣窣，吱吱喳喳，興致昂揚地進行夜間交談。「我不害怕，」她告訴自己：「男生都不怕，我為什麼要怕？」

她來到聖城外面。父親和哥哥就在那裡，他們巨大的身影在金工廠裡走來走去。她聞到一股煙味，看到火紅的焰光。三更半夜他們在這裡煮什麼東西？阿貝比悄悄走近。他們不是在做飯，他們在一只特別的鍋子裡熔化金屬。

「再來，再來。」父親向哥哥吆喝。每個人手裡都拿著風箱對火吹，噴發的烈火比阿貝比見過的任何火焰都更熱更亮。哇喝，哇喝，風箱粗啞的喘息聲此起彼落。柴火發瘋似地劈啪作響，越燒越旺。

熔爐一開始冒煙，父親便緊盯著，金屬的顏色在黑夜裡一直變化。它發出紅色，深橙色，然後轉為明亮的橙黃。

「可以了。」三個人完全知道下一步要怎麼做。阿貝比盯著冒煙的金屬熔液，像一條橙黃色的緞帶傾倒入黏土模子裡，除了飛濺出來幾滴，其他全部被吞進去了。男人們往後退，滿身大汗。

接下來會發生什麼事？男人們坐下來，開始聊天。阿貝比很睏，睏極了……。

一個聲音把她吵醒。男人們正在用鐵工具敲碎泥模。一塊塊碎開的陶土，裡面是一個金屬棕褐色的頭像，一個年輕男子的頭，氣宇軒昂，如果他命令你，你會馬上服從。他就是奧尼，他的臉上有一道一道的疤，顯示地位崇高。他的嘴正準備要開口說話，會講什麼呢？

「嘿，抓到了。」歐魯費米高高站在阿貝比上方。他拉起阿貝比，不過並不粗魯。「看看我抓到什麼，我們有新幫手啦。」

「新幫手嘛，改天吧。」父親朝著東方的天空點點頭，太陽即將升起，黃澄澄的金光，正像坩堝裡被火焰熔化的金屬。

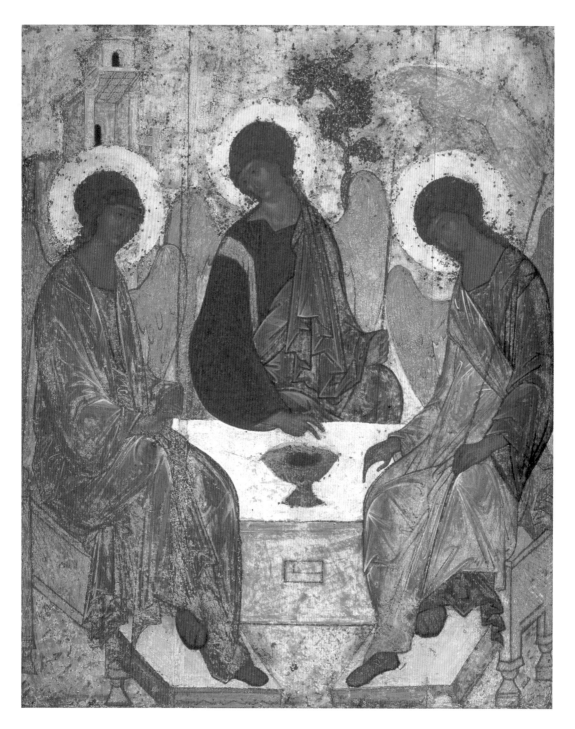

三位天使
The Three Angels

約 1425-27

# 19

## 雪天使
### Snow Angels

安德烈·盧布留夫 Andrei Rublev

西元1427年，莫斯科的冬天。安德羅尼科夫修道院裡，一位老修士坐在寫字桌前。他手邊放了一些鮮豔的顏料，面前有一小幅木板畫，畫到一半。安德烈·盧布留夫，他是莫斯科大公國最受尊敬的聖像畫家。他為許多教堂畫過聖像畫，現在正專心幫修道院的新教堂繪製聖像。他一個人待在修士房間裡。也許房間裡並不只有他。人們說，天使不時會來拜訪他。

新教堂是用白得發亮的石頭蓋成的。儘管如此，在燭光和陰影交織的教堂內部，薰香瀰漫在朦朧的空氣中，閃耀著紅色，金色，銀色，深海寶藍的光輝。懸掛在堂柱、牆上和各個角落的聖像，珍貴的畫框泛著金光。

每天早上，小僕人凡尼亞會掃地，更換燃盡的蠟燭。這是凡尼亞一天裡最喜歡的時刻，當他抬頭望著聖像，看見聖人和天使的面孔，那就像在夢裡才有的臉孔。

「凡尼亞，別磨蹭了，」廚師在廚房裡大喊：「快點過來。」

凡尼亞捨不得離開聖像。他覺得，自己好像被這些無聲的翅膀輕輕抬離地面，進入另一個世界。安德烈神父最著名的聖像畫，是根據聖經故事畫出

的三位天使。他們有金色的翅膀,光環,飄
逸的長袍,和沉靜肅穆的臉孔。他們坐在一
張桌子前,準備接受先知亞伯拉罕的邀宴。
安德烈神父空出桌子的第四個座位,彷彿在
說:「如果你願意,也請入坐。」

真糟糕,凡尼亞必須趕去廚房。「把這
碗湯端給安德烈神父,」廚師吩咐。他將
木托盤傳給凡尼亞,上面有一碗羅宋湯和
一塊黑麵包。熱湯冒出的香甜蒸氣,令凡尼亞
頓時覺得餓了。

他穿過中庭,瞇起雙眼抵擋刺眼的雪。 靴陷入
新雪裡簌簌作響。寢居間的屋簷下,積雪變薄,小動物的足跡暗示了昨晚
發生的故事。小貓尤希卡也在安德烈神父的門口瞄瞄叫,她也想進去,秀
給主人看她吃剩下一半的老鼠。

凡尼亞用肩膀推門,嘎一聲門開了。安德烈神父坐在窗戶下,背對著
人。他正在畫耶穌的臉。他之前已經畫過,畫的都一樣,一雙黑色的眼睛
直視著你,一手抱住聖經,另一手伸出做祝福的手勢。

「一幅聖像就是一個神聖的形象,」有一天他向凡尼亞解釋。「這些
形象從基督教信仰的最早期,就由畫家一代接一代傳
承下來。這些畫是關於真實的形象,所以我們畫家不
應試圖去改變,雖然每個人都有一套自己複製真實的
方式。」

今天他轉身看著凡尼亞,
彷彿看穿他的想法。「來
吧,一起喝。這湯夠兩個人
喝。」

凡尼亞很愛這碗
粉紫色的甜菜根湯。
如果安德烈神父拿
筆蘸它來畫畫會怎麼
樣？那張小小的畫桌
上，有瓷碗盛放蔚藍色和
紅色的顏料，看起來如此溫暖，
他冰冷的手幾乎感受得到顏色的溫
度。

端著木托盤和空碗的凡尼亞，一步
一步踩著雪堆走回廚房。尤希卡在跟他
說話，也許是關於她的老鼠湯。「那個男孩，」安德烈神父尋思，「的確
有在看。是的，他看到別人沒看到的東西。」

一束陽光斜射在畫桌上。然後，那種感覺重現了。他彷彿能聽到莫斯
科城外畫眉鳥的歌聲，嗅到林間的野櫻花香。不過現在正值寒冬，他知道
他不能抬頭看。

「有沒有什麼吃的喝的可以和我們一起分享？」他認得這個說話的聲
音。該怎麼回答？

桌上有一陣輕微的刮擦聲。從眼角的餘光，安德烈·盧布留夫瞥見一
隻手，在陽光下將一只金杯推向他。

# 雄心壯志

## Great Ambitions

### 1425-1550

十四世紀到十六世紀這段期間，人們稱之為文藝復興時期。「文藝復興」（Renaissance）意謂著重生，這裡特指古代文明的再生。首先由義大利發軔，藝術家、建築師、作家和思想家，努力要恢復古希臘羅馬文明的生機。他們著手研究羅馬人，和更早的希臘人如何建造廟宇，如何雕刻栩栩如生的人物，以及其他許多層面的事物。

　　有些藝術家矢志跟「古人」一較高下，也有歐洲各地的藝術家逕行探索新的藝術。他們身處的世界跟古羅馬很不相同，變化也越來越快。印刷術的發明代表圖像和觀念傳播得比以前更快。在此同時，船隻也做得更大更好，得以進行更長的旅程。當船隻橫越大西洋益發頻繁時，沒有古代的知識可以教人們怎麼做準備和應變。美洲和歐洲的歷史開始交纏在一起。

　　歐洲藝術家如何看待他們自己的工作，也產生巨大的改變。像米開朗基羅和達文西這樣的藝術家，不再把自己當成高級工匠，他們是負有雄心壯志的創作者和思想家，完全跟詩人和哲學家一樣。

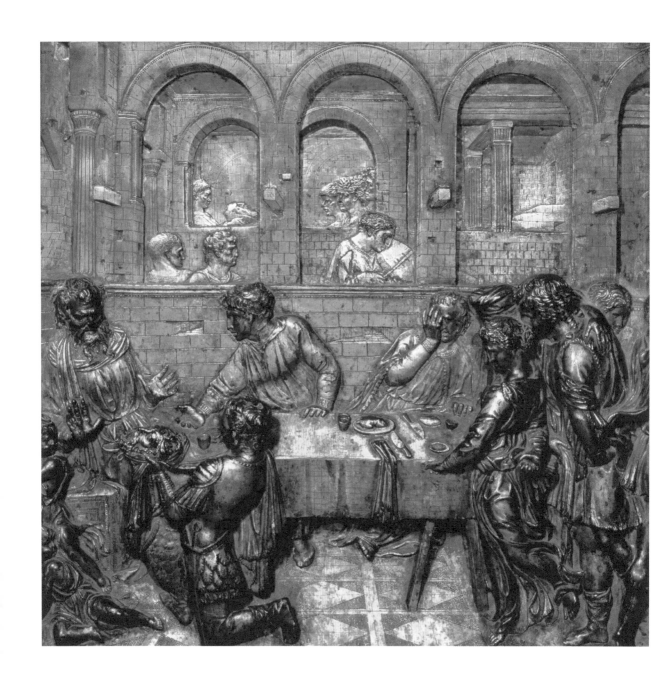

希律王的盛宴
*The Feast of Herod*

義大利西恩納主教堂洗禮堂，1423-25

# 20
## 發現未來
### Discovering the Future

多納泰羅 Donatello

　　回到佛羅倫斯真好。多納泰羅用手遮住太陽，瞇眼望著夏日裡的藍天。木製起重機高高地伸出吊臂，大教堂的圓屋頂還沒蓋好，在空中形成的弧線像一顆破掉的巨蛋。一個小小的人影站在起重機吊臂上，隨工人轉動絞車一邊揮舞手臂一邊大喊的就是建築師菲利波・布魯內雷斯基（Filippo Brunelleschi）。「我中午跟你碰面，」布魯內雷斯基拍拍胸脯。多納泰羅四下張望，找一個可以等待的陰涼場所。

　　很難相信這真的實現了。一磚一石的堆疊，日積月累，宏偉的圓頂出現了。大教堂的施工已經拖延了一百三十年，這個圓頂將成為它加冕的榮耀，它會比任何古羅馬所建的圓頂都來得更龐大。但是有一個大問題，它已經空在那裡很久了，沒有人知道該怎麼完成它。經過這麼多個世紀，古羅馬的工程技術已經失傳了。

　　令多納泰羅感到自豪的是，他的朋友布魯內雷斯基破解了穹頂之謎。當然，多納泰羅也有為自己驕傲的

理由。二十年前，在1406年，當時他還是個年輕的雕刻學徒，就已經為大教堂在北側走廊雕刻了兩尊大理石像。不久他便接獲重大的委託案，為大教堂的正門入口雕刻一尊大型雕像，他的職業生涯從此一飛衝天。現在，他是全義大利最著名的雕刻家。

吊臂吊起磚塊，從這一頭擺動到另一頭。這台起重機也是布魯內雷斯基的發明。

最令多納泰羅玩味的，仍是布魯內雷斯基所解決的另一個問題。這個問題是：如何在平面上畫出圖形，讓它看起來像是立體的？大家都知道，東西越遠，看起來越小。布魯內雷斯基就設計了一個聰明的方法，可以在一張圖上展現這種距離感。他用一把尺畫出不同斜度的直線，全部匯合在在一個消失點上。有點難以理解嗎？一開始也許有這種感覺。不過，畫家和建築師很快就把布魯內雷斯基這套新透視法用得很熟練了。

多納泰羅證明雕塑家也能應用透視法，就在西恩納主教堂壯麗的洗禮堂內，新鑄的青銅浮雕上。洗禮堂是讓嬰孩受洗成為基督徒的地方，因此教堂請多納泰羅雕刻一個關於施洗者約翰（John the Baptist）的聖經故事。他挑選了其中最戲劇性的場面——對行受洗禮來說也許太戲劇性了，「希律王的盛宴」根本是一個驚悚故事。

希律王被美艷、殘酷的莎樂美迷惑住了。「如果妳願意為我跳舞，妳的任何要求我都會答應。」他懇求她。「我要施洗約翰的頭，盛在盤子上。」多納泰羅想像一隻頭顱端到希律王面前的那一刻，他巧妙運用了透視原理，讓觀者覺得彷彿也置身現場，目睹事件的發生。國王和王孫們看到人頭紛紛掩面逃開，一位客人搗住眼睛，莎樂美在跳舞，音樂家繼續演奏。即便畫面上有那麼多人，多納泰羅的淺浮雕似乎有足夠大的空間來容納他們。地板石磚和石拱門向後往遠處收縮，跟布魯內雷斯基的比例圖一樣，感覺淺浮雕出現了巨大的景深。

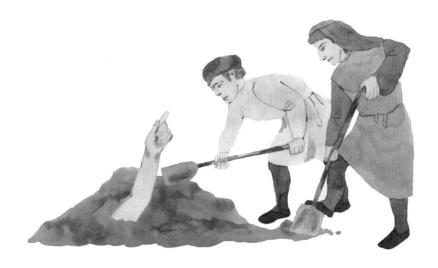

多納泰羅和布魯內雷斯基兩人在年輕的時候，曾一起前往羅馬遊歷。他們決心要找出古羅馬人創造出令人讚嘆藝術和建築的奧祕。布魯內雷斯基把每一處羅馬廢墟都仔細研究過，並進行繪圖和測量，包括一座名為萬神殿的巨大圓頂。多納泰羅研究古代雕刻，他對重新發現遺失千年的藝術奧祕越來越有自信。就像雕刻一個人物肖像時，不是要呈現天神或天使般的完美面容，而是具真實感、有個性的臉孔，臉上有皺紋等等特徵。兩個年輕人在建物後院和荒郊野外東挖西掘，尋找掩埋在土堆裡的千年雕刻。羅馬人嘲笑他們：「看，從佛羅倫斯來的邋裡邋遢的挖寶人。」

也許他們有一點共通點，多納泰羅向來不修邊幅，即使他已經是同行裡價碼最高的雕刻家。這得感謝麥第奇家族，這些富有的銀行家喜歡把錢投資在藝術和建築上。麥第奇家族的大家長柯西莫（Cosimo），一直委託多納泰羅創作新雕刻，甚至送他一件昂貴的紅色斗篷，只是他能說服多納泰羅把它穿上嗎？

「有變聰明一點嗎，我的朋友？」布魯內雷斯基來了。當多納泰羅還完全陷於自己的思考中，他早已一路從穹頂走下來了。

「來不及了啦，」布魯內雷斯基大笑。「走吧，我們去吃點東西。」

大教堂旁邊的小巷子內，飄出一陣令人垂涎的香氣。

# 佛羅倫斯
## Florence

義大利（十五世紀）

佛羅倫斯位於義大利中部，阿諾河的沿岸，十四、十五世紀時，她已經是一個傲然獨立、繁榮昌盛的城市，銀行家和商人在這裡賺得大筆財富。他們將大量金錢投資在建築和藝術上，這些作品表達出全新的時代精神。

### 爲城市所做的雕塑
舊宮殿前有西紐利亞廣場（Piazza della Signoria），這個開闊的空間展示了多納泰羅、米開朗基羅等雕刻家的作品。

### 多納泰羅時代的店鋪
古老的舊橋（Ponte Vecchio）重建於 1345 年。當時的橋樑上都有成排的小店鋪，至今仍然完整保存。

### 市民的宮殿
舊宮殿（Palazzo Vecchio）是佛羅倫斯公民議會（signoria）的所在地。它看起來更像防禦城堡而不是宮殿，它象徵佛羅倫斯是一座強大、不倚賴外人的獨立城市。

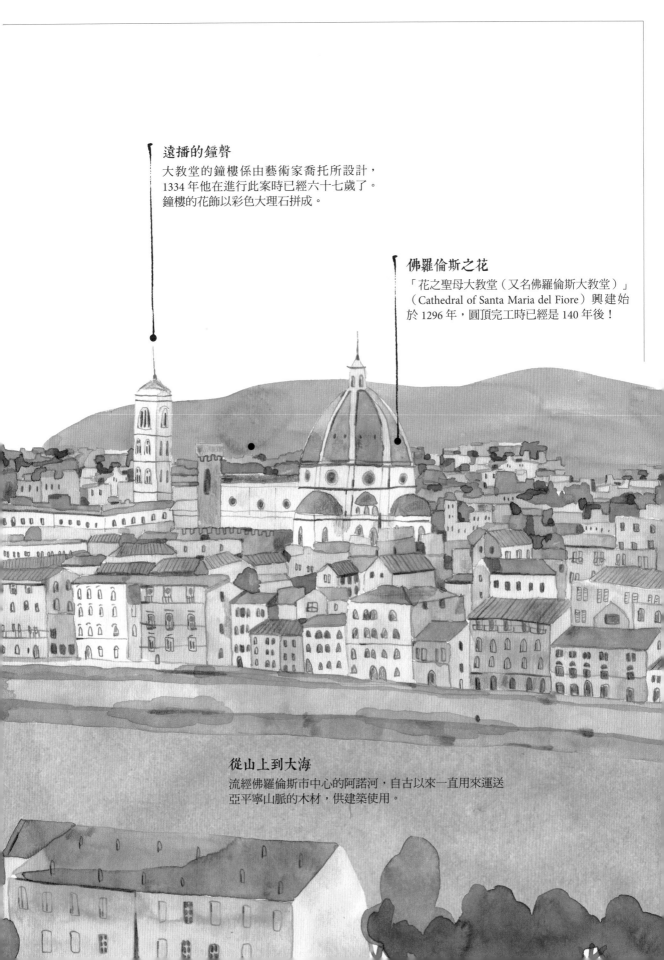

**遠播的鐘聲**
大教堂的鐘樓係由藝術家喬托所設計，
1334 年他在進行此案時已經六十七歲了。
鐘樓的花飾以彩色大理石拼成。

**佛羅倫斯之花**
「花之聖母大教堂（又名佛羅倫斯大教堂）」
（Cathedral of Santa Maria del Fiore）興建始
於 1296 年，圓頂完工時已經是 140 年後！

**從山上到大海**
流經佛羅倫斯市中心的阿諾河，自古以來一直用來運送
亞平寧山脈的木材，供建築使用。

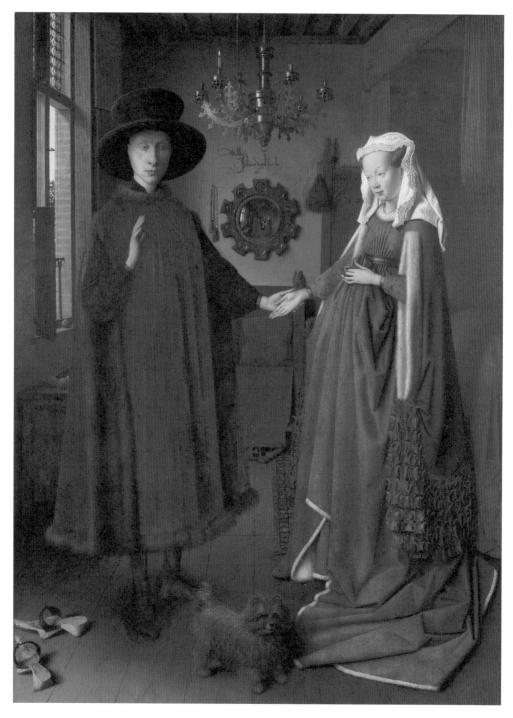

喬凡尼・阿諾菲尼夫婦肖像
*Portrait of Giovanni Arnolfini and His Wife*

1434

# 21
## 最小的細節
### *The Smallest Detail*

揚‧凡‧艾克 Jan van Eyck

遙遠的布魯日，位於歐洲北部平坦多雨的地區，沒有滿地的古羅馬廢墟可以刺激藝術家的想像力。但誰說藝術一定得跟過去的輝煌成就競爭呢？

「歡迎，我的朋友。請進，請進。」喬凡尼‧阿諾菲尼（Giovanni Arnolfini）看起來很開心見到他的客人，但他還有生意要忙呢。「我得去一趟義大利，」他說：「接這個單費了我九牛二虎之力，嗯，是很大一筆交易。所以畫像得趕快開始，希望您不介意。」

「您真是個大忙人，喬凡尼。」揚‧凡‧艾克很瞭解這位商人的行事風格，兩人都受僱於勃艮第的菲利普公爵。公爵把最優秀的音樂家、作家、畫家（例如凡艾克）都招攬到身邊，而阿諾菲尼則負責向宮廷提供奢侈品——可以讓貴族裁製衣服的天鵝絨和絲綢，和各地的奇珍異寶。

「這是什麼？」凡艾克指著窗台上的水果。「你開始做柳橙生意了？」

「哈，只是個副業罷了，吃吃看。」當時的柳橙幾乎就和猴子和孔雀一樣稀奇，當然，也很貴。那滋味，直令凡艾克難忘。他起身走進房間。「不介意我四處看一看吧？」

喬凡尼‧阿諾菲尼和他年輕的妻子，希望把兩人的

肖像背景放在家中最好的房間，也就是他們的客房，房間裡有全家最好的一張床。它摸起來舒服極了，凡艾克在心裡自言自語。一面價值不菲的鏡子，有手工繪製的邊框，波斯地毯，窗上嵌著上等玻璃，頭頂是黃銅吊燈，還有他們的衣服。作為布商，阿諾菲尼為太太準備的衣裳足以羨煞真正的公主。她會穿上一件綠色絲絨、有白貂皮滾邊的禮服。

「費用是多少？」阿諾菲尼問道。凡艾克低頭在筆記本上寫下數字，撕下紙張。「呃，」阿諾菲尼挑起眉毛。這不是一筆小錢，但他也聽聞菲利普公爵對凡艾克的高度推崇，而且最近才將他的薪水調高七倍之多。

在阿諾菲尼的故鄉義大利，人們總是在讚美喬托。阿諾菲尼在帕多瓦禮拜堂看過喬托的畫，但他對凡艾克為根特教堂祭壇所繪的作品印象更深刻。喬托生動的場面固然引人入勝，但凡艾克關注的東西鉅細靡遺。無論是女人臉頰的膚質，還是木地板的紋路，每樣小細節他都予以同等的重視。你看得出來他畫過書裡的精細小畫，那些圖畫就像寶石一樣清晰而閃亮。

而且不只是細節的問題。那種感覺像是你可以進入凡艾克的畫中，觸摸裡面的東西。他畫在木板上，而不是抹灰泥的牆上，他以最細的畫筆，使用的顏料混合了亞麻仁油。油畫比溼壁畫要花上更久的時間才會乾，當第一層顏料已經變乾，凡艾克又上另一層顏料蓋過它，接著又一層，有時多達五、六層極薄的色彩。

「請看夫人的手，」凡艾克說：「這隻手不只有一種顏色。您看，在她雪白的肌膚下有粉紅血色，表面還有一絲光澤。」

「您是說我有手汗嗎？」年輕夫人笑了出來。

「不，不。這是青春的綻放。相形之下，」他看了一下四周，「相形之下，地上那雙拖鞋，就只是一件平凡的事物。」

阿諾菲尼哼了一聲，「最好不是這樣，我付的可不只是顏料錢。」

凡艾克聳聳肩，「我們拭目以待。」

這幅肖像花了凡艾克很長的時間來完成。他先素描夫婦在房間裡的立姿，接著對臉部做了更多細節記錄，接著畫了鏡子、黃銅吊燈等物件。他對房間裡落下的陰影做了許多筆記。經過無數時日的功夫，當他完成時，肖像畫看起來就像房門剛推開的那一剎那，凡艾克從掛在房間底面牆上的鏡子看見了自己。在鏡子上方，他寫上「揚·凡·艾克曾經在這裡」，以及日期，1434年。

多年後，每當阿諾菲尼看著這幅畫，那一刻就歷歷在目，彷彿昨天才發生的事一樣。那隻在旁邊汪汪叫的小狗，他在根特買給妻子的寵物，已經上天堂很久了。而畫中美麗的年輕女子，頭髮也白了許多。凡艾克自己也踏上說了很多年的聖地朝聖之路。人們說他是有史以來最好的畫家，比義大利的畫家更好。至於柳橙，從那時候到現在一直都賣得很好。

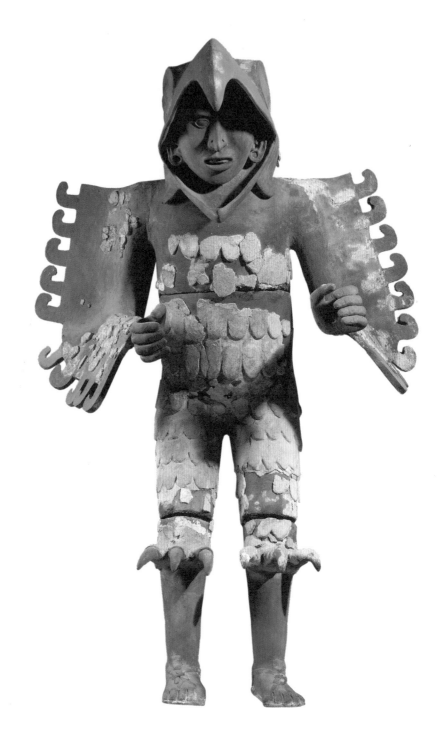

鷹勇士
*Eagle Knight*

來自墨西哥特諾奇蒂特蘭城（Tenochtitlán）大神廟
約1480

# 22

## 飛向太陽
### Fly to the Sun

阿茲特克人 The Aztecs

    商人的世界，如喬凡尼・阿諾菲尼身處的地方，是一個無遠弗屆、物資豐沛的世界，向東可遠到中國，向西到大西洋。但更往西，超越西方地平線後面的地方呢？就人們所知，沒有船隻曾經橫越大西洋，也未聞有水手從另一邊的新世界回來，帶來那邊的故事。當然傳說是有的，大海裡翻騰著海怪和美人魚，怪異的土地上有雙頭巨人，獨角獸，還有會說話的樹。

    在十五世紀中葉的歐洲，沒有人猜得到在大西洋彼岸竟然也存在宏偉的城市，其財富、規模、美麗，完全不輸給任何都市，那裡也有寬闊的街道，運河，宮殿和廟宇。這就是特諾奇蒂特蘭城（Tenochtitlán），今日墨西哥城的所在地，昔日阿茲特克人的首都。在中美洲各民族眼中，好戰的阿茲特克人（他們自稱是「墨西卡」Mexìca）正一步一步邁向區域霸主。從墨西哥灣到太平洋，從南部叢林到北部沙漠，阿茲特克人的征伐沒有一刻停歇過。在一季的戰爭期間裡，阿茲特克人領袖蒙特蘇馬（Moctezuma）攻克了米斯特克人（Mixtecs），手下的鷹勇士虜獲一千名俘虜。隔年，鷹勇士再度將兩千名戰俘帶回特諾奇提特蘭城。

    對於鷹勇士來說，戰爭，就是捕獲多少俘虜。阿茲特克人供奉的太陽神維齊洛波奇特利（Huitzilopochtli）對俘虜來者不拒，多多益善。俘虜的血就是祂的食物。在大神廟的石壇上，越多俘虜的心被挖出，祂就變得越

強大。太陽照耀著,莊稼生生不息,座落在特斯科科湖(Texcoco)中央小島的特諾奇蒂特蘭城自然也欣欣向榮。不久前特諾奇蒂特蘭城還只是個散布著蘆葦小屋的小村落,但現在誰算得出這裡住了多了人?可能有十萬,或二十萬,比十五世紀的倫敦人口多了兩三倍。

從特斯科科湖岸邊望去,特諾奇蒂特蘭城就像威尼斯,漂浮在水面上。藉由長而直的堤道與陸地相連,城內運河與渠道交錯。居民划獨木舟去拜訪友人,或參加大神廟的祭儀。在金字塔廟壇的頂部有兩座神壇,居高臨下將整座城市一覽無遺,爬上神壇要走一段很長的台階,上面有一個寬闊的平台。在這裡,阿茲特克人把抓來的俘虜奉獻給神作為食物。

鷹勇士都是年輕人,遴選時以他們打鬥的勇猛表現為依據。他們穿著儀式性的老鷹服,頭戴令人生畏的鷹喙頭罩、羽翼和利爪。就像老鷹能飛得極高,幾乎和太陽交融,鷹勇士也是太陽神的部下。大神廟經過蒙特蘇馬重修後,鷹勇士在那裡擁有自己的聚會所。兩個真人大小的鷹勇士陶俑日夜守衛著門口,眼睛直視前方,以必殺的目光盯住入侵者,雙臂擺好姿勢,準備襲擊。

「來吧,」鷹勇士對新招募的團員說:「向我們堅忍不拔的弟兄致敬。」

阿茲特克人對被征服的鄰國人強索任何他們想要的東西,最佳的工匠,最好的原物料,無論是黃金,寶石,織布,獸皮,還是來自高山或沼澤珍禽的亮麗羽毛。兩尊鷹勇士守衛的塑像氣魄非凡,每尊都由四塊黏土燒製而成,完美接合,陶俑外敷上一層石膏。臉部上過顏料,身體和翅膀黏上真實的老鷹羽毛。

年輕的鷹勇士穿著他們的祭儀服繞場遊行,威武的氣勢彷彿只要他們展翅就可以飛向太陽。他們的圓形盾牌嵌著一塊塊的綠松石,像天空一樣閃

亮。他們手臂上、耳朵、脖子上都戴著金環。即將獻祭給太陽神作為大餐的俘虜，一步一步爬上數百階的階梯，爬到最高處的祭壇。特斯科科湖面上微風吹動，波光粼粼，猶如利刃。

在大西洋這一邊，造船廠忙碌得緊。貿易商需求的船隻要能夠做更遠的航行、運載更多貨物，當然，也意謂著更大的利潤。他們要的船隻是將來可以一口氣航行到中國買絲綢，到印度買香料，他們不走向東繞過非洲角，那段又長又危險的航路，而是朝另一邊環繞世界，橫越大西洋的方向。「有一天我們會做到的，」他們厚顏吹噓：「我們會朝西航行，從那邊帶回你做夢都想像不到的寶藏。」

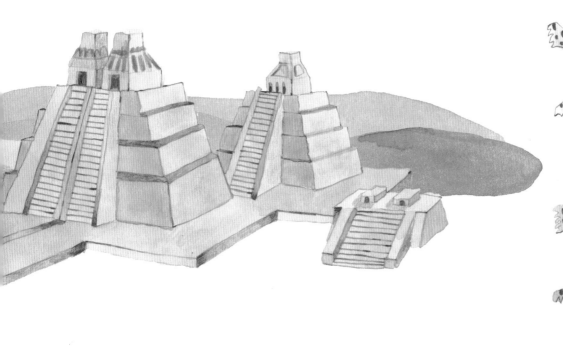

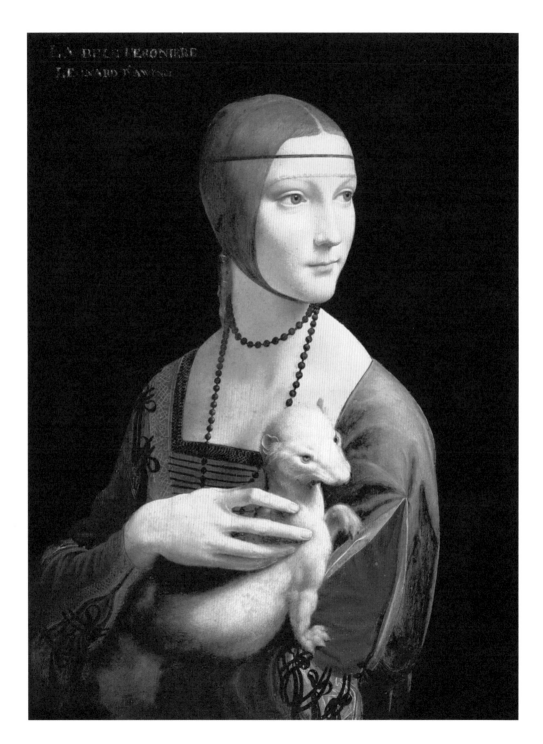

抱銀貂的女子（切琪莉亞‧加萊拉尼）

*The Lady with the Ermine (Cecilia Gallerani)*

約1490

# 23
## 肌膚之下
### Under the Skin

李奧納多・達文西 Leonardo da Vinci

李奧納多・達文西是一位藝術家、建築師、音樂家、工程師、發明家（僅列舉他眾多才能中的幾項）。他在佛羅倫斯成名，但現在住在米蘭，受僱於盧多維科・斯福爾扎（Ludovico Sforza）的宮廷。佛羅倫斯大教堂的圓頂竣工迄今已逾五十年了，距離義大利探險家克里斯托福・哥倫布成功橫越大西洋的日子也已經不遠。想像日落後方的土地是什麼樣子的確令人興奮，但對達文西來說，最值得玩味的奧祕其實沒有離家太遠。他思索著，直接從太陽射來的光線跟從鏡子裡反射的光線有沒有不同？鳥兒如何能夠在空中飛翔？

問題。答案。新想法。達文西一直在筆記本上做筆記。空氣像河流一樣流動，承載著雲朵，就像河流浮載著一切漂浮在水面上的東西。風也對鳥施加這種力量，像一塊三角木塊把重物給頂起來……

「李奧納多，李奧納多，你能不能抱住托托。他真不聽話。」

他幾乎忘記這件事。年輕的切琪莉亞・加萊拉尼（Cecilia Gallerani）回來了，所以他要繼續幫她畫肖像。她把她的寵物也一起帶來，一隻銀貂，盧多維科公爵送給她的禮物。「何不一起把銀貂也畫進肖像裡，李奧納多？」公爵建議道。這隻小動物就是動個不停，切琪莉亞努力忍住不笑。

達文西差不多已完成切琪莉亞的臉。其餘部分一直到腰身，都留有炭粉的細小描點。上星期他為她素描，她坐在同一張椅子上，同樣聽著公爵

僕人彈奏里拉豎琴。事後，他拿出一根針，沿著輪廓刺出數百個小洞。他將畫紙鋪在木板上，透過針孔刷去炭粉。

切琪莉亞是如此甜美，如此聰慧，沒錯，如此美麗。達文西看得出來為什麼盧多維科公爵要用奇珍異寶來寵愛她。許多年輕女性會被這種關愛寵壞，但他認為切琪莉亞並沒被沖昏頭。她帶自己寫的詩來給達文西看；她可以像學者一樣說一口拉丁文，而他教她彈里拉豎琴也毫不吃力，這種奇特的樂器是用馬頭骨製成的，達文西特地把它帶來米蘭。

達文西放下畫筆，留意不讓油彩沾到他的絲綢上衣。他是義大利最早使用油畫顏料的藝術家之一，與凡艾克幾十年前使用的材料一樣。如果衣服沾上油畫顏料，它可就永遠留在那兒了。他用雙手抓住像蛇一樣扭動的銀貂。

「乖！」達文西兇牠。小動物停止蠕動，瘋瘋的雙眼直盯著他。「乖一點，不然我在解剖台上幫你留一個合適的位置。」

「先生，麻煩的銀貂就交給我來處理吧。」公爵僕人放下手中的豎琴，抓起白鼬放回籠子裡。

「我可以站起來一下嗎？」切琪莉亞伸了一個懶腰。「我覺得已經有針刺在我的屁股上了。」

達文西皺起眉頭。「針刺？這種感覺是怎麼造成的？難道是肌肉壓迫到你的神經？」「哦，拜託。」切琪莉亞很喜歡這個來自佛羅倫斯的藝術怪人，但是他好嚴肅喔，還有他滑稽的長鬍子、粉紅色短袍。「我可以偷看一下嗎？」她問。他讓出位子，讓她看他畫的畫。「你是這樣看我的呀？」

「這不光是我怎麼看你，切琪莉亞，」他笑了：「你就是這樣啊。」

「真的嗎？」她看起來很開心。

達文西也喜歡自己的畫嗎？

他倒不確定。肖像畫不應只是

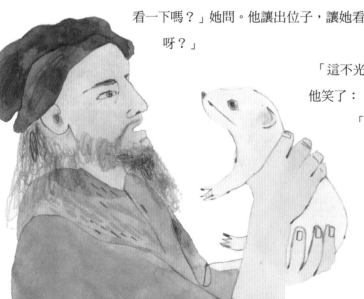

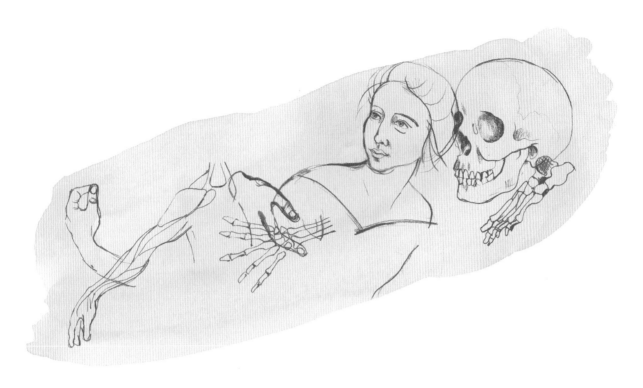

一張臉的圖畫而已，臉孔也只是一副面具。一幅肖像畫應該要能解釋為什麼一個人的面貌生得如此。他腦海裡突然閃現一個可怕的意象。最近他解剖了一名因難產而過世的年輕婦女，她漂亮極了，但在她光滑的肌膚下，他看見同樣的肌肉和骨頭，也是每個人都有的東西，不論老少和美醜。

有些人看不慣達文西的行徑。不論人，馬，各種生物，他都要解剖開來觀察體內情形，實在令人毛骨悚然。「我需在意他們的眼光嗎？」他對自己說。「藝術家如果要畫出真實，就必須看到表相之下的東西。」儘管如此，就算達文西完了解切琪莉亞微笑時臉部肌肉怎麼拉扯運動，她的笑容就不那麼美妙了嗎？

他盯著肖像畫看。然後，他用小指尖在顴骨周圍的皮膚刷上一點紅色。完美極了。

「托托。」切琪莉亞突然著急起來。「牠去哪裡了？牠去哪裡了？」

達文西低頭一看，籠子有一根木條被咬斷了，銀貂也一去無蹤。

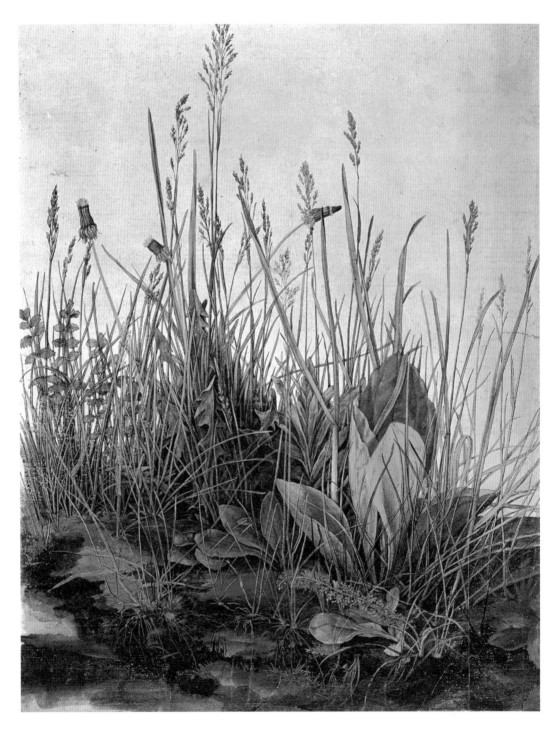

一大片草地
*The Great Piece of Turf*

1503

# 24

## 努力工作，成名在望
## Work Hard, Be Famous

阿爾布雷希特·杜勒 Albrecht Dürer

「嘿，你們看馬丁，他鼻子又沾到墨水了！」

這已經變成杜勒的學徒之間固定的玩笑，但馬丁就是會不小心沾到。他喜歡油墨的氣味，每次把印好的紙張從木版上拉下來，他就忍不住要聞一聞。墨水還沒乾，他很小心不要碰到。他把紙張掛起來晾乾，黑色的油墨一乾，同樣會失掉一點光澤。

杜勒走過來看。剛才他在工作室另一頭和幾位衣著優雅的客人聊天，現在他已經看到馬丁了。阿爾布雷希特·杜勒有時顯得很兇，尤其在他雙眼直盯著你看的時候。沒有人比他生起氣來更嚇人的了，但老闆有時也喜歡開開玩笑。

「嗯，小水獺大師馬丁，您有什麼東西要給我看的？」杜勒仔細地審視版畫，好像跟它有過節，同時又很開心。

「不錯，不錯。」他點點頭，像法官釋放了囚犯。

這幅版畫呈現的是一則聖經故事。瑪利亞和約瑟帶著小嬰兒耶穌躲避一場可怕的大屠殺，他們在漆黑的夜裡穿過一座陌生的森林。瑪利亞和耶穌騎著一頭步履蹣跚的老驢

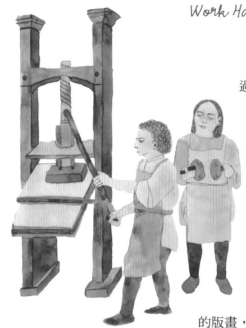

過橋，約瑟走在前面帶路。杜勒刻好大部分的木雕內容，只留下棕櫚樹一條一條的葉子給馬丁來刻。馬丁用最專注的態度，穩穩拿著雕刻刀，劃出一道一道極細的曲線。

馬丁在紐倫堡（Nuremburg）長大，那裡也是杜勒的出生地。他的父親和杜勒的父親一樣是金匠，父親希望兒子繼承家業，做個金匠。但是馬丁卻迷上了杜勒的版畫，他在城裡透過書店的櫥窗看過他的作品；也在父親朋友所擁有一些裝幀精美、內容嚴肅的書本裡看過。版畫跟油畫不同，同一個版可以製作出很多張一模一樣的版畫。而且用紙而非木板來承載圖案，十分方便攜帶。「這就是我要學的行業，」馬丁對父親說。「等我死了吧。」父親回答。

那時是1500年初春，包括馬丁的父親在內，許多歐洲人都深信教會的說法：這一年將是世界末日。到了聖誕節，紐倫堡蓋著厚厚的積雪，世界看起來還是跟以前一樣。他的父親終於讓步了。

杜勒分配給學徒的工作無比吃重。他要求學徒百分之百投入。「如果有人問起『最近杜勒在做什麼？』你們一個字都不准說。」他做出閉嘴的動作。他擔心其他藝術家偷竊他的想法，已經變得有點疑神疑鬼了。

「因為我有最好的想法，」他告訴學徒，表情看起來像半在開玩笑。「沒有人的版畫能像我的作品那麼打動人心，那麼有創意。」在杜勒之前的畫家，沒有人的自畫像畫得比他更精準，至少他這麼說的。

杜勒把自己去威尼斯的經歷講給學徒們聽，那座城市漂浮在海面上，令人難以置信。他也攀越了阿爾卑斯山，翻越這座山脈簡直難如登天，它分隔了德意志和義大利的土地。他見到義大利最有名的藝術家，「然後我回來了。現在我變得比他們更傑出，名氣比他們更大。」

　　杜勒旅行時帶著紙和水彩顏料，沿途畫下經過的地點。他畫的不是仙境般的城市，也不是想像中的風景，而是真實的場景，充滿日常感的細節。

　　他告訴馬丁：「你的版畫已經越做越好了，現在，我來教你怎麼畫水彩畫。」

　　一般的藝術家都會選擇宗教主題，譬如聖經裡的人物。而杜勒扛著鏟子往草地走去，鏟了一片土回來，上面還長滿了雜草。他取一枝極細的貂毛筆，順好筆尖，沾上顏料，描出每根草、每枝蒲公英的葉緣，土壤的質地，苔蘚的纖絨。馬丁頓時覺得自己以前從來沒有仔細看過這些植物，沒看過它們真實的樣子。夏天晚間他在前往浴場的路上經常踩到這些植物，他甚至連想都沒想過它們的存在。在杜勒畫中，優美的細草和挺拔的草莖，簡直比天使的翅膀更神奇。

　　那天晚上他又經過草地，馬丁跪下來，仔細端詳這些植物，用杜勒的眼睛來看。

　　「嘿，小髒鬼。」學徒班裡的其他同學喊他，一邊爭相朝河邊跑去。

　　「我來了。」他喊道，不過他們早已跑得遠遠的了。

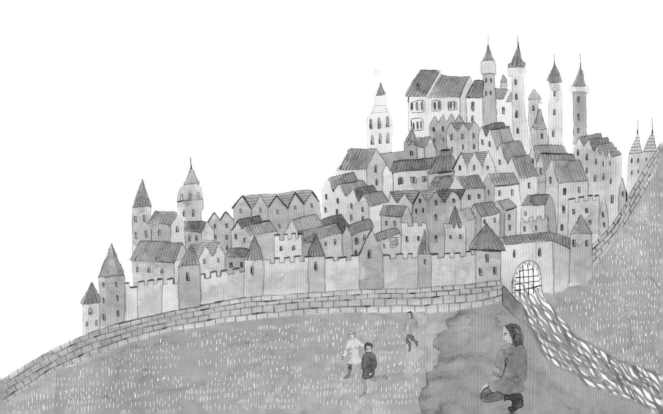

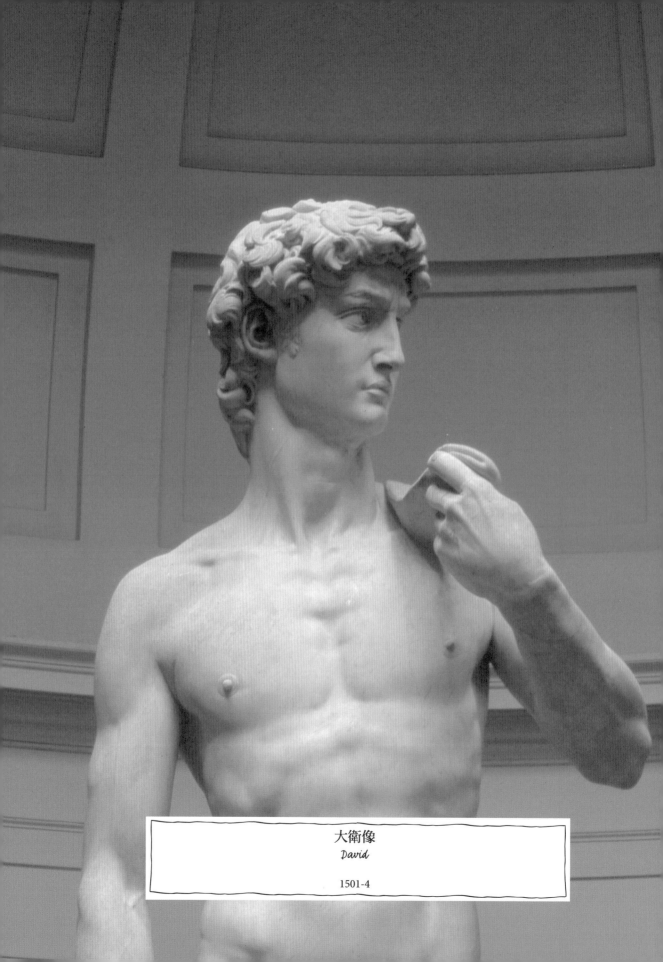

大衛像
*David*

1501-4

# 25

## 從石頭到雕像
### Stone into Statue

米開朗基羅 Michelangelo

　　兩個採石工人來來回回拉動鋸子，這塊大理石大約有一艘小船那麼大。喫喫－喫喫－喫喫。北義大利的卡拉拉（Carrara）採石場，鋸石聲蕩入空氣裡，與松林間的蟬鳴聲融合為一。一陣陣溫暖的海風吹動大理石灰塵，揚起變幻莫測的煙霧，像不安的幽靈。

　　「別鋸了。」工頭下令。鋸子停止發出噪音。蟬鳴瀰漫在熱浪裡，比平常來得更加響亮。「還可以嗎，我的朋友？」

　　米開朗基羅用雙手觸摸整塊大理石，動作像盲人一樣。他撫摸頂部，以及每個側邊。「每塊石頭裡都有一尊雕像。」這是米開朗基羅最有名的一句話。「雕刻家的任務就是讓它們從石頭裡解放出來。」

　　他已經仔細檢查過這塊有灰藍紋的大理石。沒有瑕疵，也看不出有隱藏的紋理會讓雕到半途的雕像裂開。「很好。看上去不錯，我要這一塊。」大理石會運送到羅馬，教皇儒略二世（Pope Julius）已經交待

米開朗基羅任務，要他來設計他的陵寢，並雕刻所有雕像。

米開朗基羅已經為陵寢工作了五、六年，距離完工還遙遙無期。教皇也不是個容易對付的客戶。米開朗基羅自忖，他還能不能像當初為《大衛》像揭幕時那樣，贏得另一場勝利。那時是在佛羅倫斯，不久後他就被教皇傳喚到羅馬。

1501年的米開朗基羅只有二十六歲，佛羅倫斯大教堂官方請他雕刻一尊巨大的雕像。當時另一位雕塑家阿戈斯蒂諾（Agostino di Duccio），他是多納泰羅的朋友，已經動手在一塊巨型大理石上雕刻，但後來他放棄了。這尊雕像要雕的是英雄大衛。為什麼要雕刻大衛像？佛羅倫斯人認為：「大衛年輕，充滿活力，他是個勝利者，就像我們這座美好的城市。」聖經裡寫道，年輕的牧羊人大衛跟巨人歌利亞決鬥，他是非利士（Philistine）大軍裡最令人害怕的敵手。大衛的武器只有一條投石皮帶，這條皮帶是用來彈射小石頭驅趕野狼，讓牠們無法靠近羊群。歌利亞在一旁取笑他。但大衛以精準的擊石技巧，「啪」一聲擊中巨人的雙眼中央，歌利亞應聲倒地身亡。

卡拉拉的巨型大理石有三個人那麼高，米開朗基羅一邊咒罵阿戈斯蒂諾，同時已經探得雕像的腿部會在岩石內的什麼位置。無論米開朗基羅決定怎麼做，他的想法一定得配合阿戈斯蒂諾鑿出的大洞。

或許，這也未必會是一場災難，也許還有機會讓米開朗基羅證明，給他任何一塊石頭，他都能發現一尊雕像，甚至是一塊被鑿得亂七八糟的石頭。他會使出渾身解術，敲掉多餘

的大理石，露出年輕剛健的大衛。當時的佛羅倫斯，已經對古代雕塑家何以有如此驚人的成就有過很多討論。而米開朗基羅，會在與古希臘人和羅馬人競技中擊敗他們。他會雕出二千年來人們雕過最大、最美麗的裸體人像。

他花了兩年的時間專心工作。雕像完成後，大教堂官方被這個年輕藝術家的雕刻技術和大膽想法給震懾住了。米開朗基羅在這個裸體人物裡注入了那麼多內涵，大衛臉上的自信和焦慮，既沉著、又充分警覺到眼前的危機。不過他們也意識到，雕像太大、太重，無法放到原本預定的教堂屋頂上。

在與包括達文西在內的其他藝術家討論過這個問題後，他們決定，米開朗基羅的大衛像一定要立在佛羅倫斯的大廣場上，也就是市政廳正前方。工人把工作室大門甬道上方敲出一道溝，讓「大衛」得以用台車推出，上街接受凱旋式的歡迎。當天晚上，街頭混混對雕像丟擲石塊，也許他們比較喜歡多納泰羅的大衛像，那之前也是放在這個光榮的位置。米開朗基羅並沒有太受困擾，「這不過證明了一旦你做出一件重要的事，就一定會樹敵。」他沉思著。他知道，他已經以《大衛》超越了當代所有的雕塑家。

「太有趣了不是嗎？當你想到這一點時，」工頭的聲音把米開朗基羅從白日夢拉回來。「前一天你還在羅馬面見教皇陛下，今天你人在採石場，跟你的老搭檔聊天。」

「你還猜不出我寧可選擇哪一邊嗎？」米開朗基羅狂熱而困惑的臉孔柔和了下來，一掌拍在工頭背上。他又在新開採的大理石上東摸西摸。裡面，是的，他感覺到了，有一尊雕像正竭盡全力，準備破石而出。

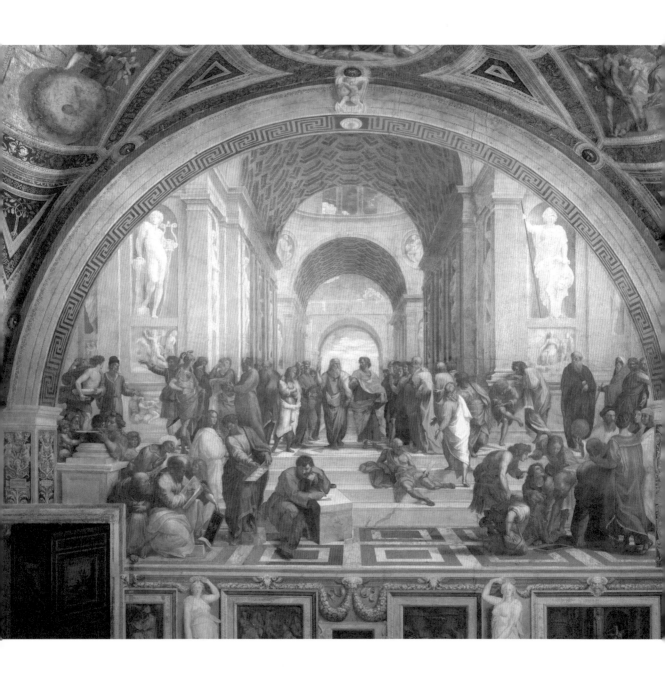

哲學，即雅典學院

*Philosophy, or the School of Athens*

梵蒂岡使徒宮，義大利，1510-12

# 26

## 哲學的藝術
### The Art of Philosophy

拉斐爾 Raphael

「藝術家是用頭腦畫畫，不是用手。」

米開朗基羅對什麼事都有自己的一套看法，這點大家都知道。但是他也用不著講話那麼衝吧。「如果他再不謹言慎行，一定會因口不擇言而成名，不必靠藝術。」拉斐爾想。

現在是1510年，青年才俊畫家拉斐爾定居在羅馬。他跟米開朗基羅一樣，也在為教皇儒略二世工作。教皇對於這座城市的規劃可說是野心勃勃，他希望他的羅馬，比羅馬皇帝的羅馬更輝煌燦爛。準備流芳百世的新工程、新建築，正如火如荼進行著。儒略二世持續物色天分出眾的藝術家，他已經僱用拉斐爾來為他在梵蒂岡教宗宮內的個人寓所繪製溼壁畫。教宗宮的另外一頭，米開朗基羅還繼續在賣命工作，他要為西斯汀禮拜堂（Sistine Chapel）偌大的天花板畫滿溼壁畫，更別說還要為儒略二世的陵墓趕製雕像了。

拉斐爾比米開朗基羅年輕八歲，但名氣已經不遜於雕刻大師。人們喜歡他優雅而充滿感性的畫風。而且人們也發現他比米開朗基羅容易相處，這一點拉斐爾自己也很清楚。大家都同意米開朗基羅是有史以來最偉大的雕刻家，但他的繪畫功力，能否跟年輕新秀拉斐爾相抗衡呢？

教皇希望他圖書館裡的溼壁畫，能表現出莊嚴且具有啟發性的場景。坦白說，他對書籍並沒有那麼感興趣。但現在大家都認為，一位偉大的君

王不僅要能治軍和統御王國，還必須學識豐富有涵養。所以，在他的圖書館牆面上，還會有什麼主題比「哲學」更合適的呢？這名詞響亮極了，尤其是它深遠的涵義：「智慧之愛」。

「教皇陛下，您對於我該如何表現哲學，有什麼看法呢？」拉斐爾問道。

「我想讓所有的古代哲學家齊聚一堂，想像他們全部在我的圖書館裡研究哲學，你懂吧。柏拉圖，亞里士多德，蘇格拉底，赫加……嗯，那個叫什麼來著？海拉……」

「您是指赫拉克利圖斯（Herachtus）嗎，陛下？」拉斐爾圓滑地幫他找下台階。

教皇儒略早已轉身準備離去。「好極了。全都交給你了。我得去看看米開朗基羅那頭瘋狗又在禮拜堂搞什麼名堂了。」

拉斐爾的父親就是一位藝術家，住在烏爾比諾的山頂小鎮，但你可不會看到他跟其他作家討論拉丁詩人的作品，或跟數學家、音樂家討論和協與比例的問題。儒略二世希望在他的教廷裡有更多這類知性活動。

既然如此，《哲學》看起來就應該是這樣。拉斐爾會畫出一群思想家，在進行有學問的討論。哲學家在宏偉的背景下散步，談話，有巨大的拱門，大理石地面，石雕像，他想古代雅典一定有這樣的場面。他還需要專家給他一些正確的建築細節，教皇的御用建築師多納托·布拉曼帖（Donato Bramante）必定能給他最好的建議。

沒有人知道古代哲學家長什麼樣子，拉斐爾遂以當時的藝術家來當他的模特兒。位在正中央的希臘哲學家柏拉圖，以手指著上方看不見的理型世界。他的形象由達文西來代表，從他的長鬍鬚、禿頭和堅毅的表情就認得出來。柏拉圖下方坐著的人物是赫拉克利圖斯，人稱「哭的哲學家」。誰可以當赫拉克利圖斯？當然是米開朗基羅！他一個人幽幽沉思，背對著其他人，也許在寫一首詩。

「那麼我自己該放在哪兒？」拉斐爾想著。他決定把自己畫成一位希

臘藝術家，著名的阿佩萊斯，站在全
場最邊邊，好像他在觀察所有的哲學家，然
後朝前方看了一眼。

「哦，太好了，太好了。」儒略二世對輪廓初現
的溼壁畫感到非常滿意。「我剛才注意到角落那個人就是
你，拉斐爾，那眼神直盯著我。我要說你這麼安排真的很聰
明，也很謙虛。」

在返回住所的路上，拉斐爾碰到米開朗基羅。老藝術家看起來
很生氣，一副想掐死經過的倒霉路人。

「那些白痴剛才對我說的話你覺得怎樣？」他問道。

「哪些白痴？」拉斐爾冷靜回問。

「那些無腦的主教。『我們認為您應該想個辦法，把您的溼壁畫裡亞
當和夏娃的裸體遮起來。』」他學他們傲慢的聲調。兩位紅衣主教偷窺
他在禮拜堂內的壁畫。米開朗基羅工作時不准任何人觀看，連教皇也不例
外。「白痴。」

「噓。」拉斐爾的手指比在嘴唇上。他聽見有人聲和腳步聲接近。

米開朗基羅嚴厲地看著他，然後怒氣衝
衝地走掉了，一邊對自己生氣。「混帳東
西，渾蛋。」

門砰一聲關上了。米開朗
基羅的牢
騷逐漸從走廊的迴聲裡消失。「米開朗
基羅，」拉斐爾自己笑了起來。「你真
是無可救藥，你真的應該多試著一點，
那個什麼詞來著？──哲學。」

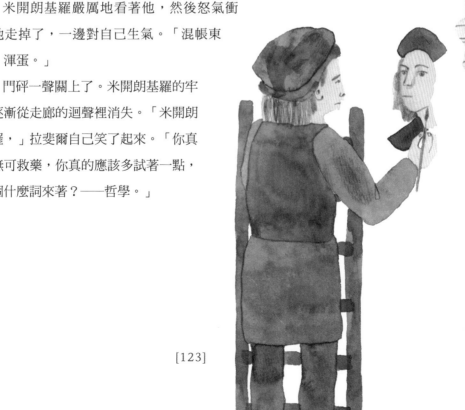

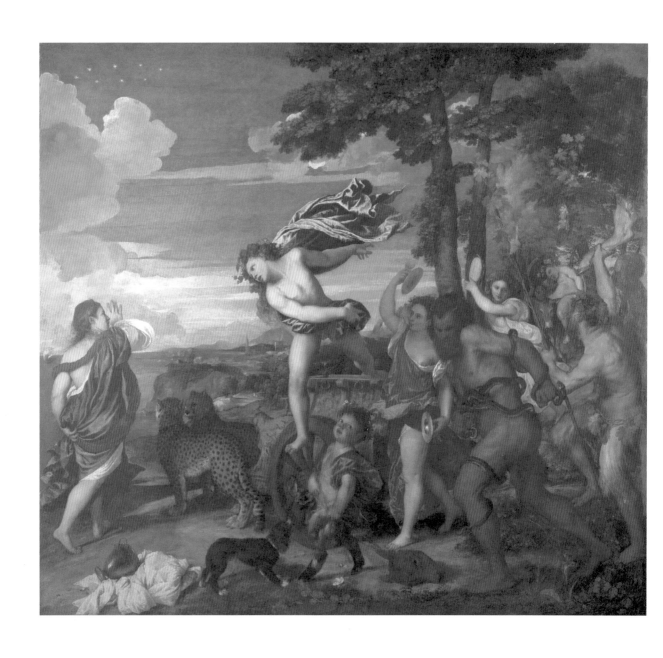

酒神巴克斯和阿莉雅德妮
*Bacchus and Ariadne*

1520-1523

# 27

## 夜正年輕
### The Night Is Young

提香 Titian

「你說什麼？拉斐爾死了？」費拉拉（Ferrara）的阿方索公爵（Duke Alfonso）對突如其來的消息感到震驚，同時他臉上也浮現一股懊惱的神情。公爵很少遇到有人敢對他說「不」，但跟死亡，也沒什麼好爭的了。1520年4月，拉斐爾原本應該慶祝他的三十七歲生日，卻因為一場致命的發燒而撒手塵寰。

「殿下，十分遺憾，但消息千真萬確，」總管深深嘆了一口氣。「今天早上才從羅馬收到的。」

「我們得找另一位藝術家。你有什麼建議人選？」

「要不要試試提香？殿下您對他的作品也不陌生了。」

「很好。把他帶來這裡。」

過去二十年裡，阿方索公爵把大部分的時間都花在征戰。義大利各地的君王和貴族，包括教皇，總是在彼此的背後覬覦算計。一場戰爭才剛結束，馬上就聽到另一場陰謀策動的傳言，或是某一支軍隊正在大舉移動，或某一個協約又被撕毀了。值得慶幸的是，費拉拉的城池固若金湯，而且公爵的鑄造廠所生產的大砲威力十足。當波隆那人反抗教皇儒略二

世時，他們搗毀了米開朗基羅的巨大銅像。阿方索公爵把青銅殘骸熔化，鑄成大砲。

阿方索並非不好藝術之人。相反的，他熱愛藝術品。他希望自己在費拉拉收藏的藝術品可以成為全義大利最好的收藏，比儒略二世那世故的老狐狸搜括來的寶貝更好。可惱的傢伙，拉斐爾原本要為阿方索畫一幅畫，一定能把他先前幫儒略二世留下的傳世名作給比下去。他草圖都已經畫好了，是關於酒神巴克斯，羅馬的葡萄酒神，生性狂野。阿方索內心覺得，他跟這個神無比親近。

「這個工作對你可不容易勝任啊，」他對提香說。

提香彎身一鞠躬。他對於該怎麼畫內心已經有譜。米開朗基羅、拉斐爾，沒有人能再跟這兩位不世出的天才爭鋒了。但提香有他們兩人沒有的武器，他瞭解顏色的明暗魔法。他知道一幅畫如何靠著色彩、光線、陰影活過來，就像在森林中一塊被施了魔法的空地，落下的陽光布滿著搖曳的葉影。不知不覺間，你的心靈已隨著凝視而來到這片林間空地裡。

提香來自威尼斯，也許對威尼斯的藝術家來說，不用一睜開眼就面對古羅馬的耳提面命是件好事。他們目光所見的，是來自東方熙來攘往的生意人，帶來絲綢，香料，琥珀，青金石。他們與光線不斷變化的海洋生活在一起。

提香研究了羅馬詩歌和巴克斯的故事。他描繪的酒神，頭上戴著葡萄藤冠，從自己的座駕上一躍到空中，渾似個運動員，而拉斐爾筆下人物從來沒有過這種動作。巴克斯愛上了克里特島的公主阿莉雅德妮。忒修斯王子把她遺棄在孤零零的那克索斯島上，她聽見哄鬧的聲音，巴克斯正帶著一群人來向她求愛，這群人馬越走越近。她轉身一看，大吃一驚，但依舊矜持端莊。巴克斯向她保證，替他拉車的豹子不會傷害她。鐃鈸鏗鏘作響，半人半羊的童男把一顆被宰殺的小牛頭拖在地上，活像在拖一只玩具。腳邊的小狗，也許是按照阿方索公爵的寵物畫的，興奮地隨著這群野人狂吠。

提香完成了他的畫作，陳列在公爵別緻的藝廊「雪花石膏廳」。這間藝廊獨一無二，牆上有光潔閃亮的大理石線條。今天晚上，大廳裡點滿蠟燭，照得通體明亮。提香的色彩在灰白大理石的襯托下格外顯得瑩亮動人，他在等待公爵到達。阿莉雅德妮袍子的青金石藍，像夜晚的大海一樣光華內蘊；巴克斯的紅袍散發綢緞般的光澤。天空中有八顆星圍繞成一個圓，那是阿莉雅德妮後來變成的星座。夜是這樣的寂靜，又是這樣的喧鬧。提香心想，只有在一幅畫裡，這樣的極端才得以相遇。

「這邊這邊，跟著我來。提香閣下，您幫我們準備了什麼禮物？」阿方索公爵與賓客魚貫而入。他們剛結束一場宴飲，精神亢奮，一邊開著玩笑、唱歌。僕人帶進來更多蠟燭，宮廷音樂家尾隨而至姍姍來遲。

公爵朝油畫靠過去，鼻子幾乎貼到畫布上。「這個人就是我吧，不是嗎？」他倏地轉向提香，指著年輕的巴克斯。

提香凝視著這張粗獷、一臉鬍子、四十多歲男人的臉。公爵頭上有一撮白頭髮，兩眼有眼袋。跟這些貴族說話得小心謹慎。太過阿諛奉承，他們會認為你在刻意奚落。

謝天謝地。提香還來不及回答，「音樂奏下去。」阿方索雙手一拍，「音樂別停！你們看，」他揮手朝畫一比，「星星才剛出來。夜晚正年輕呢。」

# 人間故事

## Life Stories

1550 – 1750

　　整個十五世紀一直到十六、十七世紀，新觀念如雨後春筍，一個接一個冒出。每一次的科技進步，都還有可能變得更好，進步永無止境。現代科學正逐漸成形，科學家不再滿足於傳統對於自然、人體構造、或宇宙的解釋方式，他們提出質疑，親自去實驗和測量。他們發現萬事萬物竟然都能用令人驚奇的新方式來理解，從植物、人、到星球一體適用。

　　在印度，藝術家筆下的皇帝形象俊逸，同時是身手矯捷的獵人和戰士，他們的畫作均集結在帝王誌內。在歐洲，對藝術的熱衷不分階級，不僅教皇、國王、貴族，連商人、律師也不落人後，還包括憑一己努力工作而發達、不光靠繼承祖先土地和遺產而致富的人。他們想擁有自己和家族的畫像；他們喜歡油畫，油畫適宜掛在家裡，不像巨型雕塑，只有陳列在宏偉的場所才顯得氣派。

　　委拉斯奎茲（Velázquez）筆下的西班牙皇室，和義大利畫家卡拉瓦喬所描繪的宗教人物，兩者的共通之處：他們看起來都像真實的人，過著真實的生活──吃飯，睡覺，聊天，一天一天變老──跟我們每個人一樣。藝術家不必再從眾神的故事裡尋找有趣的題材，反而將注意力轉向人間，他們發覺人世間的故事一點也不遜於古希臘神話故事，一樣充滿了神祕和奇幻。

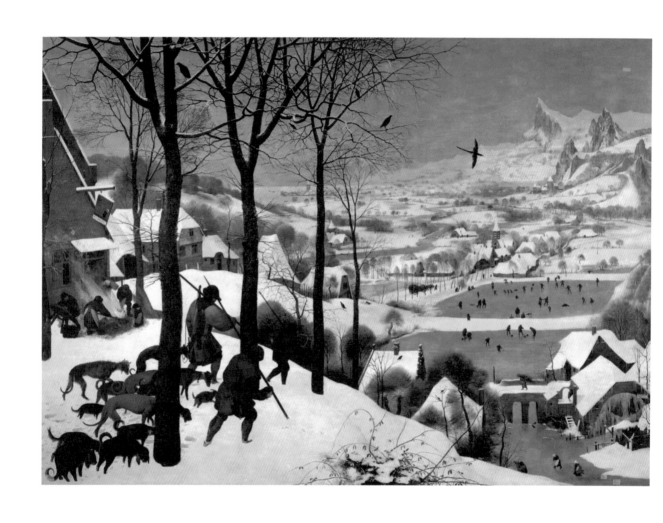

雪地裡的獵人
*Hunters in the Snow*

1565

# 28
# 寒冷的適意
## Cold Comfort

老彼得‧布勒哲爾 Pieter Bruegel the Elder

老彼得‧布勒哲爾感覺自己的手指尖像冰柱,他的腳趾頭根本早已失去知覺了。寒冷沿著雙腿一路往上襲來,已爬滿他的手臂。

身旁的朋友尼古拉斯‧容格林克（Nicolaes Jonghelinck）拍打雙手,抖掉袖子上的積雪。「來,加油,布勒哲爾。打獵能讓人保持年輕,追逐獵物多麼刺激啊,走吧,回歸自然。」

獵人們在黎明之前便已經帶著狗兒上路。他們在厚厚的積雪裡跋涉了好幾個小時,布勒哲爾深信,他們一群人不久就會被凍死,代價不過是一隻又瘦又髒的野兔,連餵狗都不夠,更別說回家準備一頓大餐了。

眼前唯一的希望,就是至少已朝著容格林克的鄉間別墅前進,那間又大又舒適的老房子。大廳裡會有一堆燒得熾旺的柴火,食物一盤一盤堆上餐桌,多到你吃不完。「那個,」在上完一杯熱騰騰的香料麥芽啤酒後,容格林克會清清喉嚨,開始說話,「我的《季節圖》進展得如何了?」

這位富有的商人跟布勒哲爾預訂了一組大型畫作。他選了一個十分日常的主題:一年裡的各個季節。二月圍爐,六月收割牧草,十月犁田……這類季節圖案和傳統民間活動,不管在教堂牆上、被蟲啃過的舊織毯上,和難以計數的古書裡都找

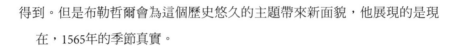

得到。但是布勒哲爾會為這個歷史悠久的主題帶來新面貌，他展現的是現在，1565年的季節真實。

雪讓一切都煥然一新。雪的確使生活變得困難，但布勒哲爾認為雪也帶給我們一種無憂無慮的感覺。在他們行經小村莊時，他看見孩子們在結冰的池塘上玩耍。他們正彎下腰繫溜冰鞋帶，把長板凳當作雪橇。迴盪的尖叫聲和歡笑聲在寒冷的空氣裡格外響脆和清晰。柔灰色的天空，沉沉的，即將降下大雪。

上次聽到這麼快樂的聲音是什麼時候了？他不常這麼近距離觀看鄉村居民的生活。他們工作時，工作是吃重的，搬運升火用的木柴，裝卸作物，把一包一包的穀物拖到水車磨坊。他們享樂時，他們喜歡跳舞，唱歌，遊戲。藝術家和繪畫對他們有什麼用？

容格林克又是不一樣的人。他喜歡華服、美食、好酒，吃晚餐時最好還有一張精美的圖畫可以欣賞。農民在田間工作或在婚禮上跳舞是他最喜歡的場景。「布勒哲爾，我的朋友啊，」他嘆了口氣，「我幹嘛不過這種簡單的鄉村生活就好？賣力工作，睡得又香又甜，簡單喜悅，沒有什麼比這個更好的了。」

小酒館門外，老闆和家人正在添柴撥火，準備燙一隻宰好的豬。他們先將豬毛刮掉，然後切成肉塊。這些都是十二月的例行工作，自古相傳的「各月

的勞動」場景。即使遠遠觀看，布勒哲爾都感受得到劈啪作響的火焰傳到他臉上的溫度。

他扭動手指，試圖讓血液回流。他遠眺冰雪覆蓋的大地，冰上的小人東奔西跑，烏鴉棲息在光禿禿的樹枝上，如此鮮明突出，好像掉進墨水瓶裡一樣。他要畫的就是這樣的十二月，就像今天的感覺。冰冷的空氣，熱燙的火，還有空氣中迴盪的叫喊聲，從結凍的池塘那邊傳來。

布勒哲爾年輕時，曾經一路步行穿越歐洲走到義大利，他想親眼目睹義大利知名藝術家的作品。他們的畫讓他學習到藝術家可以用哪些不同的方式來繪製一幅圖畫。譬如喬托，在畫裡放入很多人物和戲劇性；提香的背景通常有風景，藍色的地平線襯托著樹木、河流和群山。

但是布勒哲爾印象最深的，比起任何藝術作品都更加難忘的是，橫越阿爾卑斯山的那段危險旅程。這座分隔義大利和歐洲北部的山脈，景色如此壯麗奇絕。狹窄的山路，抬頭是高聳入雲的山峰，往下是陡峭的斜坡消失在看不見的幽谷裡。「我們人類是那麼渺小，那麼微不足道，不過是寒峭天地間一粒微溫的星火罷了」，他想。

「嘿，加油。」容格林克對他大喊。「大步向前，就快到了。」

布勒哲爾抬頭尋找老闆的別墅。放眼所及一片平坦，盡是積雪覆蓋的原野、冰凍的池塘和溪水。還要走多遠？

「布勒哲爾，布勒哲爾，哦，老天爺，你的臉都發青了。」容格林克用力搖他的肩膀。「你的手，簡直像冰塊。」他把他的雙手放進自己手掌裡摩擦。「來，我的毛皮手套借你。不不不，我堅持。如果你的手指凍壞了，誰來幫我畫我的《季節圖》？」

阿格拉郊外的阿克巴狩獵圖
Akbar Hunts in the Neighbourhood of Agra

約1590-95

# 29

## 獵豹之王
### King of the Cheetahs

巴沙梵與達姆達斯 Basawan and Dharm Das

「你覺得皇帝更喜歡哪個活動，打獵還是打仗？」巴沙梵停下筆，抬起頭來，紙上的圖案色彩明豔，描繪阿克巴（Akbar）大帝騎著駿馬，帶著獵豹出巡狩獵。巴沙梵才剛剛替躍起的獵豹加上一些斑點。這隻矯捷的動物伸出利爪，捕捉受驚嚇的羚羊。

「當然是打仗。」達姆達斯答道，這位年輕宮廷畫家負責協助巴沙梵作畫。達姆達斯從來沒有上過戰場，但他仍參與繪製《阿克巴之書》（the Book of Akbar）裡的戰爭場面，這是一本關於皇帝輝煌生平的故事。還有什麼比火槍砰砰作響、刀光劍影、迎擊跌落黃沙的敵人更令人振奮的呢？

「也許你說的對，」巴沙梵靠著椅背。「但是我認為你錯了。我聽過大帝年輕時帶著一班偉大的狩獵隊走遍印度斯坦（Hindustan）*，他們就像軍隊一樣無敵。大帝喜歡打獵，甚至因為打獵，大帝的敵人都不敢輕舉妄動。他們知道，誰惹惱了阿克巴，就輪到誰變成大帝的獵物啦。」

這幅畫已幾近完成，準備上呈給皇帝過目。巴沙梵只需要再把阿克巴的八字鬍加長一點點，輕輕一小點，便無懈可擊了。他賦予阿克巴臉上一種冷靜、智慧的表情，這種表情他運用得十分嫻熟。阿克巴大帝喜歡自己臉上的這種神情，不管是進行狩獵，或是號令士兵上陣。

*指印度北部印度河到恆河的平原範圍。

「是這樣哦？」達姆達斯改變話題。「師父對我的用色還滿意嗎？這裡的藍色，」他指著阿克巴馬鞍的布紋圖案。「您覺得如何？」

「還不錯。還記得我要的藍色是那一種藍嗎？」

「就像克什米爾日落後的天空藍。」

「完全正確，好極了。」

達姆達斯學得很快，但這幅畫一看就知道是出自巴沙梵的手筆。在皇帝僱用超過一百名畫家當中，只有巴沙梵能創作出這種場面。這場狩獵盛宴裡——大隊人馬，獵豹，大象，羚羊，令人興奮難掩，畫面卻不嫌擁擠或紛亂。

巴沙梵是皇帝最鍾愛的藝術家。阿克巴大帝從來沒讀過書，但他必定對繪畫略知一二，甚至還學會畫畫。自然，當上皇帝之後他再也沒閒暇時間了。他的帝國可是西起阿拉伯海，東至孟加拉灣，北屆喜馬拉雅山，這比當初他十八歲時從父親胡馬雍（Humayun）手裡繼承過來的版圖大多了。阿克巴憑一己之力建立了這個帝國，他的功績是不會被人遺忘的。

《阿克巴之書》皆由最優秀的御用畫家來繪製插圖。在每幅畫動筆之前，阿克巴喜歡和畫家討論繪畫內容。

「你知道我們怎麼跟獵豹一起打獵嗎？」大帝問巴沙梵。

畫家十分清楚答案，但他讓皇帝繼續說。「獵豹是靠視覺捕捉獵物，不是靠氣味。因此僕役會先把獵豹關在特別的籠子裡，載到狩獵場，獵豹要蒙上眼睛以免心神渙散。啊，巴沙梵，還有什麼比獵豹靜悄悄叼著獵物回來更美妙的事。」

巴沙梵向大帝一鞠躬。說實在的，他對最近一位從義大利來到阿克巴宮廷的傳教士送給

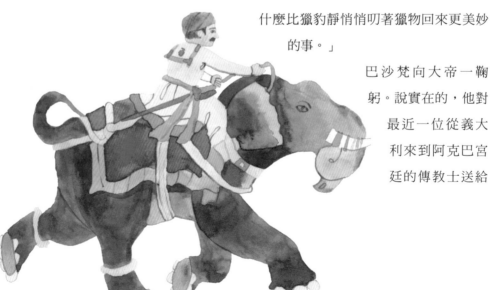

皇帝的圖書和圖畫更感興趣。大帝對傳教士十分
親切，仔細聆聽他的布道，雖然偶有一絲惱怒的神情
被牽動，攪擾他冷靜而智慧的面孔。巴沙梵特別欣賞一
幅在角落有字母AD落款的圖畫。神父告訴他，畫家是德
國人，名叫阿爾布雷希特・杜勒。

　　這幅畫是用黑墨水印的。畫裡有一位神聖的女性，
抱著一個嬰兒，夜晚騎著驢子在一個男人帶領下穿越森林。
畫面裡的細節非常豐富，樹葉，鳥，動物，人物的服裝和臉孔。義大利傳
教士似乎永遠穿同一件衣服，或是衣服從來沒好好洗過，卻擁有一張這麼
美麗的圖畫，令巴沙梵感到十分詫異。

　　當日稍晚，巴沙梵和達姆達斯穿過皇宮中庭，準備向大帝展示他們的
圖畫。他們遇到老邁的阿布法茲（Abu'l Fazl），他是《阿克巴之書》的作
者，每天都要向皇帝大聲朗讀他的作品。他那橙金色的絲綢長袍在風中鼓
動著。

　　巴沙梵轉頭問達姆達斯：「你能描述那種顏色嗎？」

　　「成熟的芒果？」達姆達斯答道。

　　巴沙梵搖了搖頭。

　　「剛開始乾燥的新鮮番紅花？」

　　「不。」

　　達姆達斯站住，一手舉起，似乎在尋找靈感。

　　「這個顏色是——」

　　「獵豹的眼睛。」他們齊聲說道，又繼續上路，兩人一邊笑著。

以馬忤斯的晚餐

*The Supper at Emmaus*

1601

# 30

## 光的晚餐
### Light Supper

卡拉瓦喬 Caravaggio

「放我出去！這是一場誤會，我跟你說。」

新來的囚犯大聲喧嚷，好在他的牢房位於走廊盡頭。獄吏聳聳肩，走開了。這一套他不知聽多少人講過。犯人不過是想要跟守衛再來一場骰子戲。

「你抓的那個惡棍是誰？」守衛問道，手裡玩弄著骰子。

「一個糟糕的畫家，叫卡拉瓦喬的。」

「放我出去。」憤怒的聲音迴盪在長廊。「我在等教皇赦免我。」

「我在等神聖羅馬皇帝的荷包蛋咧。」獄卒回嗆。「皮太嫩，住不慣監獄吧，老兄？」

1610年，羅馬西邊的帕洛港（Palo）。全義大利最偉大的畫家，米開朗基羅‧梅里西‧達‧卡拉瓦喬（剛剛他也是這麼告訴獄卒他的名字）逃避通緝已經四年了。之前他究竟鋃鐺入獄過幾次，自己也算不清楚了。原因不一而足，把一盤朝鮮薊砸到客棧伙計的臉上，對警察丟石塊，未獲許可持劍等。唯一令他感到內疚的一次，還是那次跟拉努齊歐‧托馬梭尼（Ranuccio Tomassoni）拔刀相向。那個混蛋托馬梭尼運氣不好，自己往卡拉瓦喬的刀鋒衝過來。算他倒霉，但他們

說這是謀殺，最後教皇特赦了卡拉瓦喬，讓他重回羅馬。可是這個王八蛋獄卒不相信他。

荷包蛋。為了一顆荷包蛋他可以付出一切。獄卒會給他東西吃嗎？他已經餓昏頭了，眼前浮現一張餐桌，擺滿琳琅滿目的美食。雪白的桌布上，水果籃堆滿了蘋果，葡萄，梨子，還有一隻烤雞，一塊新出爐的麵包，他聞得到麵包香。真是可惱極了。

他在哪裡吃過這餐？應該是瑪德蓮娜餐廳，那家有朝鮮薊的。

然後他想起來了，這是他在以馬忤斯（Emmaus）晚餐裡呈現的食物。大家都聽過這個聖經故事。耶穌已經被釘上十字架，信徒無比悲慟。其中有兩個人，從耶路撒冷悲傷地走到一個名叫以馬忤斯的小鎮，另一位年輕人加入了他們。天色已晚，兩人邀請他一起晚餐。當年輕人正對著麵包唸猶太祈禱詞時，他們突然認出了「他」。不是真的吧，是耶穌嗎？怎麼可能？他不是死了嗎？但他的確在這裡，就坐在他們身旁。他們太震驚了，有好一會兒說不出話來，然後……他走了。

基里亞科・馬泰伊（Ciriaco Mattei）這位貴族，請卡拉瓦喬幫他畫一幅《以馬忤斯的晚餐》。卡拉瓦喬畫的東西，已經在他幫羅馬教堂畫的幾幅大型油畫裡畫過。他會把場景想像成發生在今天，比方說，就在羅馬的一家餐館裡。他沒有讓聖經人物穿著飄逸的長袍，如同以往大多數畫家的畫法。他畫的是他的朋友，穿著日常服裝。如果你看到他們滿臉鬍子未刮，或外套上有破洞也不用驚訝。聖經故事如果發生在今天，裡面的人物看起來就會是這樣。

「真是亂來，怎麼把耶穌的門徒畫成三教九流的人物。」有人抱怨道。

這類批評令卡拉瓦喬發笑。「他們以為在漫天塵土的道路上奔波了一

整天會是什麼樣子？如果看到一個死去的朋友突然復活會怎麼反應？我已經畫過以馬忤斯的晚餐，就像那件事真的發生過一樣，所以你可以相信它。這不就是重點所在？」

卡拉瓦喬一輩子被人指責惹事生非，但有多少人能像他一樣耐心坐著，研究光線怎麼穿透水罐產生光澤，觀察蘋果上的黑點，或老人額頭上的皺紋？卡拉瓦喬看得非常久、非常深入，甚至他也分辨不出究竟是看到，還是觸摸到眼前的事物。

如果他按照人們對畫家的期待來畫神聖場面，那就像說聖人從來不打嗝，從來不抓屁股？要他這樣畫他也可以。他可以畫得完美無瑕，畫一顆亮麗的蘋果，但他覺得這樣畫很無聊。

「你這個人的麻煩，」基里亞科·馬泰伊（Ciriaco Mattei）有一次替卡拉瓦喬繳完贖金，再次把他從監獄拉出後對他說：「就是你只活在眼前這一刻，從來不設想後果。」

卡拉瓦喬本來要說「謝謝你」，但脫口而出的卻是：「你建議我還可以去哪裡混？」

獄卒和守衛暫停他們的骰子遊戲。

「喂，喂，」囚犯又在大叫。「聽我說。」

「閉嘴。」獄卒對著他喊。

「幫我帶一點宵夜，我會教你贏骰子的祕訣。相信我。等我講完，保證你每玩必贏。」

獄卒和守衛交換了一個眼神，守衛點點頭。卡拉瓦喬的耳朵貼在牢房門上。腳步聲和鑰匙的叮噹聲越來越近。

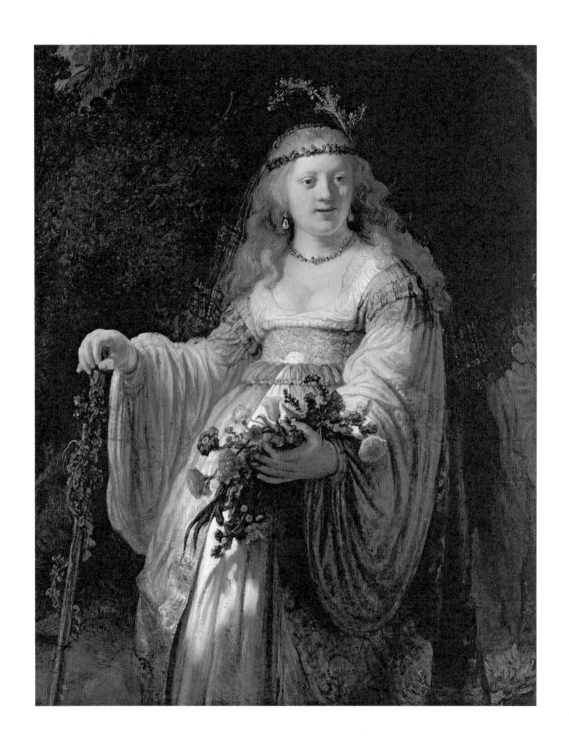

田園牧歌式裝扮的莎斯姬亞・凡・厄倫堡
*Saskia van Uylenburgh in Arcadian Costume*

1635

# 31

## 花仙女
### *The Flower Girl*

林布蘭 Rembrandt

他父親希望他去萊登（Leiden）唸大學，他去了，但沒有唸太久。十八歲的林布蘭·凡·萊恩只夢想著一件事：培養自己成為畫家。

林布蘭在尼德蘭共和國長大。這個國家在他出生前便已脫離羅馬天主教會。在義大利，像卡拉瓦喬這樣的藝術家不愁沒工作做，光是幫教堂作畫就做不完了。相反的，荷蘭人喜歡乾乾淨淨的教堂，沒有令人分心的雕像或繪畫。

在荷蘭人的家裡又是另一番光景。藝術收藏家會在自家牆上掛畫，聖經故事，原野風景，具有啟發性的歷史事件，花瓶，水果籃等。還有肖像——自己的肖像，孩子的畫像，或父母、朋友等人像。林布蘭意識到，如果他想靠藝術謀生，他一定得擅長畫肖像畫。

他還學到了另一件事，所有藝術家都應該去義大利遊歷一番。為什麼呢？很簡單，義大利有最好的藝術，不是嗎？「咱們走著瞧，」林布蘭心裡想。「而且，為什麼我要畫得跟義大利人一樣呢？」他攬起一面鏡子自照，想讓自己的臉看起來陰沉又俊美。唉，做不到就是做不到。乾脆對自己擠眉弄眼，吐舌頭。

「你以為你只有一張臉嗎？」他挑戰自己的鏡中形象。「狗屁。你有十張、二十張、一百張臉。誰需要去義大利找臉孔？」林布蘭雖然不想去義大利，但他注意到了，最偉大的義大利藝術家，像米開朗基羅、達文

西，都以名而非姓傳世。那沒問題，這個他也會，以後就直接在畫作上簽「林布蘭」就好。不消多久，人們就不會再問「是哪個林布蘭？」

林布蘭搬到阿姆斯特丹。他在這座繁華的城市名氣越來越大，有頭有臉的人物，排隊等著他來畫肖像。包括商人尼可萊斯・魯茨（Nicolaes Ruts），他與俄羅斯做貿易而致富；還有在外科醫師公會授課的杜爾博士（Dr. Tulp）。在林布蘭筆下，杜爾博士解剖著一具屍體，其他外科醫生在一旁看得入迷。

林布蘭的肖像的確有特別之處。他似乎能透過模特兒的眼神捕捉到他們的內心思緒，因開心而加倍明亮，或因悲傷的回憶而壟罩哀愁。對於林布蘭來說，每一張臉都值得玩味，無論相貌平凡或美若天仙。即使他畫的是自己的父母，他也體會到每張臉後面難以言喻的深度，不論對這個人已經多麼熟悉。

高貴的衣著，莊重的神情，大多數人都希望自己的肖像是這個樣子，但也未必一定如此。如果客人喜愛角色扮演，扮成軍官，或裹頭巾的土耳其王子，林布蘭有一整箱的異國服飾任君挑選，盔甲，珠寶，各式各樣的華服首飾，足以令客人眼睛一亮。

「我喜歡這件禮服。」莎斯姬亞大叫。

年輕的莎斯姬亞是亨德里克・凡・厄倫堡（Hendrick van Uylenburgh）的親戚，這位藝術經紀人幫林布蘭行銷他的作品。莎斯姬亞是林布蘭最好的模特兒。而且從1634年6月起，也就是一年前，她成為林布蘭的妻子。他

期待不久後他們就有孩子，到時候這些扮裝遊戲也得停下來了。

「我是埃及豔后克莉奧佩特拉。」莎斯姬亞大聲說。

「不不不，你不是。你是羅馬的春天女神弗洛拉。」

「哦，拜託，林布蘭，我不想再當弗洛拉了。」

「呃，我想要你當弗洛拉，弗洛拉很好啊。」林布蘭已經畫過莎斯姬亞扮演弗洛拉，那張畫一完成就賣出去，還賣了個好價錢。古羅馬神話配上現代美麗臉孔，聽起來就是個成功的組合。也許再多一點甜言蜜語就可以打動她。「你看起來比羅馬女神還漂亮。」他大聲對她說。

第二天早上，果不期然，莎斯姬亞已經在工作室就位，打扮成弗洛拉。

「來，站在這裡，」林布蘭引導她到好位置，陽光從窗戶射進來，打在連身裙的金色刺繡上閃閃發光。「表情別那麼嚴肅。」

「但我是女神，不是嗎？」

「那我是……」林布蘭挑了幾枝帶葉的枝條，那是今早他特別從市場裡買回來的花束，他把枝葉插在自己的頭髮上。「我是……」也插在領口和衣袖裡。「我是……」

「停啦，你看起來很蠢呢。」

「好吧。」林布蘭把自己恢復原狀。「別玩了，還有工作要做。」莎斯姬亞的頭髮沐浴在陽光下美極了，他想摸摸它。

「等一下。」他揮舞著一枝嫩葉。「就這樣，漂亮。」他輕輕把嫩枝插入她的金髮裡，彷彿是一支昂貴的鴕鳥羽毛。

「好，現在不要動。」

莎斯姬亞忍住不笑。她注意到林布蘭領口上有一隻蜘蛛，一定是從剛才那些葉子上跑出來的。她一邊盯著牠，黑黑的小昆蟲一路爬到他的後腦杓。

林布蘭正揮舞畫筆，酣暢淋漓。

「臉看前面。左臂低一點。就這樣……都準備妥當了。嗽呵。」

# 阿姆斯特丹
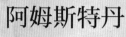

## 荷蘭（十七世紀）

十七世紀是阿姆斯特丹的黃金時代。作為全世界最重要的貿易中心，各式各樣的商品都在這裡交易。強大的荷蘭東印度公司興建造船廠和倉庫；貿易商的豪宅座落在新開鑿的運河沿岸，他們在家中展示自己的藝術收藏品。

### 走水路更便捷

阿姆斯特丹成長快速。1625 年起，新運河和新建築興建前都經過仔細規劃。運河提供了四通八達的交通網絡，並將城市劃分為不同的區域，以橋樑相接。

### 林布蘭的教堂

老教堂（Oude Kerk）是阿姆斯特丹最古老的教堂，林布蘭和莎斯姬亞的四個孩子都在這裡受洗。四個孩子中只有提突斯順利長大成年。1642 年莎斯姬亞安葬於此。

### 啓航

商船從河口的艾伊灣駛出，航向世界各地，貿易使阿姆斯特丹成為名符其實的國際城市。荷蘭貿易商建立的殖民點遍及非洲、美洲、中國、印度、東南亞和塔斯馬尼亞。

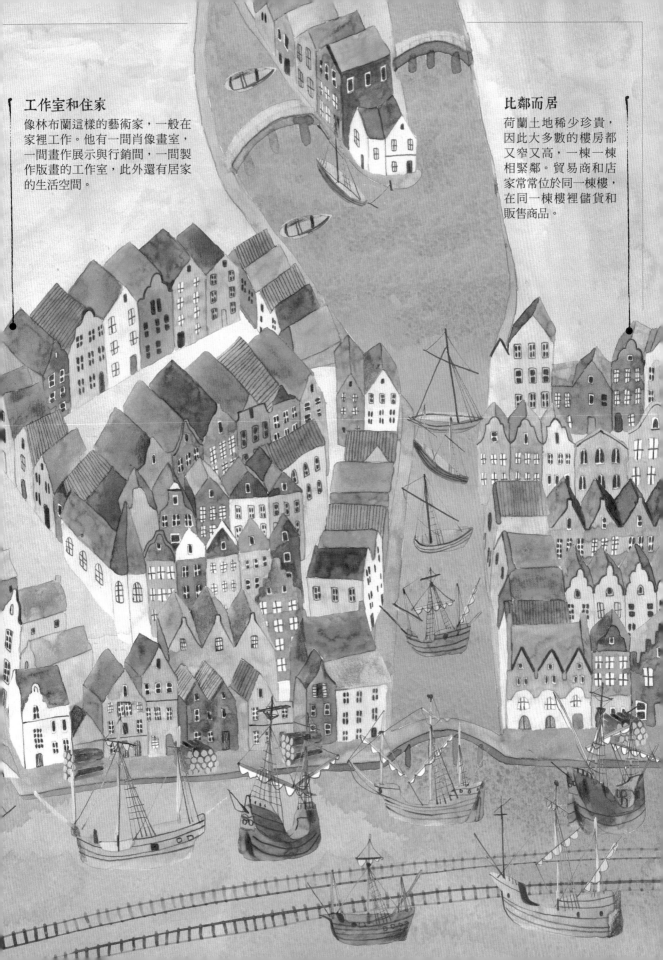

**工作室和住家**

像林布蘭這樣的藝術家，一般在家裡工作。他有一間肖像畫室，一間畫作展示與行銷間，一間製作版畫的工作室，此外還有居家的生活空間。

**比鄰而居**

荷蘭土地稀少珍貴，因此大多數的樓房都又窄又高，一棟一棟相緊鄰。貿易商和店家常常位於同一棟樓，在同一棟樓裡儲貨和販售商品。

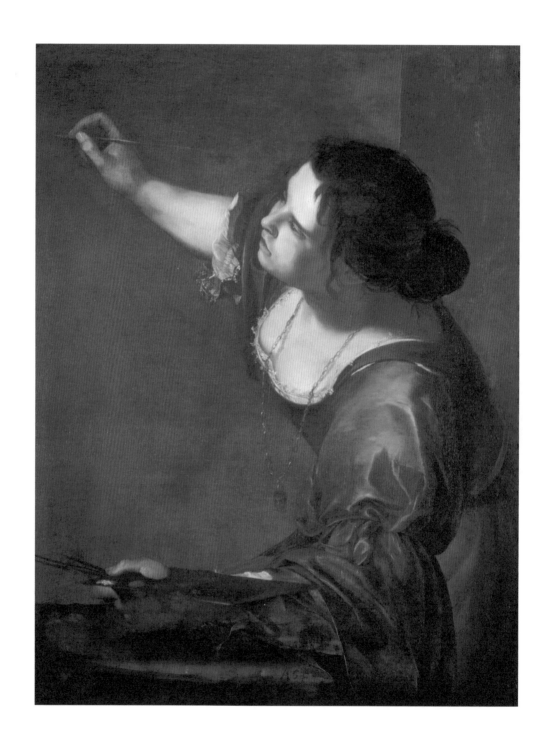

作為繪畫寓言的自畫像
*Self-Portrait as the Allegory of Painting*

1638-39

# 32

## 繪畫就是我
### *Painting Is Me*

阿爾特米西亞・真蒂萊斯基 Artemisia Gentileschi

陰冷，潮濕，狹窄，骯髒的街道。倫敦在阿爾特米西亞・真蒂萊斯基眼裡，實在一點都不迷人。但她現在在泰晤士河畔的皇宮裡，大理石壁爐裡的柴火正熊熊燃燒著。

「國王陛下很快就過來，」一名侍者過來通知她。已經是今天第五次或第六次通知來了，這是1639年的一個冬日。阿爾特米西亞再度走向火爐取暖。

自她從拿坡里渡海前來，查理一世便十分欣賞她的作品。他想購買一幅畫作為王室收藏。阿爾特米西亞一開始喜不自勝，但她現在只覺得惱怒，國王已經讓她等四個小時了。

「你認為我只是個藝術家，所以可以讓我這樣一直等，」阿爾特米西亞想當面告訴國王。「唉，算了。」她要是說得出這些話就好了。各種台詞隨著她盯著燃燒的烈焰，不斷在腦海裡翻滾。

想像中的叱罵越來越激烈，查理一世的形象在她腦中和國王身邊位高權重的大臣混為一體，他們都曾到過她父親的工作室求畫作。阿爾特米西亞的父親奧拉齊奧・真蒂萊斯基（Orazio Gentileschi），是拿坡里一位享有盛名的畫家，他作品中的宗教場面充滿了戲劇性明暗對比。「太出色了，不愧是卡拉瓦喬的真正接班人。」贊助人讚嘆道。卡拉瓦喬已經逝世十年了，但他的畫風仍然十分流行。

　　奧拉齊奧察覺到女兒是個深具天分的藝術家。隨著她逐漸長大，他把自己的知識都教給她。阿爾特米西亞還記得父親如何說服客戶跟她訂畫。「我目前忙得不可開交，如果閣下急著要這幅畫，我誠摯推薦由小女來承擔這份工作。」

　　「您的女兒是『藝術家』？」

　　他們都會這麼說，而她會行屈膝禮和微笑。贊助人目瞪口呆看著奧拉齊奧，彷彿他剛才說的是：「我女兒騎著巫婆掃把飛上月球」。但這嚇不倒她。

　　在奧拉齊奧眼中，阿爾特米西亞有時把卡拉瓦喬那一套發揮得太過頭了──太多戲劇性、太官能性。她畫聖經故事裡的女英雄朱蒂絲砍斷赫羅弗尼斯的頭顱，朱蒂絲的劍切入那個可憐男人的脖頸，血濺得到處都是。不過也許她的做法沒錯，當時暴力、煽動性的畫作可是十分搶手的。

　　阿爾特米西亞變為一位成功的藝術家。紅衣主教、貴族、富有的律師，競相蒐購她的畫作，也不在意她大聲和他們爭論：「想想你們認得的名藝術家裡，告訴我，女性有幾位？十位？五位？只有一位？為什麼會這樣呢？」

　　畢竟，阿爾特米西亞想了又想，繪畫裡的確不乏女性啊。聖母瑪利亞，裸體的女神，還有爭奇鬥豔的貴夫人。那麼，為什麼就不能由女性來作畫？她證明了女人辦得到。這並不是件容易的事，但她勝任愉快。

　　她認識一些贊助人喜歡寓言式的繪畫。寓言意味著「將一件事以另一種方式來表達」。譬如，藝術家想表達「真理」，但這個概念看不見摸不到，因此就借用具體的人物來表現。這麼一來，可以透過一個肌肉賁張的舉重者來表現「勇氣」；而彈豎琴的女子可代表「音樂」。通常，「繪畫的藝術」這一主題會以一位美麗的女子來表現。畫面上還會有第二個人物，即藝術家（當然是男性）驕傲地注視著她。

　　阿爾特米西亞決定她要畫得不一樣。她的寓言畫只會有一個人，「我就是藝術家，我也是『繪畫的藝術』。」

試過幾張草稿之後，她找到了畫自己在作畫的方式。她調整好鏡子的位置，以便從側面看到自己，拿著畫筆的手正伸向畫布。她不想讓自己看起來完美無瑕，作畫實際上是會搞得髒兮兮的工作。她的袖子捲起，頭髮看起來有點亂，這有什麼不對嗎？「男人都以為，女人唯一擅長的繪畫就是在自己臉上化妝。」但是，這幅畫就是查理一世看中的收藏品。

壁爐台的銀鐘撞了一聲鐘響，又半小時過去了。爐火只殘存餘燼。阿爾特米西亞冷得瑟縮。

「你們英國人根本是野蠻人。」她對自己生悶氣。「你們讓我乾等，你們唸不出我的名字，你們的食物根本難以下嚥，你們的天氣糟透了。你們……」

阿爾特米西亞的怒氣被開門聲打斷。一隻小狗跑進來，盯著她看，可愛極了。她蹲下來，摸摸牠的鬈毛。她抬起頭時，國王出現在她的面前。

「親愛的女士，」國王向阿爾特米西亞伸出手，將侷促不安的她扶起。「您撥冗前來拜訪，讓朕倍感榮幸。」

「哈，」阿爾特米西亞心想：「諂媚對我一點用也沒有。」不過，她露出最甜美的微笑，做出最謙遜的曲膝禮，向國王答道：「陛下，這是我最大的榮幸。」

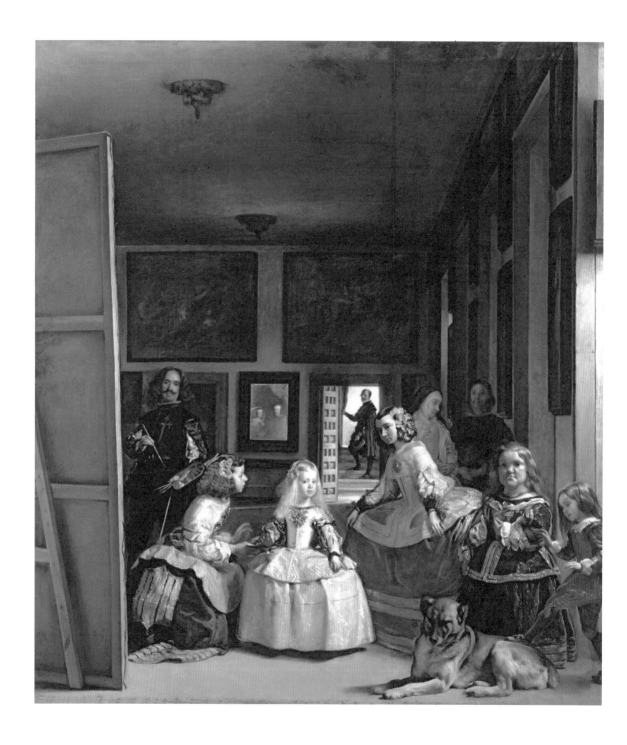

侍女
*The Maids of Honour*

1656

# 33

## 早安
### *Good Morning!*

迪亞哥‧委拉斯奎茲 Diego Velázquez

　　「唉喲，」迪亞哥‧委拉斯奎茲跳起來。他的筆在自己的額頭上畫了一道，其實是畫中肖像的額頭，他自己在畫裡畫這幅作品，站在王室家族的巨幅油畫旁邊。他轉過頭，五張臉一齊抬頭看著他。小公主瑪格麗塔‧德雷莎（Margarita Teresa），帶著她的宮內女侍伊莎貝拉‧阿古斯提娜、瑪麗亞‧阿古斯提娜，還有她們的侏儒玩伴瑪麗亞和尼可拉斯。

　　「早安，委拉斯奎茲先生。」眾女孩齊聲唱道。

　　「我們的畫像什麼時候會好？」小瑪格麗塔‧德蕾莎問道，黑色的眼珠盯著他看。

　　委拉斯奎茲雙手交插，後退一步看著畫布。「快了，」他承諾，「就明天，明早。」

　　「噢，」瑪格麗塔‧德雷莎跺腳，「你每次都說明早。」女孩們轉身跑開，一邊咯咯大笑。

　　委拉斯奎茲為西班牙國王菲利普四世（Philip IV）繪製肖像時，只有二十四歲。「從現在起，」國王宣布，「我只給委拉斯奎茲畫肖像。」一直到國王過世，委拉斯奎茲都是最受喜愛的御用藝術家。他變成國王的朋友，以及有身分地位的朝臣。在塞維亞（Seville）的阿爾卡薩宮（Alcázar Palace），菲利普國王留給他一間大工作室。國王定期過來探望工作中的委拉斯奎茲，欣賞牆上的畫作，或是跟他聊聊天。

「啊，」國王走下階梯時會嗅一嗅。「新的油畫。」他搓搓手，「今天有什麼新東西讓我看？」

國王在公開場合從來不笑，大家聽過他笑的場合只有兩次。「你會以為看見一尊雕像。」人們都這麼開玩笑。不過跟委拉斯奎茲在一起，菲利普國王可以很放鬆。親近歸親近，畫家還是很難對國王說：「抱歉，今早我忙得很。我們改天再聊好嗎？」有時他也懷疑，自己究竟要怎麼完成那麼多皇室和宮內成員的肖像畫要求。

1656年，委拉斯奎茲和菲利普四世都已經是中年人了。國王似乎深深為國事煩擾，當英國國會通過決議將查理一世斬首，尤其令他感到悲哀。現在，西班牙正與英國交戰，而且西班牙載滿寶物的船隻常常遭受攻擊。「國王需要一些激勵來重新振作。」委拉斯奎茲暗自決定。

在工作室裡，委拉斯奎茲準備好一張巨型畫布。布用木製的框架繃緊釘好，擱在一具畫架上。現在的大型油畫畫布也是這麼製作的，不再釘在牆壁上或木板上。即使是最大尺寸的畫布，也能輕鬆從一個房間移動到另一個房間。一幅以王室孩童為主題的大型肖像畫，肯定能給國王一番驚喜。

「抓到你囉。」國王和王后一定是悄悄進來，他們就站在委拉斯奎茲後面。國王拍拍委拉斯奎茲的肩膀。「在計劃什麼傑作？來吧，說來給我們聽聽。」

委拉斯奎茲頭腦飛快動了起來。「啊，是的。事實上，陛下您將會親自計設這幅傑作。我所做的不過是把它複製出來而已。」

國王一頭霧水，還來不及回話，工作室另一頭突然又一陣騷動。公主和她的玩伴爭相跑來，後面跟著褓姆，一名保鏢，和一隻老老的大狗。

「陛下可否費心以藝術的方式來安排現場？……」委拉斯奎茲建議道。

「太好了，太好了，」菲利普國王忙著發號施令。「站在這裡，瑪格麗塔，女孩們排成一排。」

孩子們終於都安頓好位置。瑪格麗塔・德蕾莎站在正中間，女侍分立

兩側。侏儒瑪麗亞知道委拉斯奎茲先生要跟她們玩什麼把戲。「噓，別鬧了。」她低聲對尼可拉斯說，這孩子還停不下來，忙著跟狗玩。

「我也在畫裡耶，在畫裡。」尼可拉斯喊道。

「小朋友。」菲利普國王雙手一拍。「我有個好主意。我們來玩活雕像，誰可以一直維持不動就有獎品。預備，開始。」

委拉斯奎茲開始快速素描。兩分鐘過去。三分鐘。她們不可能停太久。走廊傳來吱吱作響的腳步聲，有個人正逐漸走近，準備打擾他們。喀吱，喀吱，喀吱。

「陛下，」是個男人的聲音。「冒昧打擾您，但事發突然。又有一艘大帆船被英國人攔截了。」

菲利普國王臉上愉快的表情隨即消失。他登時看起來老了好幾歲，心力交瘁。

「我馬上就來。委拉斯奎茲，明天我們同一時間再來一次。」

皇家人馬在一陣沙沙作響的絲綢聲和咔噔咔噔的腳步聲中離去，老狗蹣跚尾隨在後。委拉斯奎茲走到他的畫布前，這張畫簡直就像船帆一樣大。正是如此，這幅畫將要啟航，每回他站在一張新畫布前，那股感覺便頓時湧現。一段新航程即將展開的感覺，既興奮，又戰戰兢兢。你永遠不確定最終它會把你帶往哪裡。而此刻，他又回到獨自一人，工作室裡鴉雀無聲。現在，就是啟航的時刻。

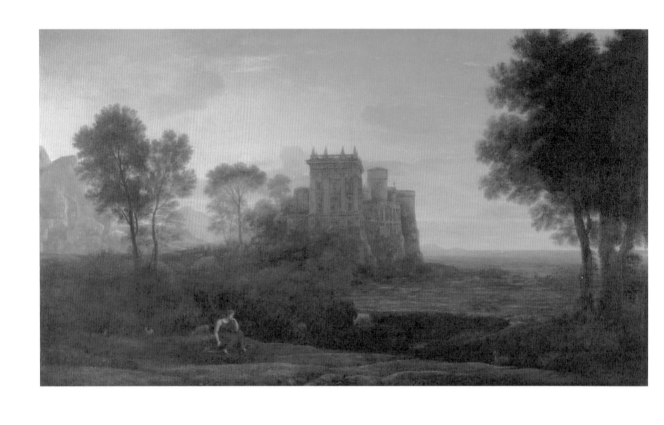

丘比特宮外有賽姬的風景（被施魔法的城堡）
*Landscape with Psyche outside the Palace of Cupid (The Enchanted Castle)*

1664

# 34

## 想像你在那裡
### Imagine Being There

克勞德．洛漢 Claude Lorrain

　　賽姬躺在沾滿露水的草地上，睡著了。她醒來時，天色已轉昏暗。她置身在一片空地，四周有高大的樹木圍繞。在樹木與樹木之間，一座宮殿拔地而起。這座奇特的建築瑰麗異常，肯定不是人類所建造的。暮色中，宮殿散放著光暈。賽姬站起來，不由自主地朝著宮殿入口走去。從門縫裡，她瞥見象牙白的天花板和金色柱子。她有勇氣走進去嗎？……

　　那就是克勞德一直尋尋覓覓的東西。他闔上這本故事集。在工作室另一頭，一大張空白的橫幅畫布已經立在畫架上等著他。差不多也該進行要給羅倫佐親王的新畫作了。

　　「這次你要畫什麼給我？嗯，讓我想一想。」羅倫佐親王是克勞德的贊助人，他一邊來回踱步。「我知道了，就是希臘古老傳說裡的丘比特和賽姬（Cupid and Psyche）。濃密的樹影，日落時分……」

　　克勞德以風景畫聞名於世。當然，畫風景畫的畫家很多。克勞德喜歡像提香這類威尼斯畫派的風景畫，用深邃、夢幻的藍色表現遠山和海洋。不過，沒有其他畫家會比克勞德更擅長以輕柔的光線和陰影來布滿整個畫面。站在他的畫前，你可以感覺得到陽光的暖意，和樹蔭的清涼。

　　「你知道你的畫特別的地方嗎？」羅倫佐親王說：「你的畫讓我覺得好像我就在畫裡，走進原野，凝視遠方的天際線。這些畫同時又具有一種魔法，好像童話故事。」不過，親王有時也猶豫不決。「也許日出會比日

落好一點？你看怎麼樣？總之，我把全權交付在你這雙妙手上。」

克勞德出生於法國東部的洛林區（Lorraine）。但在過去五十年間，他大部分的日子都在羅馬度過。羅倫佐親王不是第一位賞識他的人，西班牙的菲利普國王已經買下至少七幅他的畫作，教皇烏爾巴諾（Pope Urban）也熱愛他的畫。全歐洲的藝術收藏家為了克勞德的畫，競逐得不可開交。

今天，在他自己的工作室裡，克勞德沒有想到他們。盤據在他腦海裡的是他的年輕時代。那時候，他習慣在天色仍一片漆黑時便起床，走路到羅馬附近的鄉間。他會花一整天的時間在素描本上畫畫，用紅色、黑色、白色粉筆在藍色紙上快速寫生。樹木，田野，山谷和丘陵，城市在遙遠的地平線彼端，隱約看得見教堂和古代廢墟的線條。

通常他唯一遇到的人，是看顧羊群吃草的牧羊人和牧羊女。克勞德每次翻閱舊寫生簿，羊鈴的搖晃聲就在他耳邊響起，還有夜鶯在灌木叢裡的歌唱。黎明和黃昏，向來是他最喜愛的時刻，它們本身就具有某種神祕性，光線輕柔地變化，或漸亮，或漸暗，樹木的味道蒼翠而清新。

他作畫時會靠在樹幹上，完全把時間拋諸腦後。隨著太陽升得更高，點點金光穿透繁茂的枝葉，光線透過搖曳的枝幹點點閃爍。覺得餓了的話，他就從包包裡拿出點心。克勞德十二歲剛到羅馬時，就是在糕點鋪做點心。要做出好吃的點心不是那麼容易，需要有技術——就像一幅真正好的油畫——怎麼把各種材料配在一起，還要保持手感輕盈、穩定。

今天，他拿出幾本舊寫生簿。是了，裡面就有這張樹木的畫，樹葉細膩如羽毛，陽光從葉縫間穿透。

還有一張，有廢棄的城堡，另一張

是在城裡畫的，一幢教皇親戚的宮殿。這些都是他的素材。他把筆蘸一蘸調稀的棕色，開始在畫布上作畫。丘比特的城堡會在邊邊，不，放在中間會更好，四周樹木環繞。這是一個遺世獨立的地方，不食人間煙火……他會加入幾座山來暗示這點。這些石頭的寫生可以拿來用，他會將岩石放大一些。

　　還少了某樣東西。某種會令人想起遙遠地方，想到冒險和未知的東西。他回想起曾經住過一段時間的拿坡里，那邊的海美極了，尤其是黃昏。豆大的帆船，像幽靈一樣朝著夕陽的方向航去。

　　明天他會再翻出一些寫生本，裡頭有牧羊女，還有古代花瓶上的女神。他走向窗邊，推開窗板。溫暖的陽光迎面灑下。

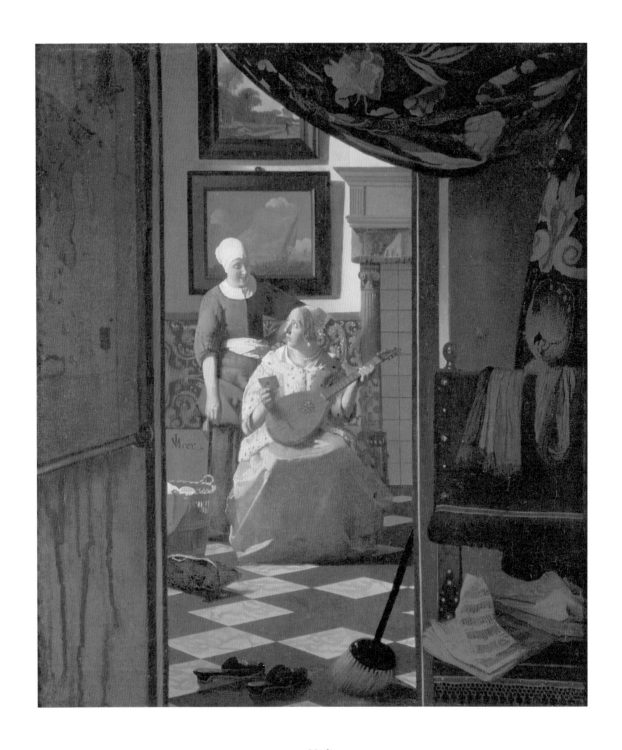

情書
*The Love Letter*

約1669-70

# 35
## 你看得越久
### The Longer You Look

約翰尼斯·維梅爾 Johannes Vermeer

　　新的放大鏡比舊的來得更大。約翰尼斯·維梅爾把鏡片架在木框上，維持一個手臂的距離。透過鏡片看到的景物令他著迷，除了更清晰，也變得很陌生。他盯著女傭擱在門口洗衣籃裡皺巴巴的白色床單。放大鏡把床單上的摺痕變成了崎嶇的深谷，白得像陽光照映下被雪覆蓋的群山。維梅爾並沒有真的見過高山。從台夫特（Delft）放眼望去，平坦的荷蘭原野直直延伸到地平線的盡頭。

　　今天他又有畫畫的新靈感。早上他穿過門廊進入屋子後方的起居室，在光線不足的門廳裡，他停下腳步，那裡總是有點零亂。從走廊望過去房間看起來很空，女傭一定是在附近打掃，她把外出鞋脫在門外，拖把也擺在那兒。妻子的魯特琴就擱在扶手椅上。壁爐台上有一封信，十分搶眼，也許又是一張待付的帳單，最好別理它。

　　維梅爾同樣也對鏡子著迷。他轉身離開房間時，看見鏡子裡的自己，他頓時有種滑稽感，裡面那個人他好像從來沒有仔細瞧過。從鏡子裡，他凝視著棋盤狀黑白相間的大理石。房間就像是一個空舞台，等待著演員進場，開始他們的表演。其中

一位演員會拿起魯特琴,另一位帶著那封信過來,一封神祕的信,那是情書。場景逐漸在他腦海裡成形。

「約翰尼斯,約翰尼斯。」太太在樓上叫他。

「等一下。」他喊道。

女傭人又出現。她開始清理地板,撢子毫不在意地敲打家具。牆上有一幅帆船航行的油畫,掛得歪歪的。她用手指把它推正,嘴裡始終哼著歌。

我的愛人他是個水手。

航行在藍色的海洋上。

維梅爾心想:他沒辦法把音樂畫出來,實在太可惜了。他決定把畫架放在過道上。這不是最方便的作畫地點,但他可以先從這裡開始。門框,大廳,阻擋冬天寒風的厚重帷幔,壁爐,棋盤格地板……妻子的堂妹卡特琳即將拜訪他們,也許她可以充當拿魯特琴的模特兒,女傭應該也會很開心可以暫時擺脫家務。

維梅爾的新放大鏡是友人安東尼・范・雷文霍克(Antonie van Leeuwenhoek)送給他的禮物。雷文霍克靠著自學,利用火燒與研磨製作出透鏡。上禮拜維梅爾去找他時,雷文霍克正在書房裡做研究,眼睛盯著一塊銅盤做成的儀器。「看看這個,」他把金屬器具推到維梅爾手上,「告訴我你看到什麼。」

維梅爾眼睛往銅盤上的一個小洞湊過去。裡面有一片極小的鏡片,透過鏡頭,他看見一塊綠色的蕾絲網,十分漂亮。他抬起頭,困惑不解。

范・雷文霍克點點頭,「美麗吧,嗯?這只是一片橡樹的葉子,但它是一片你從來沒見過的樹葉。我的顯微鏡,能把這個世界從誕生

以來就一直存在、但至今一直沒被人看過的東西全部揭露出來。」雷文霍克向維梅爾展示透過顯微鏡看到的一隻死蝴蝶是什麼樣子，牠的翅膀其實是由極小的黃色羽鱗組成的。那絲綢般的顏色，在維梅爾的腦子裡縈繞了許多天。

維梅爾早年，和所有野心勃勃的年輕畫家一樣，都想繪製宏偉的歷史場景。但他現在喜歡的東西完全不一樣了——讀信的年輕女性，倒牛奶的女僕。「我們荷蘭畫家最瞭解的東西，」維梅爾向雷文霍克解釋，「就是在我們周圍看得見的生活。林布蘭不是已經向全世界證明這一點了嗎？」

「唉，林布蘭，真是令人感傷。」范．雷文霍克用鑷子把蝴蝶的肚子夾走。不過才最近的事情，1669年秋天，這位偉大的藝術家在阿姆斯特丹過世了。

一個情書場景就足以讓維梅爾忙上好幾星期。他作畫速度非常慢，不停修修改改，直到他覺得臻至完美才收手。他的顏色是一層一層的油彩疊出來的，然後，在此處或彼處，添加珍珠般的光點。

「你的動作就像在說：『是他寄來的嗎？』」當卡特琳問道，臉上要露出什麼表情時，他這樣告訴她。

「我沒辦法整整兩個小時維持那個樣子，約翰尼斯。」到時候她一定會抱怨。

維梅爾看到一隻綠頭蒼蠅在窗玻璃上嗡嗡作響，他想到雷文霍克和他的顯微鏡。這跟繪畫其實沒兩樣，他玩味著，你越深入去瞭解，它們就越顯得神祕，而你就看得越久。

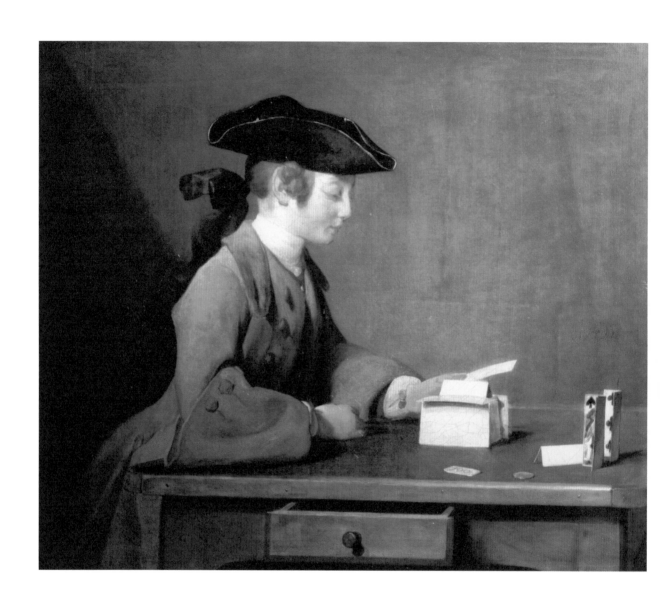

紙牌屋

*The House of Cards*

約1736-37

# 36

## 紙牌屋
### House of Cards

尚·西美翁·夏丹 Jean-Siméon Chardin

　　1736年春天，巴黎一個美好的星期天早上。勒諾爾一家人剛從教堂回來，對十三歲的路易來說，這是他有生以來第一次那麼期待下次再上教堂。他確定會再見到瑪麗。今天，毫無疑問的，她注意到了他。

　　「瑪麗，瑪麗，瑪麗，」他低聲呼喊她的名字。

　　「路易，你在咕噥些什麼？」精明的母親瞪了他一眼。「別把外套脫掉，寶貝。你在夏丹先生面前可要看起來體體面面的。」

　　「媽媽，夏丹先生是誰？」路易懷疑爸媽又幫他安排了什麼不愉快的事情，比如去看牙醫。

　　「夏丹先生？」父親走到窗邊，探頭看外面街上。「夏丹先生可是法國最受人尊敬的畫家，還是皇家學院院士，他是……」

　　「他畫戰爭嗎？還是船難？」路易充滿了期待。

　　「船難，」勒諾爾先生馬上變臉。「夏丹先生的畫，以我們懂繪畫的人來說，稱為靜物。」

　　「靜物？」聽起來一點都不讓人興奮。

　　「路易，靜物畫是以生活中常見的東西做為對象，呃，就像哲學家說的，靜物（still life）本身不具有運動的能力，譬如蘋果、水罐，還有……」勒諾爾先生揮動著手腕，像是在攬一顆看不見的蛋，「還有瓶子和死魚。」

「死魚？噢。」路易一臉嫌惡的表情。

「各位早安，」門口傳來一個愉快的聲音。「親愛的勒諾爾，我聽見我的名字先一步抵達啦。」

尚‧西美翁‧夏丹來了。

他是混血兒嗎？路易分辨不出來。夏丹看起來身材矮壯，有一張大餅臉。他的皮膚粗糙又紅潤，看起來像個園丁。額頭上有一條一條的抬頭紋，眉毛又黑又濃，有慧黠的微笑。

夏丹接過送上來的一杯葡萄酒，但他並不打算在這裡耗上一整天。路易的父母在畫家身旁忙進忙出。夏丹先生會希望路易坐在哪兒？餐桌看起來不錯，有刺繡桌巾，還有上等銀器餐具和水晶玻璃杯。不？就在這張牌桌上。真的？但這只是一張普通的小桌子耶。上面有紙牌啊，勒諾爾先生昨晚和朋友打牌了。紙牌有的折彎，有的磨損了，至少再找一副新的牌吧。不用？哦，好吧，夏丹先生覺得這樣子就好。

夏丹解釋道，他真的不希望給勒諾爾夫婦添任何麻煩。走廊這個位置很恰當，就這面石牆，不用任何掛毯或油畫。高高的那扇窗很好，用不著太亮的光線。在夏丹先生畫素描時，也許路易可以讀本書？

「這樣好了，路易，告訴我，你會不會疊紙牌屋？你的手要非常穩，疊得出紙牌屋的男孩，將來有可能成為神槍手，一樣的技術。」

疊紙牌屋，這是夏丹發現作畫時唯一可以讓男孩子安安靜靜坐著的活動，靜得跟靜物一樣。

「先生，」路易禮貌地發問。「您真的是因為畫死魚而成名的嗎？」

「的確如此，」夏丹點點頭。「我畫的《魟魚》讓我獲得了院士身分。」

「靜物畫是最低階的繪畫」，學院裡的人總是這麼說。但夏丹向他們證明了，靜物畫可以表現得像戰爭場面一樣技藝超群。我們每天看到、觸摸得到的平凡物件，譬如一顆蘋果，一只水罐，透過畫筆都可以表現更深刻的洞見，和更強烈的情感，甚至優於揮劍的傳奇勇士。

現在夏丹想證明，他也能畫人物。他正在素描本上為路易那件厚厚的、上等呢毛外套處理衣袖上的褶痕，為鈕扣和整齊的扣眼繪上陰影。男孩一心專注於他的紙牌屋，完全忘了畫家的存在。

靜止的人，這比靜物更深刻，夏丹心想。為什麼男孩臉頰上有一抹紅暈？他在想什麼，或者在想著誰？

夏丹靜靜微笑著，這不關我的事。他開始畫紙牌。他還要再多畫幾張草稿，才會返回工作室正式開始作畫。昨天晚上這副牌不知傳過了幾手，而這些傑克、國王與王后的小畫像，不知又被寄託了怎樣的希望。

勒諾爾一本正經的「不具有運動能力的事物」的說法讓夏丹不禁莞爾。洋蔥、銅鍋、水果盤、紙牌戲，夏丹喜歡這些平常而沉默的東西。他知道藝術家，而且只有真正的藝術家，有能力讓它們說話。

# 大革命

*Revolution!*

1750 – 1860

　　科學家進行精準的測量、秤重、實驗，企圖找出世界運作的確切原理。至於詩人和作家，則更關注難以捉摸和測量的東西，譬如愛、自由、正義、天才等。這些理念，同樣也激勵著藝術家。而不論他們的意願為何，從1789年的法國大革命，到接下來二十五年間襲捲全歐洲的拿破崙戰爭，他們都避免不了被這時期發生的重大事件所影響。

　　到了1815年，也就是拿破崙在滑鐵盧一役被擊垮時，另一場革命已快速改變了歐洲的面貌。蒸汽機的出現所帶動的工業革命，由工廠製造出來的產品運送至全世界各地銷售，城市快速發展起來。工廠主人創造出令人難以想像的財富，但是工人的日子往往變得更苦。蒸汽輪船出現之後，許多人移民到北美；白人移民藉由鐵路建設開拓了整個大陸。人們變得更常出門旅行，也開始經驗其他地區的藝術和文化。日本藝術家如葛飾北齋的木刻版畫，在十九世紀引發了歐美各國對於日本藝術的狂熱。

　　藝術家目睹持續變化的世界在他們眼前上演。他們面臨的挑戰，是創新、還是把握傳統？在這個革命的年代，兩者看起來都很重要。

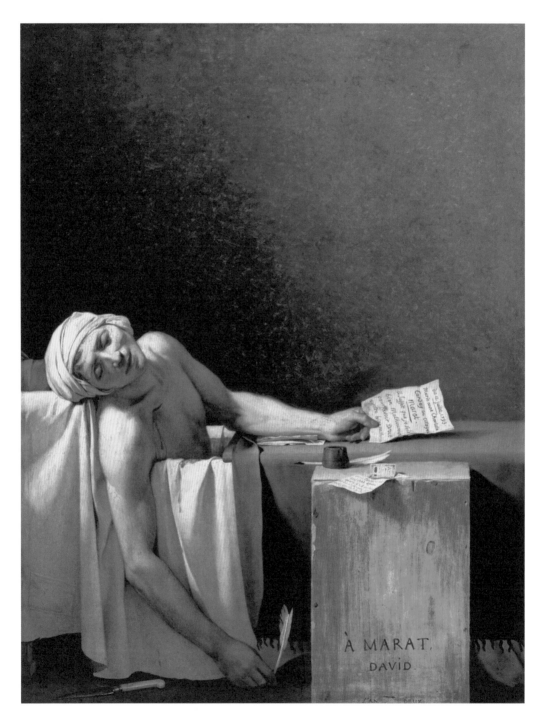

馬拉之死
*The Death of Marat*

1793

# 37

## 風暴與寧靜
*The Storm and the Calm*

賈克-路易・大衛　Jacques-Louis David

「公民大衛，公民大衛。」

是誰在街上大喊？街頭永遠有人在大吼大叫，這回他們又在爭取什麼了？賈克-路易・大衛的臉，在鏡中皺起了眉頭。比畫板上擺著的自畫像，他黑眼珠的眼神更加濃烈。

大衛放下畫板，把筆上的墨水洗掉。晚一點他再來完成此畫。

「公民大衛。」來人是羅伯斯比（Robespierre）的文書官。「有訊息要向您稟報，十萬火急。」羅伯斯比是大衛的朋友。他是革命運動裡實力堅強的人物之一，推翻了路易十六的王朝。當羅伯斯比說話時，每個人都恭敬聆聽。

「上來說吧，」大衛喊道。他把窗戶關上。

大衛出生在巴黎。巴黎向來不是一座祥和的都市，尤其最近，只要一走到街上，便能感受到一股暴戾之氣蠢蠢欲動，隨時都可能爆發。現在，唯一能控制巴黎局面的人就只有羅伯斯比。他具有鋼鐵般的意志。

一月時，民眾聚集在革命廣場，目睹路易十六被送上斷頭台。國王密謀引入外國軍隊，試圖復辟重登王位。「叛賊必須死。」羅伯斯比下令。大衛記得在那可怕的利刃落下前，萬頭鑽動的群眾全都安靜下來了。國王的腦袋涮一聲掉進籃子裡……喔，群眾歡呼起來。革命萬歲！

已經有很長一段時間，法國王室只顧著在宮廷中和貴族階級宴飲作

樂，無視子民的生活困頓和飢餓。這種事絕不容再度發生，現在人民已經
當家作主了，羅伯斯比和其他領導人會恪遵革命的正確路線。過去的日子
裡，國王和貴族花錢僱用藝術家來為他們打理門面，讓他們看起來很有權
勢，藝術家也只能聽命行事，那種日子也已經結束了。大衛想為革命服
務，畫家必須說出真相。

羅伯斯比的使者紅著臉站在門口，他一口氣爬上樓梯，還喘著氣。他
把信交給大衛，是關於尚-保羅‧馬拉（Jean-Paul Marat），大衛對他很熟
識。他不敢相信眼前的消息，馬拉「死了」？傳信人點點頭。大衛看出對
方眼神裡的狡猾，他想觀察大衛得知這個消息的反應。大衛轉身過去。

幾天前大衛才拜訪過馬拉家裡，馬拉一如既往埋頭於寫作。他的文章
為人民福祉發聲，激發了勇敢和高尚的行動。信中寫道，馬拉被人謀殺
了，而且死於一年輕女性夏洛特‧柯黛伊之手，凶手已經被捕入獄。她為
什麼要這麼做？她是否想過，她手裡那把一刀斃命的菜刀，可能改變了整
個革命的進程？

不久前，大衛才收到革命政府的公文，邀請他為馬拉畫一幅畫。這幅
畫將會懸掛在國民議會廳裡，鼓舞人民的領導者。他一定會畫這幅畫，還
有什麼更好的方式可讓藝術家為革命服務的嗎？人民必須記得發生過的
事，沒人可以忘記這些事。

他去教堂弔祭馬拉，馬拉的遺體停放在那裡，等待
安葬。教堂外是尋常的夏日，但在教堂裡，陰濕、泛
綠的光線有如死者慘白的臉。馬拉看起來很祥和。夏洛
特‧柯黛伊一刀刺向他時，他在想什麼？他經常一邊
泡澡，一邊寫作，因為熱水加上燕麥粉可以緩解
他的濕疹毛病。

大衛想起自己年輕時也畫過的古代傳
奇英雄場面。大革命還沒發生前，人們覺得
身為畫家就應該畫這種畫。你可以選擇一個激動人
心的時刻，充滿激情和崇高理想的場面，但人物必
須穿著古裝。

他現在要畫的馬拉會很不一樣，要展現的是
一位現代英雄之死。他該不該畫揮刀的夏洛特‧
柯黛伊、和馬拉無助地伸手抵抗？不，他要畫的場景
是接下來的一刻，馬拉嚥下最後一口氣。一名男子倒在普
通的浴缸裡，手中仍握著筆，胸口淌著鮮血。人民之友寫作的地方，並不
是一張漂亮昂貴的書桌，僅僅是一只舊木箱。

大衛在畫馬拉的臉孔時，他想像自己在聽馬拉說話，就跟昔日一樣。
「朋友，我一直在回想那一刻，國王被斬首後，巴黎街頭顯得那麼平靜，
人民如此安靜。」

大衛就是要畫出這個時刻。發生了一件連做夢都想不到能親身經歷的
大事，一種不真實的寧靜感。那一刻，你意識到生活和以前再也不會一樣
了。

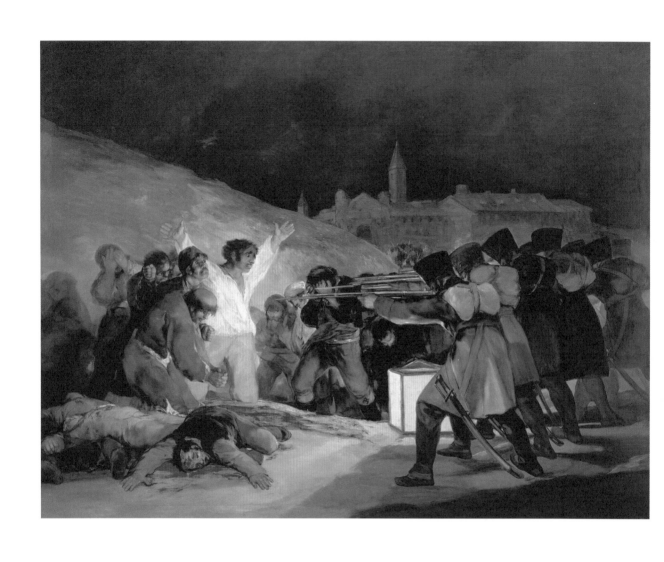

1808年5月3日（馬德里捍衛者的槍決）

*The 3rd of May 1808 (Execution of the Defenders of Madrid)*

1814

# 38

## 沒有人是英雄
## No Heroes

法蘭西斯科·哥雅 Francisco Goya

尚-保羅·馬拉死於1793年，全歐洲的國王和貴族都焦慮關注著法國發生的事情。接下來會輪到他們嗎？法國大革命像一頭怪獸，會吞噬沿途經過的所有東西。1794年，羅伯斯比也被送上斷頭台的消息傳來，畫家賈克-路易·大衛被囚禁。到了1799年，一個名叫拿破崙·波拿巴（Napoleon Bonaparte）的年輕軍官發動政變掌握了政權。

西班牙的宮廷畫家法蘭西斯科·哥雅，卻暗自為法國大革命感到激動。他的國家也在高聲呼籲一個全新的開始，但他還在為國王卡洛斯四世（King Charles）和他的朝臣畫肖像。如果脫掉他們的綢緞衣，拿掉他們的撲粉假髮，他們其實跟一般人無異，真的，他們一樣有見不得人的念頭和怪異的癖好。

西班牙國王卡洛斯對打獵比對治國更熱衷。身邊的顧問告訴他：「法國大革命會自行內耗殆盡。」砰！國王扣下手中的獵槍，一隻鷓鴣落地。哥雅畫下身穿獵裝的國王，一臉豪氣，身旁的

愛犬抬頭仰望主人。

再來看看法國。拿破崙的實力越來越堅強，1804年他為自己加冕為皇帝，賈克-路易‧大衛再度獲得重用。哥雅聽說他畫了一張巨幅的拿破崙加冕圖。每個地方的人都在談論新皇帝，這個人從小小的軍官幹起，現在，他率領一支無堅不摧的部隊，擊敗義大利、奧地利、俄羅斯。拿破崙沒有空閒拿著獵槍打鷓鴣。

1807年11月，拿破崙的軍隊進入西班牙。這原本應該是一支友好的部隊。「我們會一起攻入葡萄牙，平分戰利品。」法國總司令承諾。但過沒多久，拿破崙便逼迫卡洛斯國王退位，指派自己的弟弟約瑟夫為西班牙國王。這完全不是哥雅期待的革命。

馬德里的民眾原本不見得多喜歡卡洛斯國王，但他們更不想要一個法國人來當王。1808年5月的一個早晨，數千名馬德里市民襲擊了剛進駐首都的法國士兵。抗爭持續了一整天，夜幕降臨時，法軍已經穩操勝算。他們逮捕任何發現到的人，準備展開報復。黎明前夕，槍決小組開始行動，不管是西班牙的抗爭者或是手無寸鐵的旁觀者，一律格殺勿論。成群的俘虜被押過市街，有工人、醫生、教師、教士、平民百姓，他們面對著生死難料的命運。因為在接下來五年裡，西班牙將陷入一場戰爭。

這段期間哥雅很難作畫。戰爭期間，誰會有閒情逸致請人畫肖像？因此，他開始畫他目睹的可怕景象，和聽聞到的恐怖故事。村民被士兵逐出家園，路邊橫陳的屍體，饑荒、傷者，沒有人向他們伸出援手。

法國軍隊終於被擊敗，從西班牙撤退了。新政府成立。哥雅主動向他們提議：「我想描繪這場戰爭一開始時發生在馬德里的事情。」

他知道大衛畫了一幅馬拉之死，但他不想描繪英雄。「這場戰爭裡我沒看到什麼英雄，」哥雅反省。「我看到暴力，苦難，無助。這裡面沒有英雄主義可言，它根本是無意義的。」當然，政府希望繪畫裡的西班牙人民是英雄，法國士兵是壞人。但是哥雅覺得事情沒那麼黑白分明，誰能分辨一個人做出的究竟是好事或壞事，特別是在戰爭期間？

暗黑的夜裡如果有一盞燈，通常會令人放心。但那天晚上，士兵們點著大燈，卻是為了看清楚以便射擊。被他們射殺的人根本搞不清楚發生了什麼事。一個農夫摸黑回家，他的鋤頭扛在肩上。士兵說他攜帶武器。「你說什麼？」他舉起雙手，油燈照亮了他的舊襯衫。

哥雅盯著手裡的畫筆，一支他最喜歡的畫筆，戰爭期間他也一直妥善保存著它。他曾經用它來畫國王卡洛斯漂亮的金色背心。「聰明極了，真好。那種閃亮的效果真迷人，」哥雅一出手便令國王印象深刻。

聰明。聰明又怎樣？

也許那男人的妻子前一天幫他洗了襯衫，當天早上他穿上新襯衫時特別開心。天黑了他還沒有回家，也許她一直擔驚受怕。這個男人是英雄嗎？他只是在不對的時間出現在錯誤的地方？哥雅猶豫著無法決定。白色顏料的光澤，在筆尖閃耀著。

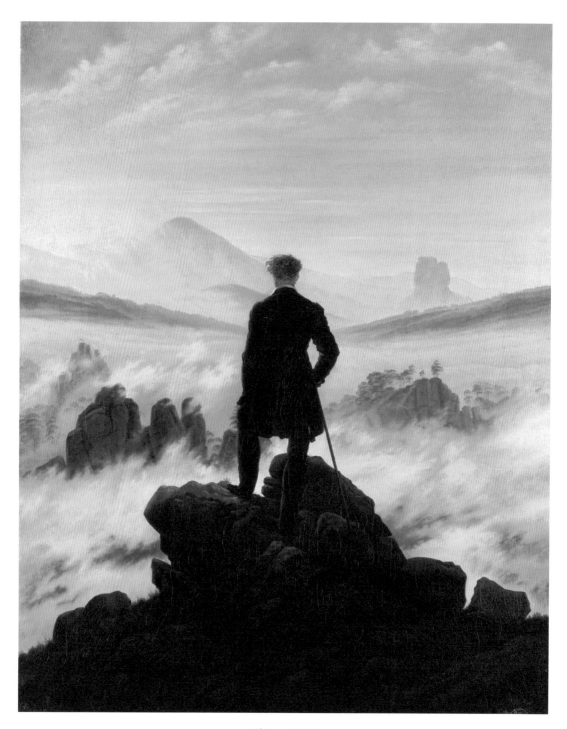

霧海上的旅人
*The Wayfarer above a Sea of Fog*

約1818

# 39

## 巨岩、石頭與樹木
### *Rocks and Stones and Trees*

卡斯帕‧大衛‧弗里德里希 Caspar David Friedrich

「當然沒問題,隨便挑一張你喜歡的吧。」卡斯帕‧大衛‧弗里德里希微笑道。鄰居小女兒艾瑟來他的工作室敲門,已經是本週第四次或第五次了,每次她的要求都一樣。

「先生,我可以看你畫的樹描嗎?」

「素描,」他糾正她。她喜歡有動物或鳥的素描。他總會讓她選一張帶回家。昨天她挑了一張蜘蛛網。今早她能選的只有岩石,和一棵長不大的樹,一隻棲息在樹枝上的可憐老烏鴉。她臉上表情一亮。

孩子們比我們更瞭解生活。小女孩走後,弗里德里希這麼想。他們會用自己的眼睛去看事情,他們還沒有被教去喜歡什麼和討厭什麼。艾瑟會拿他的素描去做什麼?也許她會為它們編故事,「從前從前,有一隻聰明的老烏鴉⋯⋯」

他回到畫架前的油畫。一個人立於山巔,眺望著遠

方。這個想法第一次出現時是在他的夢裡。他一醒來，馬上拿起床邊的筆記本畫下一幅小速寫。接著他將圖案用很淡色的墨色複製到畫布上。他把畫面放大許多，這麼一來有不少東西也要跟著改變，但這仍然是他夢中的畫面。「你必須先透過靈魂看見一幅畫，才能用眼睛看到它。」他這麼告訴友人。

弗里德里希的工作室位於德勒斯登的邊陲地帶，工作室只占屋子裡一間房間，裡面什麼都沒有。空蕩的木地板，牆上沒有懸掛任何東西，窗戶，椅子，畫架，沒有其他東西了，除了滿地的素描稿。大部分素描稿都是在德勒斯登東邊的山區健行時畫下的。這些素描會用來作為新作品的素材，提醒他峰頂巨岩和陡峭山壁的確切造形。是的，他眼前隨即浮現清晰的景色，岩石被風雨侵蝕成令人意想不到的形狀。有塊石頭看起來就像一隻熊，另一塊看起來像男性的側臉，有突出的鼻子和下巴。

畫面中的人物就是他，一如他在夢中出現的樣子。他穿著最好的天鵝絨外套，不是平常散步時穿的舊大衣。他不是為了參加派對或婚禮，他獨自一人佇立在山上。弗里德里希用一枝非常細的筆來刷自己的頭髮，在風中微微飛揚。他感覺自己彷彿靈體出竅。這個人凝視遠方在想些什麼？弗里德里希應該知道。然而……他不能將這些思想轉化為言辭。這就像一個人伸出手想觸摸天際線。

有一次，弗里德里希和同窗老友法蘭茨一起上山健行，晚上他們在一家客棧過夜。隔天他們醒來時，厚厚的濃霧壓著窗戶，舉目望去什麼也看不見，但他們還是挨著森林小徑往山頂出發了。冷颼颼的霧氣沾黏在樹枝上，唯一的聲響來自腳底下小樹枝的嚓斷聲。最後他們抵達開闊的岩石地。霧氣仍然在他們四周滾動，時而厚重，時而稀薄，太陽不時試圖驅散雲霧。然後，突然間，他們從深不可測的雲堆中走出，視野一片清朗。好一會兒倆人都沒有說話。

「這種感覺就像我們是全世界的國王。」法蘭茨打破沉默說道。

「我不覺得自己像國王，」弗里德里希若有所思。「我覺得我們好像

是唯一活著的人。只剩下我們和……」他環顧四周。視線所及，唯有裸露的岩層飄浮在霧氣中。最遙遠的遠方，有灰色的山脈與蒼天融合為一。「和大自然的靈魂。」

「嗯，」法蘭茨蹲下來，在背包裡四處翻找。「別跟我說我們忘了帶麵包和起士，我快餓死了。」

弗里德里希記得很清楚，那天早晨，他從霧中走出，陽光灑下，他感覺自己有如用一雙全新的眼睛飽覽這個世界。可以確定的是，在山上比起工作室裡更容易體驗到這種感覺。那張看起來像男人側臉的岩石素描放到哪裡去了？怎麼四處都找不著。啊，是了，一定被艾瑟拿走了。

「告訴我，」他問艾瑟，她又在門口探頭探腦。「你都把我的素描拿去做什麼啦？做一本小故事書嗎？」

「噢，不，先生。」顯然在她心裡沒有出現過這念頭。「我把它們拿來包我的玩具。」

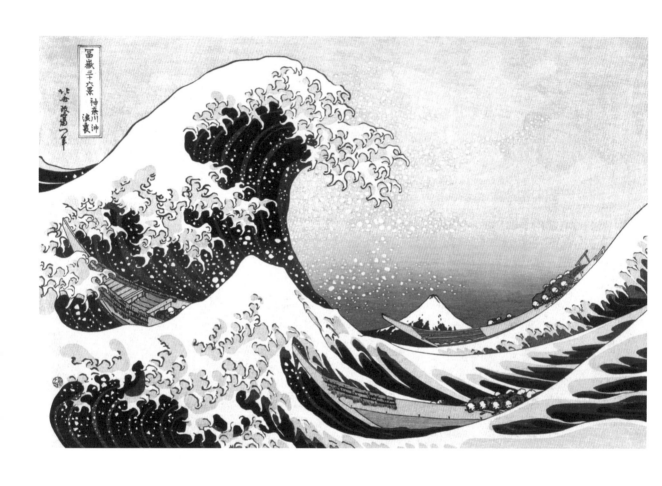

神奈川沖浪裡
富嶽三十六景之一

*The Great Wave off Kanagawa,*
*from the series Thirty-Six Views of Mount Fuji*

1831

# 40
## 波浪之下
### *Under the Wave*

葛飾北齋 Katsushika Hokusai

你喜歡那幅畫吧，就是那幅快要將小船滅頂的大海浪？大家都喜歡它。但我打賭，你一定不知道這是誰的作品。快猜猜看？不，不是歌川廣重，絕對不是。再猜猜看？好啦，告訴你，是我祖父的作品。

每當我說祖父是日本最有名的藝術家時，人們就說他們沒聽過他的名字。這的確是個難題，因為他改名超過二十次。您瞧，這幅畫上就寫著「北齋，改為一筆」。

您聽過葛飾北齋。當然囉。雖然這聽起來不尋常，但爺爺真心認為，藝術家的作品會隨著年齡增長而變化，所以名字應該跟著一起改。他告訴我，他五歲就開始畫畫，一直到七十歲都還沒畫出真正的傑作。你相信嗎？他說：「當我活到一百一十歲時，我畫的每條線都會是活的。」「嗯，如果那時你還活著，」我們回他：「連你的筆都需要拐杖了。」

他喜歡開懷大笑，但對有些事他非常認真。他著迷於富士山。我承認富士山是全世界最美麗的一座山，它的造形就像是按照藝術家的夢想創造出來一樣，有完美的線條和覆蓋山頂的積雪。爺爺無法不畫富士山。這幅遠景有富士山的大浪圖，是他所繪《富嶽三十六景》裡的第一幅。現在他已經開始畫《富嶽百景》了。

在他所有作品中，《神奈川沖浪裡》是我最喜歡的一張。他帶著這幅畫去製作版畫時，我也跟在他身邊。我們一起去製版工坊，雕刻木版的

「彫師」已準備好一塊平滑的櫻桃木。他把畫黏在木板上，然後按照爺爺畫面的線條開始雕刻。彫師的手一刻不停，即使最細膩的線條也難不倒他。每種顏色他都必須準備一塊單獨的木頭——深藍、淺藍、棕色，甚至天空柔和的灰色。

不久後，我再次陪伴爺爺，這次是去看印版畫的「摺師」工作。他在木版上刷上彩色油墨，貼上一張白紙，然後用力打磨，讓墨水確實轉印到紙上。爺爺看得十分仔細。只要一個小小的錯誤，一張版畫就可能前功盡棄。

摺師印很多張《神奈川沖浪裡》，全都賣出去了。畫面裡的深藍色是很新的玩意兒，它稱作「普魯士藍」，可以在長崎的荷蘭人商行裡購得。也許是和貿易商聊天時讓爺爺想到出海的畫面。我自己有一艘小漁船，我明白出海是怎麼一回事。

《神奈川沖浪裡》的漁船，想趕快把船上的漁獲送往江戶魚市場，這是他們每天的工作。但是在海上，有時一瞬間的功夫便能讓你身陷險境。你必須時時留意海浪，確保浪打過來時不被捲入浪口底下。我自己親身遭

遇過一次，被大浪從船上打入海裡，海水重重壓在我身上。我的肺快被壓炸了，「如果我要吸一口氣，就會溺死。」我告訴自己。不知怎地，最後一刻我浮出了水面。

難道我不想趕快忘掉那次的經驗嗎？在某方面而言，的確是。但我仍深愛著海。我喜歡看海浪破碎成浪花。在這幅畫中，祖父捕捉住大浪即將傾覆小船的那一刻。這一刻既可怕，也令人激動，極度美麗。我感覺自己彷彿身在海面上，仰望著巨浪的容貌。

如果你感興趣，我還可以介紹爺爺的其他畫作。我收藏了他教人怎麼繪畫的繪本集。看，相同的人物，他畫出多種不同的姿勢，他稱這些為「漫畫」。這邊還有另一幅富士山的版畫，再來是雪中的富士。所以他現在是個有錢人嘍？不幸的，並不是。人們對藝術的品味一直在改變，跟畫家的名字一樣，是吧，嘿？現在人們喜歡歌川廣重的作品，我也蒐集了一些他的東西。

請坐。要不要跟我來一杯清酒？找一天，我可以帶你去見爺爺。我們先敬他。敬一……噢，不，一筆聽起來怪怪的。敬北齋。願他長命百歲！

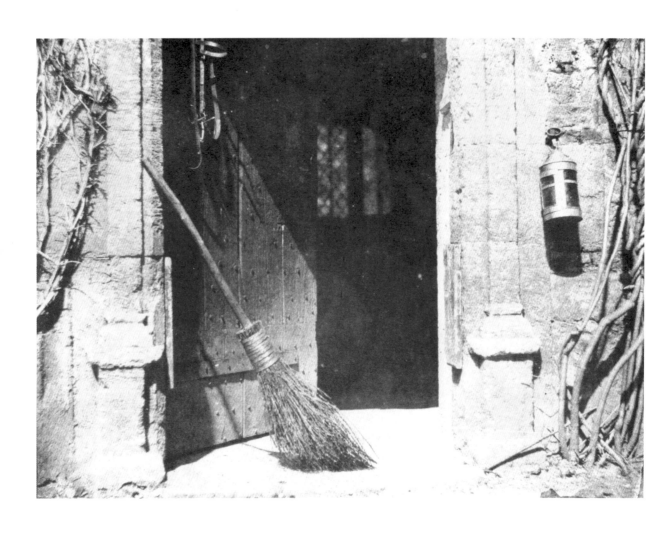

打開的門
*The Open Door*

第四版，1844.4

# 41
## 藝術的化學
### *Artistic Chemistry*

威廉・亨利・福克斯・塔爾波特 William Henry Fox Talbot

「可惡，可惡，該死的……」

威廉・亨利・福克斯・塔爾波特對妻子擠出一個勉強的微笑。「對不起，親愛的。我只是突然感到一陣徹底而極度的創作絕望。」

他畫的湖景根本是垃圾，湖面像黏糊糊的粥，樹木看起來像站著的梳子。原本他期待新準備的小玩意兒能幫得上忙，它有一面鏡子，能夠把景物反射到圖畫紙上，接下來只需要在紙上把圖案描出，理論上是這樣。但是他描出的東西怎麼看都跟風景不像。很顯然，這個畫圖的人絕對不是畫家的料。

但如果說……如果他能做到捕捉一個圖像，就像鏡子捕捉到它反射的東西呢？如果他把化學物質塗在紙上，讓光線來對它起反應？塔爾波特總是有出人意表的想法。他大學時讀的是古典文學，但數學和化學也好得不得了。他回到巴斯附近的老家雷卡克修道院，也是家族在鄉下的莊園，他開始做起實驗。

大家都知道，某些材料會對光線起反應。「康斯坦絲，妳看，」他把書桌上靠窗的一盞檯燈提起來。

「看什麼？」妻子問道。燈座下是一個完美的暗色圓圈，發出木頭光澤，圍繞圓圈的桌面卻褪成淺棕色。

「光線畫了一個圓。」

「該換一張新桌子了？」

塔爾波特知道有一種名為硝酸銀的化學物質對光十分敏感。他將硝酸銀塗在一張紙上，在上面平放一片大葉子，他將紙張放置在明亮的陽光下。半小時後，他拿掉葉子。就像變魔術一樣，樹葉的形狀留在紙上。太陽光已經讓葉片周圍的紙變黑，但葉片的部分光線無法輕易穿透。葉片所在的位置，它的形狀完整留在紙上，每一個細節都很完美。

「你覺得如何？」他向康斯坦絲展示這幅圖畫。

「我必須說，你進步很多。」

「哦，不，親愛的。這不是我畫的。」

「那是誰畫的？」就她所知，最近沒有訪客待在家裡。

「我們之間有一位藝術家。」

「藝術家？我怎麼不知道最近有誰來了。告訴我他是誰吧。」

「他的名字是光。這幅畫是由光先生獨立完成的，不需要任何人的幫忙。」

康斯坦絲盯著葉子的照片。每個葉脈的細節都歷歷分明，真的非常美。她從來沒見過類似的東西。

塔爾波特在進行一個特別的東西。他將一張塗上藥劑的特殊紙放入盒子裡，盒子一側有小孔，讓光線進入。然後他把盒子放在一扇高大的窗戶前。窗戶就像葉子一樣，有一格一格的窗格分隔光線。陽光穿透窗戶射入盒子的洞孔內，打在他放置的紙張上。

　　他取出紙張，上面的確有窗戶的圖案，只是裡外顛倒，光線照射部分的形狀是黑的，將光線阻擋住的窗框是白的。經過更多次的實驗之後，塔爾波特得出如何把裡外相反的照片變回一張看起來跟實際窗戶一樣的照片，雖然是黑白的。只剩下一個問題，太陽光作用於化學藥劑需要時間，因此他無法拍攝移動的物體。

　　但這是個問題嗎？他很喜歡維梅爾和其他十七世紀的荷蘭畫家。維梅爾家裡一定是動個不停，他有十一個小孩。但是在他的畫筆下，一切彷彿都停住了。桌上的水罐，牆上的畫，而且每件東西都以同樣細心的態度被描繪。「畫家的眼睛，必定三不五時就被什麼東西吸引住，但是一般人根本視而不見。」塔爾波特自忖。

　　他在大宅院四周漫步，走進馬槽的圍欄內。農場工人正在為馬套上輓具。新割的牧草香味從草地飄過來。他在一扇馬廄門前停下，有人在半路留下一把掃帚。他把掃帚撿起，靠著牆放。強烈的陽光打出黑白分明的陰影。這種景色大部分的人一定覺得太普通、不值得紀錄。但若是維梅爾，他一定明瞭它的魅力。塔爾波特開始覺得興奮。他的眼前浮現一張新的傑作，過不多久，就要由「光」之筆來畫出。

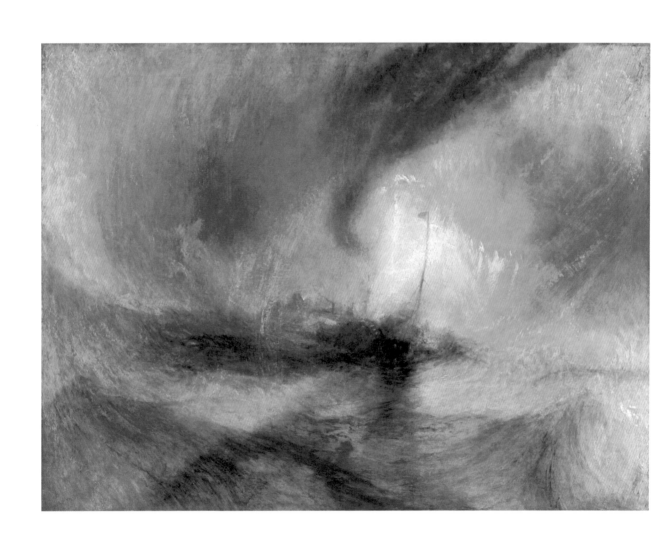

暴雪風——駛離港口的蒸汽船
*Snow Storm – Steam-Boat off a Harbour's Mouth*

1842

# 42

## 我會證明給你看
### I'll Show You!

約瑟夫‧瑪羅德‧威廉‧透納 Joseph Mallord William Turner

就在碼頭邊的木棧橋上，潮水也隨著強風吹襲而漲漲落落，蒸汽輪船的側身一直磨擦著港邊岸壁。「先生，小心。」大副對一位準備登船的老先生講話。「你自己小心吧，」老人冷冷回答道，抓住一根繩子，砰的一聲使勁跳到甲板上。他把油布雨衣直接包住肩膀，雙手把帽子緊緊按住頭上。

「盡量使壞吧。」他對著頭頂沉重的烏雲咆哮。

他深深吸一口氣。鹽霧，海藻，魚腥，焦油。港邊的氣味從有史以來就是如此。如今再加上燒煤的黑煙。油膩膩、黑黝黝的煤煙，混雜著熱騰騰的蒸汽，這是新的氣味，從他還是個男孩算起也已經聞了六十年了。今天，不管你走到哪裡都聞得到這股味道。海邊，城市，開闊的原野，鐵路已經遍布各個角落，連結四方大大小小的鄉鎮。

J. M. W.透納，倫敦皇家學院的透納教授，是一位大畫家，大多數人都同意這一點。不過，要看懂他的新作品並不容易。他的畫向來與眾不同，以前他畫風景，你多少還看得出一點名堂，譬如說，山谷裡的教堂，或是岸邊有一艘漁船。透納以畫氣氛聞名，他能捕捉早晨的陽光穿透霧氣的效果，或是夏日黃昏那種濛濛的暖空氣的感覺。麻煩就在於，透納的新作品似乎只有「氣氛」，幾乎沒有任何可認得形狀的東西了。

大副瞥了一眼老人，他把自己安頓在一捲盤繞的繩索上。「先生，如

果我是您的話,我會坐到船艙裡。等一下船駛入大海後,這裡會很不好受。」

蒸汽船發出突突突的聲響,沿著埃塞克斯的岩岸駛入北海,波濤越來越洶湧。波浪翻滾到船下時,船身便跟著往上翹,然後往下掉,掉,掉進浪谷裡,灰濛的水牆衝得比船身還高。海上刮起大風,冷颼颼的冰霰瞬間變成了冰雪暴。

皇家學院的透納教授坐在盤繞的纜繩上,直盯著前方看。有什麼好瞧的嗎?大副心裡納悶著。這陣濃厚的風雪,根本什麼也看不到。好在它只是一段短短的航程,沿著海岸線即將抵達下一個港口。

透納年輕時曾在劇院裡畫過布景。他一直很喜歡莎士比亞的一齣戲《暴風雨》,其中的魔術師普洛斯佩羅,在海上召喚出一場可怕的風暴,把載著敵人的船打翻了。當然,那只是一場魔法風暴,沒有人因此受傷。溼黏的冰雪,乘著強風的力道打在透納臉上,激起他的想像力。他會把這場風暴畫下來。帶鹹味的泡沫、冰雪、蒸汽,和在海浪裡起伏的小船。這張畫會是兩股驚人力量的對峙——大自然的力量,對上蒸汽引擎的力量,它在狂風暴雪中嘟嘟嘟運轉著,彷彿什麼都阻撓不了它。

1842年透納在皇家藝術學院展出他的畫,暴風雪裡的蒸汽船,人們看不懂這幅畫在幹嘛。「中間那坨黑黑的東西意味著一艘船嗎?他們說透納是天才,所以他就不能好好畫個東西嗎?那些白白的斑跡,根本分辨不出哪些是波浪、哪些是天空。」

「這不過是肥皂泡和石灰水。」有人開始大聲嘲諷。

「肥皂泡和石灰水。」透納忍不住咆哮,在聽到友人把這則評論轉告給他時。「不然他們認為的大海是什麼樣子?我還真好奇。要不要自己去海上體會一下。」

透納喜歡講述那段蒸汽船的驚險體驗。「『把我繫在桅杆上，』我命令船員，『我要體驗暴風雪有多大威力。』起初他們不聽我的話，但最後他們屈服了。我跟你保證，我不敢想像能夠活著回來。」每回他講這個故事，暴風雪都一次比一次大，波濤也越來越洶湧。

「透納當然是一個天才，」人們開始竊竊私語，「只是他有點──你知道，有點瘋瘋的。」

透納猜得到他們在說什麼。他會在乎嗎？他的家位於泰晤士河畔的切爾西村，他可以安安靜靜地過日子，畫著進出倫敦的船隻。在皇家學院裡，有人在討論一位名叫做塔爾波特的人，他發明了一種用光來繪畫的新科技。他把它叫什麼？攝影什麼的？那玩意兒永遠讓人搞不懂。

今晚的夕陽掛在清澈寒冷的天空中，顯得格外火紅。透納散步到河邊。突然間他感到一陣怒意。

「肥皂泡和石灰水。」他對著冰冷的空氣大喊：「我會證明給你看。」

他的氣息化作一團蒸汽。

# 倫敦
## London

### 英格蘭（十九世紀初）

十九世紀初期，工業革命改變了英國的風貌。在透納一生中，倫敦的面積擴大了不止一倍。泰晤士河畔的切爾西村，即透納居住了十八年的地方，最終也被併入倫敦。

### 越走越快

大約在 1797 年，透納畫下舊巴特西橋（Battersea Bridge），這是泰晤士河上最後一座木橋。1844 年他畫下橫越泰晤士河的蒸汽火車。生活的步調愈來愈快了。

### 從帆船到蒸汽船

蒸汽動力技術推動了工業革命。蒸汽火車取代了公共馬車驛站，蒸汽輪船也淘汰了帆船。

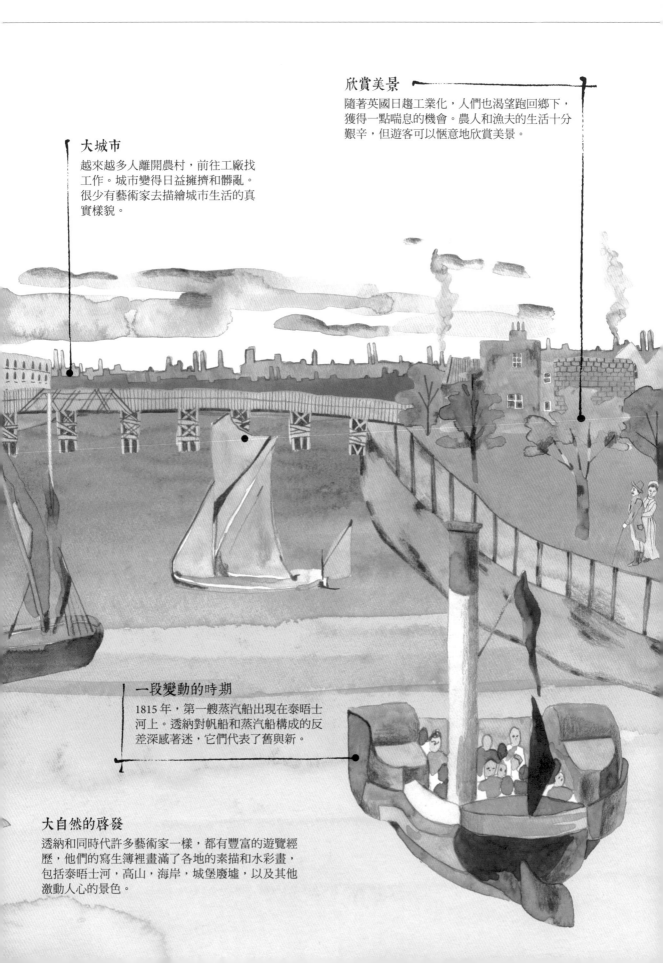

**欣賞美景**

隨著英國日趨工業化，人們也渴望跑回鄉下，
獲得一點喘息的機會。農人和漁夫的生活十分
艱辛，但遊客可以愜意地欣賞美景。

**大城市**

越來越多人離開農村，前往工廠找
工作。城市變得日益擁擠和髒亂。
很少有藝術家去描繪城市生活的真
實樣貌。

**一段變動的時期**

1815 年，第一艘蒸汽船出現在泰晤士
河上。透納對帆船和蒸汽船構成的反
差深感著迷，它們代表了舊與新。

**大自然的啓發**

透納和同時代許多藝術家一樣，都有豐富的遊覽經
歷，他們的寫生簿裡畫滿了各地的素描和水彩畫，
包括泰晤士河，高山，海岸，城堡廢墟，以及其他
激動人心的景色。

相會

*The Meeting*

1854

# 43

## 行動計劃
### The Plan of Campaign

古斯塔夫‧庫爾貝 Gustave Courbet

行道樹的影子打在塵土飛揚的路上，樹影逐漸縮短，天空的藍色也變得更白更熾烈。炎熱的一天即將開始，古斯塔夫‧庫爾貝感受到從路邊田野輻射出來的熱氣。他一直在尋找適當的字句來對阿爾弗雷德‧布呂亞斯（Alfred Bruyas）說，腦海裡把這些話翻來覆去。

我希望我的繪畫能夠表現我們生活的這個時代。不，不完全是這樣。我想要畫的是人們的真實樣貌。如何？也許。他腳踢一塊石頭，看它滾進乾草堆裡。我想創造一個活生生的藝術。這就是我的目標。

「早安，」庫爾貝向一位經過身邊的老人打招呼，他牽著一頭驢子。老人點了個頭。他跟驢子正風塵僕僕前往法國南部的蒙彼利埃市場，他們看起來都已筋疲力竭。

庫爾貝振作起來，他那厚厚的黑鬍子興奮地翹起來。他和他的新朋友阿爾弗雷德‧布呂亞斯有那麼多事情要商量。這位富有的新朋友，恰好也是一位充滿熱忱的藝術收藏家。他們將會聯手帶給法國觀眾一場震撼教育，他們將永遠改變人們對藝術的看法。

這就是他們的計劃，好吧，庫爾貝的計劃，但布呂亞斯至少很熱情地支持他。他們會租下一個大帳篷，在巴黎市中心搭起來。庫爾貝會在大帳篷內展示他的畫作。布呂亞斯可以展示他的藝術收藏品，裡面也包含了庫爾貝的一些最佳畫作。多麼完美的組合。

　　庫爾貝的眼神裡閃著一股勝利、調皮的光芒。他幾乎聽得到有錢的巴黎人會怎麼品評他筆下的農民和工人。「哦，真是糟到一個極點。」他們會驚呼。「看看那個男人，紅通通的臉，說有多醜就有多醜。我們來藝廊要看的是美麗的油畫哪，那些粗人、低下階層人物的圖畫我們不想看。呃。」

　　遠方那個人是布呂亞斯嗎？正朝向他走來。庫爾貝擺動他的手杖大步走向前去。說實在的，看到勢利眼的城市佬被他的作品嚇到，讓他覺得有趣極了。但是歸根究柢，他們為何會被嚇到呢？「我只不過畫出了簡單的事實，」他想。「辛苦工作的農民不可能在臉上撲粉，或用髮捲來打扮自己。真實有血有肉的人，有下垂的肚子和大屁股。他們看起來跟搪瓷做的希臘女神絕對不一樣。」

哈！這些被寵壞的巴黎人如果發現接下來的事情，一定會更加震驚。庫爾貝跟他的朋友相信，藉由他們的藝術和寫作，他們是在預備一個更美好、更公平的世界。在那個世界裡，農人和工廠裡的工人會獲得合理的報酬。反之，那些穿戴體面的時髦人士，成天在商店、咖啡館閒晃，還有那些畫廊的常客，他們將會明白自己並不如想像中那麼重要。庫爾貝和布呂亞斯，一個是農民之子，一個是銀行家之子，即將站上革命的最前線，就像在前線迎戰敵人的士兵。正是如此。

「不然，」庫爾貝想：「你也可以這麼看。我，藝術家，就像從一個城鎮旅行到另一個城鎮的藝匠，運用雙手的技能來讓世界變得更好。我努力工作，但我是一個自由人。我沒有主人來命令我做什麼。」在他下一幅畫作裡，他決定要把自己描繪成一名藝匠，背著繪畫工具包，走在塵土飛揚的路上。他要畫布呂亞斯前來迎接他——兩個偉大心靈的相會。布呂亞斯穿著體面的服裝，周到地迎接他，渴望聽取庫爾貝的新想法。一旁他的僕人也穿上最好的衣服，但有點侷促不安，在畫面裡扮演合適的角色。

他會像往常一樣畫得很快，也許這個禮拜就可以完成，展示給布呂亞斯。

「活生生的藝術。」庫爾貝揮舞著手杖，彷彿衝向戰場。

兩個女孩朝市場方向走來，手挽著手，朝著瘋狂的藝術家咯咯笑。「小姐，」庫爾貝摘下帽子一鞠躬。「找一天我幫妳們畫個肖像吧。」

女孩們看著怪叔叔，馬上快步離去。

「妳們會成為活生生的藝術。」他對著她們大喊。

帳篷大約要花費——什麼？五萬法郎？如果他能說服布呂亞斯出三萬……嗯，差不多。庫爾貝快速在腦子裡計算。如果他能把大部分作品賣掉，會有一筆不錯的收益。他會把這些巴黎佬嚇到腿軟。但怪就怪在，他們越是嚇得腿軟，然後——信不信由你——他們又回來找你，而且還要求更多的畫……。

尼加拉瀑布
Niagara

1857

# 44

## 每一分錢都值得
### Worth Every Cent

弗雷德里克・埃德溫・丘奇 Frederic Edwin Church

　　排隊的人潮已經拉長到下百老匯的整個街區，隊伍牛步向前推進。紐約五月的好天氣已經開始令人流汗，每次有馬車經過，便攪起一陣沙塵，令人們咳嗽不已。

　　所有人都耐心等待，準備前往欣賞弗雷德里克・埃德溫・丘奇的新作《尼加拉瀑布》，就在這條街的畫廊展出。丘奇先生很年輕，但已是美國名氣響叮噹的藝術家了。他遊歷全國各地，足跡遍至偏遠的角落，畫下我們美國的壯麗景色，令人難以置信、振奮人心的高山、河流，那些你我只有做夢才到得了的地方。1857年的春天，這一刻我做了決定，有一天我也要成為藝術家。我當然在雜誌上看過丘奇先生的畫作，但這次是我第一次親眼看到他的畫。

　　牆上的海報寫著：「享受親眼欣賞丘奇的尼加拉瀑布的特權和樂趣，每人收費25分美金」。在我前面有個男孩跟他的父母一起排隊。他捏捏媽媽的手臂，說：「75分，我可以買一盒士兵耶。」

　　「這每一分錢都花得值得，小朋友，」他的父親正色說道。「丘奇先生是一位英雄。他一個人前往安地斯山脈。我敢說，他必須在森林和沼澤裡披荊斬棘，除了一本寫生簿，沒有別的東西保護他免受熊和蛇的攻擊。他的畫讓我身為美國人而感到自豪。在歐洲他們擁有古老的大教堂，但丘奇先生證明，我們同樣擁有大自然的偉大奇蹟，一點都不輸給別人，完全

[201]

令人嘆為觀止。」

　　正當父親對兒子發表演說時，我注意到旁邊有一個男人在一旁安靜地觀察，臉上露出愉快的表情。他兩頰有濃密的鬍鬚，繫著一條鬆軟的領帶。我確信以前見過這個人。我馬上就想起來了，就是「他」，在雜誌上的照片。我仔細研究過那張照片，因為我需要知道所有變成藝術家的有關知識，藝術家怎麼穿著和他們看起來的氣質是什麼樣。「你是丘奇先生吧？」我低聲問道。那人將手指比劃在嘴唇上，眨眨眼。放心，我不會聲張出去的。

在我們走進擁擠的畫廊時，丘奇先生走往後面的展覽室，我隨時確保自己站在他身邊。「你知道嗎，」他對我說，但就像在對自己說話一樣，「我人在紐約時，每天都進工作室工作，一整天只跟我的畫待在一

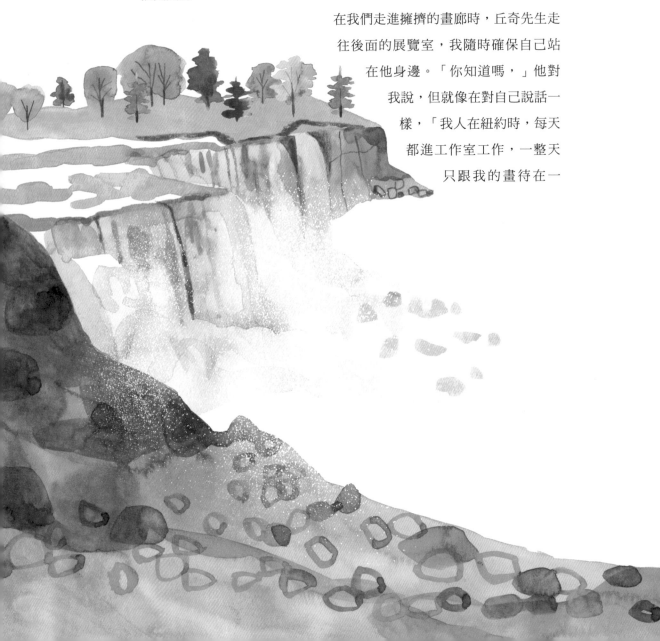

起。今天早上我就想：『我想來看看我的畫作，看看它們待在人間究竟過得如何。』」

從人潮攢動頭頂望過去，我可以看見尼加拉瀑布。每一個細節都像照片一樣清晰銳利，而且畫面非常大，比任何照片都大得多，顏色無比明亮，彷彿光線從下方照亮了整座瀑布。水流穿過瀑布的邊緣，洶湧的白，盈亮的綠，連擁擠的展間都感覺到涼爽和清新了。彩虹和玫瑰色的薄霧讓人感受到有空氣穿透。我還搞不清楚丘奇是怎麼做到的。它比起真實更加真實。

我鼓起勇氣問他。「站在尼加拉瀑布前是什麼感覺，先生？」

「難以形容。」他說。「想像一下，水聲如此響亮，你根本聽不見自己的想法。瀑布那片巨大的水簾，讓你覺得你只有這麼丁點大。」他彎起手指，拇指和食指幾乎碰在一起。「水氣飛濺成雲霧，溼透你的衣服。這是我一生中經歷過最令人振奮的經驗。那就像……」他搖搖頭，「就像神在你面前一樣。」

我聽到外頭車馬喧嘩的隆隆聲，跟瀑布深沉澎湃的轟轟聲，和水流強大的力量，全部結合在一起。先前排隊時，我一直為漫長的等待感到不耐；現在正好相反，時間感全盤消失，我環顧四周的參觀者，男人和女人臉上表情認真，充滿期待，像是在教堂裡看見的臉孔。

很久以後，我也開始旅行。「如果你想成為一名藝術家，一定要去巴黎。」人們總是這樣說，所以我也去了巴黎。我簡直無法相信，在那邊遇到的藝術家，竟然沒有人聽過弗雷德里克‧埃德溫‧丘奇的名字。這時我了解到，我之前那麼欣賞的《尼加拉瀑布》，它的宏偉，令人驚嘆的光線細節，面對大自然的崇高體驗，這些都被巴黎的年輕藝術家貶為過氣了。我必須慚愧地說，我已經閉口不再對丘奇大加讚美。但我還是想告訴你，我從來沒有過整個人完全被一幅畫襲捲進去的體驗，就像當初第一眼看到《尼加拉瀑布》那樣。

# 用不同的方式看

## Seeing It Differently

1860-1900

工業革命期間發明了種種機器，無疑地相機對藝術家造成最大的衝擊。從洞穴畫家的時代以來，這是第一次出現捕捉形象的新方法。尤其是對於細節，相機只需要一秒鐘就可以完成藝術家數天或數週才能繪出的細節──眼部睫毛、耳環、一片草葉。凡艾克或杜勒表現出這些細節時，他們的技巧令人們大開眼界。現在，每個攝影師都可以做到同樣的事情。

　　不過，早期的相片還是無法再現鮮豔的色彩，也捕捉不到夏日午後河邊所感受到的氣氛。繪畫出現了新方向。與其記錄事物的外觀，藝術家現在更想再現人們在觀看事物時體驗到的感受。一幅畫裡的東西，可以比光是記錄形象──譬如畫一只花瓶──來得更多。繪畫本身可以形成自成一格的經驗，來自「畫」這個行動的不同經驗，每個筆觸、每個點捺的顏色，以及質地和造形。

　　畫家期待把「觀看」變成令人興奮、充實、奇異、瑰麗的體驗，人們因此學著用新鮮的視野來觀看周圍的世界。畫家嘗試各種筆觸和不同組合顏色的方式。雕刻家仍使用傳統素材如大理石和黏土，卻製作出帶有新視野的人類造形。

搖籃
*The Cradle*

1872

# 45

## 藝術的搖籃
### Cradle of Art

貝爾特・莫莉索 Berthe Morisot

「我應該選哪些畫去展覽？」貝爾特・莫莉索想知道姐姐的想法。愛德瑪的意見比任何人都好，姐姐本來可以輕而易舉成為藝術家的，現在卻再也不碰顏料和畫筆，真是太可惜了。

貝爾特和其他年輕藝術家正策劃著1874年4月的展覽，這個展跟巴黎多年來定期舉辦的官方「沙龍」畫展完全不同。眾所周知，沙龍的評審委員只接納某些特定類型的畫。「畫給傻瓜看的無聊油畫」，貝爾特的友人，愛德華・馬內（Edouard Manet）如此形容。對於那些被評審鍾愛的藝術家，他的用字就更難聽了。

「我不敢說我完全贊同那位馬內先生。」貝爾特和愛德瑪的母親喜歡有禮貌又風趣的年輕人，最重要的是他們絕對不可以「愛惹事」。莫莉索夫人總是邀請風度翩翩的年輕人來共進晚餐，期待其中有一位能將貝爾特娶回去。愛德瑪已經結婚，貝爾特自然也該這麼做，何況愛德瑪已經生了兩個可愛的寶寶。

是哪裡出問題了嗎？貝爾特是個漂亮女孩，只是她畫畫時不該再皺眉了。莫莉索夫人的看法是，男人不喜歡妻子太嚴肅，或是太藝術。「藝術，沒有什麼不好，」她向來這麼說：「但是和做母親的喜悅相比，藝術對大家閨秀來說不會有前途的。」

不論媽媽怎麼想，愛德瑪確信貝爾特繼續畫畫是對的。她很有才華，

妹妹的最後一位老師柯洛先生就看出貝爾特是真正的畫家，一位有實力的藝術家。看看她很快地就從老師那邊學來細膩、輕柔的筆觸。而且她對自己想畫的主題是那麼清楚──她和愛德瑪一起去過的地方，她們的家人和朋友。

貝爾特的畫讓你感受到，她與你分享了她所體驗的快樂。一起外出野餐，坐在樹蔭下閱讀，看著孩子們玩捉迷藏。她的畫是關於那些片刻，你體味著生活的喜悅，生命順遂地流動，帶領你一同參與其中。

「你知道我最喜歡哪幅畫嗎？」愛德瑪笑了：「就是搖籃裡的布蘭琪那幅。」

愛德瑪的小女兒布蘭琪已經兩歲了。貝爾特在畫這個小寶寶乖乖睡著好像才不到一分鐘前，愛德瑪仍看候著她。那天姐姐穿著一件漂亮的絲質外套，準備出門拜訪朋友。馬車已在門廊前等候，但愛德瑪就是捨不得從搖籃邊離開。她對離開布蘭琪並沒有焦慮，完全不是那麼回事。她只是無法不盯著寶寶看，彷彿不願錯過小寶寶睡著的小臉上出現的任何表情、呼出的任何一口氣。

馬內十分欣賞貝爾特的畫。「我喜歡你畫姊姊和寶寶的不同方式，」他說。「愛德瑪的臉孔十分工整，寶寶則接近速寫。這就像新生命，非常嬌嫩。而且愛德瑪的手摸著搖籃，你知道嗎，好像連她的手指都陷入沉思。」他笑著說：「看到一個美麗女人的畫像，卻一點沒有把心思放在自己身上，真的很棒。」

「喔，你的意思是說，跟我不一樣就對了？」貝爾特並不介意被開玩笑。馬奈最近才畫了一幅貝爾特的肖像，穿著瀟灑的黑色洋裝，手持一束紫羅蘭。和愛德

瑪的畫像非常不同，貝爾特的黑眼睛直視著前方。「我預言，」馬內說：
「你很快就會有一大票的藝術仰慕者。」

　　在貝爾特畫《搖籃》的時候，藝術經紀人杜蘭盧耶（Paul Durand-
Ruel）詢問她在他的藝廊展出作品的可能性。她不敢相信他提出的價格，
比藝廊裡任何一位男性藝術家都還要高。「看到沒？」她得意地告訴母
親。「是你錯了。」莫莉索夫人總愛說貝爾特畫畫是很好的嗜好，但絕對
賺不了錢。

　　貝爾特和其他準備一起開畫展的畫家，彼此有許多共通處。他們都想
捕捉一個場景的氛圍，而不是記錄人們的衣服和臉部細節。如果你想要細
節，去拍一張照片不是更快？他們也跟貝爾特一樣，期待在畫中為不斷流
逝的當下創造出印象，捕捉生趣盎然、被陽光激發出的繽紛色彩，和空氣
湧動的片刻。

　　「所以你覺得我應該展出《搖籃》？」貝爾特推推她姐姐。

　　「我預言，」愛德瑪滑稽地摹仿馬內的聲音：「你很快就會有──」

　　「別說啦。」貝爾特抗議道，臉紅了。

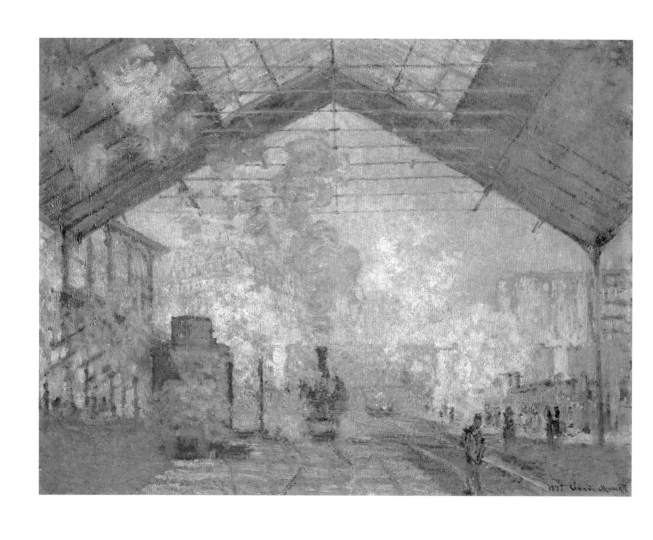

聖拉扎爾車站（Saint-Lazare）
*Saint-Lazare Station*

1877

# 46
## 偉大的寫生
### The Great Outdoors

克勞德・莫內 Claude Monet

「你已經聽過我的故事了，」貝爾特・莫莉索說道：「現在我來說說我的朋友，克勞德・莫內。今天，當然大家都聽過莫內。我必須說，他向來有堅決的意志要做出劃時代的創舉。就拿1877年的那個早晨來說吧。莫內走進聖拉扎爾火車站的站長室，他穿上他最好的西裝，揮舞那支金色握柄的手杖，這個人就是那麼自信滿滿。可憐的站長，還深覺受寵若驚。莫內說服站長，幫他指揮火車進出，命令火車噴出一團團的白煙和蒸汽，以便他現場作畫。想像一下，這裡可是巴黎最繁忙的火車站啊。

「儘管莫內行徑誇張，但是我看到他畫的聖拉扎爾車站時，還是禁不住想起那個畫面。他畫起畫來像個瘋子，總共畫了十一張車站。像在這張畫作裡，我喜歡他捕捉到煙霧緩緩飄往屋頂高處，還有他畫的天空，和背景的高樓——在喧囂的車站外顯得如此寧靜。請看他如何用快速的筆觸讓鐵軌的光澤浮現，突顯鑄鐵和玻璃的反光。能夠在河岸邊安穩寫生是一回事，但莫內證明他也有能力在火車

站裡做出同樣的事情。他是真正在描繪現代生活的畫家,一個真正的印象派。

「什麼是印象派?我會來解釋的。我們這群人在1874年4月舉辦了第一次畫展,包括我、莫內,和其他二十八位藝術家。很多人對我們冷嘲熱諷,但仍有一些人明白我們在做什麼,也明白為什麼我們的畫跟官方沙龍展的作品完全不一樣。我們的繪畫不講故事,不用精雕細琢的細節來填滿畫面。相反的,我們想畫出『看』的真實感受,一個獨一無二片刻的官能感受,當形狀、顏色、動態、陰影、光線,全部融合為一個印象。《印象・日出》,莫內為他的一幅作品取的名字,勒阿弗爾港(Le Havure)霧濛濛的早晨,紅色的太陽映照在水中。藝術評論家開始把我們這群人叫作『印象派』,這個名詞也就一直被沿用。」

「我們和沙龍藝術家還有另一個區別。他們可能也外出畫下草稿,然後返回工作室完成畫作,但我們更常在戶外直接寫生。莫內的聖拉扎爾車站,如果不是當場寫生,置身在車站整體的氛圍裡,而是按照記憶去重繪,結果絕對會不一樣。事實上,沒有人比莫內更喜歡戶外寫生了。他大概會說,是他為印象派打響了第一槍,或者說挖了第一個洞讓自己跳進去。」

「還有另一個故事。早在1866年,莫內還是個默默無聞的年輕藝術家時,有一天他的妻子望向窗外,看見他在花園裡挖壕溝。『你在搞什麼鬼?』她大喊。『你猜不出來嗎?』他也喊道:『我正準備開始畫畫。』」

「莫內做的事情,以前還沒有藝術家做過,他要在戶外完成一幅巨型畫作。他把一整張巨大的畫布放入壕溝裡,用自製升降滑輪來升高或降低位置,方能不爬階梯而畫到每個角落。他畫花園裡有四個女人,穿著時髦的夏日洋裝。他自信可以用這張畫來震懾沙龍評審團。畢竟,評審都喜歡人物眾多的大型油畫。但是評審團完全搞不懂《花園裡的女人》是在幹

嘛。他們覺得大型油畫不就是要有鼓舞人心的歷史場面嗎？『拒收！』他們說。」

「有些藝術家可能因此就放棄了，但莫內不是那種人。青少年時期他在勒阿弗爾長大，曾在歐仁・布丹（Eugène Boudin）門下學畫，布丹就是在晴朗的海邊光線下寫生的。對莫內來說，藝術就是關於這一切。1870年他畫了一幅畫，他的妻子和布丹夫人在海灘上。『看看他多粗心，他的畫裡有沙子。』他向來獲得的評語都不脫這一類。」

「今天人們的反應完全不同了。莫內是全法國數一數二名氣最大、最成功的藝術家。他在巴黎西北邊、距離塞納河不遠的吉維尼買下一幢可愛的別墅，還買下另一塊在小溪旁的土地，打算建造一座水池花園，會有一片池塘和一座日本小橋。我可以想像他一定凝視水中的倒影一看就是幾個小時，看著天空的倒影和倒掛的垂柳。我也可以想見他在畫睡蓮，像漂浮的綠色雲朵。漂浮的那一刻，就像聖拉扎爾車站的煙霧。那就是他的夢幻花園。但我想，莫內接下來會有好一段日子需要挖土，他拿鐵鍬的時間可能不會少於拿畫筆的時間。」

# 巴黎
## *Paris*

### 法國（十九世紀晚期）

1888 年，巴黎即將舉辦萬國博覽會，法國的成就和文化，將藉由這個盛會驕傲地展現在各國參觀者面前。法國雖然不是歐洲最強大的工業國家，但巴黎靠著創新的藝術、設計、時尚而引領世界風潮。

### 放鬆一下

羅浮宮前面的杜樂麗花園，提供民眾一個寬敞、優雅的公共公園空間。人們在這個熙攘的場所約會和放鬆身心，同時也是藝術家觀察世人的好地方。

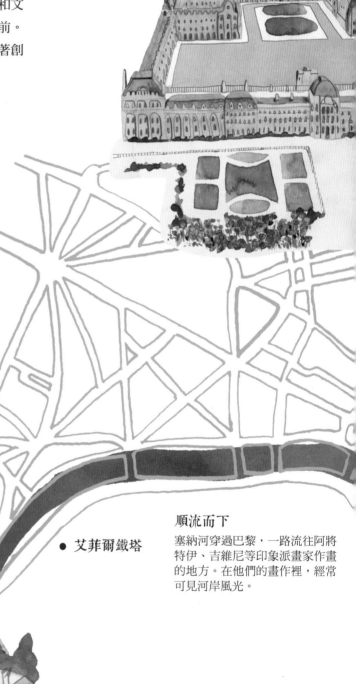

### 傑出的設計

古斯塔夫·艾菲爾設計的艾菲爾鐵塔，做為 1889 年萬國博覽會的入口拱廊，起初藝術家大加反對，認為它破壞了巴黎的景觀，但不久之後，鐵塔就出現在畫家的畫作裡。

● 艾菲爾鐵塔

### 順流而下

塞納河穿過巴黎，一路流往阿將特伊、吉維尼等印象派畫家作畫的地方。在他們的畫作裡，經常可見河岸風光。

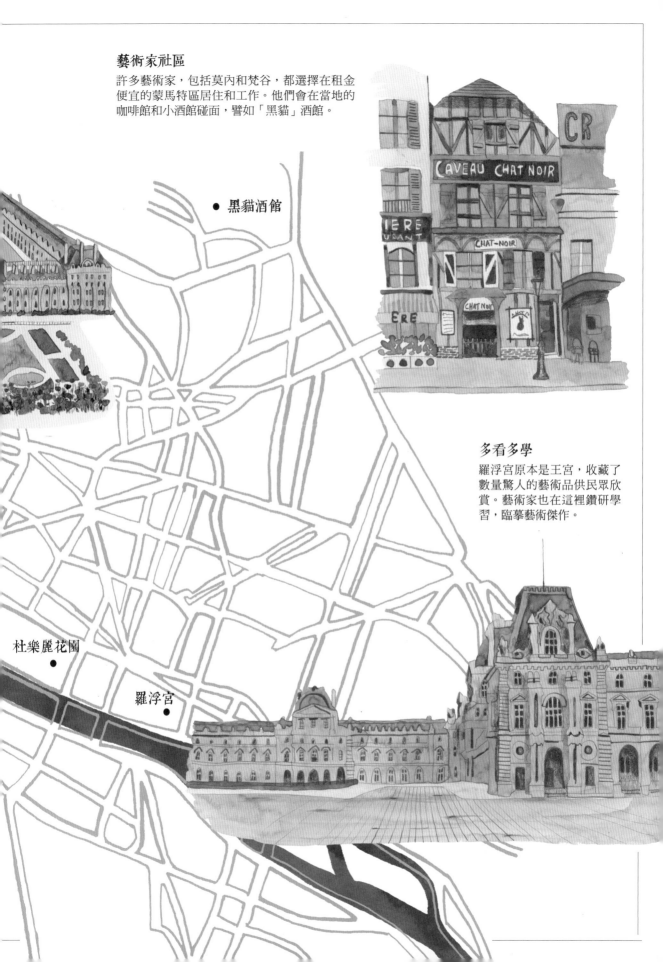

### 藝術家社區

許多藝術家，包括莫內和梵谷，都選擇在租金便宜的蒙馬特區居住和工作。他們會在當地的咖啡館和小酒館碰面，譬如「黑貓」酒館。

● 黑貓酒館

### 多看多學

羅浮宮原本是王宮，收藏了數量驚人的藝術品供民眾欣賞。藝術家也在這裡鑽研學習，臨摹藝術傑作。

杜樂麗花園
●

羅浮宮
●

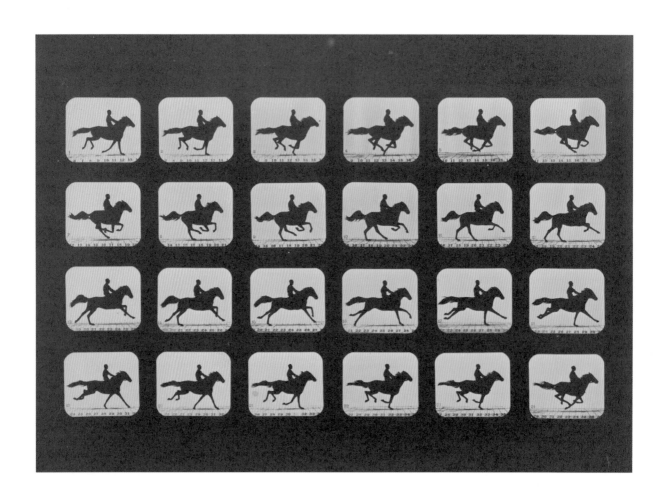

跑動的馬

*The Horse in Motion*

1878

# 47

## 剎那之間

### Split-Second Timing

艾德沃德・邁布里奇 Eadweard Muybridge

「吼！嘿，靜下來，很好。沉著點。」騎馬師今天一直無法讓薩莉聽話。到底什麼事讓母馬那麼煩躁？騎馬師一拉彎頭，牠的腳蹄也不斷踢跳著。一點動靜都讓牠躁動不安。

都怪攝影師邁布里奇先生，他說話太大聲了。他那把特大號鬍子，一擺動起來簡直像灌木叢裡的一頭熊。這位仁兄在揮動手臂，手裡還拿著一把槍。薩莉不喜歡槍，況且還有那把鬍子。

「穆布里奇先生，我想您可能讓馬兒有點緊張。牠其實都已經準備好了，先生，就等您開始。」

「邁布里奇，」攝影師揮舞他的手槍。「艾德華・邁－布里奇。不好意思。」

艾德沃德・邁布里奇大步走向賽馬跑道，史丹福先生在一旁等待。六年前，也就是1872年，史丹福先生已經請攝影師為他的馬兒歐西丹拍攝跑步照片。這種特殊的照片只有邁布里奇知道如何拍攝。他製作的相機，快門比其他相機都來得更快。他能拍下跑步的馬匹，照片銳利清晰，一點兒都不模糊。

前加利福尼亞州州長利蘭・史丹福（Leland Stanford）——鐵路大亨、藝術收藏家以及賽馬擁有人，他想研究的就是這件事：當一匹馬邁步奔馳時，有沒有一瞬間四隻腳同時都離開地面？他估計是有的，但沒人能夠證

明或反駁這一點。人的眼睛無法把握那短暫的瞬間,但邁布里奇的相機可以做到。

他拍攝第一張歐西丹小跑步的照片已經令世人眼睛一亮。事實證明,歷史上沒有一位畫家或雕塑家是對的。他們所呈現運動中的馬匹也許英姿煥發,但四條腿的擺動位置全是錯誤的,無一例外。

史丹福體認到自己已經下注在對的人身上。他有一種預感,這位古怪的英國攝影師邁布里奇,偶有暴力傾向而惡名昭彰的邁布里奇,會找出方法來解答他的問題。史丹福十分欣賞他拍攝的優勝美地山谷的自然奇景。沒多久前,要讓多數人見識這類自然奇觀的唯一方法,只能透過托馬斯·科爾(Thomas Cole)或是弗雷德里克·埃德溫·丘奇(Frederic Eduin Church)這類畫家的大型油畫。現在你只要買一本邁布里奇的攝影集就行了。

不過,顯然要像利蘭·史丹福這種大人物,才對付得了邁布里奇。這位攝影師幾年前在德州搭乘公共馬車時發生意外,他從馬車上摔下來,頭部撞擊到一塊石頭。可能因為這樣才讓他口不擇言,行徑瘋狂。一般人不會想跟一個手裡玩弄手槍的人靠得太近。

賽馬師看著史丹福和邁布里奇,兩人在賽道旁等待著,賽道一側放置了一排二十四台的照相機。每台攝像機都繫著一根絆線,從賽道的一側拉到另一側。這次邁布里奇安排的快門快到兩千分之一秒。當薩莉跑經照相機時,她的腿會觸動快門。咔擦,咔擦,咔擦,連續二十四張。奔跑的馬會製造二十四張不同跑步姿勢的照片。

邁布里奇舉起一隻手。砰!一開槍,薩莉馬上衝出。牠專心往前衝過照相機的裝置,絆線沒有干擾牠。眨眼的瞬間,牠已經跑到另一頭了。史丹福得到他要的結果,這些照片清清楚楚顯示馬腿在疾馳時的運動方式,有時牠只用一條腿,有時甚至連蹄都沒有接觸地面。有誰想像得到要用這種方式來做運動攝影?

從現在起,沒有人能攔得了邁布里奇。他拍攝人——走路,蹦蹦跳

跳，大跳，玩跳馬背，任何你想像得到和想像不到的動作。他拍攝鳥兒飛翔，發現翅膀的動作跟繪畫裡的鳥類翅膀看起來一點都不像。光靠一張照片，是不可能把整件事情講清楚的。如果有人問道：「奔跑的馬是什麼樣子？」那麼，要有許多張照片才能回答這個問題。

如果邁布里奇沒有發生那場公共馬車意外，也許他永遠不會有這些精彩的想法。誰知道呢？他很快又有新點子了。邁布里奇將馬兒奔跑的照片貼在環形的玻璃面外緣，玻璃台轉動通過機器的狹縫，配合光束的照射，將相片投射在銀幕上，透過銀幕，馬匹的剪影開始跑動，這是有史以來首次出現的運動影像。

邁布里奇該怎麼稱呼他的放映機呢？「一台神奇的機器可觀看活生生物體的運動」？這不太吸引人。「動物行動儀」（Zoopraxiscope）怎麼樣？聽起來科學多了。他轉動小把手，玻璃盤開始旋轉。投影機裡的油燈投射出黃色光束，形成牆上的光影，一匹馬的黑影，像風一樣奔馳。

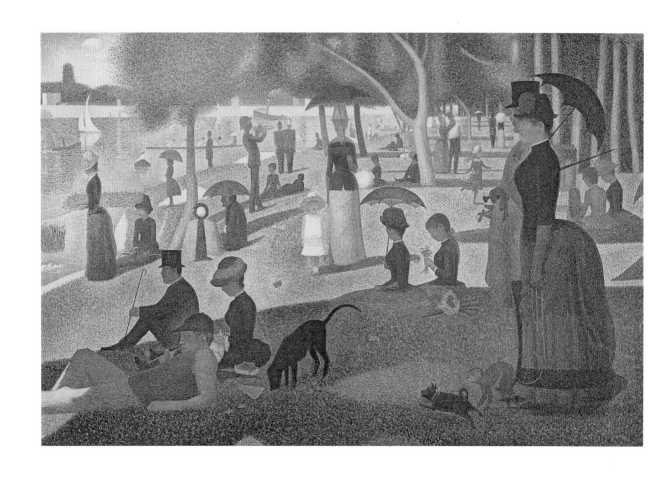

大傑特島的星期日下午

*A Sunday on the Island of La Grande Jatte*

1884-86

# 48

## 顏色是怎麼構成的？
### *What Is Colour Made Of?*

喬治・秀拉 Georges Seurat

1874年舉辦過第一屆印象派畫展後，它就變成常態性的活動，也吸引大量的參觀人潮。1879年4月，第四屆印象派畫展在巴黎展開，在眾多亟欲從藝術家身上吸收新東西的年輕學子裡，有一位十九歲的喬治・秀拉，在美術學院學習繪畫。他厭倦那些過氣的老師，只會教他們日復一日臨摹暮氣沉沉的雕像。他喜歡印象派畫家的戶外寫生，色彩鮮活得像在跳舞，感受得到太陽的溫暖，和空氣中鮮活飽滿的光線。

「這才是繪畫嘛。」他的眼睛一亮。「我真想衝回家，馬上拿起畫筆作畫。」

不過秀拉在真正邁入藝術家行列前，必須先進入法國部隊服完兵役。他隨身攜帶素描本，在布雷斯特港邊速寫下士兵和周遭環境。他沒有機會畫油畫，不過可以專心研究藝術理論，尤其是關於色彩的理論。

一年後，秀拉退伍返回巴黎。現在他可以投入繪畫了。最重要的是，他能把他對於顏色的想法付諸實踐。真的有所謂「純」的顏色嗎？他想知道。譬如說，紅色──如果你把一件紅襯衫放在藍色的東西旁邊，跟放在綠色的東西旁邊，紅色的確切調性似乎在改變，儘管實際上是同一件襯衫。

儘管印象派畫家讓秀拉悸動，但他們真的了解顏色是怎麼構成的嗎？他花了一番功夫研究科學家對這個問題的看法。光說「草是綠色」是不充分的，他決定這麼看。現實中的草有很多顏色──明亮的白色反光；陰影的

紫色、藍色、黑色；乾枯的褐色和柑橘色，當然還有新鮮的綠葉，加上隱身綠葉中的黃、白、粉色花朵。透過我們的眼睛和大腦將所有這些顏色融合在一起，形成我們稱之為「綠草地」的官能感受。秀拉開始用這種不尋常的方式來看每樣東西。

秀拉身邊的一些朋友認為他把理論搞得太複雜了。「光是埋首書堆裡是畫不出一幅好畫的啊，」他們對秀拉的看法不予苟同。但在1884年，他展出了一幅畫，令所有人大為驚艷。畫作有兩公尺高，三公尺寬，畫面裡幾個男子和男孩在塞納河邊做日光浴和戲水。也許你會想，這不過是印象派慣有的場景罷了。

不過，秀拉畫得不一樣。他用自己開發的全新手法來畫這幅畫。秀拉並不先將顏色混合，再塗到畫布上。他用單色——綠、粉紅、白、藍色畫出成千上萬的小點、線條、區塊，各種顏色皆彼此相鄰。這種手法的確行得通。如果你走近些，你會看見每個單獨顏色的筆觸。你站遠些，這些顏色融合成一幅溫暖、綠草如茵的河岸，透過蒸蒸暑氣看見的夏日藍天印象。

秀拉已經開始進行另一幅巨型作品了。他準備畫一個典型的週日午後，地點在塞納河上的大傑特島（La Grande Jatte）。這一次他更嚴格地只使用最小的淺色系小點。優雅的女士和紳士，在樹蔭下愜意自在，全都以數不清的色彩小點所構成，還有穿著紅衣的女孩在草地上蹦跳，一艘划槳小船，一隻被拴住的猴子。許許多多的事情在進行，全發生在這幅巨大、寧靜、神祕的畫作裡。

秀拉對自己新創的繪畫方法極為自豪。他稱之為「色光主義」（Chromo-luminarison），聽起來蠻文謅謅又拗口。沒多久，人們就根據法文單字的「點」來稱它為「點描派」（pointillism）。秀拉又接著畫馬戲團和海景，不過，已經有一些同行開始對這些點點的斑斕效果感覺厭倦。

「我們的眼睛就是這樣看到真正的顏色，」秀拉強調。

「也許你是對的，」他們說。「但是從『我們』的眼裡看來，你畫畫的方式讓東西看起來有一點不真實。」秀拉被惹惱了。他和一些印象派畫家起了爭執，過去他對這些人曾經十分景仰。

1891年9月，秀拉因不知名的疾病突然過世，也許是肺炎或心臟病發，總之沒有人清楚。他只活了三十一歲，卻已經是一門新畫派的首席藝術家。秀拉去世後，不再有人像他一樣全心奉獻給點描派。儘管如此，他的發明仍持續讓藝術家思考。「一幅畫即是不同顏色的組合。紅、綠、藍、黃，這些就是畫家的鋼琴琴鍵、吉他弦。善用它們，我們就能玩出新的曲子。」

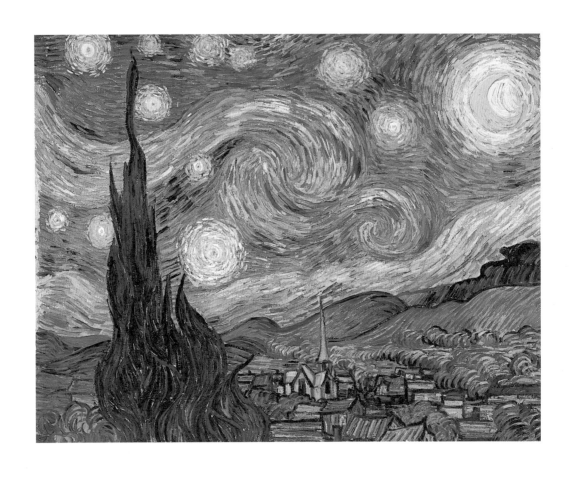

星夜
The Starry Night

1889

# 49

## 梵谷的星夜
### Vincent's Starry Night

文生・梵谷 Vincent van Gogh

有人在敲門。是護士的聲音：「該睡覺了，梵谷先生。」「馬上好，」他回答：「我正在寫信給弟弟。」護士的腳步聲遠離了。

隔壁房間有病人在大吼大叫，使勁捶牆。精神病院有時候真的很嘈雜，文生・梵谷需要安靜。安靜。但至少他還能繼續畫下去。護士和醫生人都很好，他們鼓勵他畫畫。梵谷覺得，繪畫能夠讓他保持神智清明。

他擱下筆。濃濃的睡意襲來，今天早上天還沒亮他就醒了。他下床，走到窗前。窗外有一棵高大濃蔭的柏樹，月色皎潔，滿天星斗。風從山的方向吹過來，柏樹被強風吹得彎腰，直起身，又彎下身，彷彿活生生的。雲朵在天空中彼此追逐。有什麼在阻擋他與星辰共遊？他抬起頭，覺得跟星星的距離，比起腳下臥房的木地板更接近。他覺得，過去也比現在跟他更親近。地平線下方，就是荷蘭老家的小教堂了嗎？不，不可能。這裡是法國，現在就是現在。星星像思緒一樣，在他的頭腦裡旋轉。

「我怎麼把自己的人生搞得一塌糊塗，」梵谷反思。「我今年三十六歲，住在精神病院，畫的畫沒人想要。糟糕事情一件接著一件。」

他的第一份工作是在藝術品貿易商工作，直到他被辭退。隨後他成為一名牧師，他把自己所有東西都布施給了窮人，然後，他又被開除了。最後，在幾年之前，他終於體悟到自己注定要成為一名藝術家。

他擔心自己永遠都做不好，有太多東西要學了。但最好的學習場所鐵

定是巴黎。他一定要去巴黎。梵谷一開始畫畫，用的是棕色、灰色和陰沉沉的綠色，好像陽光從來不照耀，每個人都鬱鬱寡歡。巴黎讓他意識到自己不能再繼續這樣下去，印象派的豐富色彩提振了他的精神，還有秀拉，梵谷喜歡他的畫作。顏色能引發感情，因此如果他以某種方式來呈現顏色，也許他可以引發觀者的某種感情。喜悅、平靜、希望……他仔細研究了秀拉的繪畫法。

　　巴黎是如此令人悸動——認識其他藝術家，發掘新的藝術，努力工作，流連於咖啡館。梵谷夢想著成功，但當他攬鏡自照時，他發覺鏡中人是一個潦倒、身無分文的藝術家。巴黎容不下他了，他必須再想辦法。

　　商店和畫廊裡出現的日本版畫，令梵谷深深嚮往，尤其像北齋這類日本藝術家，用豐富、深邃的顏色來描繪日常生活的景致。如果能去日本看看該有多好，但他實在太窮了。第二個選擇的地點，就是遙遠的法國南部，梵谷決定了。1888年2月，他搭乘火車前往亞爾（Arles）。

　　春天來臨，夏天也接踵而至。舊城四周的杏仁園開滿了花，梵谷每天都在鄉下寫生作畫。他畫得很快，不像秀拉那樣用色彩點描，但衝勁強烈得多。這就是他對向日葵田野的感受，高大強健的花莖和火焰般的黃色花瓣。這不是耐心的點描，而是難以想像的騷動。在你面對著一朵向日葵時，那強烈的黃色……啊，言語無法形容他的感受，但他能夠畫下它。

　　偶爾，梵谷懷念起有同儕相互切磋的時光。他邀請保羅·高更（Paul Gauguio）來亞爾作客，又是一位身無分文的畫家，兩人過去曾在巴黎見過面。他在黃屋準備了一間空臥室，牆上掛的是他畫的向日葵。接下來呢？兩位藝術家一定可以並肩工作，彼此激勵。

　　有一段時間事情還進展得頗為順利。但高更是一個自傲、難相處的人，他不是梵谷的最好搭檔。他們開始不顧情面地爭執。在一個冬夜，經過一場格外激烈的爭吵，沮喪的梵谷切下自己的部分左耳。「我要離開這裡了。」高更心想，隨即收拾行李離開。梵谷再一次落得孤零一人。他大概也害怕自己會想不開，為了安全起見，他申請住進精神病院。的確，這算是最好的安排了。大夫會留意他的⋯⋯

　　梵谷覺得太累了，無法把信寫完。在信裡他嘗試描述今晨他感受到的滿天星辰。但言語不足以形容。不，明天他必須作畫，他會畫一張星夜。

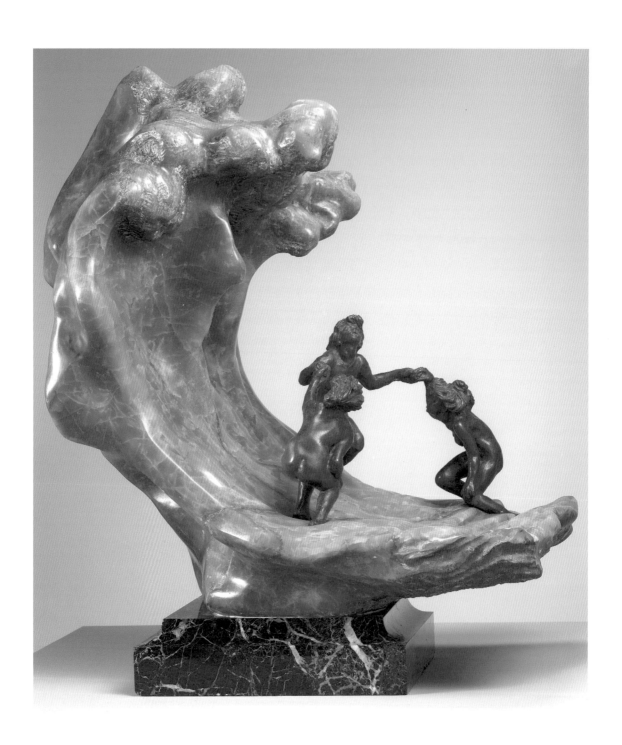

海浪
*The Wave*

1897-1903

# 50

## 透過她的手
### In Her Hands

卡蜜兒・克勞岱爾 Camille Claudel

　　我的工作嗎？我是一位藝術評論家。「誰需要聽評論？我們每個人都可以憑自己的主見來認識藝術。」你可能會這麼說。當然當然，我完全同意，只要你別到最後又跟其他人看法一致就好啦。

　　以我們偉大的法國民眾為例吧。今年，1898年，我們絕對是一個熱愛藝術的泱泱大國。否則，每年怎麼會有數以萬計的人參觀沙龍展？那麼，眾人一致認同最好的法國雕塑家是誰？那還用說嗎，當然是奧古斯特・羅丹。不論你走到哪裡都會聽到這個名字，羅丹，羅丹，羅丹，每個人都在複誦這個名字。

　　我不否認，羅丹的確是傑出的雕塑家。但你們知道嗎？有時我故意問人：「告訴我，羅丹為什麼是個天才？」他們會回答：「看看那尊雕像的手，多麼具有表現力。只有羅丹能讓人類的手訴說那種表情。」

　　「啊哈，」我說：「你們可知道是誰雕出這雙手？不是羅丹本人，是卡蜜兒・克勞岱爾。」他們不可置信地看著我，因為他們根本沒聽說過克勞岱爾；或者就算聽過，也不清楚她究竟是怎麼有才華，或羅丹有多少成就要歸功於她。

　　我很了解克勞岱爾，相信有一天她會享有她應得的名聲。她還是個小女孩時，就已經會用黏土、泥巴或任何材料來製作雕塑。十六歲時，她說服父母讓她前往巴黎讀書。她與幾位女孩一起租下一間工作室。原本的老

師離開後，新接替的老師就是羅丹。羅丹一眼就看出克勞岱爾的天賦，一個這麼年輕的學生，已擁有超齡的天分和毅力。總之，長話短說，羅丹正在進行一項政府委託的大案，一件有十多個人像的巨型紀念雕像。他邀請克勞岱爾擔任助手。

她仍繼續創作自己的雕塑。「多麼年輕有為的藝術家，」人們常說：「但你看得出來，她受羅丹影響很深。」為什麼他們卻看不到，羅丹也受她影響很深。他們不相信一位沒沒無聞的年輕女子居然能為法國名雕塑家提供創意。我不禁想像，如果卡蜜兒・克勞岱爾是個男人，這個故事會變得多麼不同。

克勞岱爾深愛羅丹，但人們認為她的一切都是從羅丹那裡得來的，這令她十分沮喪。你知道，羅丹雕塑的人物都是裸體的、米開朗基羅式的。因此克勞岱爾開始雕穿衣服的人物，她讓自己的創作看起來盡量跟羅丹不一樣。她遠離巴黎，待在倫敦的朋友家好幾個月。聽說，羅丹傷心欲絕，但他仍絕口不願承認：「我虧欠卡蜜兒甚多。」

為什麼我對克勞岱爾評價這麼高？她的雕塑表現了一個人的內在情感。在她的作品前面你渾然忘記眼前的東西只是一塊大理石或一片青銅，你從雕塑體驗到一種真實的感同身受。她創作了一件兩個跳舞人物的作品，你可以感受到將兩人連繫在一起的愛，感受到音樂節奏令他們手舞足蹈。這不過是一件小小的雕塑，和她的許多作品一樣，小，卻充滿動感和情感。

上一次我去克勞岱爾的工作室拜訪，她正在雕刻一塊瑪瑙。那是一個波浪造形的小雕塑，捲起的波浪推擠出強大的動能，即將崩落碎裂成浪花。「你知道葛飾北齋的大浪嗎？」我問道。「誰不知道呢。」她笑答。即使她腦中一直想到北齋的畫作，她的大浪卻非常不同。她先用石膏做模型，瞭解完工後的雕塑看起來會是什麼樣子。三個年輕的女子在浪頭下，或玩耍或跳舞，大浪似乎在保護她們，同時又極度狂野而危險。我感受得到她們正享受這無憂無慮的片刻。她們蹲伏著，期待大浪來臨，既興奮又

害怕。

　　克勞岱爾跟我談到這塊水綠色的天然美玉，如何跟女孩們的形象構成對比，女孩們的造形會以青銅鑄成。這些人物十分活潑，刻劃細緻，完全不像羅丹的人物。

　　「依我看來，卡蜜兒，」我說：「妳是個天才。」

　　她露出苦笑的表情，好像她覺得我不過是說說好聽話而已。假如我對羅丹說出同樣的讚美，他大概連一秒鐘都不會懷疑我的話。

　　無論如何，我希望我有說服你去看看卡蜜兒・克勞岱爾的作品。那麼，還有什麼推薦的藝術家嗎？有的，你真的該去看看莫內新畫的睡蓮。

聖維克多山和大松樹

*Sainte-Victoire Mountain with Large Pine*

約1887

# 51
# 如何組合在一起
## It All Fits Together

保羅・塞尚 Paul Cézanne

親愛的伯納德先生，也許你會明白⋯⋯

明白個什麼？保羅・塞尚放下手中的筆。他試圖回覆埃米爾・伯納德（Emile Bornard）充滿熱情的來信。這位年輕畫家顯然是一位忠實的粉絲。「大師」，他劈頭便如此稱呼塞尚。大師，從來沒有人這樣稱呼過他。他嘆了口氣，摸摸鬍子。要怎麼跟這個年輕人解釋他的繪畫方式呢？他花了一輩子的時間在做這件事，但至今仍然感到不滿意⋯⋯

塞尚是個被誤解的專家。早年他在印象派畫展裡便展示過一些自己的初期畫作，被同行畫家嫌為笨拙。沒多久前，作家埃米爾・左拉（Emile Zola），他是塞尚的老同學，才以塞尚為藍本寫了一本小說。左拉可無法否認，小說中可憐又失敗的藝術家，就是根據塞尚的人生，每個人都看得出來。「塞尚只能以失敗收場，真的很慘。」人們在背後這麼說。「他第一次開個展都已經五十六歲了。」

不過風水輪流轉。突然之間，年輕藝術家開始對塞尚感興趣。他們想追求跟印象派不同的東西，甚至也跟梵谷和高更不同。他們在摸索新的藝術，一路物色到塞尚身上。噢，他希望自己還沒變老。歷史走到目前這一刻，藝術界有這麼多事情在發生，能當個年輕人有多好，眼前有那麼多新鮮事物在等著你⋯⋯。

對一輩子都在用雙眼觀察的藝術家來說，用言語來表達著實不是件容

易的事。塞尚寫了更多句子，但這些話還是說不出他的感受。他把信紙揉掉，重新開始。

藝術家真正的道路是學習大自然。先去美術館研究以往的偉大藝術家，但是……接下來你必須走到戶外，研究大自然的造形……

他前往艾克斯的郊外已經數不清有多少次了。離開這座有噴泉和綠蔭巷弄的美麗城市，走進鄉野大自然。他想起自己的私房景點，從那裡望出去，是整個亞克河谷和聖維克多山（Sainte-Victoire）。大松樹下的綠蔭，讓他得以作畫一整天。

他特別記得有一天，想必是有十五年甚至更久以前了。他架好畫架，十三公里外的聖維克多山，似乎橫空跨越距離迎頭倒向他。在陽光烤灼之

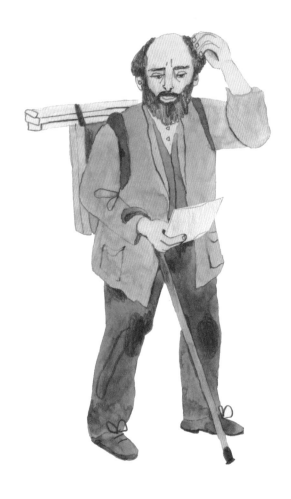

下，那岩礫的一面顯出灰、棕、藍的顏色，色彩穿透抖動的空氣跟著游移。他塗上一小塊顏色，筆觸都朝著同一個方向，上上下下遍布那裡和這裡。他用一塊一塊的色塊建構出一張圖，像在建造某個堅實的東西——猶如山峰——寧靜，堅實，遙遠。他用又輕又快的動作在田野、房舍、橋墩頂部加上黑邊，這座橋承載著進出艾克斯的蒸汽火車。一陣熱風迎面襲來，擾動了松樹的氣息與石縫間的百里香。當他轉頭向左，松樹的枝條映襯著聖維克多山的輪廓。他畫下樹與山，短捷的筆觸，用黑色，添加一抹紅色、一抹藍色。松樹和山彼此不通聲息，但都構成畫面的一部分。

要是莫內，他會在松枝間呈現陽光照耀的斑斕色彩，這會是一場視覺的盛宴。但在這裡，大自然的東西比色彩和光線更多。這裡面有一種自然的邏輯，一種結構，就像在建構一塊一塊的東西。塞尚在一間農舍的屋頂上加上一小片的紅色，他無法用言語來解釋。但他在畫畫時，他感受到大自然的不同部分要如何組合在一起。他幾乎可以明白為何這麼做……。

他要怎麼向伯納德解釋大自然的結構？高山，谷地，原野，彼此間如何建立關連，像是不同音符構成的和聲？塞尚已經試著不再管人們對他的批評。「一個失敗者，躲到法國南部鄉下的土包子。」但他在乎伯納德的想法，還有對他作品欽佩莫名的年輕藝術家。不妨用三度空間的造形來思考自然，例如錐體，和球體……。

不，不。伯納德會覺得他瘋了。他又揉掉了第二張信紙。現在只剩一個方法，伯納德必須前來拜訪他。他們會一起走到私房景點，他們會佇立在大自然前。而大自然——也只有大自然做得到——會來跟他們交談。

# 戰爭與和平

## War and Peace

### 1900-1950

如果一群藝術家，或科學家，或任何其他領域的團體聚集在同一個地方，分享彼此的發現，交流想法，競爭成為第一，進步就會發生得非常快。巴黎，便是上述的這麼一個地方。

邁入二十世紀之際，巴黎人開始認為，舉凡劃時代的藝術家，必定會做出顛覆世人想法的新東西，這種創新在一開始一定顯得驚世駭俗。譬如立體派，破碎的圖像和令人摸不著頭緒的組織方式，或是稍晚出現的超現實主義，其瑰麗的夢境畫，以及八竿子打不著的物件所拼湊而成的雕塑。

但是，藝術再怎麼驚世駭俗，也比不上實際捲入戰爭來得震撼。從1914年第一次世界大戰爆發到1945年第二次世界大戰結束，數千萬人喪生，上億人流離失所，他們的生活變得面目全非。

全世界各地的藝術家以種種不同的手段回應這些災難性的事件。在俄羅斯，藝術家跟設計師、建築師、工程師聯手，讓藝術成為生活的一部分，他們希望能透過藝術，創造一個更新、更美好的社會。有的藝術家則衷心認為藝術應該提供美麗和寬慰人心的東西；同時也有另一些藝術家，利用身邊這個飽經戰火蹂躪的世界所剩餘的廢棄物和殘片，將它們轉變成藝術品。

小提琴
*The Violin*

1914初

# 52
## 剪剪貼貼
### Cut and Paste

喬治・布拉克 Georges Braque

寫生簿，襪子，牙刷。有漏掉什麼東西嗎？啊，對了，塞尚。塞尚畫的聖維克多山的照片，已經皺巴巴印滿了指痕，照片因釘在工作室牆上所以有好幾個小洞。現在它要陪伴喬治・布拉克進行最新、也最危險的一段冒險。他正準備上戰場。

他把照片塞入行李箱，上鎖。他環顧工作室，也許是最後一眼也說不定。一幅幅疊靠在牆邊的畫回看著他。畫作上方的牆面掛了更多畫，還有布拉克從市集和舊貨店蒐集來的稀奇古怪東西——樂器、非洲面具等等。桌上有一幅他今年製作的諸多拼貼畫中的一幅。他將壁紙裁開，重新黏貼，再用炭筆加上細節，製作出一幅小提琴的畫。不同的造形和線條經過重新組合，像是組合破掉東西的殘片，變成全新的東西，成果令人十分滿意。

小提琴畫旁邊還有剪下的報紙和壁紙，是他為下一張拼貼畫準備的材料。布拉克還在考慮，也許他可以把這些零碎東西帶進軍營？

「二等兵布拉克。」他想像士官長對他吼叫的畫面。「這裡在打仗，你們這些『藝術家』醒醒吧，面對現實。」

1914年8月，歐洲突然爆發戰爭，布拉克被徵召加

入法國軍隊。他的西班牙朋友帕布羅‧畢卡索留在巴黎。他們經常互開玩笑，形容自己就像荒野大西部的不法之徒，他們不怕打破藝術規則，他們是一無所懼的冒險家。「醒醒吧，面對現實。」布拉克發出會心微笑。這不就是過去六、七年來他和畢卡索一直在做的事？

在他們的繪畫和拼貼畫裡，他們用真正的報紙和壁紙，畢卡索甚至將繩子和花紋布料也拿來用，這樣看上去就像椅墊。有史以來，藝術家之所以使盡渾身解術，無非是為了說服人們相信畫中的東西是真的，蘋果要看起來讓人垂涎欲滴，肖像要逼真到讓你想跟他說話。繪畫偽裝成一扇窗，透過這扇窗框你可以看到另一個世界。只不過，一旦你開始思考這件事，一張畫唯一的「真實」，就只剩下畫本身——顏料，帆布，或紙張，以及上面的炭筆和鉛筆線條。其他的一切，都是藝術家或觀者的想像。布拉克和畢卡索體認到，他們是最早看清這一點的藝術家。

歸根究柢，看一個物體，或看一個人，究竟是怎麼回事？人不是照相機，眨一下眼睛就有一張照片。比如說，你看著一只普通的水罐，你會看到把柄的弧線，然後你注意到壺身側面的反光。閉上一隻眼睛，移動一下頭部，你發覺壺身形狀跟著改變了，你又發現自己正盯著桌面，或一盞燈。光是一幅畫，就已經匯集了許多單獨觀看的片刻。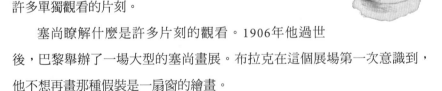

塞尚瞭解什麼是許多片刻的觀看。1906年他過世後，巴黎舉辦了一場大型的塞尚畫展。布拉克在這個展場第一次意識到，他不想再畫那種假裝是一扇窗的繪畫。

差不多就在這個時間點上，他遇到了畢卡索，這位從巴塞隆納來到巴黎的年輕藝術家，沒多久時間他已聲名大噪了。大多數藝術家會專注研發

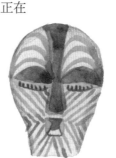

一門獨家的繪畫方式，畢卡索卻能漂亮地畫出任何他想表達
的風格。布拉克首次參觀畢卡索的工作室時，他正在
畫一幅有五個裸女的怪異油畫，畫中的臉孔像
是非洲面具，或古代雕刻，桌子和幕簾被拆
分成尖角，像破碎的玻璃。畢卡索注意到布
拉克的反應和其他參觀者不同，他沒有一副
看不懂而瞠目結舌的驚訝狀。

　　接下來幾年裡，他們兩人就像畢卡索所形容
的「兩個綁在一起的登山客」。他們畫出的畫跟前人截然不同，也製作大
量的拼貼畫。他們的畫像是奇特的形狀和線條拼湊成的多角拼圖，裡頭藏
著一些線索，譬如吉他的殘形，一撇翹鬍子，或是一個葡萄酒瓶。這些畫
一點都不像窗框看進去的世界，比較像走進一間充滿鏡子的房間──數千
個觀看的片刻，全都在同一時刻裡發生。

　　「你說這是一件藝術品？你不是認真的吧？這怎麼會是一張小提琴的
畫？」這類評論他們已聽過不計其數。這時候的巴黎藝評家極熱衷於為新
藝術命名。「立體派」（Cubism），這是他們幫布拉克和畢卡索的油畫和
拼貼畫想出的新名詞。「OK，」藝術家忙著工作，沒功夫在這上面花太多
心思。「如果他們想把我們的藝術叫作立體派，請自便。」

　　布拉克看了一下手錶，開往營區的火車即將在半小時後出發。德軍已
經入侵比利時了，法國將是下一個目標。他轉念一想，又打開行李箱，把
剪紙全塞了進去。

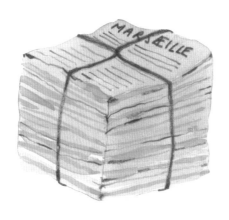

生日
*Birthday*

1915

# 53

## 生日快樂
### *Happy Birthday!*

馬克·夏卡爾 Marc Chagall

整整四年。馬克·夏卡爾和貝拉·羅森菲爾德從上一次見面至今，已經又過了四年。夏卡爾如今已回到家鄉維捷布斯克（Vitebsk），始終不停地作畫。「從來沒見過你身邊沒有顏料盒的。」貝拉笑著對他說。

1910年，夏卡爾離開俄國前往巴黎，租下一間工作室。他參觀美術館，看到庫爾貝（Courbet）、馬內（Manet），和其他許多藝術家的畫作。巴黎有那麼多精彩事情在發生，立體派的繪畫像在看魔術師對一些破碎的造形變魔術。還有「野獸派」（Faures），他們會把女人的臉塗上淺綠色，把樹幹畫得火紅。他看到詩人和音樂家，看見咖啡館裡的歌手，看見天上的飛機像有翅膀的書架。「在巴黎，我可以找到任何我想要的東西。」他告訴貝拉。

回到古老的俄羅斯帝國，對一個年輕猶太藝術家來說，旅行突然變成一件困難的事。帝國當局通常不准猶太人離開他們居住的城鎮或村莊。夏卡爾過去很幸運，他會一直都很幸運。不久前他才在柏林一家藝廊展出四十幅油畫和大量素描。人們開始注意到他的作品，「夏卡爾的作品獨一無二。」口碑逐漸傳開。

「大家說得沒錯，」夏卡爾開懷大笑，一把抓起帽子戴上，大步朝著夏日向晚的斜陽走去。「我不得不承認，我的確是個相當獨特的藝術家。」

「如果你問我，我會說你是個自命不凡的傢伙，馬克·夏卡爾。」貝拉故意逗他。

要是他真的那麼獨特呢？貝拉也不改對他的愛。他也愛她。她甚至比他印象中記得的貝拉更美。在巴黎，夏卡爾畫的作品色彩濃烈而豐富，他為身邊的世界注入了一股魔幻與夢幻的氛圍。長著人臉的貓，窩在艾菲爾鐵塔旁喵喵叫，一列駛過的蒸汽火車，卻是上下顛倒。男人和女人漂浮在建築物上空。屋簷和牆壁，地面和天空，動物和人類，紛紛脫離原本的位置，像萬花筒裡的圖案一樣飄走又溜回來。在維捷布斯克，他畫貝拉和自己的畫像。〈藍色戀人〉，〈灰色戀人〉，〈粉色戀人〉，〈綠色戀人〉。「你難道不想念巴黎嗎？」朋友問夏卡爾。他能怎麼回答呢？

有時他會出門去拜訪夏卡爾爺爺，他是當地村子裡的猶太教拉比*。公雞在馬路上亂跑，一頭牛蹲踞在爺爺家門口，一定有人把牠忘在那兒了。怎麼會有人忘了一頭牛？夏卡爾的巴黎朋友一定想不到還有藝術家可以在這樣的環境下工作。樸拙的木屋，泥濘馬路，一坨一坨的牛糞，還有家家戶戶永遠不停的說長道短。夏卡爾很慶幸自己在離家遠遠的地方找到一間安靜的工作室。

貝拉的家裡擁有三間珠寶店。羅森菲爾德夫人對她那漂亮又受過良好教育的女兒想嫁給鯡魚工廠工人的兒子，顯得一點也不高興。

「馬克是個不錯的男孩，但是他活在雲端裡。妳有看過哪個藝術家能賺錢過好日子的？妳真的……貝拉，為什麼不聽聽妳母親

*是猶太人的特別階層，是老師的意思，也是智者的象徵，是「可以去請教的人」。

的話？」

「我們結婚後，」夏卡爾跟貝拉掛保證：「我們就飛去巴黎。」

那時是1914年7月。8月時，第一次世界大戰爆發了。德國向西入侵法國，向東對俄國開戰。這對戀人去不了巴黎了，但他們仍準備結婚，日期定在1915年7月。

貝拉想為準丈夫準備一份特別的生日禮物，他的生日在7月6日，正好是婚禮前三個禮拜。她烤了蜂蜜蛋糕和紅醋栗水果派，挑選了一束玫瑰花，配上野地的花草，把禮物用兩條美麗的刺繡披巾包起來。她穿上一件高雅的有蕾絲花領的黑色洋裝。夏卡爾永遠忘不了貝拉出現的那一刻，手上拿著禮物。他回憶道：「藍色的空氣，愛情，鮮花，還有她，一起從窗戶漂浮進來。」

墜入愛河。就像漂浮。在其他人眼裡，也許只是個普通的場景。貝拉把蛋糕放在桌上，她在找一只花瓶來插花。「你喜歡你的禮物嗎？」她問。「我當然喜歡我的禮物，它們真的棒極了。就算妳送我一串鯡魚，我也會欣喜若狂。」夏卡爾知道他非把這一刻畫下來不可。鮮豔的花朵，漂亮圖案的披巾，最重要的是漂浮的感覺。還有貝拉的凝望，在她以為他還站在她身後時，突然間他已落入她深深的凝望裡，彷彿在她渾然未覺時他便悄悄從房間另一頭飛過來了。而夏卡爾瞥見舊桌子和偌大的木頭地板，一瞬間它們全變成了紅色。紅色——克拉斯尼（Krasnyi），在俄文裡不也是美麗的意思。

「生日快樂。」兩個人同時喊了出來。

自行車輪
*Bicycle Wheel*

1951（1913年遺失原件的複製品）

# 54
## 轉出一個故事
### Spinning a Story

馬歇爾・杜象 Marcel Duchamp

　　巴黎到處有腳踏車。它們在石板路上咯啦咯啦顛簸經過，隨意靠牆停放。然而卻從來沒有人注意到自行車的輪子有多美。它是一個完美的圓，精美，緊繃，像花一樣的金屬輪輻。馬歇爾・杜象從一輛報廢的腳踏車上拆下車輪，把它帶回工作室，上下顛倒過來。他把金屬輪架倒插入木頭椅凳的洞裡，然後坐回單人沙發上，欣賞著它。

　　真是完美。他覺得不用再添加什麼，也沒有多餘的東西需要移除。車輪是工廠製造的，數千個相同的產品。但當他用這種方式來看它，用一種全新的眼光……「嗯，」他自忖：「如果我稱它是一件藝術品，誰能說我不對？」

　　當時是1913年。隔年戰爭爆發，杜象想入伍加入法國軍隊，不過軍醫告訴他：「你身體不太好，心臟相當虛弱。」看著朋友們冒死上戰場，他總不好一直四處閒晃，於是搭上輪船前往紐約。現在，他坐在積雪的中央公園板凳上，讀著妹妹蘇珊娜的

來信。歐洲仍飽受戰火摧殘。美國報紙上寫著，威爾遜總統將主持停火協議。但願這是真的，但願戰爭趕快結束。杜象擔心他的家人。蘇珊娜在巴黎擔任護士，哥哥雷蒙仍在部隊裡。

蘇珊娜來信寫道，她已經整理好他的舊工作室。為什麼她不把工作室留著自己用？蘇珊娜跟她三個哥哥一樣，也是一位藝術家。她一定請父親幫忙把工作室租出去了。杜象急著想知道她怎麼處理他的自行車輪，扔掉了嗎？他得趕快回信。

不久前杜象還是個畫家，那種會嘗試立體派這類新觀念的現代畫家。他對布拉克和畢卡索在畫裡結合無數個不同觀看片刻的手法非常感興趣；他對艾德沃德‧邁布里奇拍攝奔馳的馬，男女的奔跑、跳舞、跳躍極為著迷。1912年杜象畫了一幅下樓梯的女人，有幾分邁布里奇的照片、加上幾分立體派繪畫的味道。

這幅畫，加上其他三幅作品，被紐約一個展覽會挑選上。「不堪入目。」「鬼扯。」這些美國評論家說有多討厭就有多討厭他的畫。但他聽說，四件作品全賣出去時，沒人會比杜象自己更感到驚訝的了。所以在杜象準備搭輪船離開紐約港時，他已經晉升為名流階級，人們搶著見這位「古怪的法國藝術家」。

「人們認為我的想法古怪與否，我一點都不在乎，」杜象聳聳肩。「我絕對不是『他們』所認為的藝術家。」對大多數人來說，藝術家做的事，無非是處理顏色、線條、造形，創造出一幅好看的畫。但藝術作品不該只是取悅眼睛吧？杜象認定，一位藝術家真正要緊的事，就是提出有意思的想法，讓人們得以用不同的眼光來看待事物。

有幾次，在時尚派對裡，賓客會走到杜象面前寒暄：「我完全拜倒在您的畫作之前。」「謝謝您，」他會這樣回答。「也許您能幫我解答疑問。我一直在想，是什麼讓一幅畫跟一個腳踏車輪不同？」他經常聽到相同的答案：「一幅畫是獨一無二的，它是藝術家畫出來的，沒有兩幅畫會完全一模一樣。自行車輪是由工廠機器生產的，每一個車輪跟其他輪子都

一模一樣。」

「我是藝術家，不是你，」杜象在心裡想。「我才是決定什麼是藝術的人。」想想看，油畫顏料也是從顏料工廠製作成管狀送去販賣，藝術家從管子裡擠出顏料，用畫筆將顏料塗在帆布或畫紙上，然後說：「這是一件藝術品。」杜象乾脆不去美術社買油畫顏料，而去普通商店裡買別的東西。譬如，他去五金行買……「讓我瞧瞧……」

鏟啊。挖啊。鏟啊。一名工人在杜象的長凳旁，鏟雪清理道路。

「一把雪鏟。有了。一旦我把那把雪鏟叫作藝術，人們會開始正視它，因為他們以前從來沒正眼看過它。」

他眼前浮現蘇珊娜的模樣，她坐在他的單人沙發上，欣賞他的自行車輪，霎時間彷彿她就在他面前，儘管她其實遠在大西洋彼端。這個想法讓他滿懷希望，有那麼一瞬間，他忘記現實裡的戰爭。

РАБОТЫ СТЕПАНОВОЙ

Проэкты спорт-одежды

運動服設計
*Designs for Sports Clothing*

1923

# 55

## 同志們
### Comrades!

瓦爾瓦拉・史狄帕諾娃 Varvara Stepanova

「別亂動，亞歷山大。別笑，否則我把針扎在你脖子上。」

瓦莉亞（Varya）搖搖晃晃站在凳子上，一手抓著紅色紙，另一手捏著大頭針，她正想將紅紙跟另一張已經用大頭針別在丈夫脖子上的白紙別在一起。他站在那裡，看起來像一個瘋狂魔術師，眼睛直盯著前面，雙臂打開。他的臉上表情嚴肅，但肩膀因為發笑而抖動。那張瓦莉亞裁出的縫紉圖案紙，唰的一聲掉到地上。

「沒救了。」她自己也咯咯笑出來。「正經一點。想像一下……想像你正在聽列寧同志慷慨激昂的演說。」

瓦莉亞，她的全名是瓦爾瓦拉・史狄帕諾娃，正在設計幾套運動服。這是截然不同的嶄新運動服款式，不是過去那種白色、乏味、體面的運動服，那種有錢人穿的夏天服飾。不，瓦莉亞的設計帶有強烈而鮮明的圖案，可以想像當運動員身著這些服裝跑跳時，那就像一幅移動的圖畫。大膽的紅、白、黑條紋，紅色星星，像風中飄揚的旗幟，鼓舞著全場的觀眾。

她的丈夫，亞歷山大・羅德謙科（Aleksandr Rodchenko）也是一位藝術家。他設計海報、社運文宣，書本，舉凡俄國革命政府需要用到的東西，他都設計。人們問起羅德謙科的工作，他如此說明：「工程師的工作跟機械有關，建築師的工作用到混凝土、鋼鐵和玻璃，藝術家的工作是用造

形、顏色和線條來建構一個新世界。」

瓦莉亞完全同意。她說：「今天我們藝術家不再只各自埋頭創作，關在自己的工作室裡素描和畫畫。我們要跟設計師、建築師、工程師、教師、人民領袖一起攜手合作。我們一起努力實現共同的目標，協助建設一個現代化的國家。現在我們不再使用老套的『藝術家』一詞了。我們都是『構成主義者』（Constructivist）。」

史狄帕諾娃還在喀山（Kazan）藝術學院當學生時便結識了羅德謙科。那時候兩人都想成為畫家，他們都來自貧窮的家庭，以兩人的條件，能進入喀山藝術學院就讀著實是了不起的成就。這時候的俄羅斯正處於舉國振奮又動盪的時期，沙皇統治的政府垂垂老矣，對於工廠與城市林立的現代化世界完全束手無策。「革命就要來臨了，」人們竊竊私語。到了1917年，他們開始高喊：「革命就在這裡。」

史狄帕諾娃和羅德謙科都站在革命的一方。革命領袖列寧宣布，俄羅斯現在是一個全新的國家，每件事都會用和以前不同的方式來進行。工廠和農場將會屬於工人，而不是老闆和地主。沒有人會為了上學或看醫生而付錢。革命還沒發生之前，從事體育活動或是進劇院看戲，只有少數人才負擔得起。現在，這些活動屬於每一個人。

瓦莉亞記得她在革命前第一次來到莫斯科，教堂的金色洋蔥形圓頂，和從鐘塔傳來深遠、餘音嫋嫋的鐘聲，令她印象深刻。現在教堂已經不敲鐘了，取而代之的是街頭擴音器傳出的演說聲。「同志們，同志們！」前途充滿了希望，但也夾雜著

恐懼。一離開莫斯科，在舊俄羅斯帝國的其他角落，紅軍正在與反革命者「白俄」進行激烈的內戰。士兵用槍來建構新世界，殺死拒絕改革的敵人。瓦莉亞欣賞著自己的運動服設計，紅白相間，活潑而振奮的圖案。藝術家用的方法還是比較好⋯⋯。

「藝術是一種崇高的召喚，」藝術學院的教授總是這麼說。瓦莉亞看得出來，他並沒有真心期待她或其他女孩成為職業藝術家。他也許認為她們將來就是準備嫁人，也許空暇時可以畫一些畫。

現在是多麼不同。革命領袖說人人平等，這意味女性藝術家可以跟男性獲得相同的尊重。真正要緊的，是能夠創造出有用的東西，比如工人服布料上搶眼鮮明的圖案，代表了新的理念的出現。

她終於把所有的紙樣版都別在一起了。剩下的還需要將白色V字形圖案做些許修改，然後就可以交給裁縫師車出整件服裝。最後，布料會在工廠上印，製作出上萬件運動服。一旁的羅德謙科正在玩他的盒子相機，這是他最近著迷的東西。「相機就是

一台機器，」他說。「我用它來生產照片，跟工廠機器製造有用的東西，像是步槍和曳引機，都是一樣的方法。」

「好吧，亞歷山大，」瓦莉亞露出拍照的微笑：「要把我拍得跟曳引機一樣美呦。」

# 莫斯科

## *Moscow*

### 俄羅斯（1930年代）

俄國革命之後，舊沙俄帝國搖身一變為蘇聯（蘇維埃社會主義共和國聯盟），莫斯科仍作為首都。為了體現新社會的精神，建築師蓋出的新式現代建築，跟城市歷史中心原有的舊建築顯得非常不同。

### 紅場

紅場是莫斯科的中心，這裡有城市裡最古老的建築物，包括聖瓦西里大教堂、克里姆林宮。這些建築是給統治階級、富裕人士和社會精英使用的。蘇聯政府在這裡舉辦集會和閱兵，做法與之前的沙皇如出一轍。「紅」場之名來自俄語「美麗」之意。

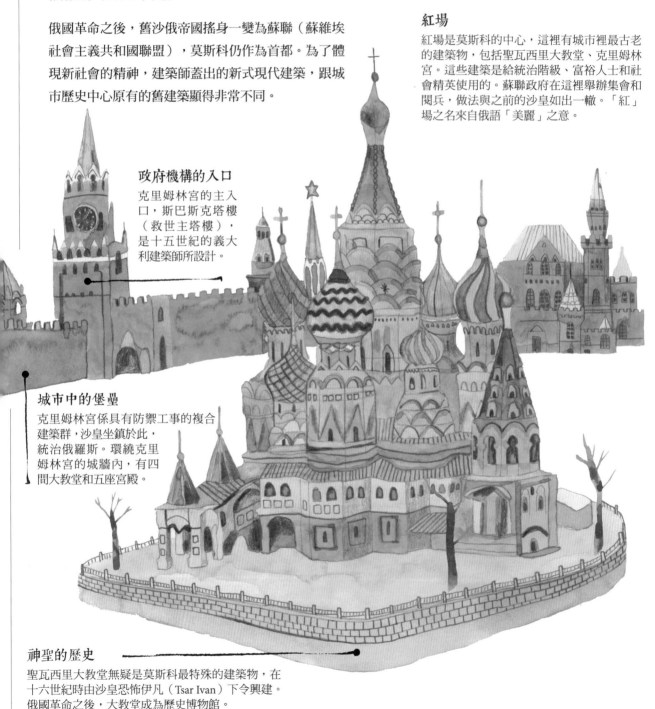

### 政府機構的入口

克里姆林宮的主入口，斯巴斯克塔樓（救世主塔樓），是十五世紀的義大利建築師所設計。

### 城市中的堡壘

克里姆林宮係具有防禦工事的複合建築群，沙皇坐鎮於此，統治俄羅斯。環繞克里姆林宮的城牆內，有四間大教堂和五座宮殿。

### 神聖的歷史

聖瓦西里大教堂無疑是莫斯科最特殊的建築物，在十六世紀時由沙皇恐怖伊凡（Tsar Ivan）下令興建。俄國革命之後，大教堂成為歷史博物館。

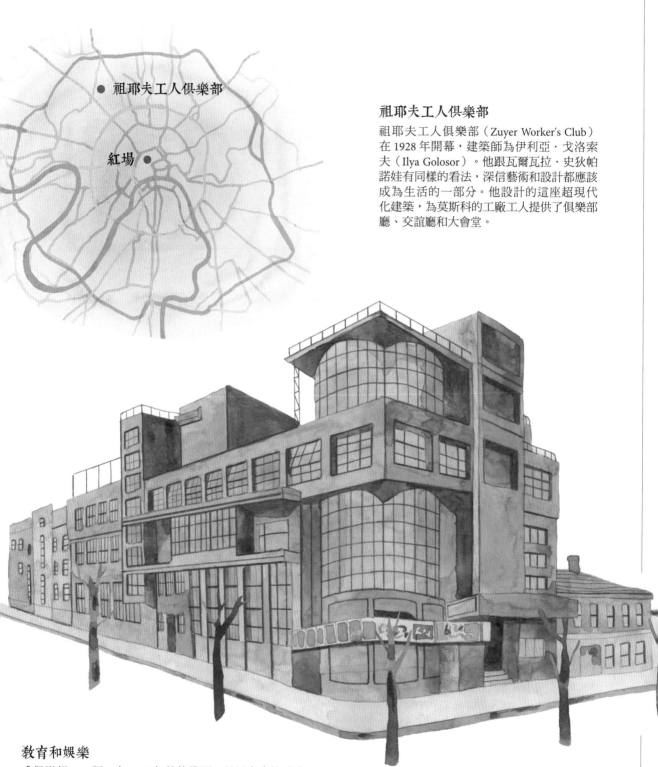

### 祖耶夫工人俱樂部

祖耶夫工人俱樂部（Zuyer Worker's Club）在 1928 年開幕，建築師為伊利亞·戈洛索夫（Ilya Golosor）。他跟瓦爾瓦拉·史狄帕諾娃有同樣的看法，深信藝術和設計都應該成為生活的一部分。他設計的這座超現代化建築，為莫斯科的工廠工人提供了俱樂部廳、交誼廳和大會堂。

### 教育和娛樂

「俱樂部」一詞，在 1920 年前的俄國，是只有貴族或富人才能進出的私人交誼場所。因此像祖耶夫工人俱樂部這類場所是個全新的東西，它讓一般人在下班後有一個社交去處，他們能在這裡閱讀，看電影，聽演講，舉辦聚會。這些俱樂部就蓋在工人居住的社區內。

### 新社會，新建築

俄國革命發生之後，藝術家、建築師和設計師自視為協助建設新社會的人。建築師所設計的新式現代建築，用的是玻璃和混凝土，不再像建造聖瓦西里大教堂使用磚塊之類的傳統材料。

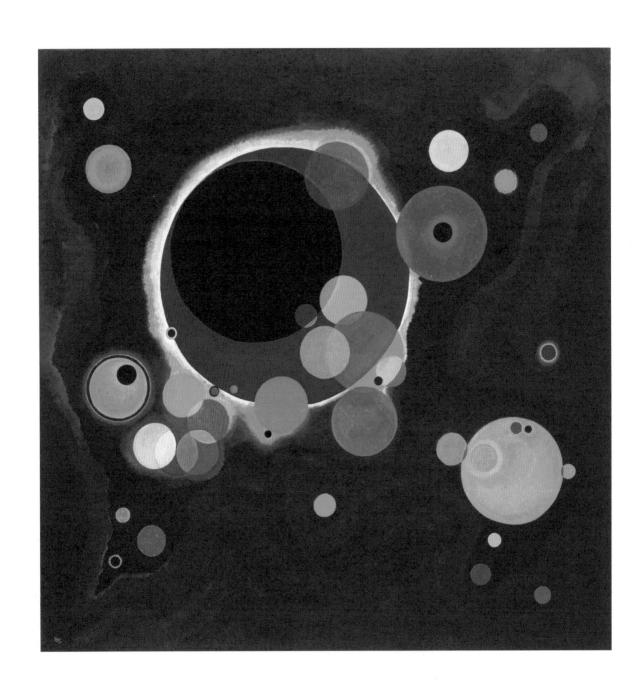

數個圓圈
*Several Circles*

1926

# 56

## 生命的圓圈
### *Circles of Life*

瓦西里・康定斯基 Vasily Kandinsky

　　窗戶玻璃上覆蓋著一層羽毛般的薄冰，但看起來室內很溫暖。瓦西里・康定斯基和妮娜・康定斯基一搬進他們的新房子，隨即動手油漆牆壁。每個房間都有不同的顏色，還有鮮紅的樓梯扶手。房子座落在一片松林間，位於德國德紹市（Dessau）的外緣。包浩斯學校（Bauhaus）就在附近，康定斯基是這間著名設計學校裡的繪畫教授。包浩斯學校也是一棟新穎的現代建築，有平屋頂和高大的落地窗。

　　「生日快樂。」妮娜遞給丈夫一杯早餐咖啡，和一張生日卡片。

　　「哦，拜託，親愛的，幹嘛提醒我。」康定斯基悶悶不樂地望著黑色液體升起的一圈煙霧。年歲已悄悄向他襲來，現在，1926年12月，他已經六十歲了。「如果你想給我一個生日禮物，就讓時間倒流吧。」

　　「我來看看我能做什麼，」妮娜微笑著。「也許工程學課堂裡的年輕天才做得到。但他們什麼時候才可以把時間再調回來呢？」

　　康定斯基陷入沉默。他拿著咖啡匙在光潔的桌面上比劃，彷彿在畫一張個人生命的無形地圖。他真的想從頭再來一次嗎？成長於敖德薩（Odessa），在莫斯科就讀法律，最後進了慕尼黑藝術學院，那已經整整三十年前了。他費了好一番功夫，才為自己找到藝術家這條路。在慕尼黑南部的巴伐利亞，他投入很多時間在鄉間作畫。深藍色的山脈，玫瑰紅、黃的雲彩，紅色的房屋。大約在1910年間，他意識到，就繪畫而言，他最

看重的就是顏色和造形，兩者和他的內在感受相呼應。顏色和造形不必然是樹木、湖泊、道路，甚至不用是人的形象。

康定斯基認為，顏色就像音樂裡的聲音。檸檬黃是一聲尖銳的小號，深紅是豐富的大提琴音色。而某些顏色則適合於某些形狀，譬如，以深藍色來說，圓形是最搭配的；對於像檸檬黃這麼銳利的顏色，有棱角的造形就比彎曲的形狀來得好。康定斯基在1912年將自己的想法出版成書，他是以如此分明的眼光來看待一切。藝術家不能再像以前一樣，只是複製眼前的內容，依樣畫葫蘆；他們必須懂得運用純粹的藝術材料，也就是顏色、造形和線條。

那段時間真是意興風發啊。但也許，他不必回到那麼久以前？九年就夠了。他可以重回俄羅斯，那時候革命才剛發生，康定斯基同志正和史狄帕諾娃和羅德謙科等伙伴攜手合作。他已經是個相當重要的人物，協助決策藝術要對建立平等新世界做什麼貢獻。但是人們在他背後竊竊私語：「康定斯基滿腦子都是那些怪異的想法，對革命沒有幫助。」既然時不我與，那就放下一切，繼續前進吧。

德紹的生活條件更好，他決定定居在這裡。學生認真聆聽他講課，他教導他們，如何憑藉純粹的色彩、造形和線條，便能具備成為畫家的能力。繪畫裡沒有必要非得畫人臉，或是鮮花、駿馬和蒸汽火車。這種繪畫有時被人們稱為「抽象畫」，埋怨它難以理解。這些人到底有沒有用眼睛在看。康定斯基把手中的藍色咖啡碟往前推，直到碟緣快碰到尼娜寫給他的生日賀卡的白色信封。他在信封上，放上一把有橘色把柄的銀製奶油刀……

包浩斯不是一間普普通通的藝術學院。這裡聚集了藝術家、設計師、印刷師、工程師、舞者，以及擁有各類技能的人物，彼此教學相長。康定斯基的一些學生，將來也成為畫家，有的人去做家具設計、室內設計，或設計書本、咖啡壺……。他的想法會在藝廊、工廠、商店、和一般人家中得到實踐。

「我剛才說的都別理它，親愛的。」他抬頭看著妻子。「今天我就跟所有過生日的人一樣快樂。」

「噢，太好了。你終於笑了，我們出去走走吧。」妮娜幫他穿上大衣。

包浩斯的新建築前面有一片空地，學生們正在打雪仗，這又是在包浩斯另一件很棒的事。學校鼓勵學生要懂得玩——玩耍，跳舞，參加派對。他們看見康定斯基過來，有些人停下手中的遊戲。

「教授，生日快樂。」有人高喊。

轟，一顆雪球正中康丁斯基胸部。他低頭一看，泛著光澤的黑呢毛，上面一個純白的圓圈已開始融化。

「你等著瞧。」他喊道。他戴上那張「嚴厲的教授臉」，有點僵硬地彎下腰，迅速抓起一團雪。

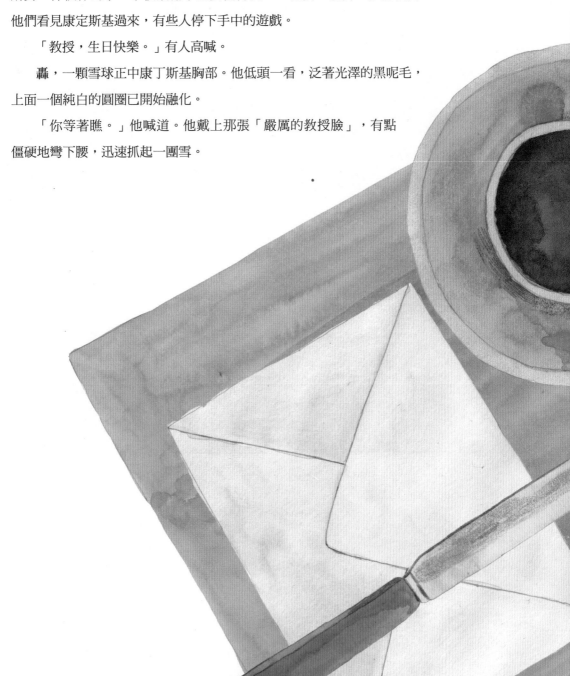

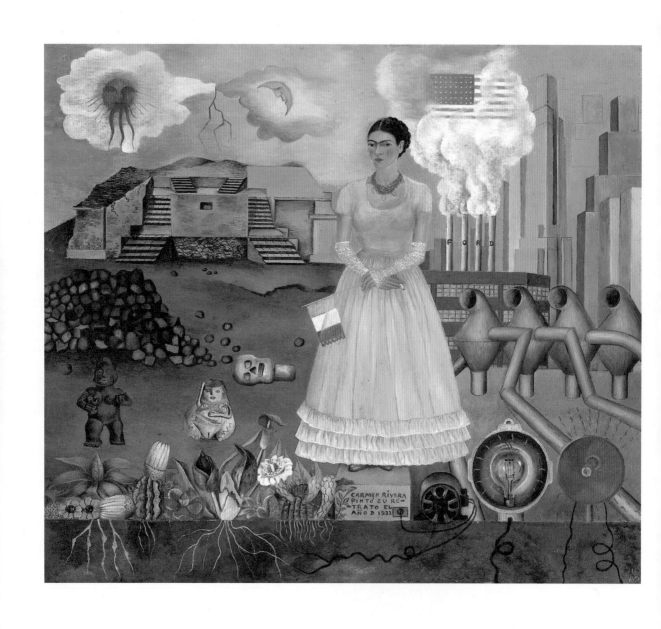

站在墨西哥與美國邊界上的自畫像

*Self-Portrait on the Border between Mexico and the United States*

1932

# 57

## 兩個世界之間的女孩
### *The Girl Between Worlds*

芙里達・卡蘿 Frida Kahlo

一片小小長方形的錫片。墨西哥畫家用這種錫片來繪製聖像畫，它叫作「雷塔布羅」（retablo）。

芙里達・卡蘿在畫家的小店裡看過他們畫畫。他們總是一次又一次繪製相同的人物，無比嫻熟，充滿耐心。伸出雙臂的耶穌，或是聖母瑪利亞深情凝望她的嬰兒。「雷塔布羅」畫家的收入不高，但每當客人買下他們的畫，臉上露出幸福的表情時，他們就覺得開心了。這就像聽到耶穌說：「別擔心，只要你有這個雷塔布羅，我就會在你身邊保佑你。」

芙里達坐在床上，小錫片立放在她前面，她自己的畫作放在床頭桌上。全家唯一讓她覺得舒適的地方只有這裡。她站起來會痛，坐著也不舒服。有時疼痛會消失，今早的狀況卻很糟。十八歲時，有一次她搭乘一輛常坐的公車，公車跟電車發生相撞，芙里達幾乎喪命。醫生把她從鬼門關前搶救回來，但她的身體卻已經無法回復到正常的狀態。

芙里達就是從這時候開始畫畫的。有好幾個月的時間，她都必須待在床上，繪畫能幫助她忘卻痛苦。她畫自畫像，好像藉著自畫像她能把自己破碎的身體重新拼合在一起。即使如此，每次在她的自畫像裡，身體碎片的組合方式都不同。「我是誰？」她自問。「我是許多的芙里達，哪一個才是真的？每一幅的樣貌都有各自的道理，都是真的。」有時候她中意自己的臉孔，有時候卻一看見它就討厭。那雙又大又黑的眼睛，永遠掩藏不

了她的情緒;她濃濃的眉毛,還在印堂處相連。

　　今早醒來,她又浮現另一幅自畫像的想法了。這次她會穿上一件漂亮的洋裝,像個準備前往舞會的姑娘。芙里達在光亮的錫片上仔細上色,畫下自己身穿一件淡粉色洋裝。

　　「你根本就是灰姑娘。」丈夫狄耶哥驚呼。他過來跟她道別,她把新畫秀給他看。

　　「但願我是。」芙里達嘆道。「我寧願我的王子陪在身邊,不要一直往外跑。」

　　「你好好休息。」他起身戴上帽子,拎起皮箱。「我下禮拜就回來。」

　　狄耶哥・里維拉(Diego Rivera)是個大人物,他為學校、政府大樓、

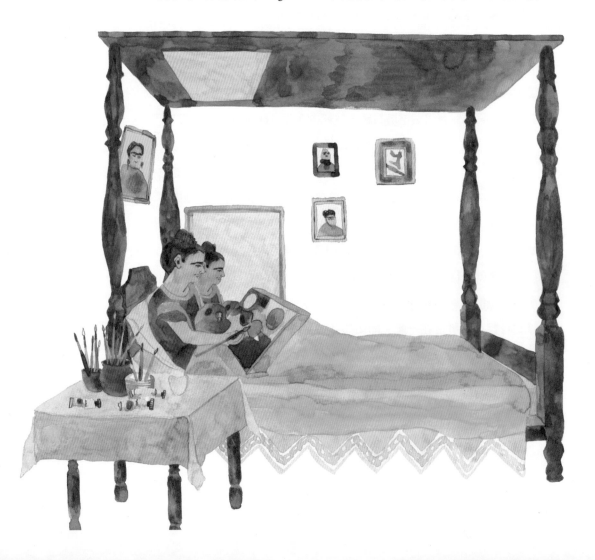

工廠牆面繪製巨型壁畫。在墨西哥仍有很多人不識字,透過里維拉的壁畫,他們學到自己國家的歷史,明瞭墨西哥革命對他們是件多麼好的事,舊政府如何剝削人民,而新政府又如何照顧他們。里維拉的壁畫傳遞了這些訊息。

里維拉也受邀去美國畫壁畫。如果芙里達的身體狀況許可,她也會陪著他一起去。她知道有很多墨西哥人都夢想移民美國。他們夢想在工廠裡找到工作,買一輛汽車,在家裡點電燈,而不是點油燈。身邊的墨西哥朋友告訴她:「我們的國家需要現代化,我們還活在過去。美國才是未來。」

她看著自己的小畫,心想:「我穿著灰姑娘的禮服,我要去舞會。舞者隨著機器的節奏起舞,汽車工廠的煙囪冒著煙,飄出錢的臭味。」

穿著粉紅洋裝的女孩轉身離開臭氣熏天的工廠。她朝向阿茲特克神廟的廢墟走去,那裡有一個摔壞的骷髏雕像。她轉身面對奇異的裸體神祇,還有野花和仙人掌,那是從墨西哥的土地生長出來的,還有太陽和月亮,以及日月相生的雷電。但,她是誰呢?芙里達——這位揮舞墨西哥國旗、叼著一根煙的女孩?

在她右邊,有美國的新式工廠和摩天大樓;在她左邊,是墨西哥古老的土地。芙里達的畫就像一座天平。哪一邊較重?最後她會選擇哪一邊?她在橘紅色顏料裡摻入一點黃色和白色,為她的珊瑚項鍊調出顏色,這是里維拉在市場裡買來送給她的。

噢!她覺得好像有人拿毛線針戳進她背裡。芙里達深吸了一口氣,數到十吧:一,二,三……。

從房間對面的鏡子裡,有一個年輕女子坐在床上。這個可憐的人盯著芙里達看,彷彿她可以一眼看見她的內心深處,犀利如X光——她的心,她的骨,她的祕密。芙里達放下畫筆。「朋友,加油。」她平靜地說。

鏡子裡耐人尋味的女人對她會心一笑,她瞭解這個微笑。

燕子・愛慕

*Hirondelle Amour*

1933-34

# 58

## 夢之海
### Sea of Dreams

胡安・米羅 Joan Miró

　　再見，英格蘭。胡安・米羅倚靠著甲板圍欄，望著翻騰的海水，冒著煙的郵輪駛入英吉利海峽，他的思緒已奔回家鄉了。西班牙隨時可能爆發內戰，人們議論紛紛。至於歐洲其他地區又會變得怎樣呢？德國領導人阿道夫・希特勒的演說語氣越來越咄咄逼人，德國的大軍已經挺進到法國邊界了。

　　米羅的視線從滾滾白色浪花上移開。一隻燕子從眼前飛過，迅捷的翅膀幾乎刷過甲板，一瞬間又已朝陸地飛去。「好兆頭，」他在心裡想，雖然也說不出個原由。那隻鳥的英文叫作什麼？法文叫「宜鴻黛拉」（Hirondelle）。他會把這個名字用在為居托利女士所繪的四張巨幅畫作裡，命名為「燕子・愛慕」（Hirondelle Amour）。這些畫是設計來製作掛毯的，居托利夫人在巴黎經營時裝生意極為成功，經常委託藝術家為她設計東西。

　　一個詞能創造自己獨有的氣氛，就像一種顏色。「宜鴻黛拉」是個美麗的詞，就像一只敲響的小鐘。法文的愛情，amour，「愛慕」，既深邃又明亮，像他腳下的大海。米羅想像海裡那些怪異的生物，這一刻可能游向海面，或是潛入海床的瑰麗家中。

　　他在甲板上來回走動，上上下下。整體而言，他的倫敦行相當成功。1936年6月開幕的超現實主義展絕對是一場大轟動，無論人們是喜歡或憎

惡。但現在他更迫不及待想回到自己的工作室。

從古斯塔夫・庫爾貝的繪畫在巴黎引起轟動迄今，又過了將近一百年。這期間出現印象派，接著是梵谷和高更，然後立體派。巴黎代代有才人出，藝術浪潮永遠推陳出新，現在當道的是超現實主義。

「您認為我是超現實主義者嗎？」米羅問居托利夫人，「我不覺得自己想變成某某主義者。」

「如果超現實主義者是一個懂得夢境的畫家，那麼，沒錯，您絕對是個超現實主義者。」

「事情也不是那麼簡單，」米羅嘆了口氣。法國作家安德烈・布荷東（André Breton）發明了超現實主義一詞，也提出身為超現實主義藝術家應該怎麼做。一開始米羅對布荷東的想法感到興奮，但現在這些做法已經太像一套規則了。

儘管如此，他仍相信這點是真的，正如布荷東所言我們最深的願望和情感，只能透過夢境獲得表達。藝術家若能夠捕捉到夢境的本質，便能捕捉到人類心靈最深層次的運作。重要的是，不要讓你理智的、務實的白天思維，遮蔽了夢境的畫面。

米羅並不認為〈燕子・愛慕〉就是一幅夢境畫面。紅、黃、灰──這些顏色不是想像出來的，它們是真實的，像火柴盒或報紙一樣的真實。有時候米羅會將報紙撕成各種粗獷的造形，他將這些造形狀貼在硬紙板上。真實的造形，真實的紙板。但幾天後他再次見到它們時，那些造形似乎變成飛鳥，一個走近的人，一顆從天空墜落的星星。

他能解釋這些影像是怎麼來的嗎？不能。藝術家的工作不在解釋，米羅也解釋不了，為什麼平凡無奇的事物常常一到他眼裡就有了生命。有時候，一個火柴盒或一把斧頭，對他來說就像一個人一樣活生生，即使在他還是小孩時，他對物體就特別有感受。此外他還能說什麼呢？

Joan Miró

「照著你自己的感受前進，」藝術學院的老師這麼告訴米羅。他認為米羅對色彩有一種天賦的敏感，但他畫的線條實在很笨拙。老師讓他戴上眼罩不用眼睛看，而觸摸他在畫的對象。也許這是他一直都覺得自己的畫像夢境的原因——明亮的色彩，自由移動的線條，即使他閉著眼睛，也能清楚看見它們。

英格蘭的海岸逐漸縮小，成為北邊地平線上一道霧濛濛的線條。米羅朝著南邊的地平線搜索法國的地景。他已經迫不及待等著返回巴黎，過去數年來他都定居在這裡。更往南，家鄉的農場在塔拉哥納（Tarragona），燕子一定忙著飛回屋簷下，餵哺巢裡的小燕子。

明年燕子飛回來時，牠們俯瞰的田野依舊平靜如昔嗎？抑或是燃燒的房舍和炸彈炸出的坑洞？

輪船煙囪冒出的濃濃黑煙，像是黑鴉鴉的塗寫，還沒能告訴他答案，便已消散在空中。

格爾尼卡
*Guernica*

1937

# 59

## 說真話的謊言
### *The Lie that Tells the Truth*

帕布羅・畢卡索 Pablo Picasso

那時是1937年4月。我跟帕布羅・畢卡索在一家咖啡館的戶外座位上，一起吃早餐。隔壁桌的男人側過身來，他手上拿著一份《泰晤士報》。

「有看到西班牙發生的不幸消息嗎？」他用英語問道，指著報上的一篇文章。

「他說什麼？」畢卡索不懂英語，但他有聽到「西班牙」。報紙上每天都有西班牙內戰的消息，這場戰事一年前在畢卡索的祖國爆發，佛朗哥將軍領導的軍隊推翻了政府。畢卡索在巴黎安全無虞，但他仍然有很多朋友留在西班牙。他上過藝術學校的巴塞隆納，就發生過激烈的衝突。

我拿著報紙，盡我所能把文章譯給他聽。報紙上報導了兩天前在西班牙北部小鎮格爾尼卡（Guernica）發生的空襲事件，記者親眼目睹了轟炸後滿目瘡痍的景象。「格爾尼卡完全被空襲摧毀，」我緩緩將句子譯出。「轟炸持續三個小時。戰鬥機飛得非常低，射擊試圖逃跑的人，死傷者有許多是婦女和兒童。」在希特勒的空軍支援下，佛朗哥將軍正進行著一場新形態的戰爭，報導上如此記載。

走回工作室的路上，畢卡索一語不發。我感覺得出來他正在思索格爾尼卡，想像轟炸的場面，遍地恐慌的景象。他感到滿腔憤怒，但他能做什麼呢？

這時候的畢卡索已經是全世界最知名的藝術家了，他的作品供不應

求。西班牙政府為了即將在巴黎舉辦的萬國博覽會西班牙館,向他訂製了一幅壁畫。他們希望藉由畢卡索和其他知名藝術家的參與,能讓世人意識到西班牙戰爭造成的苦難。

聽到格爾尼卡的消息後,畢卡索知道他要畫什麼了。他會畫一幅驚世駭俗的畫面,內容耐人尋味,且令眾人移不開目光。他們再也不能說:「我們不是很瞭解西班牙發生了什麼事,況且這不關我們的事吧,不是嗎?」人們會對格爾尼卡的故事感到驚駭,而在某些層面暴力將會被制止。

畢卡索架起一張巨大的畫布,橫跨整間工作室的寬度,上頂到天花板,高度超過3公尺,寬達7公尺。一位藝術家單憑一己之力,幾乎很難完成這麼大一幅作品,而且距離萬國博覽會僅剩一個月的時間。

在戶外,街頭和公園的景色正由春入夏,也是巴黎最迷人的季節。在工作室裡,完全是另一番不同的世界。工作中的畢卡索像一個著魔的男人。在大畫布上動工前,他畫了很多素描,嘗試不同的造形配置。接著他正式開始,在帆布上勾勒出輪廓,開始上顏料。他不用任何其他色彩,只有黑色、白色和灰色。畫這幅畫他得在階梯上上下下。畫面中央,他畫了在嘶吼的馬頭。左側有一頭公牛,和一個女人抱著死去的孩子。一個受傷的男人躺在地上。吶喊的人頭,像幽靈一樣從幽暗處飛撲過來。

有時畢卡索叫我:「朵拉,可以幫我拿那個嗎?在角落,那邊。」但大部分時候我只在旁邊看著。我拿相機拍下畢卡索工作時的照片。他一直在過程裡改變想法,他把烈日改成一盞電燈泡,把狂叫的馬頭從畫面底部移到頂部。即使畢卡索背對著我,我也能感受到他無比的專注力。繪製這幅巨大的畫足以讓十位藝術家忙翻天,而畢卡索獨自一人,沒有幫手,全盤掌握。

但他究竟在做了什麼?這幅畫完成了,但完全看

不出是一幅戰爭畫，沒有被轟炸的建築物或死屍橫陳街頭。尖叫，破碎的肢體，尖銳突兀的造形，令我心糾結。「為什麼要畫那頭公牛？」我問畢卡索。「那隻手臂是誰的，拿著一盞燈的手臂？」

畢卡索永遠不會對這類問題給出直接的答案。「從現在起，你應該清楚了，朵拉，」他說：「藝術是說出真話的謊言。」

當我在萬國博覽會的西班牙館看著〈格爾尼卡〉時，那股衝擊比在工作室裡來得更強大。我在想，從飛機上打開艙蓋，讓炸彈落下，將地面上手無寸鐵的人炸得面目全非，對飛行員來說有多麼容易。但誰又能繪出這樣一幅畫，一個憤怒和憐憫的暗黑大爆炸？只有畢卡索做得到。

Platform scene of sleeping people.
3 or 4 people under one blanket — uncomfortable positions, distorted
Footsteps — All kinds + colours of blankets, sheets + old coats
Two figures in sleeping embrace
Masses of sleeping figures fading to perspective point of tunnel.
Groups of people sleeping, disorganised angles of arms + legs, covered
here + there with blankets.

三個睡覺的人：「避難所素描」研究
*Three Figures Sleeping: Study for 'Shelter Drawing'*

1940-41

# 60

## 鵝卵石與炸彈
### *Pebbles and Bombs*

亨利・摩爾 Henry Moore

這塊鵝卵石來自諾福克郡（Norfolk）的海灘。外表光滑，就像一顆大雞蛋，但更扁也更重。他喜歡閉上眼睛，用雙手握住它。感覺形狀，感受重量。需要花多少年，大海才能磨光這塊石頭，幾千年？幾百萬年？在他腦海中，他聽見海灘上的鵝卵石在海浪拍打下彼此撞擊的喀喀聲，又隨著潮水倒退而翻落。

那些假期時光真好，亨利・摩爾回想著。他會和朋友一起去諾福克海邊，這些人大部分也是藝術家。回到工作室後，他開始雕刻，直到雕塑變得像鵝卵石那麼光滑。頭，手肘，肩膀，膝蓋。一尊雕像應該看起來要像是被大海、被風、被時間銷蝕過，不該有鑿刀精雕細琢過的斧鑿感。人體便是山丘和山谷的組成，他將這片土地想像成一個熟睡的人，彷彿地平線隨著每次的呼吸而微微上下起伏。

摩爾的父親在煤礦場挖礦。家裡有八個小孩，全都住在離礦坑不遠的小屋裡。兩張床，每張床上要睡四個小孩。「用功讀書，以後才能過得更好。」父親總是這麼告誡他們。做功課，拉小提琴，進入藝術學院。摩爾成為雕塑家。

「我不懂一個像你受過那麼好教育的孩子，為什麼還要辛苦去拿鎚頭和鑿刀？」母親心疼地說。他今天過的生活，有比當年父母親的生活更好嗎？無論如何，兩者是不能相提並論的。

摩爾還在倫敦唸藝術時，他經常去大英博物館，欣賞古代的雕塑。館裡有一尊來自墨西哥的男人雕像，是一名戰士或一位祭司。他的雙膝彎曲，頭部抬起，神情警覺而一動不動。「這就是我想做的雕刻，」摩爾想：「我要做絕不是將軍和首相這類人物的雕像。」他的素描簿裡畫滿了希臘、義大利、墨西哥和非洲的古代雕塑作品。

摩爾已經習慣了人們對他的雕塑的批評。「我的孩子做得還比他好。」他們會這麼說；或是「這根本是穴居人雕的東西嘛。」他把這種話當作讚美。他曾參觀過西班牙阿爾塔米拉洞穴發現的壁畫，在導遊火炬的照明下欣賞又美又有力的野牛造形。

但還有比批評更糟的事值得擔憂。1939年，戰爭再度襲捲全歐洲。希特勒的軍隊入侵波蘭，接著是比利時和法國。到了1940年9月，希特勒的空軍開始轟炸倫敦，每晚接連不斷。就像轟炸格爾尼卡，但規模大得多。倫敦沒有足夠的防空洞，所以倫敦人一到晚上紛紛前往地下鐵月台和深層電車隧道裡尋找庇護。

摩爾把鵝卵石放回窗台上。他檢查包包裡的素描簿、鉛筆和水彩盒，都已經帶了。今晚他也會去地鐵站，聽著隆隆作響的炮彈在上方蹂躪和焚燒街道，而民眾在地底下試著入睡。政府邀請包括摩爾在內的藝術家，記錄下人們身處在這麼龐大的恐懼和摧殘之下，如何繼續過生活。

每晚的光景都差不多。孩子，父母和祖父母，所有人在地鐵站裡相依偎。他們在月台上找個空位，或搶到政府設置的上下舖床位。玩具、書本、毛毯、食物、水——他們盡量把環境弄得舒服一點。通常會聽到音樂，有人唱歌，彈奏手風琴或斑鳩琴，但最後大家都會安靜下來。有嬰兒

哭鬧，打鼾，咳嗽，放屁聲——那是個悶窒，臭烘烘，棉被橫陳的睡眠地。暫時忘掉轟炸，忘掉明天重見天日後映入眼簾的街道景象。

　　摩爾盡量不盯著別人看太久或太認真。他畫畫時不想引人側目，他快速安靜地在簿子上素描，有時直接在圖畫旁記下筆記。回到工作室後，他才將這些速寫草圖完成，添上該有的線條和陰影。他想，數千年前洞穴人所見睡著的人，就跟我們現在看到的一樣。有的人用胳膊把臉蓋住，或以臂當枕，蜷縮著側睡，抱著自己的孩子，什麼樣的姿態都有。

　　月台弧形的天花板上落下一陣灰塵。他們在這裡真的安全嗎？摩爾盯著停用的隧道口，望見裡面若隱若現的人形和香煙的星火，彷彿，他也看見父親跟著同伴往礦坑裡走去。剎那間，在這陌生的地方，他有種家的感覺。

梅爾茨建築
*Merzbau*

德國漢諾威，約1923–33（毀於1943）

# 61
## 全都是垃圾
### *It's All Rubbish!*

庫特・史威特 Kurt Schwitters

　　注意注意！電動睡衣從明天起開始打噴嚏。狗狗必須以八種顏色打電話。

　　庫特・史威特醒過來，他在睡夢裡一直哈哈大笑，他又夢到那些異想天開的詩。已經是二十五年前的事了，而這些字眼突然又跳進他的夢裡，好像他從一頂帽子裡把它們拉出來一樣。

　　是的，就是從一頂帽子裡把它們拉出來。這是他的羅馬尼亞朋友崔斯坦・查拉（Tristan Tzara）的主意，專門發明無厘頭的藝術形式。隨便從報紙上剪下一篇文章，再把它剪成個別的單字，把這些單字放進一頂帽子裡，搖一搖，然後將單字一個一個取出。

　　「每次都能做出一首好詩。」查拉信誓旦旦。好啦，說每次可能太誇張，但是出現一首好詩時真的很精彩。史威特差不多把老師在課堂上教過的詩忘光了，但他還記得電動睡衣，甚至在睡夢裡記得。那麼，如果把零碎物和殘片組合在一起，不管物件新舊，也完全不去想自己在做什麼，一樣能獲得令人眼睛一亮的成果。

　　史威特在起霧的窗戶玻璃上抹出一個圓圈。潮濕的英格蘭湖區早晨，遠山藏匿在外頭某處。霧濛濛的雨中，他聽得到羊咩咩的叫聲，烤土司的氣味從廚房飄過來。1940年他一抵達英國，就直接被送入外國人收容所。畢竟，他是德國人，當時英國正與德國交戰。跟英國人解釋德國領導人希

特勒容不下史威特這種藝術家也沒什麼用，反正他就是製造稀奇古怪和挑釁世人想法的藝術。在收容所，所有他可以取得的材料，他都拿來創作，甚至燕麥粥和烤吐司麵包都能成為雕塑材料。

　　斷垣殘壁，滿目瘡痍。這就是1918年第一次世界大戰結束後的幾年裡德國的景況。史威特和所有士兵一樣，一回到家鄉便努力重建家園。戰前，史威特曾經是德勒斯登藝術學院的學生。戰後，他找不到藝術家可以畫的東西。花瓶裡的一束花？一籃水果？不，街頭放眼所及，只有受傷的士兵和饑貧交迫、衣衫襤褸的民眾。那種感覺是他自小認得的德國被搗毀了，只剩下一堆垃圾。

　　史威特開始用紙片和標籤來做拼貼，包括價格標籤，食品標籤，或任何引起他注意的東西。既然紙可以用，為什麼不拿其他材料呢？手邊便有一片上過漆的木片，他可以把它釘在畫上。還有兒童的木頭玩具輪子，一小張網子。

　　有人問史威特他究竟是在幹嘛，他這麼回答：「我是一個畫家。唯一的差別是，我用釘的作畫。」

　　「但畫家不用釘的作畫啊。」

　　「嘿，那是因為我是唯一製作梅爾茨（Merz）的藝術家。」

　　梅爾茨？那是什麼？史威特發明了這個名詞，也只有他自己能回答。

　　「這是梅爾茨。」他從人行道上撿起一張破電車票。「這也是梅爾茲。這個，還有這個。」商店門外一塊破碎的木箱條，一根彎曲的湯匙。

史威特搬回漢諾威老家去跟父母同住。家裡的空房很多，史威特也日復一日不停地把梅爾茨帶回家。兩條腿的椅子，一隻破鞋，空的啤酒瓶。真可惜找不到一張夠大、夠堅固的紙，或帆布或木板，能把所有的梅爾茨都釘上去。

怎麼做才好呢？乾脆，就利用整個房間吧。地板、牆壁、天花板、樓梯。史威特用梅爾茨在父母家裡蓋出了另一間房子，他把它命名為「梅爾茨建築」（Merzbau）。他用木頭和紙板做出洞穴和拱門，隱藏式壁架，和帶刺的屋頂。縫隙裡藏著寶藏，有小貓圖片的錫製糖果盒，一縷朋友的頭髮。梅爾茨建築越蓋越大。要不是希特勒的爪牙對他展開獵捕，迫使他不得不逃離，現在的梅爾茨建築可能有大教堂的規模了。1943年英軍和美軍轟炸漢諾威，史威特當時人在英國，消息傳來時，梅爾茨建築連同周邊的房舍和街道，已經全數被炸毀了。

戰爭已經結束，一切又要開始重建。今天稍晚，史威特沿著田間小徑，一路穿過薄霧來到穀倉。史威特已經在穀倉的裡牆一角搭起梅爾茨。他在上面敷上石膏，做出奇異的造形。

但首先他得穿上衣服，喝杯咖啡，再把土司麵包烤焦的邊邊刮掉。

# 藝術的關注

## Where It's At

1950 – 2014

縱觀歷史上大部分的時間，只有極少數人嘗試過長途跋涉，或有機會深入體驗世界上其他地區人們的生活。這種情況在第二次世界大戰後急遽改變了。搭飛機旅行，電視，電話，電影，以及接下來的網路，連結了距離遙遠的人。大家分享想法，交換技能和經驗，比以往更加容易了。

　　藝術，繼續在長期傳承的經驗和技巧上欣欣向榮，但也積極吸取、融合不同地區和不同時代的觀念。美國藝術家傑克遜‧帕洛克受到歐洲超現實主義奇絕意象的啟發。澳洲原住民藝術家埃米莉‧凱米‧寧瓦瑞，運用新材料來實踐古老的技藝，她用現代壓克力顏料繪出族人數千年來一直在使用的圖案。迦納藝術家艾爾‧安納崔集合從世界各地收集來的物件和想法，融會在自己作品裡，他製作的藝術品貌似非洲皇室御袍，實則利用了歐美社會丟棄的瓶蓋。如果藝術家的想法太龐大或太艱難，無法一人獨立完成，何不讓其他人也一同參與？譬如艾未未的一億顆葵花籽。

　　如今，結合材料和技術的方法不斷推陳出新，加上新與舊觀念的運用，藝術家以各種方式表達對我們身處這個世界的感受，探討身為人類的意義。

整整五尋深 Full Fathom Five

*Full Fathom Five*

1947

# 62

## 從顏料罐到畫布
### Straight from the Can

傑克遜．帕洛克 Jackson Pollock

　　我的臉貼在倉庫牆縫上，牆壁木板傳出柏油和陽光的氣味。我從牆縫裡窺見倉庫裡面。一開始還看不出個所以然，外頭的光線太亮了，透過縫隙我只看見傑克遜的背影，和香煙在陽光下捲曲的煙霧。

　　有一些畫靠著牆堆放，但今天下午他在畫的畫，是平放在地板上。他告訴我，從現在起他都要這麼作畫。他會把畫布釘在地板上，這樣他可以四處走動，從任何方向來畫。

　　誰說不可以這樣？我們都認為畫家應該手握畫筆，面對畫布或坐或站。沒有人規定非得這樣不可。傑克遜喜歡像印第安納瓦荷（Navajo）原住民畫沙畫的方式，直接把各種顏色的沙子滴漏在土地上，繪出族人的神聖圖案。

　　我的眼睛逐漸適應了。傑克遜從小盒裡倒出大頭釘在手掌上，把大頭釘像灑種子一樣灑在畫布上。他坐到箱子上，盯著畫看。我踮起腳尖，但還是看不到他在看什麼。忽然，他一躍而起，從桌上抓起一瓶打開的顏料罐，又繼續開始了。

　　我們從紐約市搬到長島已經整整一年，那是我們結婚後不久的事，在1945年秋天。傑克遜想住在海邊，他說他需要開闊的環境。在我們的土地上有一間倉庫阻擋了海景，傑克遜把倉庫拆掉，重建在房子旁邊，現在倉庫變成他的工作

室。這裡沒有電,所以傑克遜只能在白天作畫。

我剛結識傑克遜時,他還是個沒沒無聞的藝術家。我把他介紹給其他藝術家認識。他也接下政府的案子。他的作品越做越大,也越來越大膽,每條迴旋的線條、每道飛濺的顏料,都充滿活力地舞動。他開始受到矚目。在第一次個展後,人們讚譽道:「傑克遜·帕洛克有機會成為我們這個時代最偉大的美國畫家。」你不得不同意,現在是美國出大畫家的最好時機。歐洲人也應該體認現實了,承認美國才是未來。

為什麼我不敲門進去?因為我不想讓傑克遜知道我在這裡。我想看他心中沒有旁觀者,關在一個人的世界裡如何作畫。他提起一桶房屋用的油漆,啪喇一聲潑在畫布上。他把木棍浸入另一桶油漆裡,潑灑出色彩,這邊一點,那邊一點,迅捷到令人來不及思考。他不停在畫布四周跨開大步,像某種舞蹈,彎著腰,猶如魔術師在施展法術。

我如果敲門,就會打破這個魔術。之前沒有藝術家用這種方式作過畫,絕對沒有。我往左稍微挪移一點,窺見地板上的畫。厚厚的油漆飛舞成弧線和點滴,黑,銀,白的光澤閃閃發亮。這是怎麼一回事?你當然也可以問一名舞者:「你跳的舞在講什麼?」如果一件東西美得令人屏息,也許「是什麼」也不那麼重要了。

外面實在太熱了,我轉身朝海灣走去。一陣微風從水邊迎面而來。也許過不久,我也會開始畫畫,畫我自己的畫。我是李·克萊思那(Lee Krasner),我告訴自己,我不僅是傑克遜·帕洛克夫人,也是藝術家。潮水輕拍著海岸,把鵝卵石洗得如珠寶般閃亮。

我走回倉庫時,傑克遜已經在工作室外來回踱步。他那皺起的額頭,像是預料到自己即將因謀殺罪被逮捕。

「告訴我妳的想法,」他問我。「我不知道自己在做什麼。」

我走進去，第一次好好欣賞這幅新作品。

「我完全被迷住了，」我說。傑克遜站在我旁邊，彷彿試圖通過我的眼睛來看這幅畫。它看起來像是活的，正在運動，就像畫面正在對自己傾瀉、潑濺一樣。「已經完成了嗎？」我問。

「完成？」他盯著我看。「我怎麼會知道？」突然他問：「妳口袋裡有什麼？」

「呃，沒什麼。」我掏出幾枚硬幣和一把鑰匙。傑克遜把我手裡的東西全部拿走，把它們統統丟入油亮的羊腸小徑裡。他將一把螺絲起子浸到鋁色油漆罐裡，像鐘擺一樣在畫面上來回揮灑。他走到另一邊，拿起另一罐油漆，走出一條又細又長的黑色。

「太好了。」我說。「了不起。」

他一邊移動，一邊搖擺，進入出神狀態。就算他聽到我說的話，他也不會有任何反應。

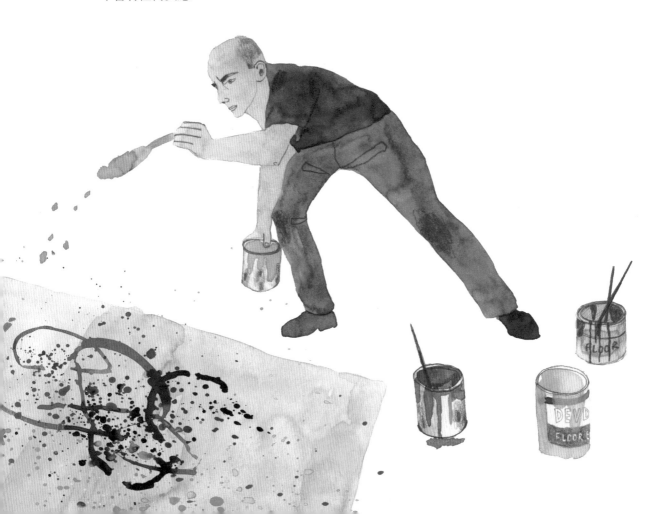

# 紐約
## New York

### 美國（1950年代）

第二次世界大戰後，紐約取代巴黎成為全球的現代藝術之都。像傑克遜‧帕洛克這樣的美國抽象畫家，作品根本就供不應求。歐洲已被戰火蹂躪殆盡，而美國的經濟正欣欣向榮。富有的收藏家既踴躍收購年輕藝術家的作品，也亟欲珍藏昔日的畫作。

### 入門

「藝術學生聯盟」（Art Students League）成立於 1875 年。在這裡，學生可以直接跟專業藝術家學習。路易絲‧布爾喬亞、李‧克萊思那和傑克遜‧帕洛克，都曾在此地研習。

路易絲‧布爾喬亞的家

### 媽媽在樓下

路易絲‧布爾喬亞在 1938 年從巴黎搬到紐約。她和家人住在西區 20 街的房子裡，她把地下室當作工作室。

濱水碼頭

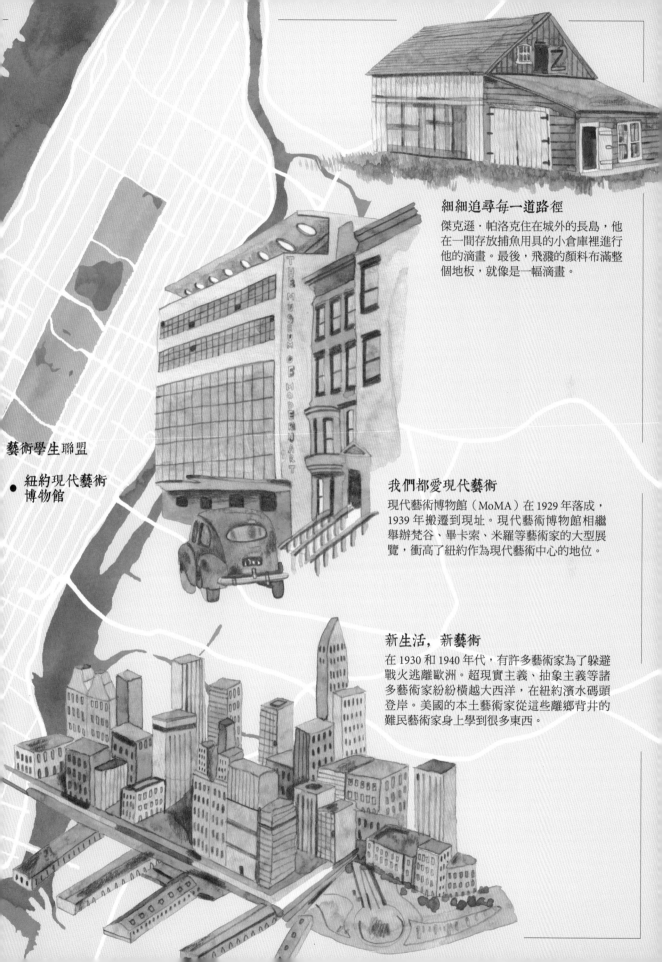

### 細細追尋每一道路徑

傑克遜‧帕洛克住在城外的長島，他在一間存放捕魚用具的小倉庫裡進行他的滴畫。最後，飛濺的顏料布滿整個地板，就像是一幅滴畫。

藝術學生聯盟

● 紐約現代藝術
　博物館

### 我們都愛現代藝術

現代藝術博物館（MoMA）在 1929 年落成，1939 年搬遷到現址。現代藝術博物館相繼舉辦梵谷、畢卡索、米羅等藝術家的大型展覽，衝高了紐約作為現代藝術中心的地位。

### 新生活，新藝術

在 1930 和 1940 年代，有許多藝術家為了躲避戰火逃離歐洲。超現實主義、抽象主義等諸多藝術家紛紛橫越大西洋，在紐約濱水碼頭登岸。美國的本土藝術家從這些離鄉背井的難民藝術家身上學到很多東西。

生命之樹
*Tree of Life*

1948-51

# 63

## 藍色的早晨
### *In the Blue Morning*

亨利・馬蒂斯 Henri Matisse

　　幾點了？亨利・馬蒂斯最後終於睡著了吧。房間裡面對床的另外一側，出現兩條淡紫灰的光格子，曙光在緊閉的百葉窗後面已探頭浮現了。一輛摩托車噗噗作響沿尼斯長長陡峭的山坡往上爬。然後，一切又回歸寧靜。

　　陽光變得更耀眼，空氣已經暖和起來。馬蒂斯看著紫灰逐漸轉為金黃。光線蔓延到天花板，就像湧起的潮水淹滿整座沙灘。他想從床上一躍而起，推開百葉窗板。一躍而起？還是算了吧。想到自己已垂垂老矣，太多日子一天一天到來，又一天一天過去了⋯⋯

　　今天，他必須為新建小教堂的內部設計做出決定。教堂座落在旺斯鎮（Vence）外緣，距離山邊已經不遠。為教堂製作彩色玻璃的保羅・邦尼，寄給馬蒂斯一盒玻璃樣本，裡面有各種顏色的彩色玻璃，包含各種調性的黃色、藍色、和綠色，馬蒂斯必須挑選出確切的顏色以便製作鑲嵌玻璃。但究竟要哪種黃？哪種藍？哪種綠？

　　講到色彩，馬蒂斯堪稱是第一把交椅。許久之前，在第一次世界大戰前，馬蒂斯就在法國青年畫家中以「野獸派」（Fauves）聞名。野獸派不是因為他們的行為狂野，而是因為他們非比尋常的色彩運用：深藍色頭髮的女人，淺綠色鼻子的男人。誰猜得到接下來會出現什麼？

　　在人們的想像裡，會畫這種畫的人不外乎瘋瘋顛顛的藝術家，目光如炬，還有一臉亂蓬蓬的鬍鬚。但馬蒂斯出場亮相，竟是一身剪裁精良的西裝，搭配無懈可擊的領帶和光亮的皮鞋，完全令人跌破眼鏡。其他青年藝術家也都以意想不到的嶄新手法在創作，例如帕布羅・畢卡索和喬治・布拉克。物換星移，如今都到了1950年，他們也都老氣橫秋了。他們的名字被寫進史書裡，關於立體派，俄國革命，超現實主義，和第二次世界大戰的歷史。

　　慢點才行。慢慢地，痛苦地，馬蒂斯起身坐在床上。他的背部刺痛，頭也痛。有些人將他和畢卡索作比較，他對他們的說法也不陌生。「馬蒂斯只會畫美麗的圖畫，但我們早已不活在美麗的世界裡了。想想在我們有生之年發生過的戰爭和苦難，想想畢加索的〈格爾尼卡〉，那才更接近真實。」

　　他還記得將近四十年前造訪摩洛哥的經驗。他鍾愛那炎夏的藍天，一棵棵棕櫚樹，像是綻開的綠色花火。還有，人們會觀賞碗缸裡游泳的金魚來尋求放鬆，在他眼裡格外顯得有趣。有時他們一看就看上幾個小時。他們是喜歡金魚明亮的朱紅色，還是魚兒安靜游動的悠然自得？為什麼看畫不能像這樣？一幅畫應該要令你感到自在放鬆，神清氣爽。如果你要的是戰爭和苦難，不如攤開報紙就有了。

　　籠罩在臥房裡的陰翳已經一掃而空。他可以看清楚桌上的花瓶，威尼斯玻璃壺，和中國瓷碗。這些東西都是他的老朋友，他已經畫過它們很多次。「一個東西就像一個演員，」他腦海想著。「同一個演員可以在很多戲裡扮演不同的角色。」

　　有好多事情等著他做。他已經畫完教堂牆壁上的大型人物，現在正在

設計所有窗戶的彩色玻璃，還有神職人員的袍子。待一切都完成後，教堂將沐浴在彩色玻璃的光輝裡，成為一個讓人心靈獲得平靜和自由的地方。

馬蒂斯設計了一個有黃色葉子圖案的窗玻璃，葉子像海藻一樣輕微地搖擺。製作這些造形他自己有一套獨門方法。在一大張紙上塗上黃色，然後拿著大把剪刀，一邊轉著紙，一邊剪出形狀，他稱為「用剪刀作畫」，這就像純粹用顏色來做雕刻。保羅・邦尼會根據這些形狀來製作大型彩色玻璃。

他從床頭桌上拾起一片方形藍色玻璃，瞇起眼睛透視玻璃。他也拿起黃色玻璃來看。藍色的臥房，黃色的臥房，看起來就像兩間完全不同的臥房。雖然這個黃太像黃檸檬了。他試另一種黃，又太橙黃了。也許這個？啊，剛剛好⋯⋯。

藍色呢？馬蒂斯拿起一塊正方形深藍色玻璃對著陽光。多麼美麗的藍。他可以看上幾個小時而不覺得厭倦。他早已忘了背痛和頭痛，他又一次感覺年輕。那一抹藍光，正在他的鼻尖跳舞。

有翅膀的風景
*Landscape with Wing*

1981

# 64
## 這裡發生了什麼事？
### *What Happened Here?*

安塞姆・基弗 Anselm Kiefer

　　這個光禿禿、焦黑的鄉間發生過什麼事？是土地被犁耙過，被冬季的冰霜凍裂了？抑或這裡發生過戰爭，因此留下了彈坑、坦克碾過的軌跡，土壤裡攙雜著衣服、血跡、和骨頭？安塞姆・基弗把乾黃的禾桿攙進他的巨幅畫作中，讓畫面斑駁、凹凸不平，最後畫面也變成了土地本身。但，還有一個問題懸而未解，這裡到底發生了什麼事？

　　基弗於1945年3月出生於德國，這個出生的時間點選得不錯。幾個星期後第二次世界大戰結束，歐洲又恢復了和平。然而，在他的童年回憶裡，他只有看到滿地的廢墟。德國大大小小的城鎮被徹底炸毀，只剩下堆積如山的磚塊、石塊、燒焦的木材。

　　當他長大一些，他想瞭解在他出生前的戰爭究竟發生了什麼事。他認知到其他國家人的想法，認為每個德國人都該為他們領導人的殘酷行徑感到羞恥。那他自己的父母和父母的朋友怎麼想呢？他們知不知道「他們」的猶太鄰居被軍人逮捕後下場如何？他們知道上百萬人在集中營裡被屠殺嗎？

　　似乎沒有人想回答這些問題。「那些事已經過去了，」他們說。「都是過去的歷史了。我們必須忘掉它，繼續前進。」基弗明白了一件事，當你審視歷史時，你可以決定把誰當作好人，誰當壞人。但當你自己身不由己被捲入時，事情就沒那麼黑白分明了。如果換作是他，他又會怎麼做？

　　既然他不能回到過去，探索這件事唯一的方法就是運用自己的想像力。當然，歷史書籍裡有很多資料，但這些史書實在花太多力氣在解釋那些無意義又可怕的事件了。反之，神話講述的是完全不同類型的故事。在神話裡，英雄可以同時具有開創性和破壞性，同一個人身上既正義又邪惡。基弗畫了很多張自己工作室的畫，位於屋頂閣樓的工作室，除了木質地板和牆壁外便空無一物。每幅畫裡的工作室都是空蕩蕩的，只有一把刺在地上的矛，或是兩把被遺棄的劍，彷彿神話裡的英雄剛剛經歷過一場打鬥。

　　畫面中空蕩蕩的房間，看起來像個平靜的地方，但是才一刻鐘前，這裡發生過非常殘暴的事。它似乎在等待英雄亡靈的歸來，也許就是這樣。打從戰後的童年時代，基弗記得那些殘破的房屋，是人們住過的家，地上的大洞，原本是有人家的房子座落在此。而那些日子裡，人們也努力重建家園。即使你擁有的只剩一堆殘磚碎瓦，你也會開始重建。

　　基弗並不記得小時候有人給過他玩具，但他記得很清楚自己在毀棄的建築堆裡玩耍，用磚塊來蓋房子。「廢墟不是終點，」他心想。「廢墟是新事物的開始。」也許這就是他喜歡在自己的畫裡加稻草，柏油，砂礫，土壤，小樹枝這些東西的原因。也許是這樣。他起身後退，看著這幅巨大而帶有泥土感的繪畫。也許土地在還沒發生過任何事情之前就是這個樣子，無論好事或壞事。藝術家可以潛入歷史裡，不斷追溯，追溯，直到世界的起點。

　　基弗正在用鉛皮製作一只翅膀。鉛皮柔軟易於切割，每一片都代表扁平的灰色羽毛。他展開長長的金屬羽毛，像飛行中鳥的翅膀。但美麗的翅膀就像混凝土那麼笨重，還得想些辦法才能把它放入畫裡。

　　基弗頭腦裡一直在想著北歐神話裡的鐵匠師韋蘭（Wayland）。韋蘭為自己打造出一副金屬翅膀，成功逃出暴虐的國王尼蘇德的監禁。韋蘭是個英雄，但他在飛走之前，殺了尼蘇德的三個兒子，將他們的頭骨劈成兩半當作酒杯，眼睛和牙齒拿來做成閃亮的珠寶。

　　他會把翅膀放在這裡，在大地風景的正中央。翅膀是土地的相反物，它讓你想飛，獲得自由，像空氣一樣輕盈。但如果是沉甸甸的鉛製成的翅膀……韋蘭的金屬翅膀肯定會把他死死壓在地上；或許這是另一種翅膀？人們都說思想有羽翼，可以飛往任何想去的地方，往前飛向未來，或往後飛回過去。時間也一樣，時間有翅膀。如果這是時間的一只翅膀，為什麼它躺在荒野裡？時間已停止飛翔了嗎？在這片位於過去和現在的焦黑爛泥地上，我們在哪裡著陸了？

呢倘吉做夢
Ntange Dreaming

1989

# 65

## 我做的夢
### *My Dreaming*

埃米莉・凱米・寧瓦瑞 Emily Kame Kngwarreye

藝術家可以為一幅畫付出多少？「全部，」埃米莉・凱米・寧瓦瑞說。「全部。」

1989年，她七十八歲。也可能八十一歲，她自己也搞不清楚。這重要嗎？「全部」是不能用幾年來衡量的。時間，從最開始算起的所有時間，恐怕都不足以套用。在一切開始之前，做夢時代的祖靈來自的地方，以及祖靈現在所在的地方，在你的地理書裡是找不到這個地方的。把地圖收起來吧，那些標示道路的細細紅線和黃線，還有代表城鎮的灰色，一點用處也沒有。

地圖把你帶來這裡，穿越澳洲中間的西部沙漠，這片灼熱的紅土大地。從愛麗絲泉往北開車，來到一個叫做烏托比亞（Utopia）的地方，見到埃米莉・凱米・寧瓦瑞。她住在一個小聚落，與親戚為鄰，那是她的家族聚落。安瑪泰兒人（Anmatyerre）的其他氏族也各自有自己的聚落，都在不遠處。這裡是他們的國度。曾經有一段時期，白人農民帶著牲畜想來接管這片土地，但這裡的氣候是如此酷烈、乾燥，有時連續幾年不下雨。農人和大部分牛隻都離開了。

安瑪泰兒人懂得如何在這裡生存。他們知道可食用的植物生長在哪裡，以及如何在地下挖出薯類。每當一場雨來臨，呢倘吉（ntange）這種植物便會開花。若蒐集它的小種子，可用石磨加以碾碎。汁液很好喝，果

肉可以做成小蛋糕，用來慶祝雨水的到來。做夢時代的祖靈塑造了這片土地。祖靈創造出這片大沙丘「烏吐魯帕」（Uturupa），才有烏托比亞這個地名，祖靈也創造了植物，和讓植物賴以生長的土壤。

艾米莉把手指浸入顏料裡，然後整個身子前傾。她用指尖在攤開的畫布上點出點點小點。隨著畫面的進展，小點越來越多，像夜空中逐漸冒出的繁星，或花朵裡吹出的粒粒花粉。這些色彩斑斕的點點是「呢倘吉」的花和種子，它們蓋住艾米莉先前畫上的一條條指狀線條，有點像祈雨儀式的舞者身上所畫的線條。這一切都在很短的時間裡發生。她畫畫的方式好像在用手指講故事，或是在一張神祕的地圖上繪出線條和斑點。矮樹叢樹蔭下剛塗上的顏色，馬上受到沙漠熱氣的蒸騰迅速乾燥。

不少人會從愛麗斯泉開車去烏托比亞，抱著買到艾米莉畫作的期待。她的作品在城裡藝廊的價格已經被炒到高不可攀。每當艾米莉進城，看見自己的畫作掛在牆上成為聚光燈的焦點，這些畫看起來離家鄉好遠，離她畫畫的地方好遠。那些鮮豔的色彩，跟紅土地沙漠，跟樹蔭下的藍色陰影，對比如此強烈。

她已經是個名人了，她的作品屢屢獲獎。她把賺來的錢和家族分享。畢竟，艾米莉畫的故事和圖案，也是他們的故事和圖案。呢倘吉生長的土地，好吃的種子，這些也都是大家共享的。

埃米莉・凱米・寧瓦瑞直到過了七十歲才開始作畫。在此之前，她跟

家族裡大多數女性一樣，都在做蠟染布。在的她協助下成立了「婦女蠟染團」，但做蠟染十分辛苦，尤其是上了年紀之後。要先用蠟在絲綢上繪出圖案，然後為絲綢染色，顏色會滲進未上蠟的部分。接下來將布煮沸，使蠟融化，你必須把布料上沾著的每一小塊蠟都清除乾淨。這一點也不輕鬆。畫畫則不需要這些煮沸和清理的手續，可以專注在圖案和顏色上，壓克力顏料一塗上畫布，馬上就乾了。

也許城裡的人喜歡在藝廊白色的牆面上欣賞艾米莉的畫是件好事。他們喜歡她的畫，至於他們喜歡的理由，有那麼重要嗎？他們永遠不會去挖紅土、採薯根，或收集呢倘吉種子，也不會在身上畫圖案、跳舞祈求祖靈讓呢倘吉開花。

〈呢倘吉做夢〉，艾米莉決定為自己的畫如此命名。她用這種方式感恩做夢時代的祖靈，祂們塑造了這片土地，並生生世世守護它。或者，這是一幅掛在白牆上的美麗圖案。這取決於你是誰，以及你身處的地點，她這麼認為。

如果你待在這裡，烏托比亞，你會發現艾米莉明天還會在同一個地點，開始畫另一幅畫。但現在該離開了，沙漠裡夜幕降臨得無比迅速，溫度會驟降。在深邃而清澈的天空裡，星星會陸續出現，第一顆，然後第三、第四顆，然後，整個天空，全部。

囚室（舒瓦錫）

*Cell (Choisy)*

1993

# 66
## 請進
### Come Inside

路易絲・布爾喬亞 Louise Bourgeois

　　金色童年。他們的家庭照片在每個人眼中，沒有不浮現這種印象的。看看那幢大洋房，想像裡面精緻的房間，從花園吹進來的夏日微風，一路吹拂到塞納河畔。瞧瞧可愛的長髮女孩，還有她們的白色洋裝。更不用說，這些女孩想要什麼就有什麼。一匹小馬？這還用說。一件新的連身禮服？為什麼不呢。這間法國的典雅別墅，座落在一處名叫舒瓦錫（Choisy-le-Roi）的地方。簡直太浪漫了。

　　啊，從外表看起來就是這樣。但是對路易絲・布爾喬亞來說，這簡直是一場噩夢。一個只有憂慮、羞愧和憤怒的噩夢，令她終其一生難以擺脫。

　　這一年是1993年，距離路易絲・布爾喬亞的童年已經是很久、很久以前了。她躲在餐桌下，看著父母親的雙腿來來回回，耳朵裡持續傳來他們

的聲音，父親極度憤怒，母親黯然傷神。她記得與母親一起去探望在一次大戰裡受傷的父親。她記得黑夜裡軍醫院的聲音。無盡的黑。回憶裡的一切，都被燻成黑色的。

父親回家了，但並沒有健健康康的回家。戰爭和受傷把他搞得一塌糊塗，許多朋友就此天人永隔。「妳是什麼東西？」她看見他在沉思。「妳不過是個女孩。一個女孩什麼都不是。」

路易絲長大了。她進入巴黎的大學數學系就讀。她到俄羅斯旅行，遇見一位名叫羅伯的美國人，他們結了婚，搬到紐約定居，那時是1938年。即使那時候，也已經是很久以前了。路易絲十分想念住在法國的姊姊和朋友。她生活的周遭只令她感到空虛。她用木頭雕刻出造形，來填補這種空虛感。這是她在藝廊展覽的第一批雕刻。

「路易絲‧布爾喬亞特展」，聽起來挺響亮的，但她仍然猜得出人們在想什麼：「還不錯，還不錯，要知道，她只是個女人。」她環顧紐約的藝術家，那些被人們談論的藝術家，像傑克遜‧帕洛克，他們都是男人。這讓她憤怒，但除了憤怒，更讓她發憤圖強。

她有時變得激動，覺得整個人像要燃燒起來似的。然而，她的身體仍好端端站在那裡，呼吸，咯咯笑，依舊過著每天的生活，而她的內在情感卻幾乎要暴動了。她製作的雕塑看起來有如身體的一部分——手指，乳房，一團神祕的肥肉和肌膚，搖搖晃晃的。之前的人體雕塑，展現的大多是我們從外表看起來的樣子。反之，路易絲‧布爾喬亞的雕塑卻像是處在身體裡面，或像小嬰兒看著母親巨大的身體，這個身體就跟全世界一樣大。

也許我們長大後所感受到的一切，都可以回溯到我們誕生初時，對完全陌生的形狀、聲音和氣味的最初感受。路易絲非常清楚記得她小時候的感受。家，是個怪異的地方，大人是奇怪的生物，他們能令太陽發光，或讓雷電交加，風雲變色。

八十一歲的路易絲‧布爾喬亞，早已因雕塑而聞名。全球各地的博物

館和藝廊爭相邀請她舉辦特展。不過,每天早上在她走出家門,穿過紐約的街道前往工作室途中,沒有人會停下腳步看她。他們行色匆匆,對這位臉蛋瘦長、雙眼小而銳利、頭戴貝雷毛帽的老太太視若無睹。「我的想法一個比一個大。」她笑著說:「但是見到我本人,我就像一隻躲在電暖器後面的小老鼠。」

好在,她的工作室大到能實踐她的想法。這套作品叫作〈囚室〉,有點像你進不去的房間,你只能在四周走動,從外面窺看。為什麼她把它們稱為Cells?Cells是細胞,細胞構成我們的身體。Cells也是神職人員沉思和祈禱的空間,或是關囚犯的地方,一旦進去,便與外界隔絕。

是誰被監禁在這座四周都是鐵絲網的牢籠裡?這不是某人的家,而是娃娃的家。粉紅色大理石砌成的娃娃之家,你既不能亂摸,也不能進去。這是家庭照片裡的那間別墅,路易絲從小長大的家。鐵絲網上方懸吊著斷頭台的利刃,這玩意兒和法國大革命期間砍掉法王路易十六的頭是同一種東西。

「它代表現在如何跟過去一刀兩斷,」路易絲解釋道。

她看著自己長大的這間房子。從遠處看起來很小,就像一間夢境裡的房子。在石屋頂底下、石窗後面,她蜷縮在桌面下,聽見父母親的聲音,父親的憤怒和母親的悲傷。

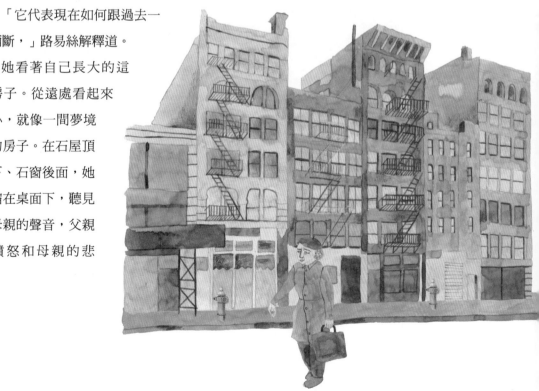

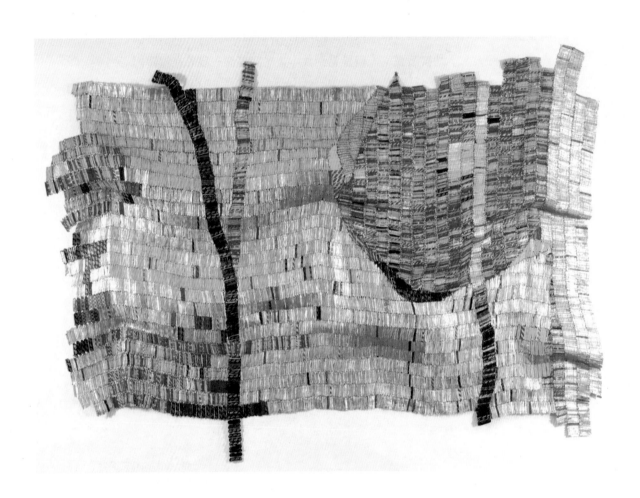

聖月
Sacred Moon

2007

# 67

## 瓶蓋的魔法
### Bottletop Magic

艾爾・安納崔 El Anatsui

　　門打開了，是艾爾・安納崔。大鐵棚裡，我們一群人數眾多的助理全都在努力工作。是的，這裡的氣氛像是我們在聊天說笑，但我們的確在努力工作。這都是安納崔的作品。他開車進工房，把車停在拐角處，走路到大門口，所以我們沒聽見他來了。

　　「怎麼有吱吱喳喳的講話聲？」他說話了：「藝術是精神性的東西，一定要安靜而專注才行。」

　　「我們都很安靜，」我們小聲說。他在生氣嗎？沒有。他笑了，因為藝術是用歡樂的心情在做的事。

　　這裡很熱，每個人都汗流浹背。雨季即將來臨，天空烏雲罩頂，覆蓋在恩蘇卡（Nsukka）上方，隨時一觸即發，那飽脹感就跟工房裡的大麻袋一樣。這些麻袋裡裝滿了瓶蓋，是安納崔作品使用的材料——蘭姆酒、啤酒、威士忌的金屬瓶蓋。飲料都已經喝完了，瓶子被扔掉。安納崔把金屬瓶蓋收集起來。

我們有些人負責把瓶蓋頂部剪下，將它們打平，有些人負責用銅線將這些像舌頭一樣的金屬薄片縫在一起。我們都很小心，不要被銳利的金屬邊割到手指。安納崔仔細監督我們的工作，他會指出我們沒注意到的事情。「嘿，你可以這樣做，」他會這麼說。「你們每一位助理，就像在指揮一個有很多音樂家的管弦樂團。」他告訴我們。

我們製作出一片一片牢牢縫合的瓶蓋片，像一塊金屬墊子。累積到夠多的數量後，一群人將瓶蓋片全數攤開在地板上。銀色，金色，藍色，帶紅條紋的，瓶蓋亮麗的色彩在這裡一覽無遺。它們該怎麼結合在一起？哪一塊放哪裡？這由安納崔來決定。每種排列方式、每個圖案，各自有不同含義。一旦他做出決定，我們便在一張大型紙張上著手組合這些瓶蓋。

安納崔並不一直都住在奈及利亞。他在迦納長大，家裡的兄弟姐妹不下三十人。大學時他讀到非洲藝術的書籍，這些書並不是非洲人自己寫的，它們讀起來給人一種印象，好像非洲藝術家運用的圖紋和造形，跟花襯衫上漂亮的圖案沒兩樣。很顯然，這些作者完全不瞭解什麼是「阿汀克拉」（adinkra）。

如果你在迦納長大，一定對這些符號不陌生。每天你都會看到它們，就畫在牆上和陶器上，或印在布上。有一個標誌看起來像木梳，「都瓦弗」（duafe），它代表「美」。而那個叫「歐斯蘭姆·呢·涅索洛瑪」（Osram ne nsoromma）的標誌，上面是發光太陽、下面是新月也像搖籃，它的意思是「愛與和諧」。安納崔很喜歡這些意義深遠的小圖案，可以印在T恤上，或雕在一塊小木頭上。他製作出許多阿汀克拉標誌，將它們以不同的方式組合。

他一直觀察到，在馬路上，小巷弄，市場和商店，不管他走到哪裡，

永遠有滿地的垃圾,人們隨手丟棄的垃圾。他更仔細觀察這些垃圾時,發現即使在垃圾上也有滿滿的標誌。這些標誌不是阿汀克拉,但同樣代表某些意義。他拾起一個瓶蓋,藍色的皺褶邊,環繞著白色和藍色的同心圓,在藍色圓圈中央,有一顆銀色星星。

他開始收集瓶蓋。瓶蓋上的名字就像神話傳說或電影裡的名字。黑暗水手,所羅門王,馬庫薩,精英突擊隊。收集夠多瓶蓋後,他用鐵絲將它們串起來,看起來就像是一件閃亮的金屬袍子,不過上面印的不是阿汀克拉,而是酒名。他將幾千個瓶蓋串在一起,製成一件斗篷。假如不仔細端詳它的材料,會以為是一件璀璨的皇室御用披風。

安納崔告訴我們,幾百年來歐洲人進出非洲,拿走我們的寶藏,把我們的人販賣為奴,把槍枝和酒回賣給我們。「看看你們身邊,」他說,非洲已經充斥著來自世界各地的垃圾。空瓶子,空牛奶罐。他教我們怎麼把這些垃圾變成美麗的東西。

安納崔在恩蘇卡大學教書教了很長一段時間,那時候非洲之外並沒有很多人認得他。如今他已經名滿天下了,我們都以跟他工作為榮。越來越多人向他要求新作品舉辦展覽,這就是我們會這麼忙的原因啦。

突然間,一片黑暗。停電了。空氣中瀰漫著鐵灰的色調。沉重的雨滴開始落下,雷聲大作。待會兒發電機啟動,就會恢復光明了。不過,有那麼一刻,我們各自被黑暗包圍,分散在混凝土的地上,體驗星點般的銀光和金光。這就是艾爾・安納崔的魔法寶藏。

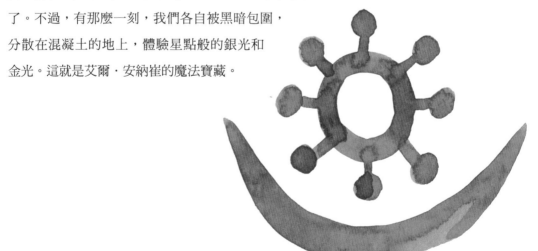

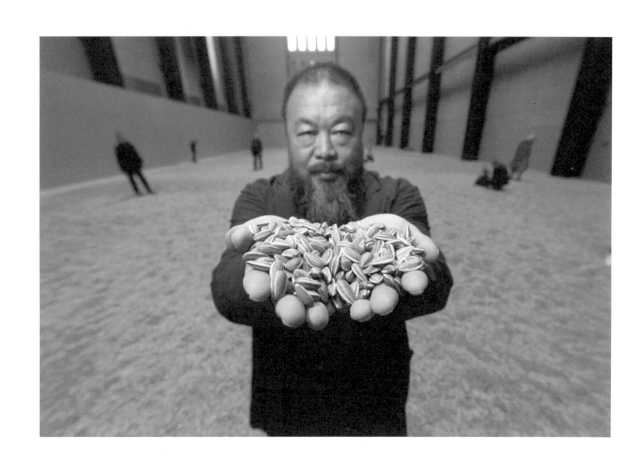

葵花籽
Sunflower Seeds

2010

# 68

## 播種
### Sowing Seeds

艾未未

　　我閉上眼睛，試著猜姊姊放在我手掌裡的東西。「加油，」她說：「你記得的。」

　　「是一顆珠子？還是牙齒？」

　　「好吧，你可以張開眼睛了。」

　　這是一個小東西，沒有色彩，上面有細細的黑條紋，一顆葵花籽。「怎麼樣？」她問。「我用模型黏土做的，再上色。猜猜我花了多少時間。」

　　我搖搖頭。「整整一個小時，」她說。「整整一個小時。」然後她告訴我：「艾未未被監禁了」。

　　我最好稍作一下解釋。2011年，感覺已經是很久以前的事了，我們跟著學校老師和同學去參觀展覽，那是藝術家艾未未的作品。整個偌大的展場裡沒有別的東西，全部鋪滿了葵花籽。它們其實不是真種子，卻是貨真價實的一億顆，而且都是手工做出來的。每一顆，都是硬白瓷燒製成、手工畫出的。姊姊說，全部的葵花籽動用了一千六百名工匠，花了兩年半時間來完成，等於有四千年的時間在製作和畫這些種子，每顆種子都是獨一無二的。「它想講什麼？」我喃喃自語，望著這一大片白白灰灰的葵花籽。

　　「這是要說……」姊姊一下就想出了答案：「這是要說，每粒小種子

本身就是一件藝術品。你看，」她蹲下身，撿起一粒。

「不可以碰，小姐，」美術館人員制止。

越被制止，姊姊就益發想要瞭解艾未未。這也表示我一起跟著聽到很多他的事。

艾未未出生在中國。他的父親是一位名詩人，自然，他對事情也都有自己的想法。中國政府不喜歡人民有自己的主見。艾未未一家被下放到勞改營，然後又再下放到中國最偏遠的地方。二十歲時，艾未未進入電影學院。之後他前往美國遊歷。在紐約，他結識了詩人和藝術家，靠著在街頭幫人畫肖像賺錢。他把眼睛所見的一切都拍下來。儘管他拍攝的照片有幾千幾萬張之多，每一張照片都捕捉到一個全然獨特的時刻。

1993年，艾未未的父親重病，他決定返回中國，但他仍想和世上其他地方的人分享他的想法和藝術。當時網路才剛剛興起，艾未未是最早透過網路向世人傳播自己作品的藝術家之一。

姊姊再一次對我解釋葵花籽。她說，葵花籽代表中國歷史，因為在製作葵花籽的景德鎮，工匠從帝國時代起已經在這裡製作瓷器長達兩千年了。種子也代表地球上的幾十億人口，因為每個人都是一個獨立的個體。這些葵花籽更是艾未未對政府禁止人民言論自由的立場宣示。「他說，『種子會成長……民眾最後會走出一條自己的道路。』」她這麼告訴我。

我不確定自己是否瞭解他了。我在Google搜尋「艾未未」，找到一部影片，是他談論被監禁的事。他經常批評中國政府。葵花籽展出後不久，他便被祕密關押八十一天。沒有人告訴他究竟犯了什麼錯。獲釋後，目前他仍不准離開自己家。

姊姊拿出她的筆記型電腦，給我看另一部艾未未的影片。他打開北京家的大門，早晨的北京，空氣裡瀰漫著交通塵霾。一台腳踏車靠在樹上，艾未未將一束鮮花放進自行車的籃子裡。CCTV正在監視他，在某個警察局裡，有公安人員在監看電視，看著艾未未把花放進自行車籃子裡。拜網路

[310]

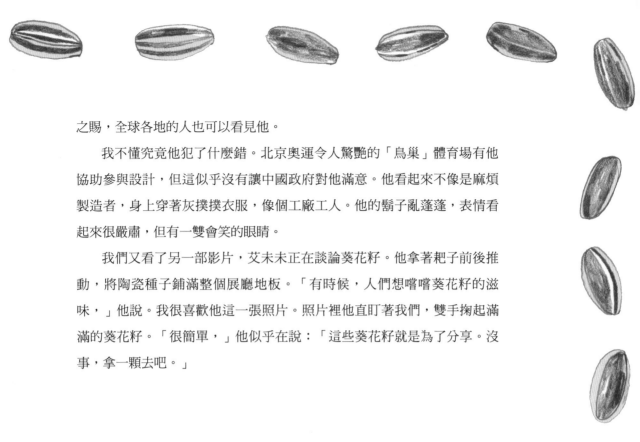

之賜，全球各地的人也可以看見他。

　　我不懂究竟他犯了什麼錯。北京奧運令人驚艷的「鳥巢」體育場有他協助參與設計，但這似乎沒有讓中國政府對他滿意。他看起來不像是麻煩製造者，身上穿著灰撲撲衣服，像個工廠工人。他的鬍子亂蓬蓬，表情看起來很嚴肅，但有一雙會笑的眼睛。

　　我們又看了另一部影片，艾未未正在談論葵花籽。他拿著耙子前後推動，將陶瓷種子鋪滿整個展廳地板。「有時候，人們想嚐嚐葵花籽的滋味，」他說。我很喜歡他這一張照片。照片裡他直盯著我們，雙手掬起滿滿的葵花籽。「很簡單，」他似乎在說：「這些葵花籽就是為了分享。沒事，拿一顆去吧。」

# 世界地圖
## Map of the World

本書裡提到的眾多地點，都標示在這張地圖上。各國間的
國界，在書中涵蓋的四萬年期間有很大的變化，這幅地圖
裡只能顯示地點所在的今日位置。

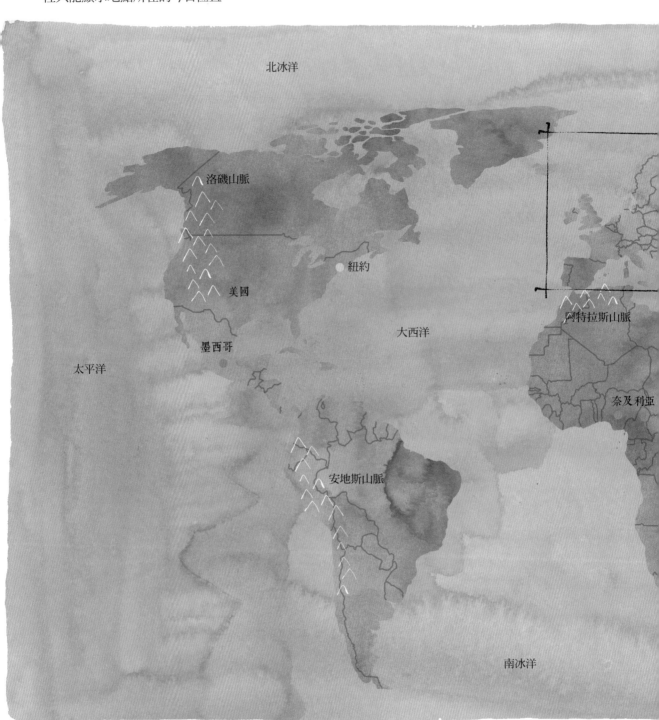

北冰洋

洛磯山脈

紐約

美國

墨西哥

太平洋

大西洋

阿特拉斯山脈

奈及利亞

安地斯山脈

南冰洋

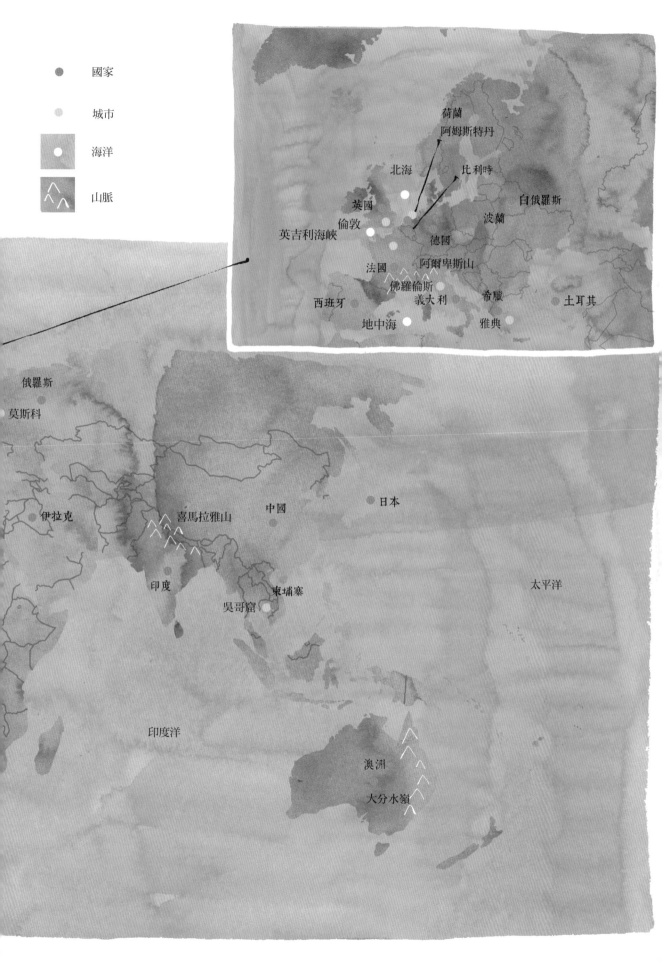

國家

城市

海洋

山脈

荷蘭
阿姆斯特丹
比利時
北海
白俄羅斯
英國
波蘭
倫敦
英吉利海峽
德國
法國
阿爾卑斯山
佛羅倫斯
希臘
西班牙
義大利
土耳其
地中海
雅典

俄羅斯
莫斯科

伊拉克
喜馬拉雅山
中國
日本

印度
東埔寨
太平洋
吳哥窟

印度洋
澳洲
大分水嶺

# 年表

## Timeline

日期一律以西元前或西元後表示。普遍認為西元元年是耶穌誕生之年，這種紀年方式持續沿用至今。「西元前」（BCE）則是由西元元年往前推算。「西元」（CE）在毫無混淆的情況下通常加以省略。有時我們說「大約5000年前」會比「大約西元前3000年前」更明白，但歷史學家大多傾向使用「西元前」和「西元」。

本書裡提到的人物、地點、作品，會以粗體標出。

加底線的名詞，在名詞釋義裡有進一步解釋。

**西元前108,000-10,000年**
冰河時期。
世人所稱的獅子人在現今德國出現，以長毛象牙雕刻而成。

**西元前約32,000-30,000年**
法國修維洞窟壁上，繪有馬匹，野牛，犀牛的圖案。

**西元前約10,000-7,000年**
尼羅河谷、中東等地區開始出現農耕活動，人們開始馴養動物，和種植糧食作物。

**西元前約4000-3000年**
中東開始出現最早的城市，修築城牆、廟宇和宮殿。

**西元前約3200年**
文字記錄在伊拉克和（年代或許稍晚的）埃及出現，這種運用圖象的文字被稱作象形文字。

**西元前約1390年**
埃及門納墓室修建完成，有壁畫。

**西元前1353-1336年**
埃及雕刻家製作了阿肯那頓王室家族的淺浮雕。

**西元前約1320年**
圖坦卡門的木乃伊葬於埃及帝王谷的一座壁繪墓穴裡。

**西元前約575-560年**
雅典的希臘陶甕畫家克萊提亞斯在大型的葡萄酒甕上繪製希臘神話場景，酒甕由艾爾戈提摩斯製作。

**西元前447-432年**
雅典娜的神廟「帕德嫩神殿」，在希臘雅典的山丘「衛城」上興建。雕刻家菲迪亞斯負責帕德嫩神殿的雕塑，包括日神和月神的馬。

**西元前228-210年**
在中國，以赤陶製作出真人大小的兵馬俑來守護秦始皇的陵寢。

**西元前146年**
羅馬大軍征服希臘。

**西元前27年**
羅馬領袖屋大維稱帝，自封為「奧古斯都」。

**西元前約20年**
一尊奧古斯都皇帝像在羅馬雕成。
奧古斯都妻子利維婭別墅的餐廳牆壁上繪製溼壁畫。

**0-300年間**
以耶穌的教誨所發展出的基督教，有愈來愈多的信仰者，逐漸成為羅馬帝國的主要宗教。

**324年**
君士坦丁大帝建立君士坦丁堡（今日的土耳其伊斯坦堡）。

**410年**
羅馬遭受來自歐洲北部的西哥德人的攻擊和洗劫。

約400-1400年
歐洲的中世紀。

400-600年間
基督教持續在歐洲擴張。

610-632年間
先知穆罕默德創立伊斯蘭教。

867年
《聖母瑪利亞與耶穌基督》的馬賽克壁畫，在君士坦丁堡的聖索菲亞大教堂完成。

1001年
書法家伊本・巴瓦卜在巴格達完成古蘭經的新抄本。

約990-1020年間
中國畫家范寬繪出卷軸山水畫《谿山行旅》。

約1120-50年間
柬埔寨境內有吳哥窟的寺廟興建。太廟的圍牆上飾滿雕刻，其中包括〈國王騎象出征圖〉。

1194年
法國北部的夏特爾大教堂燒毀，開始重建新的大教堂。

1194-1250年間
超過170片的彩色玻璃窗為新建的夏特爾大教堂所製作，其中包括一組代表每個月勞作的《每月勞動圖》。

1296年
義大利佛羅倫斯大教堂開始興建。

約1305年
義大利畫家喬托在帕多瓦的史科洛文尼禮拜堂（亦稱為競技場禮拜堂）完成壁畫，其中包括《從聖殿趕走錢幣兌換商人》。

約1325年
阿茲特克人建立了特諾奇蒂特蘭城（今墨西哥市內），阿茲特克人亦稱「墨西卡」，即墨西哥人。

1325-35年間
東英格蘭的抄經人和幾位泥金字裝飾人（藝術家），為傑佛瑞・呂特雷爾爵士創作《呂特雷爾詩篇集》。

約1300-1400年
西非位於伊費的約魯巴青銅鑄師，製作出《國王頭》。

1400-1600年間
文藝復興（意為「重生」）影響了歐洲的藝術與文化，首先在義大利發生，隨後拓展至其他地區。

1418年
義大利藝術家、建築師菲利波・布魯內雷斯基贏得了佛羅倫斯大教堂圓頂的競圖。布魯內雷斯基發明了許多創新觀念，包括在二維平面圖裡展示三度空間的透視法。

1423-1425年間
多納泰羅在義大利中部的西恩納主教堂洗禮堂製作《希律王的盛宴》青銅淺浮雕。

1425-27年間
俄國僧侶、聖像畫家安德烈・盧布留夫創作《三位天使》。

1434年
揚・凡・艾克在布魯日（今比利時）繪出《喬凡尼・阿諾菲尼夫婦像》。

1436年
佛羅倫斯大教堂的圓頂完工，在大教堂興建的140年後。

約1440年
在阿茲特克人蒙特蘇馬的統治下，特諾奇蒂特蘭城展開對大神廟的第四度重建。

1450 - 1456年間
德國金匠約翰尼斯・谷騰堡實驗出利用金屬活字的印刷術（利用單一鑄字字母加以自由組合，再進行付印）。他印刷出上下卷的聖經，也是第一本印刷出的完整全文書籍。

約1480年
特諾奇蒂特蘭城的大神廟放上鷹勇士赤陶雕像。

約1490年
達文西在義大利米蘭繪製《抱銀貂的女子（切琪莉亞・加萊拉尼）》。

1492年
義大利探險家哥倫布穿越大西洋抵達巴哈馬，促成歐洲和美洲間的經常往來。

**1495年**
德國畫家杜勒初次前往義大利，他以水彩畫下從紐倫堡到威尼斯之間沿途風景。

**1501-4年間**
米開朗基羅在佛羅倫斯創作《大衛》雕像。

**1503年**
杜勒畫下《一大片草地》。

**1505年**
米開朗基羅被羅馬教皇儒略二世召喚至羅馬，他為教皇設計了一座宏偉的陵寢，並繪製西斯汀禮拜堂的天花板。

**1508年**
教皇儒略二世召喚拉斐爾至羅馬。

**1510-12年間**
拉斐爾完成《雅典學院》，這是他在羅馬梵蒂岡教宗宮的圖書館所完成的一系列畫作之一。

**1520-1523年間**
提香為費拉拉公爵阿方索繪製《巴克斯和阿莉雅德妮》。

**1521年**
特諾奇蒂特蘭城被遠征墨西哥的西班牙探險隊、赫南·柯泰斯所領導的大軍蹂躪。接下來的五十年裡，墨西哥和南美許多地區都遭到西班牙和葡萄牙人的入侵和殖民。

**約1551年**
畫家布勒哲爾離開法蘭德斯（今比利時的一部分領土）前往義大利，他花了大約三年的時間學習義大利藝術。

**1565年**
布勒哲爾完成《雪地裡的獵人》，這是他為商人容格林克在安特衛普（今比利時）的別墅所繪製的系列作品之一。

**1589年**
印度皇帝阿克巴邀請友人兼學者阿布法茲為他的統治撰寫歷史，人稱《阿克巴之書》。

**1590-95年間**
巴沙梵與達姆達斯繪製《格拉郊的阿克巴狩獵》，這是《阿克巴之書》的眾多插圖之一。

**1601年**

義大利藝術家卡拉瓦喬在羅馬為他的贊助人馬泰伊繪製《以馬忤斯的晚餐》。

**1602年**
荷蘭東印度公司在阿姆斯特丹成立，日後阿姆斯特丹成為歐洲最富有的貿易中心。

**1606年**
卡拉瓦喬在決鬥中殺死拉努齊歐·托馬梭尼，被迫逃離羅馬。

**1610年**
卡拉瓦喬從拿坡里返回羅馬途中死亡。

**1623年**
委拉斯奎茲為西班牙國王菲利普四世繪製了第一幅肖像。

**1631年**
荷蘭畫家林布蘭離開老家萊登，定居阿姆斯特丹。

**1635年**
林布蘭為妻子畫下肖像畫《田園牧歌裝扮的莎斯姬亞·凡·厄倫堡》。

**1638-1639年**
義大利畫家阿爾特米西亞·真蒂萊斯基完成《作為繪畫寓言的自畫像》，可能在旅居倫敦期間所繪。

**1642-1651年間**
英國內戰。英王查理一世在1649年被斬首。

**1648年**
皇家繪畫與雕塑學院在巴黎成立。

**1656年**
委拉斯奎茲完成《侍女》。

**1664年**
洛漢完成《丘比特宮外有賽姬的風景》（亦稱為《被施魔法的城堡》）。

**1667年**
法國皇家繪畫與雕塑學院舉辦第一屆沙龍展。沙龍展一直沿襲到十九世紀末，成為巴黎的常規性展覽。

**1669-70年間**
荷蘭畫家維梅爾在台夫特畫《情書》。

**1670年代**

安東尼‧范‧雷文霍克在台夫特用自製的顯微鏡做出許多新發現。

**1728年**
夏丹入選為法國皇家藝術學院院士。

**1736-37年間**
夏丹繪《紙牌屋》。

**1760-1840年間**
歐洲工業革命。蒸汽機、大型工廠和鐵路改變了人們的生活方式。大城市與城鎮迅速增生。

**1768年**
皇家藝術學院成立於倫敦。

**1778年**
日本藝術家葛飾北齋十九歲時成為木雕版畫師，展開漫長的藝術生涯。

**1786年**
哥雅成為西班牙王室御用畫家。

**1789年**
法國大革命爆發。革命勢力攻佔巴黎的巴士底監獄。

**1793年**
羅伯斯比主張處死法王路易十六。國王的死刑在巴黎執行。大衛繪《馬拉之死》。

**1799年**
法國將軍拿破崙發動政變奪權。

**1803-15年間**
歐洲爆發拿破崙戰爭。法國軍隊在拿破崙的帶領下，入侵奧地利，俄羅斯，西班牙等地區。多年的爭戰衝突，在1815年的滑鐵盧戰役中以拿破崙失敗告終。

**1807年**
英國畫家透納成為倫敦皇家藝術學院的透視法教授。

**1808年**
馬德里市民集結對抗入侵的法國軍隊。

**1813年**
拿破崙的大軍佔領德國城市德勒斯登。畫家弗里德里希避難至附近山上。

**1814年**

哥雅在西班牙完成《1808年5月3（馬德里捍衛者的槍決）》。

**約1818年**
弗里德里希繪《霧海上的旅人》。

**1831**
北齋完成版畫《神奈川沖浪裡》，該作品係《富嶽三十六景》其中之一。

**約1833年**
英國的塔爾波特開始試驗攝影技術的化學過程。他將葉片和花放在對光線產生化學反應的紙上，沒有使用相機而捕捉到影像。

**1841年**
塔爾波特使用一台照相機在自家的雷卡克修道院裡拍攝出第一批照片，照片中是自家門口和一枝掃帚。

**1842年**
透納繪《暴雪風——駛離港口的蒸汽船》，並在皇家藝術學院展出。

**1844年**
塔爾波特拍攝最後一張也是最著名的相片《打開的門》。

**1851年**
法國畫家庫爾貝在巴黎的沙龍展出三幅畫作。以工人和農民的日常工作為主題的大型油畫，令參觀者感到震驚。

**1853年**
美國畫家丘奇前往南美洲安地斯山脈旅行，進行大量速寫。返回紐約後，丘奇依據寫生稿創作大型油畫。

**1854年**
庫爾貝創作《相會》。

**1857年**
丘奇畫《尼加拉瀑布》，並在紐約一間畫廊展出，參觀者必須付費觀賞。

**1861-1865年間**
美國內戰。

**1868年**
英國攝影師邁布里奇（原名愛德華‧詹姆士‧馬格里奇）出版美國攝影集《優勝美地山谷的風

景》。

**1872年**

法國畫家莫莉索畫《搖籃》。

**1874年**

莫莉索，莫內和塞尚，是在巴黎所舉辦第一屆印象派畫展中的三十位藝術家之一。拜莫內所展出的畫作〈印象・日出〉，而獲得了印象派之名。

**1877年**

莫內在巴黎繪《聖拉扎爾車站》。

**1878年**

邁布里奇在美國製作攝影系列《跑動的馬》。

**1879年**

藝術學院學生秀拉參觀巴黎的第四屆印象派畫展。

**約1884年**

法國雕塑家卡蜜兒・克勞岱爾成為羅丹的助理，協助完成巨型雕塑《地獄門》。

**1884-1886年間**

秀拉畫《大傑特島的星期日下午》，運用自己的新技法點描法。

**1886年**

荷蘭畫家梵谷遷居至巴黎。

**約1887年**

塞尚在南法艾克斯普羅旺斯近郊畫《聖維克多山和大松樹》。

**1889年**

巴黎舉辦萬國博覽會。博覽會中呈現世界各地的文化和工業成就。會場的核心焦點是新落成的艾菲爾鐵塔。

**1889年**

梵谷在法國聖雷米畫下《星夜》。

**1897-1903年間**

卡蜜兒・克勞岱爾雕製《海浪》。

**1904-6年間**

塞尚與畫家伯納德通信。

**1905年**

馬蒂斯和其他年輕藝術家在巴黎展出色彩鮮豔的畫作，被稱作「野獸派」。

**1907年**

布拉克參觀畢卡索的巴黎工作室，對畢卡索的新奇畫風印象深刻。兩位藝術家開始合作，開發出一種新的繪畫形式，稱為立體派。

**1909年**

俄國藝術家康定斯基開始畫抽象畫，其中出現的造形、線條和顏色不再是可辨識的物體。

**1910年**

在聖彼得堡完成美術學業後，俄羅斯畫家夏卡爾動身前往巴黎。

**1910-11年間**

史狄帕諾娃和羅德謙科在俄國喀山美術學院就學期間相識。

**1912年**

畢卡索在巴黎畫《有藤椅的靜物》。

**1913年**

法國藝術家杜象創作第一件「現成作品」：《自行車輪》。

**1914年**

布拉克完成拼貼畫《小提琴》。八月，戰爭爆發，他被徵召入伍，加入法國軍隊。

**1914-1918年間**

第一次世界大戰。

**1915年**

夏卡爾在家鄉白俄羅斯的維捷布斯克畫出《生日》。杜象離開法國前往紐約。他買了一把雪鏟，懸掛在工作室內，成為另一件「現成作品」。

**1917年**

俄國革命。沙皇統治告終，出現由列寧所領導的第一個共產主義政府。

**1919年**

包浩斯藝術建築與設計學校，於德國威瑪成立。

**1920年**

西班牙藝術家米羅定居巴黎，隨後在巴黎結交了其他的超現實主義藝術家。

**1921年**

第一個構成主義工作小組在莫斯科成立，成員包括史狄帕諾娃和羅德謙科。

**1922年**
圖坦卡門之墓在埃及被發現。

**1923年**
俄國的史狄帕諾娃提出她的運動服裝設計。在德國，史威特開始用垃圾建造他的《梅爾茨建築》，佔用了大部分家中和工作室的空間。

**1924年**
法國作家布荷東提出《超現實主義宣言》。在他解釋下，超現實主義係表達個人內在思想和夢想的藝術，不受理性的任何控制。

**1925年**
包浩斯從德國的威瑪遷校到德紹，新建築是以玻璃和混凝土建成的現代風格。

**1926年**
康定斯基畫《數個圓圈》。

**1932年**
墨西哥藝術家卡蘿畫出《站在美國與墨西哥邊界上的自畫像》。

**1933年**
納粹黨領袖希特勒成為德國總理。

**1933-34年**
米羅畫《燕子・愛慕》。

**1936-39年**
西班牙內戰。

**1937年**
畢卡索在巴黎畫出《格爾尼卡》。

**1938年**
法國藝術家布爾喬亞搬往紐約。

**1939年**
被稱為獅子人的史前雕刻遺跡，在德國一處洞穴裡被發現。

**1939-45年**
第二次世界大戰。

**1940-41年**
亨利・摩爾在空襲期間在倫敦地鐵中速寫，完成許多作品，包括《三個睡覺的人》。

**1943年**

德國漢諾威市遭到英美戰機轟炸，史威特的《梅爾茨建築》被毀。

**1945年**
日本廣島市和長崎市遭美軍軍機投擲原子彈。

**1947年**
美國藝術家帕洛克創作出第一批滴畫作品，包括《整整五尋深》。

**1948-1951年**
馬蒂斯為法國旺斯鎮的小教堂設計彩色玻璃《生命之樹》。

**約1974年**
德國藝術家基弗開始在作品中使用鉛。之後他用鉛片製作書籍，表達「歷史的重量」。

**1975年**
迦納藝術家艾爾・安納崔運用傳統的阿汀克拉符號來作創作。

**1981年**
基弗作《翅膀的風景》。中國藝術家艾未未遷居紐約。

**1981-88年**
澳洲土著藝術家寧瓦瑞製作蠟染布。

**1989年**
寧瓦瑞在澳洲烏托比亞畫《呢倘吉做夢》。

**1993年**
布爾喬亞創作《囚室（史瓦錫）》。艾未未返回北京。

**1994年**
探險家在法國發現修維洞窟。

**2007年**
艾爾・安納崔在奈及利亞恩蘇卡創作壁掛作品《聖月》。

**2010年**
艾未未創作《葵花籽》。同年他在北京被拘捕。2015年中國解除他的出境限制，艾未未在倫敦辦展。

# 名詞釋義
## glossary

**abstract抽象**　運用造形、線條和色塊的藝術，沒有可辨識的人物或形象。

**adinkra阿汀克拉**　西非的傳統符號，其代表的意義像是歡迎、希望、力量、愛等。

**allegory寓言**　借用一個人或物來代表另一個觀念，譬如自由女神像。

**architect建築師**　設計建築的人。

**aristocrat貴族**　貴族階級，即世襲統治階級裡的成員。

**azure蔚藍色**　明亮清澈的藍色，近似天空藍。

**baptistery洗禮堂**　教堂裡作為洗禮儀式的區域。洗禮儀式是對兒童（有時為成年人）淋水，或浸入水裡的儀式，象徵變成一名基督徒。

**barbarian野蠻人**　對被視為非常不文明人的稱呼。

**batik蠟染**　在布上製作圖案的一種方法。先在布上上蠟，再染布。

**Bauhaus包浩斯**　德國二十世紀初的一所藝術和設計學校；也代表和包浩斯學校有關的現代、幾何風格的設計。

**Bible聖經**　基督教的聖書。

**bronze青銅**　用銅和少量的錫和其他金屬如鋅所熔製的金屬。

**bronze relief青銅浮雕**　造形凸起出於平面上的青銅雕塑，形成一種相片式的圖像。

**camera相機**　一種能將極窄的光束聚焦到一個對光線起反應的平面格上的設備，形成的影像即稱為照片。

**calligraphy書法**　優美書寫的藝術，一般以硬筆、毛筆和墨水來書寫。

**canvas畫布**　以堅固的布料（帆布）加以固定，繃緊在框架上製成的作畫平面。

**casting鑄造**　將青銅等熔解的金屬液注入模具中，形成器物或雕塑。

**cave painting洞穴畫**　畫在洞穴牆上的圖畫，通常指史前時代的遺跡。

**charcoal炭筆**　焦炭化的木棒，可用來素描。

**chisel鑿刀**　用來切削石頭或木頭的尖銳工具，雕鑿時以鐵鎚或木槌敲擊。

**Christianity基督教**　一種世界性的宗教，教義根據聖經中所記載的耶穌生平和教誨。

**civilisation文明**　一個高度組織化的社會，其中有城市，法律規範，以及包括藝術作品、文學、音樂、宏偉建築不等的文化成就。

**Clay黏土**　顆粒細密、互相沾粘的土質，可加以塑形和窯燒（烘烤），製成陶器。

**collage拼貼**　將不同的紙張或其他材料黏貼到一張平面上形成一幅圖畫，即稱為拼貼。

**commission委託創作**　付費邀請某人創作一件藝術品或其他工作。

**Constructivism構成主義**　一種藝術運動，在俄國革命之後獲得蓬勃發展，藝術家體認到自己肩負與建築師、設計師共同建設新社會的任務。

**critic評論家** 以撰寫評論或寫作與藝術、音樂、書本、戲劇等相關內容為職業的人。

**Cubism立體派** 二十世紀初期在巴黎出現的一種藝術運動。立體派會運用多種不同的視角來創作畫作或雕塑。

**design設計** 決定和規劃某個東西外觀如何、或如何運作的過程，設計通常從繪圖開始進行。

**designer設計師** 設計東西的人，譬如設計家具、居家用品、機器、衣服等。

**drip painting滴畫** 將顏料滴灑在畫面上的一種繪畫方法，譬如從油漆桶潑灑，或用棍棒沾滴。

**easel畫架** 豎立直放的框架，用來置放進行中的畫作或其他創作品，也可用於展示畫作。easel這個字源自荷蘭語的「驢子」。

**ebony黑檀木** 來自熱帶烏木樹的堅硬木材，呈黑色或深棕色。

**Egyptian blue埃及藍** 混合銅、石灰和其他礦物製成的藍色顏料，從古埃及時代便在使用。

**embalmer防腐師** 負責處理屍體、為埋葬死者做準備的人。古埃及的防腐師有一套專門技術將屍體保存成木乃伊。

**engineer工程師** 設計、製造機器，或建造道路和橋樑等大型建設的人。

**exhibition展覽** 將藝術作品或其他有趣事物所做的公開展示。

**Fauvism野獸派** 二十世紀初期出現在法國的一種藝術運動，運用大膽的造形，明艷、不自然的色彩來表現人物和物體。這個名詞源自法語fauves，意思是「野生動物」。

**figure人物形象** 繪畫或其他藝術裡描繪的人類形象。

**firing窯燒** 以高溫燒烤用黏土製成的物件，使其硬化成陶。

**flint燧石** 一類堅硬的石頭，用來切削和磨利工具。

**fresco溼壁畫** 一種繪畫方法，直接將顏料繪在未乾的灰泥牆面或天花板上，顏料便會滲入灰泥中硬化。這種畫稱為溼壁畫，其名稱來自義大利文的「新鮮」。

**gold leaf金箔** 將黃金敲打成極薄的薄片。畫家可利用金箔在畫中做出一塊純金色的區域。

**goldsmith金匠** 利用黃金和其他貴金屬製作首飾等物件的人。

**guappo惡棍** 義大利俚語，指吹牛者或霸凌人。

**guillotine斷頭台** 有重型刀片可筆直下切的機器，法國大革命期間用於公開斬首。

**hieroglyph象形文字** 透過圖象式的符號來代表事物，想法，文字，或聲音。

**icon聖像** 傳統的基督教形象，通常繪於木板上。

**Illumination泥金飾字** 以圖案或花飾來裝飾書籍內頁，裝飾一般在頁緣，或跟文字結合。

**Impressionism印象派** 法國十九世紀晚期出現的繪畫潮流。印象派畫家意圖捕捉場景的瞬間印象，而不以記錄所有細節為宗旨。

**inkstone硯台** 作為繪畫或書寫使用的石台，可讓粉狀墨和水融合。

**Islam伊斯蘭教** 一種世界性的宗教，根據可蘭經所記載先知穆罕默德的教誨。

**ivory象牙** 質地硬白、來自大象或其他哺乳動物的長牙，過去常用來作為雕刻。

**Jewish猶太** 屬於猶太民族的性質，或與猶太教相關的事物。

**kiln窯** 用來燒製陶器的高溫烤室。

**Labours of the Months每月勞動圖** 中世紀時與每個月農作或勞動相關的一系列圖像。諸如，二月升火取暖，三月葡萄修藤，六月製作乾牧草。每月勞動圖裡通常也會出現十二個星座圖，如雙魚座（三至四月）、獅子座（七至八月）。

**landscape風景畫** 描繪風景或鄉野景色的畫。

**lapis lazuli青金石** 一種藍色石頭可研磨成粉末，鮮明的藍色可用於繪畫上。

**lead鉛** 一種重而軟的金屬，可用於建築，有時也應用於藝術創作。

**lens鏡頭** 用於放大鏡、顯微鏡、照相機上的弧形玻璃。

**limestone石灰岩** 一種色淺、適合雕刻的石頭，常用於雕刻和建築。

**marble大理石** 一種質地極為堅硬的石灰石，自古以來一直受到雕刻家和建築師的愛用。

**mercury汞** 一種在室溫下呈現液態的銀色金屬。

**metalsmith鐵匠** 擅長製造金屬物件的人。

**microscope顯微鏡** 含有一個或多個透鏡的儀器，用來查看極小的物體，將物體放大到比實際大許多倍。

**mosaic馬賽克** 由極小塊的堅硬材料如石塊、玻璃、陶瓷組合成的圖案或形像。

**mould模具** 中空的塑形工具，可注入熔化金屬、液態石膏或其他材料，硬化後再加以脫模。

**mummy木乃伊** 屍體經洗淨後，以油和化學物質處理，再以布條捆包保存。

**mural壁畫** 直接畫在牆上的大畫面。

**oil paint油畫** 油畫顏料係由色塊搗成粉狀與植物油混合而成，以油畫顏料繪製的畫，需要長時間才能完全乾燥。

**onyx瑪瑙** 帶條紋的硬石，具有不同顏色。

**patron贊助人** 支持或付錢給藝術家進行創作的人。

**pediment三角楣** 在希臘神殿和類似建築物的前後兩面、由屋頂兩側斜邊夾擠出的三角形區域，這塊空間適於置放一系列雕刻。

**perspective透視** 使平面影像呈現三維空間感的方法，創造出圖中前景在實際距離中與背景分離的幻覺。

**philosophy哲學** 研究諸如「什麼是真實？」，「什麼是是非？」，「美是什麼？」這類問題的學問。「哲學」一詞來自古希臘文的「智慧之愛」。

**pigment顏料** 具有顏色的物質，提供作為繪畫、染布等用途。例如，紅色顏料可從紅赭石研磨製成。

**plaster石膏** 一種粉末狀物質，加水調合使用，乾燥後變硬。一般用於覆蓋粗糙的牆壁，有時也用於製作雕塑。

**pointillism點描派** 以眾多彩色小點疊出的繪畫，不同顏色的小點彼此相鄰，顏色不以筆刷一筆畫過。這是法國藝術家秀拉發明的畫法。

**pope教宗** 天主教會的領袖；天主教是基督教的主要派別。教宗住在羅馬的梵蒂岡宮。

**porcelain瓷器** 一種質地細密、堅硬的白色陶瓷，最早的瓷器在中國製作出，距今超過兩千年。

**portrait肖像** 根據真人繪製成的畫像或雕塑，非想像中的人物創作。

**potter陶工** 擅長製作陶器的人。

**potter's wheel轆轤** 可像輪子般旋轉的圓盤。陶工在轆轤上放置一塊黏土，一邊旋轉轉盤，一邊用手為陶土塑形。

**pottery陶器** 鍋碗盤碟、人物雕像、或其他由黏土製成的物件，經由窯燒而成。

**print印刷、版畫** 透過印壓將圖案、標記、以及包括文字轉移到紙張上。譬如木版畫，是在平面木塊上雕刻後，塗上墨水，按壓於紙上。

**Prussian blue普魯士藍** 化學製成的深藍色顏料，用於繪畫和印刷。普魯士藍最早是在十八世紀的德國製造出來。

**quarry採石場** 開採石頭等礦物材料的大型礦坑或山壁。

**Qur'an可蘭經** 伊斯蘭教的聖書。

**rabbi拉比** 猶太教的導師或領袖。

**relief浮雕** 在一塊平面上雕刻，使人物和圖案從背景中浮現。

**retablo雷塔布羅**　在小金屬片上繪製的宗教圖案，風行於墨西哥。

**revolution革命**　政府組成和社會組織層面發生的深遠改變，這種變化可能發生得迅速而猛烈，例如法國大革命和俄國革命。「革命」一詞也可用來指其他生活領域產生的巨大變革，包括藝術、科技、農業、工業等。

**roundel圓形裝飾**　內有圖像或紋飾的圓形部分，譬如圓形彩色玻璃窗裡的圖案。

**sable黑貂**　一種有黑毛的貂鼠，毛可用來製作精細的畫筆。

**Salon沙龍**　法國皇家繪畫雕塑學院在巴黎舉辦的官方藝術展。

**sarcophagus石棺**　用來盛放一個較小棺木的大型石棺。

**scribe抄經人**　訓練有素的手寫人，有時也為文字添加花飾或泥金飾字。

**scroll卷軸**　長條形的紙本或紡織，上面書寫文字或圖畫，可捲起收藏。

**sculptor雕塑家**　製作雕塑的藝術家。

**sculpture雕塑**　雕塑家創作的立體人物或物體；亦指雕塑的藝術。

**self-portrait自畫像**　藝術家為自己繪製的肖像。

**shrine神龕**　供奉神明或聖人的地點或一個空間結構。

**shutter快門**　相機上可快速開閉以拍攝照片的裝置。

**silver nitrate硝酸銀**　白色的化學物質，一暴露在光線下就變黑，應用於攝影。

**sketch速寫**　在外出時方便或為了記下想法，在現場快速完成的圖畫。畫家有時為了更完整的畫作做準備，會畫下一系列速寫。

**stained glass彩色玻璃**　包含花飾或圖案的彩色玻璃，鑲嵌成一片窗戶。

**statue雕像**　一個無需支撐的人或動物的雕塑。

**still life靜物畫**　以物件為主題的畫，譬如水果、鮮花、家飾等。靜物畫通常以小區域作為描寫對象，例如桌面。

**studio工作室**　藝術家工作的房間或房子。

**sunk relief凹浮雕**　浮雕的一種，刻繪的造形凹入平坦的石塊或木頭表面。古埃及的雕塑家擅長凹浮雕。

**Surrealism超現實主義**　二十世紀初在歐洲興起的藝術風潮。「超現實主義」一詞意謂著「超越現實主義」。故超現實主義藝術家轉而從夢境、想像、幻想來尋求個人的靈感。

**terracotta赤陶**　燒製後通常色澤泛紅的一種陶。赤陶不如瓷一樣堅硬和密不透水，但它的用途更廣，從雕像，煮鍋，到排水管。赤陶可以上釉（一層化合物，燒製後形成晶亮薄膜塗層），變得不滲水。

**text文字**　在書籍或卷軸裡書寫的文字。

**Theotokos聖母**　希臘字意為「上帝之母」。在基督教中，這是賦予耶穌之母瑪利亞的名字。

**vase painting陶甕畫**　繪於陶製容器上的畫。古希臘的陶甕畫通常可見人物和神話故事的場景。

**vellum（羊）皮紙**　由小牛皮製成的薄紙，在紙張通行之前，歐洲是用皮紙來書寫或繪畫。

**vermillion朱紅**　一種深橘紅色，最早是以硃砂礦製成。

**wall painting壁畫**　直接畫在牆上的繪畫。

**woodblock木版**　平而硬的木板用來雕刻圖案，再轉印到紙上。

**zoopraxiscope動物行動儀**　攝影師艾德沃德・邁布里奇發明的早期投影機，可投射出運動中的影像。

# 藝術作品清單

## List of Artworks

1 獅子人
約西元前40,000–35,000年
德國施塔德爾洞穴
長毛象牙
高29.6公分
德國烏爾姆市立博物館

2 馬，野牛，犀牛
約西元前32,000–30,000年
洞穴畫
法國阿爾代什峽谷瓦龍蓬達爾克
修維洞窟

3 農作圖
約西元前1390年
壁畫
埃及底比斯門納之墓

4 阿肯那頓王室一家
約西元前1353–1336年
源於埃及阿肯那頓（今阿瑪納）
淺浮雕，石材
31.1 x 38.7公分
柏林國立博物館普魯士文化財產
埃及博物館

5 圖坦卡門墓室
約西元前1320 年
埃及底比斯帝王谷

6 有希臘神話場景的葡萄酒甕
約西元前575–560年
艾爾戈提摩斯作陶（希臘人，創
作於西元前575–560年）
克萊提亞斯繪（希臘人，創作於

西元前575–560年）
陶器
高66公分
佛羅倫斯考古博物館

7 馬頭，西元前438–432年
源於希臘雅典帕德嫩神廟
大理石
長83.3公分，高62.6公分，寬33.3
公分
倫敦大英博物館

8 兵馬俑，西元前228–210年
赤陶
真人大小，高矮各異
中國陝西省西安秦始皇陵

9 奧古斯都皇帝（普里馬波塔的
奧古斯都像），約西元前20年
源自義大利羅馬
大理石
高2公尺
梵蒂岡博物館

10 彩繪花園，約西元前20年
溼壁畫
義大利普里馬波塔利維婭別墅

11 聖母瑪利亞與耶穌基督，西元
867年
馬賽克；玻璃，大理石，顏料
土耳其君士坦丁堡（今伊斯坦
堡）聖索菲亞大教堂

12 可蘭經，西元1001年

伊本・巴瓦卜書法（波斯人，西
元1022年逝）
手跡；墨水、金箔，米色紙
頁幅17.1 x 13.3公分
都柏林切斯特・比堤圖書館

13 范寬（中國人，約西元960–
1030年）
谿山行旅，約西元990–1020年
卷軸；墨與淡彩，絲綢
206.3 x 103.3公分
台北國立故宮博物院

14 國王騎象出征圖
約西元1120–50年
石壁飾帶（雕刻）
柬埔寨吳哥窟

15 彩色玻璃
西元1194–1250年
玻璃，鉛
南側通道第五窗二月星座窗
法國夏特爾大教堂

16 喬托（義大利人，約西元1266–
1337年）
從聖殿趕走錢幣兌換商人，約西
元1305年
溼壁畫
義大利帕多瓦史科洛文尼禮拜堂
（競技場禮拜堂）

17 呂特雷爾詩篇集
約西元1325–35年
源自英格蘭林肯郡

手抄本內頁；彩繪羊皮紙，金銀
箔貼飾，皮革裝幀
35 x 24.5公分
倫敦大英圖書館

18 國王頭，西元1300–1400年
源自非洲伊費
青銅
高29公分
奈及利亞拉哥斯國家博物館

19 安德烈・盧布留夫（俄國人，
約西元1370–1430年）
三位天使，約西元1425–27年
蛋彩，木板
141 x 131公分
莫斯科特列季亞科夫美術館

20 多納泰羅（義大利人，西元
1386–1466年）
希律王的盛宴，西元1423–25年
浮雕；鎏金青銅
60 x 60公分
義大利西恩納主教堂洗禮堂

21 揚・凡・艾克（比利時人，約
西元1390–1441年）
喬凡尼・阿諾菲尼夫婦肖像，西
元1434年
油畫，橡木板
82.2 x 60公分
倫敦國家美術館

22 鷹勇士，約西元1480年
灰泥、赤陶
高170公分
來自墨西哥特諾奇蒂特蘭城大神
廟，阿茲特克文明
墨西哥大神廟博物館

23 李奧納多・達・文西（義大利
人，西元1452–1519年）
抱銀貂的女子（切琪莉亞・加萊
拉尼），約西元1490年

油畫，胡桃木板
53.4 x 39.3公分
波蘭克拉科夫恰爾托雷斯基博物
館

24 阿爾布雷希特・杜勒（德國
人，西元1471-1528年）
一大片草地，西元1503年
粉彩，用不透明顏料刷白的羊皮
紙
40.8 x 31.5公分
奧地利維也納阿爾貝蒂娜博物館

25 米開朗基羅（義大利人，西元
1475–1564年）
大衛，西元1501–4年
大理石
高5.2公尺
佛羅倫斯學院美術館

26 拉斐爾（義大利人，西元1483-
1520年）
哲學，或雅典學院，西元1510–12
年
溼壁畫
5 x 7.7公尺
義大利梵蒂岡博物館使徒宮簽字
廳

27 提香（義大利人，約西元1488-
1576年）
酒神巴克斯和阿莉雅德妮，西元
1520–23年
油畫（修復前）
176.5 x 191公分
倫敦國家美術館

28 老彼得・布勒哲爾（荷蘭人，
約西元1525-1569年）
雪地裡的獵人，西元1565年
油畫，木板
117 x 162公分
奧地利維也納藝術史博物館

29 阿格拉郊的阿克巴狩獵圖，西
元1590–95年
《阿克巴之書》內頁，巴沙梵
（印度人，西元1550-1610年）
撰，達姆達斯（印度人，約西元
1500-1600年間）繪
不透明水彩，金箔，紙
33.5 x 19.6公分
頁幅37.6 x 23公分
倫敦維多利亞與艾伯特博物館

30 卡拉瓦喬（義大利人，西元
1571-1610年）
以馬忤斯的晚餐，西元1601年
油畫與蛋彩，畫布
141 x 196.2公分
倫敦國家美術館

31 林布蘭（荷蘭人，西元1606-
1669年）
田園牧歌裝扮的莎斯姬亞・凡・
厄倫堡，西元1635年
油畫
123.5 x 97.5公分
倫敦國家美術館

32 阿爾特米西亞・真蒂萊斯基
（義大利人　西元1597-約1651
年）
作為繪畫寓言的自畫像，西元
1638–39年
油畫
96.5 x 73.7公分
英國溫莎堡皇家收藏基金會

33 迪亞哥・委拉斯奎茲（西班牙
人，西元1599-1660年）
侍女，西元1656年
油畫
3.2 x 2.8 公尺
西班牙馬德里國立普拉多美術館

34 克勞德・洛漢（法國人，西元
1600-1682年）

丘比特宮外有賽姬的風景（被施魔法的城堡），西元1664年
油畫
87.1 x 151.3公分
倫敦國家美術館

35 約翰尼斯‧維梅爾（荷蘭人，西元1632-75年）
情書，約西元1669–70年
油畫
44 x 38.5公分
荷蘭阿姆斯特丹國家博物館

36 尚‧西美翁‧夏丹（法國人，西元1699-1779年）
紙牌屋，約西元1736–37年
油畫60.3 x 71.8公分
倫敦國家美術館

37 賈克路易‧大衛（法國人，西元1748–1825年）
馬拉之死，西元1793年
油畫
165 x 128公分
比利時布魯塞爾皇家美術館

38 法蘭西斯科‧哥雅（西班牙人，西元1746-1828年）
1808年5月3日（馬德里捍衛者的槍決），西元1814年
油畫
2.7 x 4.1公尺
西班牙馬德里國立普拉多美術館

39 卡斯帕‧大衛‧弗里德里希（德國人，西元1774-1840年）
霧海上的旅人，約西元1818年
油畫
98.4 x 74.8 公分
德國漢堡美術館

40 葛飾北齋（日本人，西元1760-1849年）
神奈川沖浪裡，富嶽三十六景之

一，西元1831年
手工上色木版畫
25.7 x 37.9 公分
紐約大都會藝術博物館

41 威廉‧亨利‧福克斯‧塔爾波特（英國人，西元1800-1877年）
打開的門，第四版，西元1844年4月
相片
14.3 x 19.4公分
紐約大都會藝術博物館

42 約瑟夫‧瑪羅德‧威廉‧透納（英國人，西元1775-1851年）
暴雪風——駛離港口的蒸汽船，西元1842年
油畫
91.5 x 122公分
倫敦泰特畫廊不列顛館

43 古斯塔夫‧庫爾貝（法國人，西元1819-1877年）
相會，西元1854年
油畫
129 x 149公分
法國蒙彼利埃法布爾博物館

44 弗雷德里克‧埃德溫‧丘奇（美國人，西元1826-1900年）
尼加拉瀑布，西元1857年
油畫
101.6 x 229.9公分
美國華盛頓特區科科倫藝術館

45 貝爾特‧莫莉索（法國人，西元1841-1895年）
搖籃，西元1872年
油畫
56 x 46.5公分
巴黎奧塞美術館

46 克勞德‧莫內（法國人，西元1840-1926年）

聖拉扎爾車站，西元1877年
油畫
75 x 105公分
巴黎奧塞美術館

47 艾德沃德‧邁布里奇（英國人，西元1830-1904年）
跑動的馬，西元1878–79年
騎馬者連續24張照
16 x 22.4公分
國會圖書館

48 喬治‧秀拉（法國人，西元1859-1891年）
大傑特島的星期日下午，1884–86年
油畫2.1 x 3.1公尺
芝加哥藝術博物館

49 文生‧梵谷（荷蘭人，西元1853-1890年）
星夜，西元1889年
油畫
73.7 x 92.1公分
紐約現代藝物美術館

50 卡蜜兒‧克勞岱爾（法國人，西元1864-1943年）
海浪，西元1897–1903年
瑪瑙和青銅
62 x 56公分
巴黎羅丹美術館

51 保羅‧塞尚（法國人，西元1839-1906年）
聖維克多山和大松樹，約西元1887年
油畫
64.8 x 92.3公分
倫敦科陶德美術館

52 喬治‧布拉克（法國人，西元1882-1963年）
小提琴，西元1914年初

拼貼紙張，炭筆，石墨素描筆
71.8 x 51.8公分
俄亥俄州克利夫蘭美術館

53 馬克‧夏卡爾（法國人，出生
於白俄羅斯，西元1887-1985年）
生日，西元1915年
油畫，紙板
80.6 x 99.7公分
紐約現代藝術美物館

54 馬歇爾‧杜象（美國人，出生
於法國，西元1887-1968年）
自行車輪，1951年（1913年遺失
原件的複製品）
金屬輪，上漆木凳
總高度128.3公分，寬63.8公分，
深42公分
紐約現代藝術美物館

55 瓦爾瓦拉‧史狄帕諾娃（俄國
人，西元1894-1958年）
運動服的設計，西元1923年
Lef雜誌圖片，no. 2, 西元1923年

56 瓦西里‧康定斯基（俄國人，
西元1866-1944年）
數個圓圈，西元1926年
油畫
140.3 x 140.7公分
紐約古根漢美術館

57 芙里達‧卡蘿（墨西哥人，西
元1907-1954年）
站在美國與墨西哥邊界上的自畫
像，西元1932年
油畫，金屬片
31.8 x 34.9公分
瑪利亞‧羅德里蓋茲‧德‧雷耶
若收藏，紐約

58 胡安‧米羅（西班牙人，西元
1893-1983年）
燕子‧愛慕，西元1933–34年

油畫
199.3 x 247.6公分
紐約現代藝術美物館

59 帕布羅‧畢卡索（西班牙人，
西元1881-1973年）
格爾尼卡，西元1937年
油畫
3.5 x 7.8 公尺
馬德里索菲亞王后藝術中心

60 亨利‧摩爾（英國人，西元
1898-1986年）
三個睡覺的人，「避難所素描」
研究，西元1940–41年
鋼筆，印地安墨水，蠟筆，水
彩，淡彩，紙
34.2 x 48.2公分
私人收藏

61 庫特‧史威特（德國人，西元
1887-1948年）
梅爾茨建築，約西元1923–33年，
（毀於1943年）
裝置藝術；紙，紙板，石膏，玻
璃，鏡子，金屬，木材，石材，
顏料，電燈，各種其他材料
高約3.9公尺，寬約5.8 公尺，深約
4.6公尺
德國漢諾威史賓格爾美術館

62 傑克遜‧帕洛克（美國人，西
元1912-1956年）
整整五尋深，西元1947年
油畫，指甲，大頭釘，鈕扣，鑰
匙，硬幣，香煙，火柴等
129.2 x 76.5公分
紐約現代藝術美物館

63 亨利‧馬蒂斯（法國人，西元
1869-1954年）
生命之樹，西元1948–51年
彩色玻璃
法國旺斯玫瑰小教堂

64 安塞姆‧基弗（德國人，西元
1945年生）
有翅膀的風景，西元1981年
油畫，稻草，鉛片
3.3 x 5.5 公尺
維吉尼亞美術館

65 埃米莉‧凱米‧寧瓦瑞（澳洲
人，約西元1910-1996年）
呢倘吉做夢，西元1989年
聚酯顏料
135 x 122公分
坎培拉澳洲國家美術館

66 路易絲‧布爾喬亞（法國人，
西元1911-2010年）
囚室（舒瓦錫），西元1993年
粉紅大理石，金屬，玻璃
高3.6公尺，寬1.7公尺，深2.4公尺
1995年5月13至1996年4月裝置於
多倫多葉德莎‧韓德勒斯藝術基
金會

67 艾爾‧安納崔（迦納人，生於
西元1944）
聖月，西元2007年
鋁，銅線
2.6 x 3.6公尺
密西根弗林特摩特華爾許藝廊收
藏

68 艾未未（中國人，西元1957年
生）
葵花籽，西元2010年
上色白瓷
1億顆瓜子在西元2010年10月12至
2011年5月2日期間陳列於倫敦泰
特現代美術館

# 索引

## Index

# 圖片版權

## Credits

本書裡的故事係根據不同藝術家的生涯與創作所虛構。文中的引述內容除非另有說明，均為作者的創作。

p. 10: Museum der Stadt, Ulm, Germany/Bridgeman Images; p. 14: Bridgeman Images; p. 18: DEA/S.Vannini/Getty Images; p. 22: De Agostini Picture Library/Bridgeman Images; p. 26: Giraudon/Bridgeman Images; p. 30: Museo Archeologico, Florence, Italy/Bridgeman Images; p. 34: British Museum, London, UK/Bridgeman Images; p. 40: © Martin Puddy/Asia Images/Corbis; p. 44: Vatican Museums and Galleries, Vatican City/Bridgeman Images; p. 48: © Werner Forman Archive/Corbis; p. 54: © Melvyn Longhurst/Alamy; p. 58: © The Chester Beatty Library; p. 62: © Dennis Hallinan/Alamy; p. 66: © Steve Vidler/Alamy; p. 72: © Sonia Halliday Photographs/Alamy; p. 76: Bridgeman Images; p. 80: © British Library Board. All Rights Reserved/Bridgeman Images; p. 84: Private Collection/Photo © Dirk Bakker/Bridgeman Images; p. 88: Andrea Jemolo/Scala, Florence; p. 94: Bridgeman Images; p. 100: Copyright The National Gallery, London/Scala, Florence; p. 104: Museo del Templo Mayor, Mexico City, Mexico/De Agostini Picture Library/G. Dagli Orti/Bridgeman Images; p. 108: © Czartoryski Museum, Cracow, Poland/Bridgeman Images; p. 112: Graphische Sammlung Albertina, Vienna, Austria/Giraudon/Bridgeman Images; p. 116: © Quattrone, Florence; p. 120: Scala, Florence; p. 124: Copyright The National Gallery, London/Scala, Florence; p. 130: © 2014 Photo Austrian Archives/Scala, Florence; p. 134: V&A Images/Victoria and Albert Museum, London; p. 138: National Gallery, London, UK/Bridgeman Images; p. 142: National Gallery, London, UK/Bridgeman Images; p. 148: Royal Collection Trust © Her Majesty Queen Elizabeth II, 2015/Bridgeman Images; p. 152: Giraudon/Bridgeman Images; p. 156: The National Gallery, London/Scala, Florence; p. 160: Rijksmuseum Kroller-Muller, Otterlo, Netherlands/De Agostini Picture Library/Bridgeman Images; p. 164: National Gallery, London, UK/Bridgeman Images; p. 170: Musées Royaux des Beaux-Arts de Belgique, Brussels, Belgium/Bridgeman Images; p. 174: Bridgeman Images; p. 178: AKG-images; p. 182: Private Collection/The Stapleton Collection/Bridgeman Images; p. 186: Private Collection/The Stapleton Collection/Bridgeman Images; p. 190: © Tate, London 2014; p. 196: Giraudon/Bridgeman Images; p. 200: Museum Purchase, Gallery Fund/Bridgeman Images; p. 206: © Photo Josse, Paris; p. 210: © Photo Josse, Paris; p. 216: Library of Congress; p. 220: The Art Institute of Chicago, IL, USA/Bridgeman Images; p. 224: The Museum of Modern Art, New York; Acquired through the Lillie P. Bliss Bequest/Digital image, The Museum of Modern Art, New York/Scala, Florence; p. 228: Museé Rodin, Paris/Photo: Christian Baraja; p. 232: © Samuel Courtauld Trust, The Courtauld Gallery, London, UK/Bridgeman Images; p. 238: Cleveland Museum of Art; Leonard C. Hanna, Jr. Fund 1968.196. © ADAGP, Paris and DACS, London 2014; p. 242: The Museum of Modern Art, New York; Acquired through the Lillie P. Bliss Bequest, 275.1949. © 2014 Digital image, The Museum of Modern Art, New York/Scala, Florence. Chagall ®/© ADAGP, Paris and DACS, London 2014; p. 246: The Museum of Modern Art, New York; The Sidney and Harriet Janis Collection, 595.1967a–b. © 2014 Digital image, The Museum of Modern Art, New York/Scala, Florence. © Succession Marcel Duchamp/ADAGP, Paris and DACS, London 2014; p. 250: Private Collection, London. © Rodchenko & Stepanova Archive, DACS, RAO, 2014; p. 256: Solomon R. Guggenheim Founding Collection, By gift. © 2014 The Solomon R. Guggenheim Foundation/Art Resource, NY/Scala, Florence. © ADAGP, Paris and DACS, London 2014; p. 260: Private Collection/Bridgeman Images. © 2014. Banco de México Diego Rivera Frida Kahlo Museums Trust, Mexico, D.F./DACS; p. 264: The Museum of Modern Art, New York; Gift of Nelson A Rockefeller, 723.1976. © 2014 Digital image, The Museum of Modern Art, New York/Scala, Florence. © Succéssion Miró/ADAGP, Paris and DACS, London 2014; p. 268: Museo Nacional Centro de Arte Reina Sofía, Madrid. © Succession Picasso/DACS, London 2014; p. 272: © The Henry Moore Foundation. All Rights Reserved, DACS 2014/www.henry-moore.org; p. 276: Photo: Wilhelm Redemann © 2014. Photo Scala, Florence/BPK, Bildagentur für Kunst, Kultur und Geschichte, Berlin. © DACS 2014; p. 282: The Museum of Modern Art, New York; Gift of Peggy Guggenheim, 186.1952. © 2014 Digital image, The Museum of Modern Art, New York/Scala, Florence. © The Pollock-Krasner Foundation ARS, NY and DACS, London 2014; p. 288: Bridgeman Images. © Succession H. Matisse/DACS 2014; p. 292: Virginia Museum of Fine Arts; Gift of The Sydney and Frances Lewis Foundation. Photo: Katherine Wetzel. © Virginia Museum of Fine Arts; p. 296: National Gallery of Australia, Canberra; Purchased 1989. © DACS 2014; p. 300: Installation: Ydessa Hendeles Art Foundation, Toronto, Surrogates, 13 May 1995–6 April 1996. Photograph: Robert Keziere. © The Easton Foundation/VAGA, New York/DACS, London 2014; p. 304: October Gallery; p. 308: Photo by Peter Macdiarmid/Getty Images/Courtesy Ai Weiwei

# 謝誌

## Acknowledgements

感謝勞倫斯·金（Laurence King）邀我寫這本書，以及從頭到尾的支持和鼓勵。能和凱特·伊文斯（Kate Evans）合作十分愉快，她畫的插畫是如此可愛生動。感謝勞倫斯金（Laurence King）出版社的編輯群，伊麗莎白·珍納（Elizabeth Jenner），裘狄·辛普森（Jodi Simpson），以及書本設計、城市螞蟻事務所（Urban Ant Ltd.）的凡妮莎·格林（Vanessa Green）。這些故事的初稿獲得朋友和家人的許多回饋，我要特別感謝海倫·鄧摩兒（Helen Dunmore），威爾（Will）與雷克西（Lexie），還有永遠支持我的菲麗西蒂（Felicity）。

## 作者
## 麥可·博德（Michael Bird）

作家、藝術史學者、廣播人。文章散見於The Times、The Guardian、Modern Painters、Tate，並為英國BBC和Radio 4製作藝術節目。

著有《改變藝術的100個觀念》、《The St Ives Artists: A Biography of Place and Time》（暫譯：聖艾芙斯藝術家：一部地點與時間的傳記），介紹珊德拉·布婁、布萊恩·溫特、林·查德維克等現代藝術家的著書，兒童詩選《The Grasshopper Laughs》（暫譯：蚱蜢在笑）。此外也發表散文與文章，廣泛受邀演講。作者目前在大英圖書館的古狄生獎金支助下，進行現代英國藝術的口述歷史研究。

## 繪者
## 凱特·伊文斯（Kate Evans）

2006年畢業於法爾矛斯藝術學院，獲得插畫優等學士。畢業後即以自由插畫家身分工作，合作對象包括哈潑柯林斯出版社、衛報、麥克米倫出版社、國家地理雜誌、倫敦交通局、維多利亞和艾伯特博物館雜誌。作品曾在布里斯托、巴斯、倫敦、斯德哥爾摩展出。目前在布里斯托生活和工作。

## 譯者
## Translator
## 蘇威任

遊蕩，思想，音樂，認真與不認真，快樂的活著。巴黎第十大學碩士畢，現為譯者。譯有《普普藝術，有故事》、《改變這世界，平面設計大師力》、《心靈之眼：決定性瞬間，布列松談攝影》、《主廚養成聖經》、《吉他魔法書》、《論盧梭 論人類不平等的起源與基礎》、《什麼是遊戲？》等書。

# 藝術史的一千零一夜【暢銷經典插畫版】

（原書名：藝術史的一千零一夜【精美插畫版】）

| | |
|---|---|
| 作者 | 麥可・博德（Michael Bird） |
| 繪者 | 凱特・伊文斯（Kate Evans） |
| 譯者 | 蘇威任 |
| 封面設計 | 蔡佳豪 |
| 內頁構成 | 詹淑娟 |
| 文字編輯 | 鄭麗卿 |
| 校對 | 柯欣妤 |

| | |
|---|---|
| 行銷企劃 | 蔡佳妘 |
| 業務發行 | 王綬晨、邱紹溢、劉文雅 |
| 主編 | 柯欣妤 |
| 副總編輯 | 詹雅蘭 |
| 總編輯 | 葛雅茜 |
| 發行人 | 蘇拾平 |

| | |
|---|---|
| 出版 | 原點出版 Uni-Books |
| | Facebook: Uni-Books 原點出版 |
| | Email: uni-books@andbook.com.tw |
| | 新北市 231010 新店區北新路三段 207-3 號 5 樓 |
| | 電話：（02）8913-1005 傳真：（02）8913-1056 |
| 發行 | 大雁出版基地 |
| | 新北市 231010 新店區北新路三段 207-3 號 5 樓 |
| | 24 小時傳真服務 （02）8913-1056 |
| | 讀者服務信箱 Email: andbooks@andbooks.com.tw |
| | 劃撥帳號：19983379 |
| | 戶名：大雁文化事業股份有限公司 |

| | |
|---|---|
| 初版一刷 | 2018 年 8 月 |
| 二版二刷 | 2024 年 9 月 |
| 定　價 | 650 元 |

版權所有・翻印必究（Printed in Taiwan）
缺頁或破損請寄回更換
大雁出版基地官網：www.andbooks.com.tw

Text © 2016 Michael Bird.

Illustrations © 2016 Kate Evans.

Michael Bird has asserted his right under the Copyright, Designs and Patents Act 1988 to be identified as the author of this Work.

Translation © 2018 Uni-Books

This edition is published by arrangement with Laurence King Publishing Ltd. through Andrew Nurnberg Associates International Limited.

The original edition of this book was designed, produced and published in 2016 by Laurence King Publishing Ltd., London under the title Vincent's Starry Night and Other Stories: A Children's History of Art.

## 國家圖書館出版品預行編目 (CIP) 資料

藝術史的一千零一夜 / 麥可・博德 (Michael Bird) 著；凱特・伊文斯 (Kate Evans) 繪；蘇威任譯 . -- 二版 . -- 新北市：原點出
版：大雁文化發行，2022.11　　336 面；19×25.5 公分　　ISBN 978-626-7084-48-9( 平裝 )
1. 藝術史 2. 通俗作品　　909　111015020